LOCUS

LOCUS

LOCUS

LOCUS

from
vision

from 130

我們的行為是怎樣被設計的
友善設計如何改變人類的娛樂、生活與工作方式
User Friendly
How the Hidden Rules of Design Are Changing the Way We Live, Work, and Play

作者：匡山、羅伯・法布坎
Cliff Kuang with Robert Fabricant
譯者：趙盛慈
責任編輯：吳瑞淑
封面設計／插畫：bianco_tsai
校對：呂佳真
排版：林婕瀅
出版者：大塊文化出版股份有限公司
台北市 105022 南京東路四段 25 號 11 樓
www.locuspublishing.com
電子信箱：locus@locuspublishing.com
讀者服務專線：0800-006689
TEL：(02) 87123898　　FAX：(02) 87123897
郵撥帳號：18955675　　戶名：大塊文化出版股份有限公司
法律顧問：董安丹律師、顧慕堯律師
版權所有　翻印必究

總經銷：大和書報圖書股份有限公司
地址：新北市新莊區五工五路 2 號
TEL：(02) 89902588 (代表號)　　FAX：(02) 22901658
初版一刷：2020 年 1 月
初版二刷：2022 年 6 月

定價：新台幣 500 元
Printed in Taiwan

User Friendly
How the Hidden Rules of Design Are Changing the
Way We Live, Work, and Play

我們的行為是怎樣被設計的
友善設計如何改變人類的娛樂、
生活與工作方式

Cliff Kuang, Robert Fabricant　匡山、羅伯‧法布坎　著
趙盛慈　譯

獻給我的妻子和女兒
——匡山

致我的親朋好友：
希望這本書能一次解釋清楚
我每天都在忙些什麼和這件事的重要性
——羅伯‧法布坎

目次

友善使用者帝國

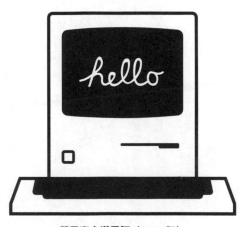

蘋果麥金塔電腦（1984 年）

對使用者友善（User Friendly）在談論什麼：

1. 在電腦運算硬體或軟體方面：指容易使用或理解，特別是就算使用者毫無經驗都能輕易上手；在設計時考量使用者的需求。

2. 在擴大應用範圍方面：指容易使用、方便取得、可以管理。

世界上最大的辦公大樓與地面相距不遠，只有四層樓高，但呈現在地上的印記，是周長約有一英里的完美甜甜圈形，有如一架足以遮蔽太陽的飛碟，其環形中央有一小片引人懷思的果林。就在五十年前，當時矽谷還不是矽谷，而是有杏樹、櫻桃樹、桃樹、梨樹和蘋果樹，千萬棵果樹林立於此的賞心悅目之谷（Valley of Heart's Delight）。電腦巨擘蘋果公司花了好幾年時間，暗中收購這片二十多公頃的土地，耗資五十億美元，將大約十六塊土地拼湊起來。如果說這棟建築樣子像一艘太空船，那它就是一艘從賈伯斯的想像世界翩然起飛的太空船，降落在郊區中心，為原本困乏的地方帶來生氣。這是偉大的賈伯斯辭世前最後批准的幾項計畫之一。

在依據賈伯斯遺願大興土木的這段期間，克勞德（Harlan Crowder）每天早上在重型卡車發出單調的轟隆聲開進工地時醒來，而卡車一卸貨警報聲便低吟作響。我們和克勞德見面時，他七十三歲，有三名成年子女，蓄著白色山羊鬍，身穿皺巴巴的褲子和花襯衫，一副退休人士打扮。克勞德住的社區盛傳蘋果公司第二總部（Apple Campus 2，編按：即前述後來的蘋果園區

〔Apple Park〕〕即將興建，引來一大群房地產經紀人，挨家挨戶探詢想要發大財的屋主。

這些房仲多半是女性，她們戴著銅質大首飾，彷彿用一身擦得光亮的盔甲，來和克勞德這樣的住戶對抗。我們坐在克勞德家後院露臺聊天時，他用一口德州方言說道：「千真萬確，她就是那樣說的：『我這裡有十個人等著跟你買你的房子。』」像克勞德家這樣的房子最初在一九六○年代建成。早期電晶體產業刺激當地人口大量增長，帶動了人們對住宅的需求。

我造訪那裡的時候，克勞德家這樣的普通三房庭院式平房，隨隨便便都要價兩百五十萬美元。克勞德預料一年內房價還會上漲百分之十，甚至更高。這真是一場荒誕不經的夢。

克勞德並非知名人士──在矽谷有成千上百個和他一樣，是科技人才造就這裡，但他們卻沒有名留青史。不過，克勞德可是史上最早將友善使用者（user friendly）這詞用在電腦上的人之一。現在克勞德每一兩個星期就要驅趕一次房仲，拒絕他們提供的數百萬美元賺錢機會。

一切的始作俑者就是蘋果──也就是這間公司，讓友善使用者變成我們習以為常的概念。

克勞德每天走路經過，會從外面打量新蘋果園區。這些裝置都是一流的電腦設備，但就連蹣跚學步的孩子都懂得如何操作。在這股力量面前，克勞德曾在IBM使用的「超級電腦」都顯得微不足道。他在IBM的工作經歷也像一場夢。克勞德八年級代數課被當，高中畢業後遊手好閒了一陣子，後來加入美國陸軍接受軍醫訓練：一年半的醫師訓練期間完全沒有醫學理論，只學救

人一命的基本功。軍醫課程的實際要求和壓力鞭策著克勞德，原本行事作風散漫的他以第一名之姿從班上畢業。服完兵役，克勞德進入位於康莫斯市的東德州州立大學（East Texas State University, in Commerce）就讀。他告訴我：「那裡不是鳥不生蛋的地方，但真的很偏僻。」

克勞德在大學校園布告欄看見IBM的招募傳單，徵求主修科學的學生參加新式訓練計畫。他提出申請後得到回覆，便搭機飛往紐約克鎮，對於將要做什麼卻不清楚。IBM的研究中心由知名芬蘭裔美國設計師沙里寧（Eero Saarinen）所設計，是座彎月形的建築地標（即原本的太空船造型企業園區），從外觀看上去，有閃閃發亮的玻璃曲面帷幕，內牆則以紐約當地的花崗岩製成。這間博士員工人數媲美大學、全世界最聰明的公司，要用建築設計向世人宣告，他們打造出當代的新工作場域。

克勞德帶著敬畏的心情走向面試地點。這裡簡直跟來自電影《二○○一太空漫遊》的太空船沒兩樣；這樣一個光明燦爛的高科技未來世界，在一九六八年看來實在是了不起。在這裡工作的人，連茶水間的閒談話題都是和科學突破相關。克勞德說：「我想盡辦法都要在這兒工作，洗廁所也甘願。」他的聲音裡依舊流露出雀躍的心情。當時IBM的程式已不敷使用，他們想要開發更多程式。克勞德錄取這份工作，他發揮務實精神，用電腦解決無數現實世界的問題，例如：繪製運送路線圖和計算載重。他發現他能在心中看見工作用到的複雜方程式。

克勞德的工作是作業研究，這個領域起源於第二次世界大戰和馬歇爾計畫（Marshall Plan）。

美國為了重建歐洲，必須將為數驚人的物資運送到大西洋另一端。除此之外，因為前所未見的大規模戰事投入，美國也要將留在數十國的大量物資運送回來。因此如何有效率地將物資裝上船送出去，再有效率地裝上船送回來，成為亟需仰賴電腦計算能力、超級複雜的數學問題。

一九六〇年代，克勞德就是為IBM的客戶解決這類作業問題。建置電腦程式時，他要用機器在大小有如登機證的紙卡上，打出錯綜複雜的孔洞。完成後不能直接拿到電腦上操作。那臺電腦價值五百萬美元（換算成現在的貨幣大約三百五十萬美元），由兩名守衛和一隻耳朵靈敏的德國牧羊犬巡守。克勞德花一整天的時間設計程式，將整疊紙卡拿給玻璃窗後的電腦服務員，由他將紙卡送入機器。一般來說要運算一整晚，隔天早上電腦才會算出克勞德要的結果──前提是沒有失誤。這個「前提」非常重要。一個簡單的字母錯誤就會擾亂計算程序，要是方程式寫錯了，把零當成分母，運算就會陷入無限迴圈（這再次令人想到蘋果公司，它的舊園區地址就是「無限環路一號」）。

花好幾天設計程式，等上一整晚計算結果，卻偶爾因為排字錯誤而功虧一簣。為了這件事，有一群狂熱的IBM程式設計師找出了解決辦法：他們使用一臺連接機房主機的迷你電腦，和簡化過的程式語言「APL」（英文全稱「A Programming Language」，意思就是程式語言），直接寫出程式並加以運算。只要打出程式，看看電腦會不會送出有意義的結果，就能立刻知道程式是否朝預想結果發展，真是太神奇了。立刻看見結果，光是這樣，就能讓人一有點子，立刻

在腦中成形。多年後，賈伯斯形容電腦是給心智騎乘的腳踏車——這臺美妙的機器，能將一個人的肌肉力量，轉化成一日翻山越嶺的能力。克勞德和同事是第一批親身體驗這個理想境界的人。當電腦能夠做到**即時回饋**，那一刻，其實它就在增強我們的心智能力了，靈光乍現時，我們能馬上測試行不行得通，知道結果好壞會激發新的點子，如此循環下去。回饋循環令原本像室內樂般循規蹈矩的電腦程式設計，邁入即興發揮的爵士時代。

電腦的「爵士音樂家」在學術期刊上交換想法。只不過，要重現其他人用自己的機器創作出來的「樂曲」，可不是什麼美好的經驗。你不知道自己能不能輕易測試或重建由其他人設計的程式。設計程式的人並沒有考量其他人會如何運用。克勞德認為這些程式**不友善使用者**。所以克勞德指出，評量電腦程式的標準不是只有問題解決能力，還要包含能否幫助想解決問題的人生活更便利。嚴格來說，克勞德沒有真的發明「友善使用者」一詞。在他的印象中，這個說法在眾人之間討論流傳，他要用的時候已經有了。這點或許可以證明友善使用者具有強大的力量，簡明扼要地傳遞人們正在萌生的想法。

然而，IBM並沒有繼續發展友善使用者的世界——儘管他們請來了世界一流的設計師，例如：替IBM設計商標的蘭德（Paul Rand）、打造IBM園區的沙里寧，甚至是設計出IBM電動打字機的諾耶斯（Eliot Noyes）。一般來說，大家反而是將友善使用者設計歸功於蘋果，而蘋果打造麥金塔電腦的點子，源自全錄帕羅奧圖研究中心（Xerox PARC）。克勞德率先撰文討論友善

使用者演算法，僅僅十年後，蘋果公司就開始為友善使用者的機器打廣告：

在過去，一九八四年以前，沒有多少人在使用電腦，原因很簡單。

沒有多少人知道怎麼用。

也沒有多少人想要學習……

後來，在某個風光明媚的好日子，加州有幾位聰明絕頂的工程師，想出了一個絕妙的點子：既然電腦這麼聰明，何不教電腦認識人類，而不是教人認識電腦呢？

於是，這幾位工程師沒日沒夜地工作，國定假日也不休息，只為了教那些微小的晶片認識人類。認識他們如何犯錯和改變想法；如何標示檔案資料夾，以及儲存舊電話號碼；如何工作維生；如何在閒暇時隨手塗鴉……

工程師終於大功告成，為我們推出魅力無限的個人電腦，它擁有與你親自握手寒暄般的強大魅力。

好多的故事和點子，竟然能用寥寥幾字帶過，其中一定有什麼魔法。我們寫出這本書，就是為了帶大家看見，無法一眼望穿的世界。

本書構想源自我和時任青蛙設計公司（Frog Design）創意副總裁的羅伯・法布坎一起討論的內容。我們彼此相識多年，羅伯的主張和我這十年從寫作和編輯工作累積的想法不謀而合，羅伯斷言，電腦技客和未來主義者埋首鑽研的使用者經驗，已經不再是個利基。在二十五億人口擁有智慧型手機的時代，使用者經驗居於現代生活的核心，不僅重新塑造我們的數位生活，也重新塑造商業活動、社會，乃至於慈善活動。以「**User Friendly**」為英文書名是羅伯的點子，大家都很熟悉這個說法，與我們的論述要旨相符。儘管如此，友善使用者一詞的來由、所要傳達的意義和運作機制，在少數專業人士之外，一概無人知曉或所知不全。剛開始我們認為只要花上幾個月（我們料想六個月就能完成），最後卻花了六年撰寫和報導。成果就是各位正在閱讀的書，一本試圖解答「友善使用者」發明由來、說明「友善使用者」如何塑造人們的日常步調、未來如何發展的書。

有某個世代的設計師認為「友善使用者」存在爭議。他們不認為裝置一定要讓使用者熟悉且樂於使用，質疑「友善」是不是裝置和使用者間必須存在的關係。在他們看來，這是一個高高在上的概念，暗示設計師要把使用者當成三歲小孩。這樣的批評聽來是有些道理，但卻見樹不見林，沒有切中要害。

今天，各種迷人的設計小物，從賺錢、交友到生孩子，改變了日常生活的質地肌理。我們

希望用來診斷癌症或找出飛機引擎故障的工具，可以像「憤怒鳥」（Angry Birds）遊戲那樣簡單好操作。我們這樣期待並沒有錯。科技應該要隨時間推移而愈來愈簡單，簡單到讓人注意不到。這個現象正以飛快的速度發展，科技的轉變成為這五十年來人類最耀眼的文化成就。可是儘管我們深受設計世界的影響，卻很少有人會在平常談起它的內在邏輯。當我們和兒孫聊到這件事，也只說得出「友善使用者」幾個字。人們幾乎沒有仔細探討過友善使用者設計，但它卻是我們用來判斷設計世界的標準。

我們不假思索地說出「友善使用者」，是因為我們知道，或以為知道，這幾個字有哪些含義。意思大概就是在說：「這東西有我想要的功能嗎？」但是就連這麼一個簡單的公式，都能衍生出一長串問題：為什麼有些產品應該要遵從我們的欲望？創造的人一開始怎麼知道我想要什麼？將人們的索求轉換成產品時有哪些環節會出錯？經過一個世紀的發展和嘗試冒險，這些問題終於有了解答。這本書講友善使用者的概念從何而來、如何運作。我們追古溯今，探討使人們開始關注友善使用者設計的典範轉移（paradigm shift），以及現在友善使用者設計如何令生活瞬息萬變。

對從觀察生活來發明新產品的使用者經驗設計師來說，這本書提到了許多熟悉的概念。但這仍然是個新的故事。使用者經驗設計從主題遊樂園到聊天機器人包羅萬象，還沒有發展出能讓一般人和專家都可以吸收理解的敘事線。催生使用者經驗的一長串點子，尚未有人精心組織

起來，收錄相關的知名人士、偶發事件和意識形態爭論。若你還不認識使用者經驗，希望讀完本書，你能了解世界每天如何重新塑造——了解每天理所當然地滑動裝置螢幕，這些動作背後有哪些理想、原則、假設。若你是位設計師，希望你將更了解，你徜徉其中的點子從何而來，而能更仔細地檢視（甚至挑戰）你為創造物賦予的價值。最後，希望各位能將這本書推薦給認識的人，並且告訴他們：「這就是使用者經驗非常重要的原因。」

| 第一部 |

讓人好好用的設計怎麼來的

1

從一團混亂開始

三哩島核電廠冷卻塔（1978 年）

一九七九年三月二十八日，週三，美國史上最慘重的核能事故，在孤獨的時分，從地下室發生阻塞展開。其中一位名叫夏曼（Fred Scheimann）的專業人員，氣喘吁吁地從控制室，往下跑了八層樓梯，奔向三哩島核電廠各處的重要機組。夏曼在地下室，穿越幾乎和一座足球場一樣長的主要通道，途中所經過的每個水泵、管線和測量儀器，他都瞭若指掌。他跑向七號冷卻槽（午夜前，夏曼的夜班人員就聚集到這裡來了），然後爬上連著槽壁側邊的巨型管路，查看冷卻槽的流體窺視玻璃器。冷卻槽熱得跟熱帶叢林一樣，水泵和排氣閥作動發出嘈雜聲響。在廠區另一端，五百公噸重的渦輪機組（和街區一樣長，每秒轉動三十次）發出刺耳的噪音。[1]夏曼拿掉護目鏡，想要看得更清楚一點，接著皺起眉頭。該死的，阻塞了。「嘿，米勒……」他呼叫其他人。但米勒還沒過來，機組就開始顫了起來。在場人士無不感到水流翻騰湧動，「就像貨運火車駛來一般」，[2]他們趕緊從夏曼站立的巨型管路旁跑開。就在管路從攀附處爆裂前，夏曼即時跳開，接著管路炸裂了，往夏曼剛才站的地方噴灑足以讓他脫下一層皮的熱水。

但這只是一次規模極小的外洩事故。這樣的電廠設有自體保護裝置，工作人員可以聽見，有數千個子系統正在顫動運作。在數百公尺外，電廠核心區域反應爐心開始自動關閉。所有人的頭頂上，三十層樓高的冷卻塔，在破曉時分，朝緩緩淌流的薩斯奎哈納河上空，噴出一百萬磅的蒸氣。一名北卡羅來納州哥茲波羅的農人事後回想，說他就著穀倉燈光，停下來聽了一下，像噴射機呼嘯而過的聲音。[3]

夏曼從地上站起來，拔腳狂奔，一路跑回控制室。控制室的陳設和艦橋*很像。事實上，控制室裡的人多半當過海軍，曾在美國海外的核子動力潛艦或航空母艦上服役過一段時間。在控制室中央有一座大型操作臺，操作臺後方有一面寬約二十七公尺、從地面延伸到天花板的弧形儀表板。④上面總共有一千一百個按鈕、測量儀器和轉換指示裝置，以及六百多顆警示燈。

此時此刻，彷彿正在齊聲呼嘯。控制室吵成一團。在這樣關鍵的時刻，機器不只發出嘈雜的聲響，還讓操作人員心煩意亂。這亂成一團的情況，延續了好幾個小時。⑤

這些狀況究竟代表什麼？當系統告訴你出現上百個錯誤的時候，要怎麼找出是哪個地方出了錯？夏曼開始迅速翻閱緊急事故手冊，確定每個步驟都確實執行。反應爐跳脫很麻煩，但這種情況並不少見。有好幾百道故障自動防護措施，反應爐心熔毀機率微乎其微。一出現危險的徵兆，核電廠就會自動關閉，無法人為干預。但是，關閉一個燈號後，另外一個就熄滅了，這樣的設計（或設計不足之處），讓人無法掌握各個環節之間的關聯，漏看一個信號會導致一串失誤。

反應爐每個系統的設計，都是為了達到兩個長久目標：發熱或蓄熱。爐心本身是由上千塊和手指一樣大的鈾錠所組成。鈾原子分離會釋放熱能和中子，所以有熱度。而中子能讓更多鈾

原子分裂，帶動以幾何級數形式自行增長的連鎖反應——在這個連鎖反應裡，每塊鈾錠可以釋放相當於一公噸煤炭產生的能量。⑥過程中產生熱，必須用大量冷水控制，兩層樓高、力量強大到能讓科羅拉多河逆流的水泵，會抽取水流經反應爐，帶走爐心的熱度。冷水流經爐心，與熱能交換並帶走熱能。變熱的水形成蒸氣，蒸氣轉動大型渦輪，製造足以供應一座小城市的電力。

在樓上的控制室裡，工作人員首先開啟水泵，監測鍋爐和渦輪的運作，確認爐心有足夠的冷卻水。然後奇怪的事情發生了——工作人員研判的水位，和機器告訴他們的水位，兩者之間有嚴重落差。即使緊急水泵全速作動，冷卻反應爐的循環系統水位卻在下降。夏曼還在翻查手冊，他依序大聲喊出每個標準步驟，並在有人大聲回覆步驟完成時，點一下他的頭。然後水位不再下降，止住了。緊急水泵似乎終於開始為系統回填冷卻水。控制室裡的人全部鬆了一口氣。幾分鐘後，這樣的緩和便消失得無影無蹤。系統裡應該要有壓力，顯示水量充足。水位應該要在恰到好處的「金髮女孩範圍」＊，但反應爐的循環冷卻水似乎衝過頭了。剛開始水壓緩慢上升，然後上升速度變快。這到底是怎麼回事？水位來到四公尺、四．五公尺、四．八公尺、五公尺。接著突然跳到九公尺，沒有人看過這麼高的水位。在場的爐心冷卻專家逐漸擔心起來。⑦

「好，要到滿水位了！」

這句話是所有人最害怕的一件事。「滿水位」表示反應爐循環系統裡充滿冷卻水，此時壓力會不斷上升，直到管線爆破，冷卻水排出為止。控制人員趕緊關閉緊急水泵，不讓更多冷卻水流入爐心。⑧此舉將成為那天最糟糕的決定。

一切發生當下，反應爐心溫度持續上升。不該會有這種情況啊。如果系統裡有那麼多水，為什麼反應爐沒有冷卻下來？是不是有哪裡的閥門被打開，水都直接漏出去了？控制室應該有測量儀器能告訴大家答案。可是儀器很難找，它藏在控制室另一端的儀表板後面，看不見位置。被派去檢查測量儀器的人找到它了，儀器顯示為正常。可是他看到的是錯的裝置。於是他走回來，告訴大家閥門是關上的⋯系統沒有漏水，大家要重新尋找問題。沒有人知道爐心快要毀了。⑨

短短幾個小時後，來到凌晨六點，此時災難一觸即發，但卻沒有人弄得清楚實際狀況。維萊茲（Pete Velez）走進二號反應爐的控制室，像往常一樣開始值勤。現場通常只會有幾名人員，

<hr />

* 譯注：Goldilocks range，典出英國童話《金髮女孩與三隻小熊》，以「金髮女孩」一詞來形容恰到好處的狀態。故事中金髮女孩走進小熊住的屋子，從三碗粥裡挑了一碗不熱不燙的來喝，並且選了一張不軟不硬的床睡覺。相關說法有金髮女孩原則（Goldilocks Principle）、金髮女孩效應（Goldilocks Effect）、金髮女孩經濟（Goldilocks Economy）。

在軍綠色儀表板和數千顆穩定閃爍的燈泡之間度過值勤時光，享受至高無上的寧靜。但今天維萊茲看得出來，有什麼可怕的事情正在發生。四處都是人，透露出壓抑恐慌的跡象：咖啡杯四散，幾疊安全手冊堆得老高，有人在用力撕扯安全手冊，而且腋下一片汗漬。維萊茲遇到幾位只在備忘錄上看過名字的大人物，此時他們正在焦躁地兜圈子，有來自俄亥俄總部的地區級主管，以及這些人的頂頭上司。他們都在想辦法了解到底哪裡出了錯。維萊茲從口袋抽出一本草綠色的記事本，草草寫下今天的第一筆紀錄：糟糕了。⑩

　　包括維萊茲在內的每個人，都知道在核電廠工作有危險性。為此他們接受訓練，像家常便飯一樣做這些危險工作。但維萊茲還要特別熟悉一條可怕的計算公式：他身為輻射防護主管，要負責了解每一名工作人員所能負荷的核子輻射接觸量。通常在三個月內，男性員工的輻射接觸量不能超過三侖目。（當時是一九七九年，核電廠的員工幾乎清一色是男性。）緊急狀況會有不同標準。舉例來說，假如你要派人搶修的某個重要設備。一個月內接觸二十五侖目的輻射量還算安全，不會造成永久傷害。你有充分的理由，決定讓一個人承擔一點點風險，來降低發生重大災難的機率。但再多下去，情況就會變得複雜起來。黃金守則是，拯救他人性命最多值得冒險接觸一百侖目的輻射量。再超過的話，例如一百二十侖目，那就只能交由本人自己決

定。你能眼睜睜看著別人獨自承擔風險嗎?

隔天,三月二十九日,維萊茲把一扇門開了一點縫,往足以讓他致命的房間瞄了一眼,情況便明朗了。他找負責監控反應爐常備冷卻水的化學主管豪瑟(Ed Hauser)商討對策,想辦法不讓反應爐溫度超高而壞掉。他們穿戴防護衣、保溫潛水服、手套、工作靴、面罩,從頭到腳包裏住,並將所有接縫處纏好。那一剎那,他可以預見警報器響聲大作,值勤的人員真的丟下手邊工作開始奔跑,並將所有接縫處纏好。那一剎那,他可以預見警報器響聲大作,值勤的人員真的丟下手邊工作開始奔跑:帽子、外套還在衣架上,電話沒有掛好,一壺滾燙的咖啡溢到桌上。⑪房間後方有個用遮罩遮起來的水槽,上面大概有二十五個水龍頭。維萊茲和豪瑟進來這裡,就是為了要了解:反應爐發生什麼事、情況有多糟糕,因為工作人員無法從控制室裡的儀器判斷。

沒有人知道反應爐外洩多少輻射。這二十五個閥門,連接二十五條管線,管線在建築的暗縫裡,蜿蜒千百公尺。其中有一條,口徑不比手指粗的管線,連接旁邊的建築。這是連接核子反應爐的火線,可能已經熔掉了。

處理這件工作的兩人,要一起分擔輻射接觸量,也要一起承擔風險。兩人各司其職,接觸同樣的輻射量。豪瑟對此感到慶幸。光是昨天,電廠開始出狀況,他在別的地方做檢測,幾分鐘就吸收高達六百侖目的輻射量。但他還是來到這裡,再度執行任務,和維萊茲一起商量對策。維萊茲顯然不清楚閥門的操作順序,而豪瑟知道。所以儘管他已經接觸大量輻射,卻仍然率先進去。他的輻射接觸量從六百侖目起算。

維萊茲面向豪瑟，查看手錶，記下時間。**進去吧！**豪瑟衝進房內，直奔水槽上的閥門，精準地按照正確順序，用力打開最後一個閥門，就趕緊轉身跑回走廊。現在他們要等。要經過難熬的四十分鐘，水才會從二號反應爐，流經千百公尺來到這裡，噴入水槽。還有閥門要開。維萊茲有不進去的好理由，他不知道該打開哪些閥門。但他還是極力要求豪瑟說明裡面的陳設，讓他進去分擔一些輻射量。這樣豪瑟才不會接觸過多不必要的輻射。維萊茲衝進去開完閥門。接下來，該由豪瑟收尾了。豪瑟衝進房間，直奔水槽，用小玻璃瓶盛水取樣。水滾燙得像女巫熬煮的湯藥，水裡攪雜用來吸收放射性同位素的化學物質，而變成了黃色。豪瑟將劑量計放入樣本，數值一下子就飆到一千兩百五十侖目：高到徒手觸碰玻璃瓶，指尖會有刺痛感。⑫

豪瑟和維萊茲神奇地度過了那次難關。他們本來可以不必冒生命危險的。可是工作人員在配置差勁的儀表板後方看錯了燈號，而且先前又發生了一連串根本不該發生的誤解。但當我們退一步檢視錯誤——拉開距離去想像，那一千一百個儀表盤和六百個警報器，同時發出刺耳的聲響——那可不只是機器故障或人類失職。機器可以設計得不一樣，可以多考量該掌控情況的人類，會因為資訊太多、意義太少而不知所措。但那時機器和人類無法用彼此了解的語言互相溝通。機器和人類彼此對立，當下卻無人了解。那樣對立的情節至今依舊存在。

我想挖掘三哩島核電廠的歷史，唯一理由就是直覺：深入了解史上有名的重大機械災難，通常會找出設計問題。飛機墜毀事故幾乎總是有設計問題。事實上，二〇一九年巴黎聖母院燒毀，問題就是在最糟糕的時間點錯誤解讀訊號：最先進的消防系統，配上難以理解的控制裝備，導致相關人員沒有確實檢查，讓大火在無人查看下延燒了三十分鐘。⑬災難往往能反映出事物應當運作的方式。那麼，從三哩島事件來看，人類和機器應該怎麼互動呢？

我原本打算用觸類旁通和隱喻的方式（老實說就是大玩譬喻的手法），來訴說這個故事和它的重要性。但我在埋首研讀一份三哩島災難報告時，發現報告裡偶然提到，還有一次由美國國會委託進行的調查，那份報告的撰寫人裡，有一位名叫諾曼（Donald A. Norman）的人。會是那位在一九九〇年代創造「使用者經驗」一詞的諾曼嗎？⑭看見諾曼的名字出現在報告上，我突然覺得，三哩島和當前的問題之間，那條微弱的線索其實是一條鋼索，雖然埋藏著，但它就在那裡。

在使用者經驗成為二十一世紀數位生活最重要的特徵前，諾曼是當代產品設計的摩西：一九八八年諾曼出版《設計的心理學》（*The Design of Everyday Things*），這本書或許是當年設計領域唯一的主流暢銷書，裡頭記錄了各式各樣日常用品造成不便的原因，從門把到恆溫器都包含在內。他的著作成為一整個世代的互動設計師所必備的案頭書。一九九〇年代早期他想退休

了，卻在那時被蘋果挖角。他開始網羅「易用性（usability）大師」組成一個專家小組，將這群人稱為「使用者經驗專家」，請其在研發的過程中追蹤每項產品。當時蘋果公司剛請來艾夫（Jony Ive），所以諾曼從早期就開始重用艾夫，後來艾夫設計出iPod、iMac、iPhone。⑮但是我在翻閱諾曼的書籍和查看注腳時，只看到諾曼順帶提及核電廠反應爐設計，而且似乎都完全沒有提及三哩島核電廠。那場大災難對這位現代設計教父，有著怎麼樣的影響呢？

諾曼身材瘦小，身高約一百六十公分，肩膀佝僂，腰身纖細，總是穿黑色高領毛衣、牛仔褲，頭上戴頂灰色報童帽。他維持身材的方式就是從家裡走路上班。他的辦公室坐落在山坡地上，這片陡峭的山坡穿過加州大學聖地牙哥分校（UC San Diego，簡稱聖地牙哥加大），一路行經各個風景秀麗的峽谷。十二月裡，某個溫暖、晴朗的尋常午後，我到諾曼創辦的設計實驗室（Design Lab）拜訪他，清新的空氣裡，飄散著尤加利樹和野生迷迭香的香氣。

我們被隔離在一間狹小的會議室裡，地上鋪著怪得難以忽略的綠色粗布地毯。我坐在一張低矮的露臺椅上，諾曼站著所以比較高，他一面踱步一面為接下來的講課節奏暖身。他開始敘述最後一件了不起的專案，六個月前才剛剛啟動。這是他退休後第二次復出，他即將在二〇一九年聖誕節滿七十九歲。他用很像地精說話的高亢聲音說著：「你瞧，這所大學充滿深入分析事物的人。設計師不分析，他們是將事物組織在一起。這間實驗室提供機會，將這間大學裡的知識集中起來，解決環保、老化、健康照護的問題。這些是我們想要解決的問題。」⑯

我望向遠處的實驗室，目前只有幾張桌子，有些研究生正在敲打一行一行的程式碼。設計實驗室在校園的絕佳地理位置上，設在嶄新的後現代建築裡。聖地牙哥加大和許多比較新的大學校園一樣，可說是現代建築流行史的露天展示場，從圖書館開始，可見聖地牙哥加大在一九六〇年代創立時，所流行的粗野主義建築風格，接著是代表一九八〇年代後現代主義的幾棟嘲諷式古典建築習作。這棟建築有鋼材和玻璃製成的鋸齒狀邊飾，代表距今最近的一波建築浪潮。

諾曼認為設計具有力量，這樣的眼界並不專屬於他個人。事實上，許多設計師都有這個想法。諾曼說：「我到上海拜訪青蛙設計公司，他們自豪地告訴我公司在做產品設計。後來我拜訪IDEO，告訴他們競爭對手說過什麼話。他們說：『我們不在乎。新加坡找我們設計整座城市。』」那可不是在說大話，今天，「設計思維」程序貫穿了整個現代設計，已經擴散到率先推廣設計思維的IDEO設計公司之外。設計思維開始導引到用來解決各式各樣、不同層面的問題。設計曾經是個通常和座椅有關的利基行業，現在成為人們口中的世界弊端解決方法，原因就在觀點的轉變。

諾曼講一講話，就會在思考之間或回答之前停頓許久，只有數十年來一字一句都有人專心聆聽，你才會自然而然養成這個習慣。當我終於有機會發話時，我問他，你對三哩島有什麼印象？他形容那是職涯的一次中場休息，先前他的學術研究發展得不是很順，在那之後進入更寬

廣的世界。職業生涯早期，諾曼花了好幾年，替人類從事任務時的各種犯錯方式歸類。他對三哩島事件的研究發現，正巧顯示出別人似乎對他的研究所知甚少，這點很值得注意。諾曼回想：「問題在於，他們花很多時間設計技術的東西，卻沒有人了解現場工作的狀況、人們會遭遇到的事情。控制室最後建成，幾乎是最後關頭沒有時間、沒有錢了才加上去的。」

他說了一個可怕的故事，告訴我那種短淺的目光有多根深柢固：反應爐幾乎都是成雙成對的。在某個時間點上，有人想到了，與其專門打造兩間不同的控制室，先打造一間然後再照樣打造一間會比較省錢。所以，工作人員一天在一間控制室工作，隔天要到一切顛倒過來的怪異世界。諾曼從那些例子「發現到，沒有人了解科技結合心理學。我們為人類打造科技，但科技卻不了解那些人類」。

短淺的目光普遍反映在文化上──這樣的斷裂，存在於像他這樣研究人們如何使用周圍機器的學者，以及創造那些機器的人們之間。諾曼回想：「從二次世界大戰開始，就有以人類錯誤為對象的優秀研究，但一般大眾不會關心。像我這樣的研究人員，不知道還有誰在從事相同的研究。」而且當時，設計師「通常來自藝術學校或廣告圈，只著重風格，沒有任何內涵」。那個時候，諾曼一個設計師也不認識，這是個沒有羅盤、沒有指引，就一步往前，跟蹌著邁入新世界的行業，而他是這行的門外漢。所以，諾曼的書讀起來永遠帶著不解的語氣：親愛的上帝，可不可以拜託這些人聽聽我的意見？

諾曼身為設計大師，卻擁有樸實無華的眼界，他最有名的就是思考圓形門把和燒水壺的問題。但此時此刻，他卻大力強調這麼錯綜複雜的問題——也就是環境問題——實在不像他給人的印象。諾曼在自己的書裡就像《聖經》裡的約伯（Job），* 老是受到某個冷酷設計之神的考驗。要用拉的門，他用推的；家裡的燈很難打開；每次要淋浴都會燙到。但困惑至極的諾曼代表的就是我們。

諾曼的所有研究，最重要的一點假設就是，即使要歸咎於人為錯誤，我們也很難想像，有人完全不會犯這些錯誤。人類可能會出錯，但沒有不對。若你試著稍微按照他們的想法去思考，就連最愚蠢、怪異的事，當中都有難以磨滅的邏輯。你必須知道人為什麼那樣行動，不是用某種理想，而是要按照他們的弱點和極限來設計。諾曼的遠見在於，不論科技有多複雜，或是多麼令人熟悉，我們還是對科技抱持相同的期待。諾曼投入的領域「認知心理學」重點不在研究按鈕和儀表板的細微差異（你有興趣觀察的話其實很多），而是為了解人類**假定**周遭環境應該如何運作、他們如何認識環境，以及如何理解環境。如果你想設計出第一次使用就能上手的應用程式，或是不會操作到墜機的飛機，或是不會讓人類熔穿大陸棚的核子反應爐，那麼你就要了解這個假定。

＊ 編注：約伯屢遭試煉，在幾次巨大災難中失去了人生最珍貴的事物，包括子女、財產和健康。

原本這些課題，可能只是學校教授和無名設計師、工程師鑽研的模糊領域，現在卻與科技變遷的潮流（便宜的電晶體和矽材崛起，推動電腦和電子裝置在日常生活中普及）息息相關。

從一九八〇年代開始，我們可能從三哩島核電廠發現到的複雜問題，已經演變成消費上的問題，和讓按鈕在卡式錄放影機、電腦等裝置運作有關。設計這類裝置的細微差異，爾後又體現在智慧型手機上。難用的應用程式令你抓狂，三哩島核電廠差點被夷為平地，兩件事的成因有直接的關聯，並不令人意外。三哩島發生事故，關閉智慧型手機通知受挫，問題很類似。設計不良的燈號開關無法判讀，機上盒令人摸不著頭緒，原因是一樣的：某個按鈕似乎設錯位置、某則顯示訊息你還看不懂就消失了，你好像做了某件不知道是什麼的事。你不知道某樣東西怎麼運作，就是背後的概念。

隨著智慧型手機占據我們的日常生活，創造出智慧型手機的設計原理，似乎不只能為當下的問題（我要怎麼讓大家認識這款應用程式？），也為當代的問題提供答案（我要怎麼讓大家認識醫療保健？），或許也是一件自然的事。你有十足的理由相信，這些問題統統直指機器無法令使用者滿意——並且看出，這些不滿顯示出人們對周遭世界的看法，以及他們對日常用品的運作有何期待。

回到一九七九年三月二十八日那天。當工作人員終於解決他們認定的主要問題（太多水流

入系統，要到滿水位了），大夜班輪值時間快要結束了，太陽即將升起。為了阻止問題惡化，

他們做出一個致命的選擇：關閉緊急水泵。水泵一關閉，就看見反應爐循環迴路加壓器裡，水

位開始下降。控制室裡眾人再次鬆了口氣。但這次一樣沒有安心多久。系統裡的水滿得快要爆

開了，照道理說水這麼多反應爐應該會降溫，但溫度卻持續向上攀升，令人怵目驚心。

現在，在心裡想像一下這部災難片，攝影鏡頭打開反應爐控制室，畫面慢慢平移到位在中

央的儀表板。然後，用搖鏡帶過所有正在閃爍的警示燈，鏡頭停在一顆燈號上，這是一顆很大

的紅燈，下方貼著標籤，內容就是判讀方法。這是儀表板上少數幾顆沒有亮的燈號之一，很

好。為了確認，工作人員的視線一定掃過這裡幾百遍。但那顆燈號在騙人。

這個燈號的重要性來自它連結的東西：反應爐頂端的手動洩壓閥。作用就像燒水壺的汽

笛，在反應爐壓力過高時釋放蒸氣。洩壓閥打開表示反應爐頂端漏出大量蒸氣。然而，正如調

查人員後來所發現，所謂的引導式洩壓閥（pilot-operated release valve, PORV）燈號，在設計上有很

深的概念性錯誤：有人撥動閥門控制開關，燈號就會熄滅，而不是閥門**真**的關上了。換句話

說，這顆燈號只能表示意圖，不能顯示行動。燈號熄滅或許表示操作員做得對，將閥門關閉了

——也有可能表示操作員做得對，但開關沒有起作用。[17]這顆設計錯誤的燈號，只能顯示沒有

問題的情況。

　事實上，反應爐的循環系統裡有個很大的漏洞，卻無人能發現，原因就在開關的回饋沒有意義。工作人員從美國各地找來更多幫手，美國人開始知道三哩島出了問題，此時此刻，爐心溫度還在持續攀升。機器來到顯示範圍的極限。電腦裝置判讀出來的爐心溫度，停留在攝氏三百七十度。再來，讀數計一律顯示「？？？」。⑱系統無法呈現出實際的狀況。事實上，爐心溫度已經來到嚇人的攝氏兩千三百七十度。只要再三百七十度，一百五十公噸重的鈾核就要熔毀了，連二十公分厚的鋼製圍阻槽都會燒焦，然後再燒壞六公尺厚的水泥基底，一路延燒到薩斯奎納河底的岩床，朝天空噴發有放射性的河水。

　地下室發生阻塞導致反應爐系統出現熔毀危機，近三個小時後，漏洞才終於補起來，有個來接替輪班的人員，用新的角度看待事情，直覺可能有遺漏之處。為了安全起見，他關閉了備用的引導式洩壓閥。幾個小時後，終於有一名系統的原廠工程師指示重新啟動緊急冷卻系統，結束了這場災難。直到後來，大家才發現，離反應爐心完全熔毀，只差三十分鐘了。⑲

　三哩島核電廠災難發生前不到兩週，珍·芳達主演的賣座電影《大特寫》（The China Syndrome）才剛上映，描述核電廠封鎖事故真相的情節。英文電影片名源自都市傳說。傳聞中，美國核子反應爐熔毀會貫穿地球，蔓延到中國。大眾流行文化的奇思幻想，加上現實世界發生的災難，一起封殺了美國核能產業的發展。⑳約有八十座核電廠的興建計畫遭到廢止，直到二〇

一二年，才有新的反應爐通過核准。㉑今天，有些專家認為最安全、便宜、可靠的再生能源，始終擺脫不掉恐懼的陰影。所以衡量可能發生的情況後，我們可以合理地說，三哩島核電廠是美國史上最失敗的設計。但它也是最發人深省的一課。對我們生活的這個時代來說，三哩島的不良設計成為友善使用者設計的借鏡，這起事件記載了，讓智慧型手機、觸控式螢幕、應用程式融入人們生活的所有基本原則。

諾曼和調查小組從三哩島核電廠發現的事令人吃驚，因為問題似乎是那麼地明顯。這場浩劫歷經了兩天，當時，有上百隻眼睛審視機組系統。如果有人能夠早一點關閉正確的閥門，或是在任何時間點，有人想到重新開啟緊急水泵，三哩島就不會出現危機。這些人並不笨。但是即使到今天，仍有少數幾份三哩島事故報告，將原因歸咎於「設備故障和人員操作不當」。㉒根本不是那回事。三哩島事件裡沒有重大設備故障。電廠員工是業界的頂尖人才，而且令人佩服的是，他們從頭到尾不慌不忙。

事實上，三哩島核電廠多數時候，就像設計精良的機器那樣運作著。如果工作人員沒插手，電廠會自己避開危機。㉓但在實際情況中，控制室的設計糟糕透頂，導致工作人員無法了解當下出了什麼事。在迷霧中失去方向的他們，做出了引發災難的選擇。電廠和工作人員各執一詞：電廠設計無法預測人類的想像、人類無法想像機器的運作。

先從儀表板上的燈號開始。儘管這些燈號完全符合業界的精準度，卻沒有一套使用者能理

解的固定邏輯。沒錯，紅燈亮表示閥門打開。但並非每個閥門都要讓人打開或關上。所以正常操作時，儀表板上互相衝突的燈號變得一團亂，不是在沒問題時呈現相同的顏色。事故發生後突襲檢查三哩島的調查人員指出，紅色燈號有十四種不同的意思，綠色燈號則有十一種。現在的人認為，各式各樣的圓形按鈕和紅色警示燈，所應該要有的一致性，在三哩島電廠完全看不見。

燈號有時不在對應的控制範圍，有時不夠精準。甚至沒有合理地歸類：同一塊儀表板上，有反應爐漏水的燈號，也有電梯故障警示燈。就好像有個人把反應爐的地圖剪成碎片，往空中一拋，再將地圖重新黏起來。拿著這樣的地圖，永遠找不到方向。我們就算沒用過某個應用程式，也能輕易上手，其中一個原因就是，**瀏覽性**（navigability）和**一致性**（consistency）深植於今天的應用程式設計模式。選單大都具有這樣的特性，滑動和輕點頁面的動作也不例外。

而且儀表板無法像汽車油表那樣顯示循環系統空了。工作人員深陷在第一次慌亂裡（系統灌入太多水），導致他們完全想像不到發生其他狀況。這也是我們習以為常、當時卻沒有的設計。如果某樣東西運作良好，能讓你可以預測到它的下一步，最後你會培養出相應的**心智模型**（mental model）。心智模型層次深淺不一，有時只是理解某個按鈕的功用，有時你能想見油電混合車的充電方式。但這些心智模型，都是由將介面呈現在你眼前的設計師所刻意打造出來的。

警示器沒有意義、資訊不合理地擺在一起、沒有一個地方一致——種種條件加在一起，導

致不具對應性（mapping）、不符瀏覽性，也沒有心智模型。現在，擁有智慧型手機的人，無一不將這些守則視為理所當然。是這些原則讓友善使用者的世界運作。核子反應爐也好，兒童玩具也好，想要駕馭機器，這些原則缺一不可。若想掌握機器的運作，就要遵循設計的模式語言。

不過，還有一個非常重要的因素，它是三哩島最嚴重的問題，我們平常會用到的任何裝置，都要有此基本功能：回饋。當燈號正在騙人、溫度讀數計顯示「？？？」、沒有指標告訴大家系統的總水量，這些時候，機器無法提供人們需要知道的訊息。工作人員的一切作為，來自於掌握錯誤的回饋，放錯了焦點。

回饋在我們周遭的日常生活實在太常見，所以我們幾乎對它不假思索。是回饋功能決定了產品會按照你的想法運作。是回饋功能讓設計師能與使用者以非字詞的語言溝通。回饋是友善使用者設計世界的基礎。事實上，回饋對人類和機器的重要性，是神經科學和人工智慧領域的創見。一九四○年，在麻省理工學院授課的數學大師維納（Norbert Wiener）率先提出了這個概念。

在第二次世界大戰打得最激烈的時期，納粹德國空軍推出飛行速度前所未見的新型戰鬥機，有恃無恐地轟炸英國城市，並以任何炮兵都無法反應的高速傾斜轉彎──反擊炮彈在空無一機的天際炸開。維納想要發明算式，自動取得戰鬥機位置的雷達資料，納入炮彈飛行時間，得出槍炮可以瞄準的預估向量。其概念是要依據輸入的雷達訊號，算出攻擊戰鬥機的可能位置，從時

間和空間中找到一個短暫的破口。新的雷達訊號送進來，破口就會轉移，形成回饋循環。

維納和同事畢格羅（Julian Bigelow）發現，自己偶然挖掘出更重要的事情。想像你正在拿起一枝鉛筆：你在腦中構成這個概念，開始移動手臂。你做出動作，大腦必須經過無數次細微的修正，眼睛、肌肉、指尖統統派上用場。維納從一名神經科學家朋友那裡得知，有些人手會顫抖就是這裡出了錯：大腦把目標瞄過頭了，陷入反覆過度修正的過程——就跟維納的算式預測的一樣。維納和畢格羅發現「任何自動產生的動作必須要有」回饋機制。㉔回饋連接起無法以言語描述的心智活動（我們想做的事）、我們的身體結構，以及環境當中的資訊。人類學家貝特森（Gregory Bateson）後來曾驚訝地說：「希臘哲學的核心問題──兩千五百年未解的目的問題──可以精準地分析了。」回饋讓資訊變成行動，而且層面不僅止於數據、神經、神經元。

當你揮動斧頭去砍一節木頭，木頭有可能會斷，可能不會斷。如果沒有斷掉，你會把木頭擺好再砍一次。你把麵包放進烤麵包機，壓下升降桿，麵包機在你壓得夠深，足以啟動機器時，發出喀嗒一聲。然後你聽見電流通過燈絲的嗡嗡聲，表示烤麵包機啟動了。烤麵包機做了你要做的事，你在這個過程中得到回饋。有按鈕的喀嗒聲（必須設計打造），還有燈絲加熱的聲音（單純是烤麵包機的物理特性附帶的實用功能）。要是過程中這所有的訊號都沒了，光是要知道烤麵包機的運作情形，就能讓你不斷瞎忙。

自然界充斥著各式各樣的回饋，而在人造的世界裡，回饋必須經過設計。當你按下一個按

鈕，按鈕真的依照指示啟動機器嗎？日常生活的世界裡資訊密布，要知道該在設計世界中，重新打造多少資訊（以及多少回饋）並不容易。但回饋機制能讓任何人造物變成讓人感同身受的東西，你可能會覺得輕鬆、憤怒，也有可能感到滿足、挫敗。我們與周遭世界的關係，核心就在這裡。

當我們的行為與〈期望的生活方式不符，不都是回饋的問題嗎？吃太多或吃錯東西時，問題在當下沒有意識到，一個小小的選擇可能會影響未來。在美國，醫生很少會在開立藥方或療程後做**後續追蹤**，所以他們對新病患一直都是兩種都開，在不知道什麼真正有效的情況下，想要什麼都試一試。所以我們的醫療成本才會連年增加。就連氣候變遷都可以是回饋的問題。我們不知道每天排放多少碳，而且目標時程設得太長，讓人看不見效果。想像一下，假設碳排放產生的效果就和現在一模一樣，只不過碳的累積量會使天空從藍色變成綠色。在那樣的世界裡，很難相信大家還能開口談論，人類對氣候到底有沒有影響。此時大家可能會轉而討論該怎麼做。這些都是感受不到重要性所產生的問題。不到最後關頭，沒有回饋告訴我們行動帶來的影響，但到時候就來不及了。㉕二十一世紀設計最大的挑戰，可能就是在沒有回饋循環的地方，打造更棒、更緊密的回饋循環，不分環境、健康照護或政府議題。

回饋已經成為現今社會最重要的特徵了。舉例來說，我們往往認為，網路最偉大的革命就是連結人群。那只對了一部分。想一想，買家、賣家回饋機制的出現。eBay在推出讓買家和賣家

互相評分的功能前，只是一間沒沒無聞的新創公司。今天，買家、賣家回饋成為我們對線上消費感到放心的機制——從在亞馬遜網站購入不曾看過的產品，到透過Airbnb房源分享平臺，在素昧平生的人家裡留宿。在前一個世代裡，我們用品牌打造信任感——當你看見牙膏上印有高露潔三個字，你知道這是一間穩定的大公司所推出的產品，他們的長久成就來自於優良的產品。今天，我們對某樣事物感興趣，可以從嘗試過的人那裡得到回饋，即使你不認識他們，你也會認為人數很多值得相信。經濟學家哈福特（Tim Harford）深思著說，少了回饋機制，網路商業活動可能無法像今天這樣，讓陌生的人彼此信任。可能比較像搭便車吧，只有願意冒險的人才會這麼做。㉖就連這十五年來規模最大的新創公司Facebook，都是一間用回饋機制打造的公司。「按讚」不光是給予和接收肯定的新方法，這麼做讓三分之一的世界重新分配社會結構。（我們會在第九章深入討論那樣的世界帶來了什麼。）

新科技提升我們收到的回饋類型和速度，讓我們更有效率，可以依照新的資訊類型來行動。當你認為某樣事物是未來的新科技，你心裡想的往往是現在還不存在的回饋。從依照新陳代謝巧妙地替你量身打造個人營養調配法，到依照需求即時重新安排公車路線，這些都是將新回饋投入市場而可望開發出來的產品。二十一世紀最重要的科技「人工智慧」，仰賴的就是回饋：簡單來說，人工智慧和機器學習利用一套演算法，先衡量機器的表現，再稍微修改參數，讓機器表現得更好。人工智慧最大的突破在於讓演算法處理回饋；麥卡洛克（Warren McCulloch）

和皮茲（Walter Pitts）是最早提出類神經網絡的人，麥卡洛克聽了維納早期以回饋為主題的講課，因而受到啟發。[27]

雖然回饋機制的目標大都只是要讓我們確定事情按照預期進行，但不管回饋是讓我們安心、焦慮，還是激發競爭本能，都還有更高的價值，可以滿足層次更高的需求。舉例來說，利用Facebook的按讚功能，我們可以將社交關係裡鬆散的不確定性加以量化，對於什麼叫做人脈，按讚功能創造出更輕巧、短暫的定義。而且近來最成功的兩大新創公司——Instagram（IG）和Snapchat——背後有著不同的回饋方式。

IG先在二〇一〇年推出。剛開始，這款應用程式只讓用戶分享照片，以及觀看與你連結的朋友分享的照片。推出後沒多久，因為Facebook的推廣大家都認為，應該要讓朋友對貼文按讚。

（當然，還要能看一看，朋友的貼文收到多少讚。）IG就是圍繞著這個簡單的肯定功能運作。

你收到多少讚？你的朋友收到多少讚？Snapchat則是建構在不同的機制上。它也是用來分享照片的基礎應用程式，但有兩個關鍵差異：第一，你貼上去的照片會在二十四小時後消失。第二，照片不會收到讚。當你看到朋友貼照片，唯一能做的回應就只有傳訊息給他。換句話說，你能從照片得到的回饋就是直接和朋友聊天。概念在於，你可以無後顧之憂地分享照片——發出看起來心情不佳、寫著「糟糕的一天」的訊息，這樣就夠了，不必擔心會受到批評。訊息只是要給你在乎的人看而已。你就是你。

二〇一六年IG注意到，用戶談論產品的方式改變了。它本來應該要是提供即時分享照片的一種服務，但用戶不再用這種方式談論IG。他們在討論，想呈現最棒的照片。回饋循環開始啟動並自我強化：隨著攝影鏡頭做得愈棒，IG名人持續拉高人氣貼文的標準，按讚讓用戶對貼文的自我意識提高。IG產品經理史汀（Robby Stein）表示：「IG開始比較像重點新聞，比較不像即時報導。」㉘這句話聽起來沒有什麼害處，但它可能會引來一場大災難。他們害怕用戶開始自己過濾、貼文數量下滑，逐漸慢慢淡出IG。如果你是IG，這可是會讓事業終結的機制。所以IG斷然採納Snapchat的回饋哲學，在應用程式最上方插入一列「限時動態」功能。讓用戶分享照片但不會收到讚，只能用直接傳送訊息的方式回應。這個做法奏效了。IG限時動態大受歡迎，推出第一年，每天有四億人使用這個功能，幫助IG平均用戶時間再度創高。

你可以說，Snapchat和IG的故事是說兩個數十億美元身家的應用程式，為人們提供自娛和娛人的新方式。IG已經變得跟藝廊一樣。Snapchat變成一種朋友間的即興搞笑方式。兩種商業模式之間的差別，講的就是回饋可以帶來不同的體驗。三哩島事故發生四十年後，回饋不只是讓機器變得聰明而已。當回饋不再只跟機器的運作方式有關，而跟我們最重視的事物（社交圈、自我形象）有所關聯，回饋可以變成用來描繪人生事件的地圖。回饋能決定我們對周遭的經驗有著什麼樣的感受。我們用產品的使用感受來衡量將來使用這項產品的程度，在這樣的

時代裡，回饋就是一切。

最可怕的東西，通常也最容易忘記。有時候，遺忘是一種反射行為，目的在於讓我們在日常中保持安全。其他時候，遺忘比較偏向刻意消除機制，自有時間安排。在三哩島的例子裡，兩種機制似乎都說得通。在幾乎終結美國核能投資的意外事故發生三十年後，業界始終三緘其口，顯然怎樣都不想要吸引任何關注。

一九七九年的事故發生後，三哩島核電廠二號反應爐就終止運作並封存了。在此同時，一號反應爐則悄悄地繼續運作了四十年。諾曼調查後，針對美國的所有核子反應爐提出了一些設計上的修改建議，一號反應爐經過改良，變得比較容易操作。你可能會以為一號反應爐持續運作是個值得慶祝的成就，但是對媒體形容得很可怕、受到大眾誤解的產業來說，卻不是那麼回事。我想要了解一號反應爐究竟如何重新設計——他們做了哪些事，來防範像二號反應爐當時令人陷入困惑的情況。我花了好幾個月，才說服核電廠的公關人員相信，我不是想去看還有哪些危險，而是想要了解修正的地方。後來我終於成行了。之後沒多久，三哩島核電廠終於在二〇一九年九月關閉。

我從一條路樹繁茂的雙向道，前往三哩島核電廠，行道樹偶爾向外開展，朝河岸灑下搖曳

的樹影。然後我終於看見兩座巨大的冷卻塔，兀自聳立在一座小島上。冷卻塔高九十公尺，傲視周圍一切事物。只有一號反應爐冒著蒸氣，在工作歌*的強弱節奏中，形成好似團團棉花的羽翼。位在旁邊的二號反應爐冷卻塔安靜佇立，上面有著鏽蝕的條紋，好像一名死去的哨兵，形成一種恐怖而奇異的美麗效果。要把二號反應爐拆掉要花太多錢，因而不可能，所以它就像一座後現代紀念雕像，陰森地豎立著。媒體對它的報導掩蓋了真相。

　　●

　　馬路對面是平淡無奇的磚造低矮建築，工作人員在那裡接受訓練，好讓三哩島剩下的那座反應爐不會再次發生差點故障的情況。建築物內部布置成單調的黃褐色系：有橘色、棕色、灰色相間的地毯，搭配公立學校那種鉻合金層板家具。

　　三哩島核電廠會坐落在賓州，只有一個原因，就是黑幫阻撓。一九七〇年代那時，大都會愛迪生公司（Metropolitan Edison）最初想將電廠蓋在紐澤西州。紐澤西的當地工會被黑幫把持，黑幫威脅若不照慣例讓他們抽建築總成本的百分之一（七億美元裡的七百萬美元），就要到工地搞破壞。電力公司堅持動工並開始打地基。然後，當起重機要將七百公噸的反應爐心垂降到地面上時，某個不知名的建築工人把扳手扔進起重機的作業場地。訊息很清楚：給我付錢，否則就用沒人知道的方式破壞核電廠，到時後悔莫及。電力公司立刻放棄這個場址，撤到賓州的

一個小地方。於是，二號反應爐便在三哩島，用短短九十天重新裝配，坐落在不曾打算設立的地點上。那裡的工作人員認為，一號反應爐總是運作順暢，二號反應爐一直都很暴躁，就像一頭喜怒無常的野獸。㉙紐澤西的黑幫確實間接破壞了電廠。

訓練大樓的模擬控制室有漆成軍綠色的儀表板，以及好幾排用保護罩蓋住的燈號，很像阿波羅任務控制中心（Apollo Mission Control）**的電影場景。當天為我導覽的是管理這間控制室的人員，他很親切，是一名戴著細框眼鏡、身形瘦弱的工程師，在這個職位幾十年了。他穿著一雙耐穿的咖啡色健走鞋和一整身米黃色衣褲，看起來不屬於這裡，很像來自太空競賽時代電影的人物。他負責模擬世界即將毀滅的場景，來測試工作人員的反應。模擬控制室是一號反應爐控制室的翻版，細到連開關都完全一樣。

二號反應爐事故發生後，核電產業開始做出許多細微卻很有力量的改變。我站在擬真控制室裡看得清清楚楚。舉個例子，從控制室後方一切盡收眼底，沒有藏在儀表板後面被人遺忘的指示燈。控制室的瀏覽性很好。燈號一致：檢查統統完成以後，所有指示燈會發出藍光。

* 譯注：工作歌（work song）盛行於十九世紀中期的美國，是南方黑人勞工在辛苦勞動時喜歡哼唱的歌曲，後來發展成藍調和走唱秀。

** 譯注：休士頓太空中心（Space Center Houston）於二〇一九年修復阿波羅任務控制中心，並重新對外開放。

但我們來到這裡，不是為了體驗正常狀況，這不是模擬控制室的設計目的。為我導覽的工程師悄悄走進後方的觀察室，然後又走了出來，向我宣布反應爐自行關閉了。就像二號反應爐當年發生阻塞時的情況。[30] 有一堆燈號熄滅了，但沒有發出聲音。這是設定好的。我按了靜音按鈕，這樣才能專注在當下的狀況。

對一九七九年聚集到三哩島的工作人員來說，所有問題加在一起——包括錯誤的訊息回饋、不一致和無法清楚瀏覽的控制裝置——變成了一個更大的問題。值班人員就是想像不到哪裡出了錯，因為機器讓他無法想像。沒有心智模型來顯示，種種迥異和奇怪的事件可能有所關聯。心智模型會幫助他們推論當下發生的情況。[31]

心智模型其實就是我們對事物運作（事物如何拼湊起來並一起發揮功能）的直覺。心智模型建立在我們曾經運用過的東西上，你或許可以將整個使用者經驗任務描述為一種挑戰，目標是讓新產品符合我們認為事物應該如何運作的心智模型。舉個簡單的例子，我們會預期一本書的「運作」方式：書頁上有資訊，一頁一頁依序展開，想要獲得更多資訊，你得翻開書頁。觸控式螢幕閱讀裝置Kindle歷久不衰的關鍵，就在它完美重現了這個心智模型——就像你會翻閱書頁，你可以滑過電子書「翻開」裡面的某一頁。[32]

如果我們沒有辦法事先假設裝置怎麼運作，此時我們會透過嘗試錯誤法，利用回饋機制來針對裝置的運作邏輯，形成一個模糊的心智模型。但發展心智模型最直接的方式是畫圖。環顧

一號反應爐控制室，我可以看見，這裡經過重新打造，目的是建構有關整個反應爐的心智模型。連像我這樣的生手，都能輕易想像得到系統裡有哪些主要環節。這間控制室完全反映出一號反應爐的設計。每個儀表板代表一個分離的系統（例如：次要循環系統或反應爐心），在我仔細檢視模擬室時，看得出系統彼此相連，從一個系統再到另外一個。一號反應爐的樣子和這間模擬室對應——就像是火爐的爐口，會有相關的旋鈕與其對應，或是汽車駕駛座的控制功能，有類似座位零件的按鈕對應。㉝這都是為了在操作人員心中打造一個耐久的圖像，穩定而不使人慌亂。

但我注意到最奇特的一件事情，是工作人員一板一眼地訓練怎麼和機器互動。工作人員會兩兩一組，去確認某個至關重要的讀數：一個人執行動作，另一個人確認動作，然後第一個人確認動作正確執行，第二人再確認一次。設計這個流程的目的在消除一九七九年發生的錯誤，當時一名工作人員到儀表板後方檢查，卻看錯應該顯示閥門開啟的儀表。現在，工作人員會依照相同步驟操作每個按鈕：按鈕按下去以後，按鈕會傳送回饋訊息，確認動作完成。在反應爐控制室裡，會有第二名工作人員用口語發出回饋。兩種方式概念一樣。

我們住的世界真奇怪，要確保人類不會在操作機器時一團亂，竟然必須表現得像按鈕一樣。可是再仔細想一想，這件事情可能也不那麼令人驚訝：如同維納為了擊落德國轟炸機，率先設計出回饋演算法時所發現，是回饋將資訊轉化成行動。因此，按鈕變成人類意志和友善使

用者世界的連結點。按鈕裡隱含了心智理解世界的基礎事實。按鈕看起來如此平凡，但若從正確的角度理解，它也可以看成任何一種東西。重要的事物總是來自意想不到的地方。對我來說，最奇怪的就是，有一次我太太告訴我，她的心理治療師說過，和另一半爭吵時若要吵得有意義，祕訣就在傾聽對方要說的話，複述你聽到的話，最後讓另一半確認那是不是她要說的意思。按下按鈕、提供回饋、確認動作。就像一顆按鈕那樣。在我們可能對世界造成任何影響前先建立共識。設計不外乎就是要創造充滿這種共識的物品，讓使用者容易辨識。

三哩島事件是兩個時代的過渡期：從機器注定要讓操作者犯錯的時代，進入今天我們所居住的友善使用者設計世界。思考一下，三哩島核電廠的設計裡，完全忽略了人類和機器互動的方式，從第二次世界大戰後開始，人類花了三十年的時間，仔仔細細研究過這件事。但我們應該要從中學到什麼，卻被藏了起來。儘管如此，三哩島事故發生後短短五年，最早的 Mac 電腦廣告開始出現了，用來宣傳一臺完全直覺化的機器。要說沒有三哩島的事，就永遠不會有 iPhone，是太誇張了，但這兩件事情之間，因為一連串重要的影響而連接在一起。燈號故障，儀表放在令人困惑的地方，而與這些事情之間，因為一連串重要的影響而連接在一起。燈號故障，儀表放在令人困惑的地方，而與這些燈號、儀表相對的設計，在概念正確的裝置上延續生命，我們不必再去費心理解了。輕輕碰一下螢幕上的按鈕，按鈕會稍微往下沉，讓你知道按了按鈕，然後新的視窗彈出來──成功了。你在手機上看見某個新的螢幕畫面，選單上有很多新的按鈕，但你還是知道該怎麼做，因為選項統統擺在你的眼前。和這些例子相對的就是三哩島電廠二號反應

爐，它的燈號和儀表盤擺在讓人看不到的地方，而且至關重要的按鈕不會向你顯示任務確實完成——這是個重要例子，說明了缺少某些共識，事情會出差錯。

那天，我和住在新蘋果園區附近的退休工程師克勞德共度午後時光。後來沒有多久，我就在帕羅奧圖市，試用Google智慧鏡頭。實在很難教人不覺得手中握著未來。藉由智慧型手機上的鏡頭，我就能蒐集周圍的資訊。我可以把鏡頭對準電影院外面的遮簷，手機螢幕底端會出現按鈕，讓我查詢時刻表、訂票或閱讀影評。我可以拿著手機往上對著一棵樹，手機會告訴我樹種。

就好像網路毫無縫隙地疊印在真實世界上。或者更精準地說：Google智慧鏡頭就是把熟悉的Google搜尋框，轉換成一個小型望遠鏡。它的力量來自地球最先進的人工智慧系統，憑手機看到的東西，就能辨識文字和物體，然後去猜測你想知道什麼。它代表的是數十億美元的研究成果，對象從可以區分汽車和小狗、韓國人和日本人的類神經網絡（存在於演算法裡的模擬神經群），一直到執行計算的伺服器（裡面的電路系統，針對運算需求量身打造）。但這些技術的終端產品，使用起來都不會比放大鏡複雜。這是全世界最先進的科技，卻不需要使用手冊。

確切來說，核子反應爐和智慧型手機有個不同之處。一個是給專家操作，一個是給大家使用。但在我們的文化裡，大趨勢是要讓最專業的東西變得更容易使用。㉞你可以從各種角度，一次看出這個趨勢。從洗衣機，到體香劑，我們希望每樣東西都要符合「專業等級」——性能

要強大到能做最極端的運用，雖然，我們不是自助洗衣店業者，也沒有一支美式橄欖球隊。而且現在，我們的經濟基礎日漸仰賴可以互換人才的系統——公司雇用臨時人員和約聘員工，其價值不在訓練或專業，而是建立在「奔來趨去」上。Uber司機不需要認識他們開車的城市，至於工廠裡的工人，如果他們還有工作做的話，他們在做的事岌岌可危，只是還不能被機器取代而已。

現在的人希望生活中每個方面，幾乎都要像智慧型手機上的東西，運作起來順順暢暢——而且必須如此，因為勞動力快速更替，經常無法跟上科技變遷的腳步。事實上，由於智慧型手機的普及和即時性，現在繁重的工作是在移動中完成。使用智慧型手機，可以檢測噴射機隊引擎、特異型癌症、超敏感的風力發電機。友善使用者世界正在一點一滴侵占日漸細微的利基——而且人類的專業技能正在轉變本質。今天，我們自然而然地認為，最先進的科技再也不需要任何說明。怎麼可能？我們怎麼能明白，從來沒學過的東西怎麼運作？

我在諾曼的時髦辦公室和他道別，在那之前我對他說，我們使用核子反應爐儀表板，或伸手轉動圓形門把，其中的見解，竟能讓我們對未知工具的形狀得到許多啟發，好像在變魔術。我試著開啟話題，希望諾曼回想一下他所看見的關聯性。你不覺得很像某種魔術嗎？諾曼解釋：「但它不是！是科學！這就是科學的功用。你要試著找出真實不假的普遍原則。」諾曼說，他很確定，人們不該為犯錯受責怪。他相信科學可以了解心智——他當初要挖掘的弱點，

不是讓事情出錯的某個特徵，而是我們的本質，以及我們對世界的期待——無論我們正在揮動斧頭砍木頭，還是按下某顆按鈕。我們的期待就是事物順利運作。幾乎所有設計的源頭都是要確保使用者能理解該做什麼，以及知道正在發生的事。手邊有樣新東西，感覺起來要很熟悉，不會因為是新東西而感到困惑，這就是設計的美妙和困難之處。

我問他，生活中有沒有什麼是他欣賞的設計。諾曼望向四周，然後視線落在他的手錶上：一只黑色的百靈牌手錶，俐落的線條、高級的實用主義錶面，承襲自拉姆斯（Dieter Rams）和盧布斯（Dietrich Lubs）在一九六〇年代設計的知名錶款。只不過錶面有個小缺點：除了類比式指針，還有一個自鳴液晶螢幕讀數計，每天會用兩種不同的方式報時兩次，至於為何這樣報時原因不明。諾曼說，有很長一段時間，他很討厭那只手錶。他買手錶的時候，不知道手錶會讀時兩次。實在太蠢了，蠢到獨一無二：你不會看見電話上面有兩組鍵盤，也不會看見汽車上有兩個儀表板。但他愈來愈喜歡這只手錶，因為它好像自己在跟自己對抗。他喜歡它好像是兩個互相競爭的心智所設計出來的。諾曼說：「我喜歡我的手錶在美麗和功能之間產生衝突。我愛那種張力。優雅美麗的刻度錶盤，被這個醜陋的液晶螢幕破壞了。」要讓東西運作有許多方式——決定哪種方式是對的完全是另外一回事。設計有設計的心理學，但設計也有藝術，也有文化的成分。設計的前提是要讓物品人性化，但這麼做必須從不一樣的角度看世界。三哩島讓我們知道機器該如何運作。這起事件本身，只說明了友善使用者世界的一個環節。它沒有告訴我

們，創造某樣東西的背後動機。

2

消費行為催生出工業設計

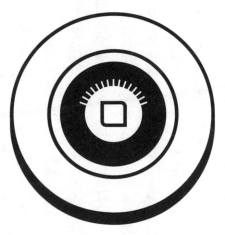

漢威聯合（Honeywell）牌圓形恆溫器（1953 年）

巴貝里奇（Mladen Barbaric）專門蒐集奇怪的問題，他像博物學家一樣將這些問題收藏起來，認為或許將來某一天，其中某個問題值得拿出來思考如何解決。他在塞拉耶佛長大。一九九二年波士尼亞戰爭（Bosnian War）如火如荼地爆發時，巴貝里奇還是一名青少年。一輩子當鄰居的穆斯林和基督徒突然決定，他們的未來取決於互相殺戮。巴貝里奇的媽媽不解，為何他總能在角落坐有自信和認真的孩子，總是一絲不苟地規劃事情。巴貝里奇的媽媽不解，為何他總能在角落坐上好幾個小時，專注地畫著畫，或是一根一根螺絲拆解收音機。敵軍開始轟炸當地，巴貝里奇的爸爸嚴肅地向他解釋清楚有哪些危險狀況：他們住的高樓，一顆手榴彈能炸毀一面牆，火箭筒則能炸毀兩面牆。這麼說不是要嚇唬小孩，而是務實的建議，讓他能用爆炸聲和炸彈的距離來判斷該找什麼掩護。於是，巴貝里奇熬了好幾個星期的夜，將他聽見的爆炸聲記錄下來，並根據數據推算邏輯。手榴彈是最常出現的武器，接著，遠處會有火箭筒攻擊。火箭則能摧毀三面牆，很少出現。巴貝里奇得出結論，不管怎樣，身邊都一定隨時要有兩面牆。那一年，他在小巷子和地下室到處穿梭，躲在一面又一面的牆壁後面。

沒多久，巴貝里奇的媽媽想辦法為自己、為巴貝里奇和他弟弟，拿到從塞拉耶佛逃出去的兩輛救難巴士車票。八個月後，三人在加拿大和巴貝里奇的爸爸團聚。他的媽媽很幸運，得到在賭場當二十一點發牌員的工作，勉強讓一家人餬口。巴貝里奇一路念完高中和設計學校，始終擔心身為移民會一無所有。要製作大型專題的時候，他會每天設計八到十個小時，睡一小

時，再起來繼續製作，像這樣連續做事做十天。

今天，巴貝里奇在蒙特婁一間規模不大但前景看好，名為「珍珠」（Pearl）的設計工作室擔任執行長。我請教他，童年經驗有沒有讓他學到怎麼當一名設計師。他記得，戰爭是怎麼改變了人們：有個住在附近的大人，從小孩子那裡偷了一串草莓，有個安靜的男孩參加了波士尼亞反抗運動，變成個性暴躁易怒的惡棍。巴貝里奇說：「我對人抱持保留態度。我不知道我是有意識地這麼做。我就是覺得沒那麼單純。只有一種人我無法理解，不可一世的人。」後來在我們要吃完晚餐的時候，巴貝里奇談起他正在開發的產品，他承認這麼做賭注很大——他賭的是，這顆按鈕將培養出新的「好撒馬利亞人」（Good Samaritan）。*設計師是這樣看待世界的，他們認為，當我們能比較輕易地成為一個更棒的人，我們當然就會成為更棒的人。①

巴貝里奇經常從擁有絕佳點子卻不知如何發揮的人那裡接下瘋狂的要求。吉萊斯比（Bo Gillespie）是個隨和而不容易注意到的人。他剛從一間中段班的大學畢業，用美國南部帶鼻音的腔調講話，行事作風老派，一點都不像充滿自信、趾高氣昂的年輕創業家。但另一方面，吉萊斯比全心全意投入，天真爛漫地想要解決他的媽媽曾經遇過的問題。在孩子都長大搬出去之後，吉萊斯比的媽媽想要重新投入職場。她住在佛羅里達州南部，在那裡，房地產投機事業算是一

＊　譯注：在《聖經》中用來比喻見義勇為的好心人。

種消遣活動，所以房仲似乎是個合理的選擇。但她覺得很擔心。女性朋友告訴她，有男人會在新社區徘徊，收集房子的開放參觀宣傳手冊。他們會預約看房。女性會接起電話，與這名聲音悅耳的男性約好碰面──新客戶上門！──然後準備好當天要帶看的所有屋子會用到的每一把鑰匙，提早十五分鐘抵達會面地點，打開門鎖，把屋主穿髒靴子再次走進廚房留下的髒污清理乾淨。新客戶抵達，你招呼他進門，笑容可掬地和他握手寒暄。然後大門應聲關上，只有你們兩個在屋子裡。

吉萊斯比的媽媽帶看房子前會打電話給兒子，告訴他目的地，然後說：「如果我二十分鐘內沒有再打給你就報警。」吉萊斯比會點點頭，心裡默默想著，他到底要怎麼告訴一一九專線，讓他們相信媽媽在等待的二十分鐘發生危險。於是吉萊斯比心想：「要是有個按鈕讓她自己按，通知警察她的實際位置和身分，不是很好嗎？」② 吉萊斯比請巴貝里奇設計這顆按鈕。他委婉地告訴吉萊斯比不要對他們的概念雛形一頭熱。畢竟一群年輕男生真的了解感受到威脅的女性嗎？

但巴貝里奇感到遲疑，因為他常常遇到發明家對不成熟的構想滿心樂觀。

為此，巴貝里奇一接下這份工作，就邀請約翰史東（Dusty Johnstone）博士參與他們的設計過程。她是他太太認識的朋友，專門研究性侵害。當巴貝里奇剛開始邀請她為這件專案提供意見時，她立刻告訴他，緊急呼救按鈕的構想大錯特錯。巴貝里奇和約翰史東一起工作了幾個月，該是告訴吉萊斯比研究結果的時候了。我在巴貝里奇的辦公室一起聽簡報，站在房間後方，看

巴貝里奇摘述發明的技術細節，以及他們想要打造的產品有哪些細微差異。然後約翰史東博士帶著不容忽視的自信感站了起來，吸引全場目光。這是巴貝里奇刻意營造的一點舞臺效果——先讓吉萊斯比聽他想要聽的東西，然後冷不防地，將話題帶往完全不一樣的方向。目的是要讓約翰史東博士的話擲地有聲。③她主要是要挑出，吉萊斯比想像的情境（陌生人埋伏在側等待出擊）發生機率非常低，掩蓋了事實的真相：百分之八十的侵害事件，兇手是被害人認識的人。

約翰史東告訴在場的人：「侵害發生在住家派對和酒吧，身邊都是你認識和你見過的人，地點是你認識十二年的朋友房間。」在這種情況下，撥打一一九很荒謬，因為這麼做會讓可能有危險、不明確的情況，演變成真正的衝突。如果不是真的遭受攻擊，如果你害怕會丟臉，你就不會想要撥打一一九報案。約翰史東要傳達給巴貝里奇和吉萊斯比的訊息是，創造新的一一九撥號按鈕還不夠，而是要設計出取代撥號按鈕的東西。約翰史東的簡報結束，在場人士全都不自在地挪動身體。「有人要發問嗎？」吉萊斯比禮貌地舉起手：「可以請你說得更複雜一點嗎？」大家都笑了。

約翰史東和巴貝里奇剛開始討論專案時，約翰史東跟他說過，有時候簡單到，一個旁觀者適時插嘴問一句：「喂，還好嗎？要不要幫你打電話找朋友？」或是某個聰明的女子說了一句：「喔，你看！我朋友傳訊息來，得走了！」就能保護一個人的安危。④**只需要這樣。**這個

構想一直在巴貝里奇的耳裡打轉。⑤顯然，這個點子在某些情境下並不適用，例如：最駭人聽聞的性侵攻擊事件。但在許多狀況中，假如此時女性覺得「**真希望有人幫我脫困**」，能有個離開的藉口呢？能有個方法，請求別人幫她說幾句話呢？約翰史東簡報結束時，巴貝里奇起身接手。他宣布：「我們必須決定要解決什麼問題。來想其他辦法吧。」

巴貝里奇想要說服他人接受新點子的時候會挑起雙眉，做出令人安心、廣納意見的表情。他的眉毛現在就是這樣。這個裝置要跟十分美元硬幣一樣小，可以讓人別在各種地方──別在內衣肩帶或遙控鑰匙上──輕按三下會報警。但比較有趣的地方在於只按一下的作用。按一下不會撥打一一九，而會向離你最近的一群朋友或旁觀者示意，請他們過來找你，查看你的狀況。所以這個產品才會叫做「漣漪」（Ripple）。它的作用是按下按鈕就有一個藉口，同時確保有人前來幫忙。巴貝里奇說：「我們必須承認，沒有考慮到這些心理因素，無法帶來正確的效果。」報案按鈕是錯的，女性要的只是一個能從複雜狀況脫身的簡單說詞。

打造一個依需要暫時現身的守護天使網絡，雖然令人眼睛為之一亮，但是這樣的構想，卻因為擔心惹上法律問題，而在接下來兩年的產品改良過程，發展得並不順利。但它的中心思想實現了。二〇一七年，漣漪警報器首度在家庭購物網（Home Shopping Network）電視購物頻道亮相時，它是一個經過重新改良的一一九撥號鈕：只要一按，就會有一名受過訓練的專業人員釐清你所需要的協助。你有可能在酒吧打烊時遇到麻煩，或是車子出問題，或是其他可能產生危

險的狀況。服務臺的人會打電話問你發生什麼事（在需要時，給你一個從中脫身的藉口），並且了解要為你提供什麼協助。但多虧約翰史東的建言，漣漪警報器不只是一個在設計上友善使用者的一一九按鈕。它提供的服務適用於非常多的場合，在你感覺需要幫忙，卻不清楚需要**哪一種幫忙時，幫你一把。**

漣漪警報器的巧妙之處在於，它讓我們知道，可以如何解決無法一眼看穿的問題。也很實用，因為它告訴我們，即使仔細研究，也不見得能一眼看穿顯而易見的問題。吉萊斯比想要解決一個從媽媽的恐懼感所衍生出來的問題。約翰史東博士鼓勵大家深入探討，在那些恐懼感之外，還有社會的脈絡。而塞拉耶佛戰爭難民巴貝里奇，小時候曾經見識社會資本支離破碎，他有能力運用社會資本，發明新的設計。他們都將某種假設帶入設計流程。但每個參與者都堅守一個信念，這個沒有說出口的信念，存在於我們周圍的設計產品。創造這些產品的設計師假定，產品設計更上層樓，幾乎什麼問題都能解決，社會問題也不例外。漣漪警報器是個極端的例子──它所體現的構想是，單憑一個按鈕以及重新設計的回饋機制，就能在最佳時機，為人們提供適當的協助，應付這個龐雜的挑戰。這當然是個極具野心的目標。新創公司總是以失敗告終，更不用說，想重新塑造求助方式的公司了。但一天改善一點，我們相信，人類能透過發明比以前更棒的新**產品**，來開創一個更美好的世界。現在人們普遍相信，能達到這個看似不證自明的理想境界。但以前並不是這樣。這樣的理想，最早出現於二十世紀初，人們堅信消費能

促進社會發展，因而催生出一門新興行業：工業設計師。

●

一九二五年，德瑞佛斯（Henry Dreyfuss）穿著招牌咖啡色西裝，以警戒的姿態站在耀眼的新雷電華（RKO）劇院前面。他是來替身在紐約的劇院老闆們解決一個苦惱問題：他們砸了大錢投資，這間新劇院卻門可羅雀。劇院地點很好，位於愛荷華州蘇城市中心的繁華地帶，會請受歡迎的巡迴雜劇團來表演，也會播放剛上映的好電影。但是和樂融融的家庭和務農人士，大都快步經過劇院閃亮的新遮簷和鋪著紅色豪華地毯的人行步道，走向街上另一間破破舊舊的競爭劇院。德瑞佛斯站在那裡看著行人，想要了解他們的想法。

在行銷顧問和商業策略出現之前的年代，德瑞佛斯就從事這樣的工作，原因只是，他似乎對劇院設計有些了解。那一年他才二十一歲，但他已經有百老匯劇天才少年設計師的美名。這樣的成就讓他能夠開始以消費者需求工程師自居。德瑞佛斯剛到蘇城的劇院時，採取降低票價、連映三片和贈送免費食物，卻沒有一個方法奏效。他用三天的時間，什麼都不做只是觀察，然後大膽進入劇院大廳偷聽客人的對話。那時他聽到有人說，很怕沾到泥土的鞋子會弄髒昂貴的地毯。德瑞佛斯回過頭去看，劇院在浮誇的入口處鋪上地毯，就像伸出一條華而不實的舌頭，對「農夫和工人」來說一定很可怕。⑥結果他被派來解決的問題（劇院設計不吸引觀

眾）根本不是問題。問題不在劇院設計不夠好，而是因為劇院由身在紐約市的人規劃設計，對

務實和保守的愛荷華州人來說太講究了。

隔天德瑞佛斯把地毯拆掉，換成樸素的橡膠地墊，然後回劇院等著。剛開始，人們三三兩

兩地來了，然後來了一些，之後又來了一些，劇院的位置就滿了。他的把戲成功了。一張地墊

就能讓人感覺屬於這裡，似乎有點奇怪。但德瑞佛斯強調這個神話是因為它捕捉了設計的理想

境界：藉由了解他人的生活——窘迫、驕傲、困惑、令人好奇的生活——你可以讓人們過得更

好。藉由了解他人的想法，你不會只看見顯而易見的問題，而是直搗人們無法表明、甚至沒有

想過要解決的問題。德瑞佛斯將問題從做什麼、如何做，轉變成為誰而做。德瑞佛斯後來表

示，設計代表是「不能通靈卻能看見未來的人」。⑦ 設計代表某種敬意。事實上，他身上穿的咖

啡色西裝是一份使命宣言。德瑞佛斯只穿咖啡色的衣服：咖啡色睡衣、咖啡色泳裝，尤其是他

每天穿的咖啡色西裝，全都經過細細量身打造。今天咖啡色似乎是個無趣的選擇，但在灰黑當

道的時代，咖啡色代表的是一種洗練文雅的風格：與眾不同卻不矯飾。這身制式打扮意味著他

是生意人，而不是藝術圈的人。

德瑞佛斯一路走來，經歷不可思議。他的祖父和父親在短短幾個月內相繼去世，讓他很快

就長大了。十六歲時，他因為繪畫才華，拿到進入貴族私校就讀的獎學金，是這間學校在他心

中埋下了一顆種子。⑧ 阿德勒（Felix Adler）在一八七六年創辦的倫理文化學會（Society for Ethical

Culture），堅定不移地追求革新，只為學生提供世俗教育。阿德勒受到康德啟發，不相信倫理道德來自於上帝。他相信，人們能在自己的選擇下培養良好的品行。對年輕時的德瑞佛斯來說，這樣的信念是種啟示。他的鄰居聽聞他的父親過世了，得知他努力工作扶養母親和兄弟，他們說了多少次願上帝賜福給這一家？學校教導年輕的德瑞佛斯不要等待上帝施恩。他有責任幫助別人，讓像他一樣的人過得更好。

德瑞佛斯畢業後沒幾年，就當上舞臺設計師。他是靠著纏功，得到第一份正式工作——某方面來看，真的很像童話故事，有自覺地重現一九二〇年代的美國童話。十八歲的德瑞佛斯到百老匯看秀，對布景感到厭惡。看完以後，他直接走向後臺入口，告訴守門的人要和總監談一談。這個名叫強尼的門房把他打發回去。所以德瑞佛斯那一個月裡天天回去報到，他認識了強尼，和強尼用同一支菸斗抽菸。最後強尼讓總監布朗克（Joseph Plunkett）接見了德瑞佛斯：「布朗克先生，樓下有個很有才華的年輕設計師。」布朗克問強尼他怎麼知道這個年輕人有才華。強尼說：「是他自己告訴我的。」德瑞佛斯一走進去就告訴布朗克他的布景「糟糕透頂」。布朗克驚訝得目瞪口呆。德瑞佛斯說他可以改善布景，週薪二十五美元。布朗克覺得氣勢上不能輸，就開價五十美元。⑨幾年後，布朗克把德瑞佛斯派到蘇城去。⑩

德瑞佛斯在百老匯可說一舉成功，設計出各種豪華布景，例如：有一個巨型鋼琴箱，長九公尺、寬六公尺，可以放進四臺鋼琴，琴鍵彼此相連，讓四名全身亮晶晶的歌舞女郎，坐在一

排彈琴。他總是在觀察什麼吸引觀眾的目光。他後來告訴記者：「我到達一種境界，幾乎可以精準地保證，某些顏色、燈光和線條搭在一起，能在布幕升起時引起如雷的掌聲。」⑪這句話很傳神。德瑞佛斯的工作建立在他相信人們想要的東西背後有一套邏輯。

也許因為德瑞佛斯的成功來得很快，所以他看待自己的工作，同時有著自豪和不屑一顧的心態。他之所以不屑一顧，是因為有些客戶愛拍馬屁又不付帳。⑫就在心中不滿日漸累積之時，德瑞佛斯開始聽到有人在說「工業設計」的事，這是蒂格（Walter Dorwin Teague）等廣告人發明的新興行業。德瑞佛斯聽說，給他第一份劇院見習工作的格迪斯（Norman Bel Geddes）投入了這個新行業，而且他知道，蒂格已經在一九二六年宣布全面退出廣告圈。⑬蒂格以替居家用品設計雜誌廣告起家，隨著那些廣告愈來愈常見，他認知到要把產品賣出去，產品必須要能自己推銷自己。這些水槽、熨斗、門閂、燒水壺、洗衣板、門鎖，要比人們已經擁有的產品更美、更實用。所以雖然工業設計本身源自於要如何讓產品在雜誌頁面上看起來很棒，但工業設計圈開始思考起，產品應該要有怎樣的內涵──應該要向顧客訴說怎樣的故事。

工業設計以及日常用品可以改造的概念，將德瑞佛斯那折磨人的挑剔態度變成某種意義重大的東西──變成一種認為事物應該要更好的長遠理想。他看見滿地糟糕的垃圾，從來沒有人試著深入思考，提升那些東西的價值。⑭過去他靠抱怨進入百老匯，現在他要靠抱怨打進新的行業。他仔細看鎖頭，找出製造者的名字，或踢開淋浴間的地墊尋找產品印記，然後登門拜

訪。你知道這東西有多糟嗎？他寫信描述自己正在發展的設計方法，用半頁簽上自己的姓名。

大幅改良產品必須……他甚至想出一句廣告標語：「設計是不說話的銷售員。」⑮他的誘餌沒

有吸引到多少人。受了挫折、疲憊不堪的德瑞佛斯買了一張飛往巴黎的機票，最後來到了突尼

斯。抵達當晚他就因為賭輪盤而輸光所有的錢。⑯原本意氣風發、打扮光鮮亮麗的他，突然之

間亟需一份工作，所以他開始在美國運通公司當導遊。他帶遊客逛市集，那裡全是兜售地毯、

布料和香料的小販，小鳥在蘆葦鳥籠裡嘎嘎地叫，炭火上烤肉嘶嘶作響。在這個錯綜複雜的市

集裡閒逛，如果不買點東西，可別想找到方向出去。德瑞佛斯知道，在這座充滿消費誘惑的迷

宮裡，有哪些人要打點，哪些東西快步晃過就好。⑰但他還在等待機會，希望有一天自己不再

只是迷宮的導遊，而是設計它的人。

德瑞佛斯很會把握時機：連他試著靠吹噓混進剛萌芽的美國設計圈時，美國也正好處於第

一次世界大戰後，逐漸成熟的轉型時期。美國在一九一七年加入第一次世界大戰，兩年前福特

（Henry Ford）才在舊金山舉辦的巴拿馬太平洋博覽會（Panama-Pacific Exposition）首度公開生產線

的構想。身材精壯、充滿活力、喜歡自吹自擂、作風狂熱的福特，靈感來自芝加哥屠宰場。屠

宰場裡，牛隻懸吊在天花板上，從一端送到另一端，由工人分階段支解牛隻。剛開始福特的生

產線將汽車製造分別拆成八十四項可重複進行的步驟。以前，工人得圍著車架忙來忙去，將車子組裝好。現在工人站在原地等汽車送到他們面前，完全不需要浪費時間四處打轉，組裝汽車的時間從十二小時縮減到只要九十分鐘。時間短到，前往博覽會參觀的人下訂之後，可以在離開時開走車子。福特將專長投入戰事，私下幫助其他生產者重新改造裝配線模型，並協助美國用前所未見的眼界規劃戰力。機關槍生產量從一年兩萬枝增加到二十二萬五千枝；採用福特的技術，來福槍的產量激增到一年五十萬枝，子彈產量超過十億顆。⑱

但是高速運轉的戰爭機器，同時也讓全世界的大型經濟停止運作。各國財政部長心知肚明，等到戰爭結束，經濟體會全部一起重新啟動，彼此爭奪工業世界的主導地位。美國在這方面擁有優勢。先前美國的工廠操縱著戰事，現在要負責為美國人帶來繁榮。美國人自然而然地將道德光輝投射在機器產物的前景上。紐約大都會藝術博物館（Metropolitan Museum of Art）工業藝術策展人巴哈（Richard Bach），簡明扼要地在講堂上向同行摘述那樣的精神：「如果產品都是手工製作，我們很少有人能負擔得起。所以我們要讓機器適當發揮作用。如果普羅大眾不能享受到好的設計，生產這些設計產品的就是不民主、錯誤的系統。」這段演講內容就像有一條正在爬上陸地的原始魚類，被照了一張X光片：魚骨暗示著驅使無數後人來到友善使用者設計世界的機制。巴哈將大量生產和民主畫上等號，他暗示，好的設計在某方面清楚擘劃使用者設計世界的命運。

戰爭緊跟著機器時代的腳步而來。但美國人仍然顯露出對機器的創造能力有一股奇怪的焦慮感，這在今天看來幾乎無法理解。這股焦慮感源自於美國生產者非常依賴歐洲人告訴他們該製造什麼。相較之下，法國人認為自己是新美學的先鋒，與時代並進，運用簡潔的線條和極度簡化的裝飾。為了充分展現那樣的想法，法國的文化界大人物不動聲色積極作為，終於在一九二五年，舉辦了因戰爭延宕十年的「裝飾與現代工業藝術國際博覽會」（Exposition International des Arts Décoratifs et Industriels Modernes）。這場博覽會隱含法國在這個新時代裡成為「工業藝術」的領袖，世界各國齊聚一堂展示自己的成就，統統在法國面前相形失色（這就是法國不動聲色積極作為的部分）。只有一個國家沒有受邀，就是大戰後受唾棄的德國，儘管在當時，包浩斯學校（Bauhaus）已經是公認的工業設計龍頭了。此外每個受邀的國家都前往與會，除了兩個國家：可能即將爆發內戰的中國以及美國。[19]

美國不參展是高層的決定。時任美國商務部長，臉頰福泰、自信滿滿、極端務實的胡佛（Herbert Hoover）收到了巴黎的邀請。要參加博覽會，得馬上動身準備。他四處徵詢意見，想知道美國該不該冒險在巴黎設展。聽到答案時，他聳聳肩搖頭表示：「本國生產者給我的建議是，雖然我們生產了大量美學價值很高的產品，但他們認為，美國藝術中缺乏各種性質獨一無二或表現特殊的設計，不足以參加這類展覽。」[20] 真是奇恥大辱，如此公開，更是教人吃驚。

美國逃避參加的其實是一場至關重要的活動：有一名沒沒無聞、自稱柯比意（Le Corbusier）

的年輕建築師，在這場國際盛會上首度亮相，他在設計法國館的時候，加入了向《新精神》

（*L'Esprit Nouveau*）雜誌致敬的元素。㉑這個「供居住的機器」（machine for habitation），擁有簡

潔的白色混凝土牆面，搭配簡樸至極的家具，不帶任何一點裝飾。柯比意說明：「裝飾藝術與

機器現象對立，是舊手工模式的死前掙扎。我們的場館只會展示由工廠大量製造的標準物品，

真正的現代物品。」他的想法和世人公認的首位現代工業設計師、包浩斯學校的始祖貝倫斯

（Peter Behrens）不謀而合。幾年內，包浩斯學校就主導了當代的設計意識形態，提倡極簡的設計

風格，要反映物品製作的新方法，並像貝倫斯所說的「引人使用」。相反地，美國這裡沒有大

理論家，也沒有指引創作的原則。就連大力推崇美國的人都不相信美國設計的原創性。這種自

我懷疑的心態源自於美國人自知，美國市場向來從舶來品學習「品味」。一切將在短短幾年完

全改變，大量生產的物品，重點逐漸從時尚帶動的常見裝飾性物品，轉移到家中的小型機件

上。關於美國只能複製歐洲舊世界的產物的這個概念，被一股強大的新聲浪推翻了：女性。

　大戰結束後，美國的低薪移民成了新的中產階級。社會日漸繁榮，使人們深刻感受到社會

結構轉移，而且兩性之間的轉移作用並不平衡──男性可以找到新的工作和新的行業，女性必

須要周旋於美國夢帶來的兩種矛盾威脅。一方面，女性比從前更有力量，她們取得了投票權，

正在為避孕上街遊行（避孕是掌控家庭計畫的力量）。但女性仍然被拴在家庭裡──在電器產

品出現前，光是做家事就能使人耗盡氣力。要一直打理家務，女性怎麼在外面爭取更好的工作

呢？

這個矛盾催生出家庭經濟，由一群新世代的女性作家領軍，例如：在《婦女家庭雜誌》（Ladies' Home Journal）擔任記者的弗雷德里克（Christine Frederick）。弗雷德里克和與她志同道合的人，例如帕蒂森（Mary Pattison），針對如何卸除始終繁重的家事和擁有更多自由，想出了巧妙的解決之道。對第一批女性主義者來說，家庭經濟的重點在於提高家事效率，讓女性能更「獨立自主」，換言之，有機會取得更大的成就和更有影響力。當代公認的省時大師泰勒（Frederick Winslow Taylor）開創了「科學管理」學派，提倡緊盯工廠裡的一舉一動，找出浪費掉的時間。福特是泰勒的早期追隨者之一，弗雷德里克也是。弗雷德里克從泰勒的想法出發，找出一種方法，將女性的工作與現代流程的大觀念連起來，而這種方法能提升女性勞動的社會價值。弗雷德里克最初是在長達三小時的演講中，得知了泰勒提倡的準則，後來便呼籲她的讀者「去除浪費的動作」，並將做每項家務的時間，從把夾心蛋糕疊在一起（十分鐘），到清理浴室（二十分鐘），統統標準化。㉒有好幾十位作家和專欄作家加入這個行列。帕蒂森則以創新的方式擴大應用，強調婦女購買的用具是有價值的，而且購買過程會產生力量。她表示，女性要求改良用具、為了大家好是一種「道德責任」——要「塑造購物的未來條件」。㉓女性走在消費前端，她們使用買來的產品，用自己的錢去要求產品設想得更周到。

雖然美國女性認同她們的購買力是一隻能夠提升產品的看不見的手，但是商人卻發現，他

們和更棒的機會會失之交臂。一九二九年，美國管理協會（American Management Association）舉辦年會，一位主講的商品銷售顧問宣稱：「以前我們最棒的東西是手工打造的，最差的東西是大量生產的。機器生產出廉價、糟糕、品味差勁的東西。現在情況似乎開始反轉。」接著這位講者大力鼓吹與會者「向大眾販賣美麗」。同場會議上，一位打字機業務主管表示，一九二六年的時候他的產品都是黑色的。到了一九二九年，引進幾款不同的顏色後，黑色打字機只占百分之二。弗蘭奇（E. B. French）指出，KitchenAid廚房用具公司也重新設計攪拌器，將重量減輕一半、降低價格，並讓攪拌器變得更好看。銷售量一下子翻了一倍。㉔人們很快就開始認為，光是把東西變得便宜還不夠，產品也要做得讓人想要擁有。

這股剛萌芽的意識，最佳範例或許就是福特，以及幾乎毀了福特事業的短視。福特T型車十八年沒有改變過，因為福特認為，消費者的品味是靜止不變的——改良T型車只有一種辦法，就是讓它一年比一年更有效率，進一步降低購買成本。他的知名事蹟是曾經發牢騷，說他生產的車就是「只有黑色」。這個做法有一陣子很有效：一九二一年，福特在美國汽車市場的市占率為三分之二。到了一九二六年，因為通用汽車推出顏色、外形多樣化的豐富車款，導致福特市占率掉了一半。一九二七年，福特再也不能忽視銷售量下滑的警訊。㉕福特汽車幾乎關閉所有生產線，耗資一千八百萬美元根據新車款「福特A型車」改變生產設備——提供各種顏色和裝配選項的轎車或敞篷車款，可以選擇加裝後視鏡或暖氣機等配備，大受消費者歡迎。T型車開啟福

特的事業，A型車則是拯救了它。

然而就在這些新構想萌芽之際（包括：消費可以推動社會發展，以及美麗的外表是推動消費者需求的引擎），有片烏雲正在悄悄逼近。一九二九年十月二十九日，製造業領袖齊聚一堂，那天，道瓊工業指數下跌百分之十二，宣告經濟大蕭條的來臨。㉖才剛萌芽的工業設計，本該連開始發展都還沒有就被扼殺了。事實上情況卻相反：多虧有不少像德瑞佛斯這樣的人，工業設計在人們眼中成為了拯救疲弱市場的解藥。

●

德瑞佛斯在突尼斯的市集當了一個月的導遊，對著製造商品的小販滔滔不絕地訴說產品有多差勁，卻沒有達到目的，這令他十分痛苦，於是德瑞佛斯動身回到巴黎。他住的飯店裡躺著一堆信件，這堆電報傳達的訊息都一樣：德瑞佛斯能不能來梅西百貨（Macy's），依照他的想法重新設計整個環境？這可是好得不能再好的機會。德瑞佛斯破產了，雖然他在信件裡振振有詞，但他其實沒有擔任這份工作的實際資格。梅西百貨願意請他，應該是因為他們聽過他剛起步的設計工作，根本沒多少人聲稱自己可以做這個工作。掌握新零售商機的先鋒梅西百貨，給了德瑞佛斯一張返家的票。㉗

德瑞佛斯終於返抵紐約，他的第一要務就是，逛一逛梅西百貨的一百多個銷售部。這棟超

大的建築代表一種新的購物方式，對在一般小型商店時代長大的消費者來說，就像劉姥姥進大觀園。梅西百貨的基礎和西爾斯（Sears）公司的郵購目錄很像，在於消費者現在可以挑選各式新商品：有一排一排讓不同公司陳列同類商品、彼此競爭銷售的走道區。從瑞士小刀到電子爐，德瑞佛斯的手經過了數百種商品。他全都討厭，一如既往。㉘

這種難受的感覺背後有著比厭惡更深層的東西。德瑞佛斯發現，要修正這些東西必須要對它們的生產方式有更深刻的了解，要知道夠多生產流程的細節，這樣才能真正了解產品背後的決策，擁有超越降低生產成本的宏觀視野。光是讓基本上已經是成品的東西加上好看的外形還不夠。㉙因為百老匯客戶欠款而破產、即將踏入全新行業的德瑞佛斯，拒絕了這份工作，後來他向一名記者表示，梅西百貨的經理「本末倒置」。㉚他們沒有跟製造商談過，不知道生產流程，也不知道商品改良要花費的成本，還有要捨棄、保留什麼東西。德瑞佛斯完全無法施展來。他可能是第一位提出設計並非只在於外形、而且依照這個原則行事的美國設計師。這個想法來自於他知道物品的生產方式，也知道有哪些可能的做法。

拒絕梅西百貨的工作以後，德瑞佛斯在第五大道設立辦公室，裡面只有一張輕便摺疊式牌桌和兩張摺疊椅、一臺電話機、用二十五美分買來的蔓綠絨盆栽，德瑞佛斯只做一件事，就是看窗外和把他想重新設計的東西用水彩畫下來。㉛他登出業務經理招募啟事。然後，就在他還在窗戶邊等待的時候，一輛黑色禮車停在樓下的街道邊。一位優雅的女士將腳踏上人行道走向

門口。門鈴響起，幾分鐘後德瑞佛斯請她進門入座，進行簡短的面試。她離開時德瑞佛斯告訴

祕書：「那就是我要娶的女孩。」幾個月後德瑞佛斯和這個名叫瑪克思（Doris Marks）的女孩在

當鋪買了一枚戒指，匆匆搭上計程車，趕往市中心的市政廳念出他們的結婚誓詞，一路上計程

車司機還吹著《結婚進行曲》的口哨。㉜

　　瑪克思和德瑞佛斯一起經營事業，扮演著符合時代預期的角色。德瑞佛斯是才華洋溢的設

計師，瑪克思則是堅持想法和務實的業務經理。瑪克思是紐約近期培養出來的一批菁英分子，

行事嚴謹、作風優雅的她，能協助德瑞佛斯塑造遠見。㉝她最討厭虛有其表，將這樣的喜好帶

入工作室精工細做的理念。德瑞佛斯夫婦白手起家，設計出非常多說不出名字的商品，有鉛

筆、打蛋器、鬆餅機、牙醫座椅、橡膠墊、遊戲圍欄、課桌椅、刀片收納盒、冷霜商品標籤和

一架鋼琴，與一九三○年代豐饒的新日常生活呼應。㉞一九三○年代早期，他甚至設計過飛機

的內裝——在努力下，成為了怪異新行業「工業設計」的代表人物之一。一九三一年《紐約

客》（The New Yorker）登出一篇早期的浮誇工業設計師介紹，上面寫著：「德瑞佛斯的設計不強

調機械原理，只在素材處理上適度發揮才華。」但是「他對商品的最終使用方式敏銳度很高，

設想未來使用鋼筆的人能自在地用鋼筆寫字，而不是附加於書桌的裝飾品」。（強調標示是我

加的。）這就是友善使用者設計世界的脊梁，不管你說的是智慧型手機、牙刷或自駕車都一

樣⋯了解日常生活中的人很複雜，要對此事抱持敬意。

德瑞佛斯會興高采烈地描述，讓生活更方便的小事能帶來哪些奇蹟：裝花生醬的罐子，肩部做成斜的，就能用一支湯匙把花生醬挖得一滴不剩；刮鬍刷的把手做成適當的比例，手就不會沾到泡沫；爐子把手有巧妙的隔熱設計，使用者就再也不會燙到手。這些例子對我們來說沒有什麼特別之處，但在當時，這些想法令人大開眼界。竟然有人真的花時間，在從來沒有人注意的小細節上發揮創意。德瑞佛斯將無數個小細節、無關事物和困境堆疊起來，描繪出生活的願景——可以說，是他東一點、西一點的消遣，促成了社會的進步。他把家庭經濟學闡述的原則完全內化；家庭經濟學家相信，是人們購買的產品，將個人對幸福的追求和穩定的工業成長連接起來。

德瑞佛斯不是只想讓大家相信，產品設計等於社會進步，他也在說服美國公司相信，在乎產品設計有其道理。他要給他們提升銷量的靈丹妙藥。在經濟大蕭條最慘澹的時期，廠商因為需求下降而彼此激烈競爭，亟需找出刺激消費者購物欲望的新方法。[35] 弗雷德里克本人大力提倡「消費工程」（consumption engineering）。如歷史學家密克（Jeffrey L. Meikle）在影響深遠的調查報告《美國的設計》（*Design in the USA*）一書中所寫：「這位新興的專家會預測『購買習慣的變化』，並且透過說服人們相信『繁榮來自消費，而非儲蓄』，創造出『人為陳廢』（artificial obsolescence）。」[36] 但是沒有人會多花錢再買已經擁有的東西——生產者必須說服大家，他們提供的是更新、更棒的東西。德瑞佛斯就是處在這樣的大環境裡：一個眾人認為刺激消費能拯救國

家毀滅，要讓人們購物就要讓產品比從前更好的新時代。

　　工業設計似乎成了美國經濟蕭條的神奇解藥。德瑞佛斯早期在接受媒體採訪時告訴一名雜誌記者，有人曾經纏著要他設計更好的蒼蠅拍。剛開始德瑞佛斯不想見他，但最後還是答應讓他到辦公室來，為他免費畫了一張蒼蠅拍的設計圖：拍面上有類似標靶的同心圓，讓打蒼蠅變成一種樂子。幾個月後，德瑞佛斯收到一張一千美元的郵寄支票，是對方為了表示感謝付給他的權利金。蒼蠅拍銷量好得不得了。[37]德瑞佛斯設計出他在那個年代最受歡迎的產品，也就是由西爾斯公司販售的「頂式運轉洗衣機」（Toperator）。這臺洗衣機外形有點像從佛列茲・朗（Fritz Lang's）的電影《大都會》（Metropolis）走出來的機器人。你可以在它身上看見今天人們周遭各種物品所具有的觀念。不會有難清理的接合處——恰恰好就是現代醫療器材最主要的一項設計考量。現代的應用程式和裝置介面普遍都會考量到消費者的心理，當時德瑞佛斯就是為了配合消費者的想法，所以把控制開關統統設計在一起，讓使用者能快速了解所有功能。西爾斯在六個月內賣出兩萬臺洗衣機。其他設計師那裡也有亮眼成績，足以讓製造廠商開始相信，設計師可以憑空召喚出需求來。一九三四年二月，大蕭條快要達到高峰時，《財星》（Fortune）雜誌登出一篇介紹德瑞佛斯的文章，標題是〈新產品設計引發騷動〉（New Product Designs Start Stampede）。記者表示，德瑞佛斯設計的支票填寫機令業務員哭泣，修理師傅昏厥。

　　我們可以從這些成功範例看見兩個交織的目標：要讓產品外形現代化，並重新思考產品的

運作方式。在美國以外的歐洲國家，包浩斯學校掌管這個信條，總歸來說就是「形隨機能」（form follows function）這句老話。不過，那次設計運動有個缺點——包浩斯最經典的產品，客群都是能了解和欣賞包浩斯美學的菁英分子，而美國的觀點則偏重務實和市場導向，沒那麼精細。因為產品要有不同以往的外表，消費者才看得出是更好的產品，所以棲身於工業設計這個新興行業的人士，特別重視外形。假如你很熟那個年代的設計，那你應該會聯想到用光亮的鋼材打造的飛機，或有類似外觀的鍍鉻收音機。世界各地的設計師紛紛起而效尤，一度成為設計界的信條。包括洛伊（Raymond Loewy）和格迪斯在內，一些具有領袖風範、能言善道的設計師，希望設計能充分彰顯進步思想。所以他們揚棄了維多利亞時代繁複而充滿歷史感的華麗裝飾，偏好「流線」金屬造型，目的在使人聯想到速度和效率，因為在那個年代，這兩項特質可見於象徵進步的飛機、火車頭和汽車。不管什麼產品，從冰箱到削鉛筆機，一律設計成流線型，看起來統統要像經過風洞測試。新的流線型美學，賦予每件產品相同的隱喻：流線型能降低飛機在空中飛行的風阻，流線型家用產品則能消除「銷售阻力」。㊳

德瑞佛斯的妻子發揮不少影響，使德瑞佛斯抱持比較慎重的觀點，預示了友善使用者世界的日後發展。他憑藉直覺，讓設計尊重人們的日常生活，仍可見於今日的使用者經驗實務。不僅如此，德瑞佛斯相信，從市場可以看出，將來販賣產品的公司想要賺大錢，主要取決於對產品使用者的了解。對他來說，造型是其次，重點是要針對人們視為理所當然的問題，以及產品

製造公司不斷面臨的壓力，找出更好的解決方法。歷史學家福林肯（Russell Flinchum）出了一本影響深遠的德瑞佛斯傳記，並在書中表示：「他開始定義出一種方式，既對大公司友善，又能批評現況，在體貼消費者的同時，不會展現高人一等的樣子。」德瑞佛斯形容設計是在生產物品的公司和使用物品的消費者之間翻譯。㊴他寫道：「設計師對業界和社會大眾的影響力，優勢在於這樣的雙重身分。設計師樂於讓生產者和消費者，對同一支打蛋器或同一個電冰箱感到滿意。」㊵德瑞佛斯讓消費設計符合商業動機，成為最大力提倡好東西能全面帶來好生活的人。這樣的信念默默地存在於今天的新產品開發流程。想一想，這章開頭提到巴貝里奇和吉萊斯比的故事，想一想，他們怎麼用好幾年的時間試驗改良，努力打造替代一一九的新產品。他們兩位不只是想要解決問題本身，也不只是想要開發商機。他們認為，商業、產品設計和社會進步三者息息相關，不能單獨把其中一樣挑出來。

巴貝里奇的設計流程聽起來很專業、理性、有條有理，不太有人情味。九十年前工業設計概念剛出現時，卻是充滿了狂熱。德瑞佛斯本人在做設計工作時，是用一種浮誇的奉獻心態在了解設計的對象。為了替強鹿公司（John Deere）設計拖拉機，他學會怎麼駕駛聯合收割機，並且親身體驗農夫的角色。為了設計縫紉機，他和女士們一起上縫紉課。這個方法是現代設計研究的先驅──這個向外蔓延的產業最後會發展到，將人類學家、心理學家、社會科學家的才能統統納為資本。但德瑞佛斯的熱情有極限。他沒有充分發展出將強烈動機體現出來的流程。這

套流程要很清晰，並且要以人類而不是機器來定義。數十年後，這樣的信條成為人們口中的「人本設計」。但以人類為中心點設計各種東西，並不像表面那麼簡單。先決條件在於人們要有新思維，知道機器該如何融入日常生活。催化劑就是第二次世界大戰。

3

因錯誤設計開創人機互動

B-17 轟炸機儀表板（**1936 年**）

第二次世界大戰正如火如荼，美國航空母艦行經南太平洋的友善水域，卻是一派輕鬆，因為方圓四百八十三公里內，都是航母例行巡防的隨行軍力。雷雨雲席捲天際，但太陽依舊當空高照。熱帶氣候潮濕悶熱。只不過，監控執勤戰機的控制中心卻劈下了一道雷：飛行員失蹤了，他在某個不遠的地方，可是飛機燃油不足。

十四點十分，飛行員發出返回航空母艦的請求。地勤人員聽見請求，飛行員卻沒有收到回覆。於是他在空中等待，檢查了裝備，再檢查油表。聽筒不斷發出聲響，但他無法判讀。飛行員說：「靜電干擾很強。」然後，有一小段時間，雜訊串成一道再多等一下的命令。飛行員繼續等待。燃油表的數值正一點一滴下降。

地勤的直覺是用航空母艦的雷達去偵測迷航的軍機，他們要辨識「尖波」，也就是從雷達顯示器上高低起伏的綠色線條，找出尖端的位置。但電波干擾、雲層、小鳥等因素，造成高低起伏的綠線上有許多雜波。這個跡象不明的短促跳動模式稱為「草波」，而現在雷達螢幕上都是草波，他們要找的是比其他波峰高一些的獨立雷達波。優秀的雷達觀測員都擅長一門藝術，要能比別人早一步從閃光的時間變化，來分辨敵我軍機。但今天不管觀測員怎麼努力，一點成果都沒有，而飛行員那邊，則是無法判斷無線電傳來的指令。所以他們不斷發出雙方都接收不到的訊息。

觀測員說：「雷達還是看不見你，四周有雷雨。」飛行員說：「北方有雷雨。靜電干擾又

增強了。」

三十分鐘過去了，飛行員一定正瘋狂盯著快要空掉的油表。回到航空母艦這裡，一群人團團圍住雷達指揮儀，有人終於看出端倪，在模糊難辨的波段（那團雷雨雲），發現一個稍微凸出的尖波。眾人鬆了一口氣。飛行員的位置不遠，就在航空母艦的遠端。值勤官拿起話筒大喊：「距離航母二十六海里。轉向三百五十七度。」終於知道飛行員從一開始就需要的返航路徑了。只有二十六海里，最後幾海里用滑行的，他還是飛得回來。「再說一次？」飛行員說。

「你在航母南方，」值勤官大喊，聲音中逐漸透露絕望：「轉向三百五十七度。重複，轉向三百五十七度。」飛行員回應：「油量很低，我聽不見了，你們聽得到嗎？」

值勤官用各種他能說得出的語氣，時而大聲時而輕柔，反覆吐出每一個字，繼續對著話筒大喊，像在一個卡住的鎖頭裡不斷試著轉動鑰匙，希望轉來轉去可以幸運地把門打開。半個小時後，精疲力竭的值勤官終於不喊了。他們知道發生什麼狀況。一道鋼材和鋁材結合的光影撞向波濤起伏的海面，激起一陣白色噴浪，接著互相拍擊的浪花滅入海裡再無痕跡。一艘像這樣的航空母艦總會有人死亡。但航母的海軍上尉後來表示，像這樣死得沒有意義是黑暗中的低語，會在臥鋪上糾纏著你。後來那天晚上，心情不佳、板著臉孔的副艦長在軍官室聽見有人說：「該死的，我們竟然要把人命交給人類看不見的雷達和聽不見的無線電。」該死的，竟然要相信機器會依照使用者的需求運作。①

第二次世界大戰結束，艦長高興地大叫，聲音在整艘美國航空母艦上迴盪。第一次世界大戰帶動製造業，以前所未見的方式大量生產，第二次世界大戰更是將生產能力帶往奇異的境界，以猛烈的速度創新技術。想一想：剛開始，戰場上空轟隆飛過雙翼機，到了戰爭尾聲，隱形噴射機問世，在空中形成凝結尾跡。雷達可以說是科技快速發展的最佳例子。這六年來雷達拯救性命的能力幾乎月月有所提升，轟炸機、坦克車、炮彈和軍艦的性能也隨之增強。但這些軍械的性能都沒有工程師說的那麼好，因為沒有一套成文規範說明該如何讓機器了解使用的人。鴻溝可能出現在無線電設備上，而這些設備是用人耳聽不見的電波在發射說話聲音。那位人。鴻溝也有可能出現在，雷達就是無法從雜訊中分辨出有用的訊號。人類判讀周圍的機器傳遞什麼意思，這件事存在珍貴的小知識。有一位空軍心理學家說：「理論上，我們可以用炸彈瞄準接雨水的桶子。但是實際上，我們連一座城市都瞄不準。」② 你可以用人命來計算數量：算一算戰爭中的死亡人數，甚至是還差幾海里可以存活，但這些都不能呈現出機器無法產生意義的實情。

只差幾分鐘就能安全降落、卻在空中迷航的飛行員，就是遇到這種情況。鴻

出言責怪的有兩群互相指責的人。一邊是軍人控訴「這些厲害的機電設備，是設計給有三隻手和能在一片黑暗的角落看清楚東西的人」。③ 而設計厲害的機電設備的人也很生氣，他們怪罪軍方沒有適當訓練官兵使用，或刻意濫用他們發明的東西。在他們的想像中，軍人會在盛怒中重捶按鈕和猛拉操縱桿。二次大戰有段時間，爭論演變成歌舞伎表演，工程師向軍方兜售

最新設備時會很謹慎，只讓自己的科學家向軍方展示武器設備，說明如何依照設計使用各項功能。④ 問題在於辦不到，因為正如三十年後，三哩島核電廠又發生一樣的狀況，當人類遭受到威脅，便無法像示範時那樣操作儀器。

真實世界的表現和實驗室裡的操作，兩者之間的差別在戰場上空盤旋，殺傷力無比強大。再加上這場戰爭的焦點是「感官的極限」，經過短短十年，已經比從前精細不知道多少倍。將那位飛行員在海上喪命的事情公諸於世的是哈佛大學的心理學家史蒂文斯（S. S. Stevens）。他嚇壞了，在影響深遠的論文〈機器不能單打獨鬥〉（Machines Cannot Fight Alone）中表示：

這場戰爭關鍵在於能力，用眼睛或耳朵去區分細微差異、估算距離、接收人類幾乎無法接收的訊號的能力。如果沒有人做細微判斷，雷達會看不見、聽不到，聲納不會偵測，槍炮不會瞄準，其矛盾之處在於，工程師和發明家推出「自動」儀器來消除人為因素，推出的速度愈快，操作員的影響力反而變得更大——他們必須觀察、聆聽、判斷、行動，發揮優越的性能極限，讓裝備更勝敵軍一籌。⑤

史蒂文斯指出，人們會把不完美的裝備用到極限。工程師可能會在兜售時表示，新雷達能在天氣晴朗時偵測到四十海里遠的敵機，過不了多久，就會有潛水艇指揮官想在下著雷雨的茫

茫大海中找一艘八十海里遠的小船，因為那艘小船可能就是距離那麼遠：

機器必須要能為智人操作。此時人類使用機器，將飛機、火箭、電磁波發射得更遠，產生新的作用，然後人類再次來到感官能力的協調邊緣，對旋鈕、儀表盤、排檔、線圈的遲鈍反應感到生氣，這些零件不配合人類的意志，冷酷而頑強。

和今天相比。我們動手點一點就能叫車，在螢幕上看著車子開過來；再點一點，我們可以叫出和某個人的所有歷史對話。我們住在某個人設計的沙池裡，這個設計比以前更聰明了，因為我們的手機、電腦、汽車提供的資訊，將我們局限在一個簡化的世界裡。

世界經歷了一百五十年的理想轉換才達到這樣的境界，這段過程代表我們看待事物的觀點改變，其重要性一如立體派、測不準原理或其他二十世紀的務實觀點。但或許更重要，因為現在設計原則感覺就像一直存在，是那麼理所當然。第二次世界大戰衍生出來最重要的觀點是機器可以順應人類、更貼近人類的需求、配合人類的感官和心智極限——即使在最糟糕的情況下，都能看一眼就派上用場。這個嚴峻的考驗帶出另一個觀點，就是我們應該要能不假思索地學會任何東西。不管是小朋友都會操作的掌上型超級電腦，能輕易排除故障的核子反應爐，還是一一九的替代按鈕，這些東西以我們的極限為起點，再根據這些假設進行創造，而不是認定

我們永遠會是理想的產品示範員，按照工程師的設計一五一十操作。

　　想像一下，費茲（Paul Fitts）是名英俊男子，用田納西人拖長音的語調講話，他有擅長分析事物的頭腦，卻像貓王一樣梳著光亮的油頭，給人那麼點玩世不恭的印象。幾十年後，他成為美國空軍裡有名的金頭腦，負責解決最艱難、怪異的問題，例如弄清楚為什麼有人看到飛碟。但此時的他還沒出名，正在努力。費茲在一個小鎮長大，但後來幾年他的聰明才智帶著他逐漸往北，先是到布朗大學和羅徹斯特大學念研究所，最後來到俄亥俄州萊特特森空軍基地（Wright-Patterson Air Force Base）的航空醫學實驗室（Aero Medical Laboratory）。第二次世界大戰剛結束，肩負困難任務的他就被派去追查飛機失事造成多人喪生的原因。他被交派這項任務的原因不明。當時，實驗心理學剛萌芽，擁有這個領域的博士學位是很稀奇的事，所以有一定的權威性。派他調查的目的是想了解人們的想法。但他最清楚的一件事，就是他並不了解。

　　好幾千份飛機失事報告，放到費茲的辦公桌上時，他大可隨意翻閱一下並做出結論，表示都是飛行員的錯——這些笨蛋根本就不該開飛機。那樣的結論和當代風氣相符。原始的意外調查報告通常會寫上「飛行員人為錯誤」，幾十年來都不必多加解釋。做出這個結論並不是因為什麼都不知道：飛行員人為錯誤的概念在於，它是一個代表進步的記號。

約莫第一次世界大戰期間，閔斯特堡（Hugo Münsterberg）、史考特（Walter Dill Scott）、耶克斯（Robert Mearns Yerkes）等心理學家推翻了華生（John Watson）所推崇的狹義行為主義。華生相信，只要提供正確的動機和懲罰，就能教人學會所有事情——就像教籠子裡的老鼠一樣。但歷史學家哈洛威（Donna Haraway）寫道：「耶克斯等自由派學者提倡研究身體、心智、心靈、個性的特徵，好讓『個人』在業界適得其所……**這門新興科學著重差異性**。員工調查可為人事主管提供可靠資訊，並為『個人』提供適當的職涯輔導。」（粗體強調標示是我加的。）他們將這個領域稱為人因工程。⑥

閔斯特堡出版著作討論人類的獨特能力，幾年後，英國工業家開始因為工廠不斷發生惱人的意外事故而感到困惑。有鑑於此，幾位受閔斯特堡模型影響的心理學家決定不要廠裡的工人統統研究，而是想辦法了解發生意外的人遇到哪些問題。最後他們得出結論，有一種人是「易遭意外」（accident prone）的人，他們笨手笨腳、過度自信，或許還知道自己粗心大意也不改變。但這些創造「易遭意外」特質的心理學家只不過換個方式描述問題而已。他們不再只是怪罪犯錯的人，而是把錯歸咎於特定人群。

認為不同的人適合做不同的事是一種進步，但這種進步也隱含要正確操作一臺機器，重點在**找出適合操作的人**。費茲正在緩緩邁向一種不一樣的新典範。⑦他鑽研空軍的飛機失事資料，發現假如飛行員「易遭意外」是失事原因，那麼在駕駛艙發生的錯誤應該不會有規律。這

類「易遭意外」的人不管操作什麼都會遇到麻煩。他們天生容易發生危險，連手都要被絞碎了還能恍神。但費茲仔細查看他收集來的這堆報告，不受雜亂的訊息所干擾，他看出一種模式。

而且他找人訪談詢問實際情況時，看見了可怕的事。

他找出的例子有的是悲劇，有的則是悲喜劇⋯有的飛行員因為讀錯儀表盤而讓飛機墜落地面，有的飛行員因為根本搞不清哪裡是上面而從空中墜落，有的飛行員順利降落了卻不知怎麼地沒有放下起落架。還有一些人被困在愚蠢的混亂裡⋯

有一天，早上十一點鐘，我們收到警報。雷達螢幕偵測到大概有三十五架日本戰鬥機。緊急起飛應戰時，我剛好挑到一架全新的戰鬥機，大概兩天前才送到。我登上戰鬥機，感覺駕駛艙整個改裝過⋯⋯我看了看儀表板和周圍的儀盤，汗水從我的額頭滑落。就在那時，日本投下第一顆炸彈。我意識到此時此刻我無法讓戰鬥機起飛，但我可以在地面滑行。所以我就這樣做了。攻擊期間，我在機場四處滑行，開上跑道再開下跑道。⑧

這位王牌飛行員，像故障電玩結結巴巴地說著。

費茲的研究為剛從耶魯大學拿到博士學位的航空醫學實驗室同事查帕尼斯（Alphonse Chapanis）做了補充。查帕尼斯從調查飛機開始，找人訪談詢問有關飛機的事，並親自坐進駕駛艙。

他也沒有找出訓練不足的證據。反而看見由他首度提出的「設計錯誤」，他反而看見這些飛機根本不能飛。與其說是「飛行員人為錯誤」，他反而看見由他首度提出的「設計錯誤」。我們今天所知的友善使用者世界，就是從這粒種子得來的。正如我們從三哩島事件看到的，花了四十多年，這種敏銳度才完全融入業界。

但我們已經可以由此看出端倪，預見查帕尼斯將如何在研究中發展友善使用者的概念。

查帕尼斯很快便指出，在負責替美國執行轟炸任務的B-17四引擎轟炸機上，連接起落架的肘節和連接襟翼的肘節一模一樣。這兩個一模一樣的肘節排列在一起，所以當飛行員要降落的時候，非常容易會因為要升起襟翼，而把起落架收起來。因此，美國空軍報告指出，發生大戰的那二十二個月裡，發生四百五十七起弄錯襟翼和起落架控制器而墜機的事故，數目非常驚人。⑨

查帕尼斯提出一個巧妙的解決辦法：把飛機駕駛艙的旋鈕改變成「有意義的形狀」，這樣飛行員憑感覺就能知道自己在做什麼。今天法律明文規定，每一架飛機都要採用這項和起落架、襟翼有關的發明。除此之外，我們身邊的按鈕上也看得見這個點子的餘波──鍵盤、遙控器、汽車，甚至智慧型手機上的數位按鍵都有不同的形狀，讓你可以一摸或一看就認得出來。我們身邊還有兩個由查帕尼斯提出來的基本解決原則。第一件，給他靈感的是飛行員，甚至查帕尼斯想出所有的飛機儀器應該要放在標準位置上。第二件是確定所有的控制器移動時都朝著「自然」的方向。如果你想要往左，操縱桿應該要往左移動。查帕尼斯後來寫道，有一些控制器的移動方向符合「心理的自然狀態」：當你想要打開某在柏油路上讓飛機打轉的飛行員。查帕尼斯想出所有的飛機儀器應該要放在標準位置上。

個裝置，將開關往「上」扳才是自然的做法（至少對美國人來說是這樣）。⑩當然，沒有人一生下來心裡就知道這些隱喻──「往上代表打開」或「往左代表左轉」──但是這些隱喻不知怎麼地融入了我們的經驗，沒有道理，就像說母語一樣自然。

這門學問也和感官有關。由史蒂文斯創始的心理物理學，最偉大的成就之一就是發現，出現靜電干擾的雜音時，同時加強子音和減弱母音能讓語句變得比較清楚──這項遠見使美國無線電波頻寬增加一倍，成為終結戰事的有力因素。⑪就連美國空軍的徽章都有變化，因為大家發現到，很容易弄混日本零式戰機上的旭日符號，和美國P-47戰鬥機上的藍圈、白星標誌。美國讓飛行員接受快速辨認符號的測試，發現飛行員對有圓圈、星號、槓紋軍徽感到熟悉，便以此裝飾戰鬥機，並且沿用至今。⑫（將這些測試做些改變，可以得出令人熟悉的交通號誌。）⑬史蒂文斯寫道：「我們使用新耳機、新話筒、新頭盔、新擴音器、新氧面罩去打最後幾場戰役，設備統統按照最重要的人類因素精心打造。」⑭在太平洋上空，因無線電失效而喪生的不知名飛行員，也算死得其所了。

種種創新做法都在呼應一件正在萌芽的事，就是機器愈來愈有力量、愈來愈精細、愈來愈普及。在戰場上，兩軍交戰的速度愈來愈快──從看見目標到開火可能只要十八秒，但此時目標也有可能飛了八公里。⑮要在未經思考下即時了解狀況，需求愈來愈迫切。不是只有戰爭才有這些問題。那個年代的汽車上，按鈕和儀表盤往往長得一模一樣，全部連個標示都沒有。⑯

此外，如查帕尼斯在描述某些控制器符合「心理的自然狀態」時所暗示，新科技「讓機器配合人」不只是物理上的問題，也是心理上的問題。將工廠配置設計成操作員可以操控每個按鍵是非常重要的事。但機器逐漸邁向自動化，或許，讓使用者能憑直覺認識機器及其背後的運作原理更加重要。

同時，想要找出完全一體適用的任務，其荒謬程度不言可喻。一方面，工廠推出愈來愈專業化的新機器，並使用在戰場上。你無法讓人數愈來愈少的士兵適合專業化程度愈來愈高的任務——即使軍隊本身編制龐大，且規模正在拓展，也維繫不了。為了提升美國的戰爭機器，機器本身必須讓更多人輕鬆使用，而非成為少數人的專利。機器操作必須大眾化，運用某些原則但要解釋清楚。於是開啟了人體工學的領域，以及我們到現在還用於生活的觀念：機器使用起來要很簡單，簡單到所有人都會用。

以前的人認為人類可以學會表現得更好，費茲和查帕尼斯要顛覆這個主流想法並非容易的事。但時勢造英雄，他們發展出新的觀念。兩次世界大戰和經濟大蕭條概括了設計的故事，因為這些年代的問題風險很高——要怎麼讓人們購買新的東西？要怎麼幫助困惑的飛行員保持警覺？——這些問題迫使大家用新的方法去思考。美國不能再以為多幾次訓練，就能改變執行任務的人，喪生的人會非常多。

幾乎發展了一世紀，人們才意識到「友善使用者」裡的「使用者」有多重要，催化這段經歷的是戰爭。只有風險這麼高，讓機器適合人這種截然不同的典範，才有可能快速取得主導權。在邁向友善使用者世界的蜿蜒道路上，費茲和查帕尼斯奠定最重要的基礎，後來諾曼就是在這個基礎上發展事業，世世代代的人們也從中學到了，如何看待人類與創造物之間的關係。人們了解到，雖然人類可以學習，但是人總會犯錯。可是，如果知道錯誤為什麼發生，就能用設計來排除。若非德瑞佛斯重新探索，這樣的感受性可能會像許多地下碉堡的祕密藏著。德瑞佛斯看出，費茲和查帕尼斯等人的研究有驚人的雷同之處——都是依照人類特質來打造機器；他遵從人類的欲望，為設計產業帶來快速發展的動力。

要不是美國政府的關係，美國第一代工業設計師可能無法在戰爭年代撐過來。洛伊穿戴著陸軍的迷彩裝和標誌工作，蒂格為海軍設計火箭發射器。⑰德瑞佛斯以約聘人員的身分在軍中服務，讓他接觸到查帕尼斯和費茲的研究，以及史蒂文斯推動的「人因」（human factors）新領域。德瑞佛斯發明出符合操作常識的頂式運轉洗衣機並大受歡迎，他的工作室還想出飛機和船隻上的雷達控制器，要依照對操作員的重要性擺放在一起，不能依照生產上的方便來安排——揭開了重新教育人類使用高科技產品的序曲，成為友善使用者設計的信條。⑱但他在戰爭時期

最有影響力的設計，其實是坦克車的駕駛艙座椅。

德瑞佛斯按照以往的怪異作風，坐進坦克車裡學習駕駛。他發現，駕駛員需要一張能換成兩種姿勢的椅子：一種是一般行進時，前傾往外看的姿勢，一種是作戰時，後傾用潛望鏡觀察的姿勢。要設計出這張可以調整的椅子，必須畫出原始設計圖，說明椅子怎麼往前延伸支撐兩種姿勢──以及人類如何身處機器的世界。德瑞佛斯戰後沉迷於設計，就是在此時埋下的種子。[19] 沒多久，德瑞佛斯就寫下：「產品和人類的關聯性愈高，就愈需要有好的設計。所以何不以人做為所有設計的起點，甚至將人畫進設計圖呢？」[20]

德瑞佛斯優雅的外表下，隱藏著競爭的熱烈欲望和無聲的怒火。（工作室裡一名合夥人問他，面對客戶時看來堅不可摧的自信從何而來，讓他能昂首闊步走進室內，相信自己的點子能成功獲得支持。德瑞佛斯一反往常坦率地說：「我就一面走進去，一面對著自己說你這個混蛋、混蛋、混蛋。」）[21] 德瑞佛斯是「四大」設計公司裡最年輕的創辦人。另外三名公司創辦人是洛伊、格迪斯和蒂格。最早成立公司的不是德瑞佛斯，可能是洛伊或蒂格，這兩位前輩的公司比他早了不只十年。大戰結束後，德瑞佛斯想辦法開創出一種新的設計方式，這種方式或許能改造工業設計，並讓競爭對手落後於他。德瑞佛斯的靈感來自他常畫進設計圖的人物。這些人是誰？他們真的適合設計圖嗎？德瑞佛斯和瑪克思接到飛行車的設計專案，因此開始想辦

法定義什麼是一般人的身形。他們主要研究美國陸軍的資料，但他們也打電話聯絡鞋店、百貨公司、服飾廠商，看看能夠發現什麼。為了把這些變成有用的資料，他們請來二戰期間擔任設計工程師的提利（Alvin Tilley）。

提利還要再花幾十年，才完美描繪出普通男性「喬」（Joe），以及普通女性「喬瑟芬」（Josephine），以及他們的所有親戚：高個子、矮子、胖子、瘦子、殘疾人士、小孩子，以及你說得出的其他不同特徵的人。這些畫像是不同身材和動作的人類圖鑑，從椅子的高度到櫥櫃的深度，這些人物身邊適合擺放的物件，比例細節都非常考究。此外，喬和喬瑟芬代表了新的世界觀，與達文西維特魯威人（Vitruvian Man）的設計世界類似。此事並非巧合。

德瑞佛斯非常仰慕達文西，稱達文西為全世界最偉大的工業設計師。[22]他將維特魯威人視為偶像。他看見維特魯威人的本質。達文西畫出有如天堂般分毫不差的人體比例，將人置於世界的中心。所以，喬和喬瑟芬也是如此。最知名的喬和喬瑟芬是挺直身體坐在椅子上的側面人像。手臂和腿部的長度及伸展範圍附有刻度標示，關節處用弧線顯示活動的確切範圍。畫出這些人像本身，跟人像提供的數據一樣重要。將喬和喬瑟芬置於設計世界的中心，還有什麼不在裡面呢？這些圖像用到的物件在這些圖像裡來來去去。[23]喬和喬瑟芬變成德瑞佛斯的工作室吉祥物，他們的身影貼滿工作室的牆面，喬和喬瑟芬不只是裝飾，德瑞佛斯設計的所有東西，外形和比例類生活會用到的物件在這些圖像中，並未納入實際的設計物品。圖像顯示出來的是以人為首的抽象世界，人

都以他們為藍圖。而且喬和喬瑟芬出現的時候，正值第二次世界大戰後，設計師如雨後春筍般紛紛出頭。一九四〇和五〇年代，美國家庭有錢買新東西，美國生產者也有技術製造前所未見的物品。兩個條件加在一起，為工業設計帶來一股全新的壓力。

大部分的設計歷史學家認為，工業設計的起源不是德瑞佛斯，而是達爾文的外祖父瑋緻活（Josiah Wedgwood）。一七六〇年代，瑋緻活發明新方法將陶器的製作方式簡化，讓受過訓練的工人一天不只能做幾個精緻的茶杯，而能做上千個售價低廉的茶杯，使新客群能如願模仿有錢人的品味。但瑋緻活的設計方式是將原本一直都有的產品稍微改良一下。德瑞佛斯這類設計師則是善加利用第二次世界大戰後不一樣的機會：他們可以創造全新的物品類別，人們從來沒有想過自己會需要這些東西，也沒有人用過。

消費者需求和技術能力會彼此較勁，設計師變成兩股影響力量之間的調停者。正如德瑞佛斯日後所寫：「工業設計從後門進入美國人的家庭⋯⋯和家裡其他所有空間加在一起相比，廚房和洗衣間裡有最多大量生產的物品。」㉔重點不在大量製造能產生新的東西，而是新東西帶來生活上的新點子。除了大量製造，從「後門」進入美國家庭的還有新的觀念：認為消費能帶動社會進步，而且是一門設計領域──這門領域的推動者是伊姆斯夫婦（Ray and Charles Eames）和拉姆斯等設計師，以及今天繼承他們的人。有時候，這些設計師會收到改良現有物品的要求，但他們的時間大都花在打造前所未見的物品。如果這是從前並不存在的東西，你要怎麼讓

人用得很輕鬆？還有即使新東西開發出來了，你要怎麼改良，讓它融入日常生活？

現在我們已經很少看見德瑞佛斯設計的東西了，但請想一想：有樣東西近在咫尺，上面有他的影子，就是智慧型手機上的電話圖示。仔細看看這個圖示。話筒的曲線還是設計師所精心打造的樣子，承襲了當年德瑞佛斯工作室用於一九五三年Model 500電話機的全人體工學設計。從話筒本身的設計來看，一端是發話器，另一端是受話器，讓你可以用一隻手講電話；而話筒手把表面平整，讓你可以夾在頭和肩膀中間，把兩隻手都空出來。兩樣設計細節都是要讓我們能一邊講電話一邊做其他事情。如此一來，電話和聊天就更能自然地融入日常生活。以後應該不會有除了德瑞佛斯設計的話筒以外的電話圖示了。畢竟，還有什麼造型能取代它？我們還能拿出什麼東西代表「電話」？這個圖示變得比它代表的物體還要重要──原因很簡單，衍生出這個圖示的產品用起來實在太順手了，成為大家眼中理所當然的東西。

波赫士（Jorge Luis Borges）的極短篇小說〈科學的嚴謹〉（On Exactitude in Science）只有短短一百四十五個字，卻包含了整個世界──或者，更精確地說，包含了兩個世界。故事描述有一個國家對製作地圖非常著迷，著迷到製圖師想要打造有史以來最厲害的地圖，「一張和整個帝國大小一樣、內容物分毫不差的地圖」。最後，那張地圖被人束之高閣，放到爛掉──但是

「直到今天，在西邊的沙漠裡都還有那張地圖的殘跡，裡面住著動物和乞丐」。㉕這個故事透露出非常重要的一課。就像那個無名帝國裡的居民著迷於為文明繪製地圖，設計師也一直想要為人們居住的世界創造東西，結果卻是以他們為自己描繪的理想世界做設計。德瑞佛斯不屬於這類設計師。

喬和喬瑟芬的確幫德瑞佛斯實現了他在一九四〇年代就有的願望，讓他的工作室成為設計圈的佼佼者。當時世界上沒有任何人體工學的資訊手冊。一九六七年德瑞佛斯和提利終於出版《人體計測》（The Measure of Man）一書，直到今天都很實用──新版已更名為《男性與女性人體計測》（The Measure of Man and Woman）。但德瑞佛斯變得對人體差異非常著迷，以至於從這些圖鑑看不出是什麼令德瑞佛斯始終與眾不同。當德瑞佛斯訴說自己如何發現蘇城的劇院觀眾害怕走進來會弄髒豪華紅地毯，他點出的不是生理特徵而是心理特質。同樣地，他除了貝爾Model 500電話機外最有名的設計是：一九五三年問世的漢威聯合牌圓形恆溫器。那個年代的恆溫器通常會有一個橫式顯示幕和一小支不顯眼的控制桿。漢威聯合牌圓形恆溫器則是用圓形放射刻度來顯示溫度設定，只要轉動精準對應顯示幕的外圈就能調整。㉖所以整個造型將資訊和互動合而為一──這不只是人體工學，而是對認知清晰度的遠見，以及讓現實世界的東西變得更好用的直覺。巧思藏在重新塑造問題，更清楚看見問題有關的生活方式；人體工學只是產品設計這個大概念底下的一項因素。難怪這項設計會成為有史以來生產最多的物品之一。（完美到近

六十年後，新創公司Zest用它來設計一款加裝感應器和人工智慧科技的恆溫器。）至於巧思是怎麼出現的，德瑞佛斯工作室只說得出，它來自設計師的神祕靈感——還有這個恆溫器設計時參考的人像圖鑑。德瑞佛斯的工作室太專注於人體計測而錯失良機，沒有打造出一個延攬發明家解決問題、了解誰在生活中遭遇問題的循環流程。德瑞佛斯憑自己的直覺發明產品，但他只是一個人。

不過德瑞佛斯成就斐然。經濟大蕭條時期工業設計優雅地登上舞臺中央，成為重新點燃消費力的辦法；二次大戰後美國經濟快速起飛，新科技以超快的速度引進住宅，此時工業設計的重要性也再次提升。設計自始至終在和兩種共存的需求搏鬥。一邊是熾熱的需求，一邊是教人使用新科技的責任。從這個新觀點認識設計，幫助美國克服了一九三〇年代的不安定；當時生產者認為好的品味來自於歐洲。如德瑞佛斯後來所寫：「設計師為他創作的物品挑選適合的便利特色，讓物品維修非常容易，挑選對的造型、線條和顏色，令美國產品驕傲地成為世界上獨一無二的產品。」㉗幾十年前大家還不信任美國的設計，現在德瑞佛斯能這麼說實在很了不起。

德瑞佛斯在一九六〇年代以漢威聯合牌圓形恆溫器和貝爾Model 500電話機等經典產品大獲成功，與他同一輩的設計師稱他為美國工業設計的「良心」。但他的名氣在六〇年代尾聲開始動搖。世界改變了。原本如雨後春筍出現的新家庭用品，發明速度開始減緩。戰後繁榮的景況消

失了，沒有生產者思考怎麼讓全新的產品融入人們的生活。對於像德瑞佛斯這樣的人，以及推動這些設計師生產物品的信條，需求愈來愈少。再來是工業設計的發展，愈來愈注重推出新的款式、愈來愈容易隨著消費者起舞。所以四大設計工作室從一九三〇年代開始累積的名聲日益凋零。到了一九七〇年代的時候，光是美國就有成千上百家彼此競爭的設計公司——一堆工業設計師樂於為顧客設計他們想要美化的東西。德瑞佛斯和瑪克思在工作室自己堅守著一套嚴謹的態度，在這樣的競爭下最後變成一種缺點——變化當前卻無動於衷。工作室裡生生不息的信念崩壞了。正如迪福倫特（Niels Diffrient，德瑞佛斯曾推薦他接班）所言：「很多東西都太保守了，沒有發揮潛力為產品注入生氣。我猜那可能是我對那裡不滿的原因，我們沒有真的努力做到超越解決問題的境界，讓東西擁有生命或比預期更優秀。」㉘

一九七二年，依然總是喜歡搏版面、依然總是對世界上的設計感到不滿的德瑞佛斯，從《紐約》（New York）雜誌創辦人之一的富豪葛雷瑟（Milton Glaser）那裡接到一項委託，要為紐約設計更棒的路標。德瑞佛斯希望，除了設計，還要和他的朋友——《工業設計》（Industrial Design）雜誌編輯卡普蘭（Ralph Caplan）——一起發表一篇文章。德瑞佛斯和瑪克思到夏威夷度假，不斷寄明信片給卡普蘭，問他文章寫好了沒。卡普蘭一直在拖。卡普蘭告訴我：「我不知道他在急什麼。他說：『我們要趕快，沒有時間了。』」㉙「我說：『時間多得很！』」卡普蘭知道瑪克思得了肝癌，但德瑞佛斯沒有開口提這件事。他一定沒有告訴大家他和瑪克思的約

定。一九七二年某天晚上，瑪克思穿上最美麗的一件晚禮服，德瑞佛斯則穿上招牌咖啡色燕尾服。他們拿了一瓶香檳和兩只玻璃杯，走向停在車庫裡的咖啡色賓士車，就像要去參加派對。他們發動車子，打開香檳，互相乾杯，啜飲一口，然後就此長眠。就在這個世界愈來愈不需要他的時候，德瑞佛斯與世長辭了。

自從史蒂文斯率先描繪出心理物理學，查帕尼斯開創人體工學，這七十年來，這些領域經過轉化、演進、分歧，擁有新的名字和新的應用方式，成為人們口中的「人因」、「人機互動」，當然也少不了「認知心理學」——諾曼在一九七〇年代晚期叱吒風雲的領域，就是那時，諾曼被請去研究三哩島事故。而這些領域背後的概念就是我們今天所說的友善使用者設計——諾曼創造這個說法，表示從設計物品到物品周圍事物的思維變化。德瑞佛斯憑直覺知道，在這個新典範的背後是：生活中的人造物如果不能考量我們的極限、缺點、錯誤，將物品設計成能為人所用的樣子，它就不能令我們感到開心。

看見人的真實樣貌，而不是理想中的樣子，是二十世紀偉大卻未受到重視的知識轉變。啟蒙時代相信人類能完全理性、普遍認同人類心智像時鐘的齒輪般運轉，二十世紀的新世界觀對此大加撻伐。我們的文化反而是將心智視為新奇的裝置，儘管我們重視心智，卻經常誤解它的內在運作。人們開始提到友善使用者的年代，也是行為經濟學誕生的年代，並不是巧合。一九七〇年代，行為經濟學正要開始發表一系列令人吃驚的研究，揭露人類心智有多麼短視近利，

以及我們在理解世界時走了多少捷徑。友善使用者和行為經濟學最看重的一件事，都是人類心智永遠不可能完美，是不完美造就了我們。接受人類有所極限，孕育出機器應該順應人類的想法。諾曼早期發表的論文當中，偶爾提及特沃斯基（Amos Tversky）和康納曼（Daniel Kahneman）的先驅之作。他們用這些研究為行為經濟學打下基礎。在此同時，現代神經科學也開始發現，我們的大腦構造不是像時鐘那樣每個零件按部就班地運作，而是七拼八湊，由許多個別的演化適應所組成。到了一九八〇年代，人類被視為缺點的總合，這件事一點也不奇怪。

簡單來說，友善使用者就是讓我們周遭的物體和我們的行為方式能夠對應得上。所以，雖然我們可能會以為，友善使用者世界就是要製造友善使用者的物品，但更重要的一點其實在於，設計仰賴的不是人造物。正如和我一起寫書的法布坎喜歡說的，設計仰賴的是我們的行為模式，而設計新產品的所有細微差異可以簡化為兩大基本策略：找出讓我們痛苦的原因並且想辦法解決，或是用新東西加強我們正在做的事，新東西要用起來方便得讓事情習慣成自然。創造新東西的真正素材既不是鋁，也不是銅線，而是行為。㉚

4

讓技術成為信得過的設計

特斯拉 Model S 方向盤（2012 年）

當時是二○一六年的一年，在那突破性的一年，自駕車全面攻占主流媒體。我們開著奧迪

A7，從擁擠的車陣穿過去，橫跨聖馬提歐大橋（San Mateo Bridge）。開車的是打造車子的其中

一位工程師，我坐在副駕駛座上。還有一位工程師坐在後座，用筆記型電腦監控車況。隨著這

一區的科技公司上班時間快到了，路上開始愈來愈塞。典型的中半島晴朗天氣，很適合開車兜

風。我從副駕駛座車窗向外望，舊金山灣的潮水平靜無波，在湛藍的天空下泛著清淺的綠色光

澤。此時後座的工程師尖著嗓音告訴我要開始了，我看見中控臺活了起來，倒數計時器開始閃

爍：「五分鐘後可開啟自駕模式。」不是奧迪員工，卻能早人一步體驗接下來的技術，我盡責

地緊緊盯著計時器，等待未來的到來。

A7是一輛最低定價六萬八千美元的高檔車，但開在用股票、選擇權鋪出來的矽谷高速公路

上，還不夠引人注目。我看了看周圍的汽車駕駛，他們想必不知道，隔壁車道接下來會發生什

麼事。五分鐘到了，方向盤中間有兩顆閃爍的按鈕，等著有人按下去。這個動作的靈感來自美

國核彈發射系統，你必須同時轉動兩把鑰匙來避免出錯。開車的工程師按下按鈕，擋風玻璃下

方邊緣處，有一排明亮的LED燈從橘色閃光變換成藍綠色。

車子開始自己駕駛了。

工程師把手從方向盤上拿開，放到膝蓋上，他的臉上露出愉悅的笑容，彷彿在說：「大家

尖叫吧，我很習慣了。」我必須說，那一刻我真的歡呼出來。方向盤縮回，開始順著道路方向

自己左右擺動，精準得不可思議。這一刻令人驚訝，卻又幾乎馬上變得平凡無奇。它是一個強而有力的標誌，表示在人類換手給機器的一刻，重大的改變發生了。

在我們聊天的時候，前面的車子踩下剎車，亮起尾燈。我本能地突然注意起前方的路況。我可以感覺到車子想要變換車道，開始往旁邊靠。但那時我用眼角餘光瞄到，左邊有個白目的駕駛闖進我們的視線死角，不讓我們變換車道。我的本能反應是想咒罵那個傢伙，但奧迪處變不驚，只是靠回車道中間，和緩地剎車，避免撞上前方車輛。方向盤前的工程師依然面帶微笑，彷彿戴著面具，雙手放在膝蓋上。

像這樣完全和機器換手，原本應該是件詭異甚至可怕的事。車子自行判斷決策，你都還沒釐清細節，決定已經做好了。你對狀況有信心，因為車子開得很順。我問始終面帶微笑的駕駛，那麼這時候他到底該做些什麼？他微微一笑──稍微像活人一點，露了幾顆牙齒出來──好像在告訴我，他無法回答。根據法律規定，就算車子不需要協助，試車駕駛也要隨時保持警覺和準備接手。但他那時像機器人一樣直直盯著前方，幾乎沒有情緒變化。法律還不了解車子可以辦到哪些事。（二〇一九年，歐規奧迪A8可以選配「塞車自動駕駛系統」，在有限制的情況下，不需要用手操控方向盤；由於美國的聯邦法和州法規定分歧，這項功能在美國尚未搭載。）①監督狀況的工程師尖著聲音說：「頭三分鐘你心想，太瘋狂了，這就是未來！後來就開始覺得無聊。」我們都笑了。但讓駕駛人覺得無聊，可是件了不起的事。無聊表示心情放

鬆、不害怕，從未接觸過也怡然自得。

在自駕車的各種頭條新聞裡，我們很容易忽略了它們的發展程度和速度。市售車已經有能力自己停車、偏移車輛避免車禍、自動剎車閃避意外障礙物。你若稍微仔細觀察會發現，有時候，對自駕車的適應變成一件奇怪的事。有一支二○一五年拍攝的鬧劇影片在YouTube上面爆紅，創下超過七百萬次的點閱率。影片裡有一群人在多明尼加共和國的汽車經銷處，想要測試富豪汽車二○一一年就發表的行人防撞功能。這項功能真的好像很神奇，如果，你有的話。我們在畫面中，看不見方向盤前那個倒楣的駕駛人，但我們來想像一下，他睜大眼睛、興奮得寒毛直豎，用力踩下油門。畫面前方站著一個穿著粉紅上衣的傢伙。緊張的他身體前傾，恐懼和興奮在心中交雜。駕駛猛踩油門……汽車直接輾過粉紅上衣男子，他撞上引擎蓋，像個被扯破的布娃娃。攝影機瘋狂旋轉，沒有人管。結果是駕駛**沒有選配防撞系統**，所以車子直接撞向他那愚蠢而勇敢的夥伴。②

自駕車在二○一五年末再度引爆話題，當時特斯拉推出要價兩千五百美元的軟體升級服務，為顧客提供新的「自動輔助駕駛」（Autopilot）功能。相關影片非常有趣，主要原因是，該發生的沒發生。其中有支標題〈特斯拉自動輔助駕駛想要殺了我！〉（Tesla Autopilot Tried to Kill Me!）的影片，駕駛第一次慢慢把手從方向盤上拿開，明顯透露出緊張感。他的害怕有道理。車子沒有偵測到引導車輛的道路分隔標誌，開到對向車道上。幸好，他趕緊抓回方向盤。③

自駕車不會在某天突然冒出來。它們會在沒人注意到的時候出現，就像所有的非凡成就一樣，體現先前的各項設計。它們的成功不僅仰賴工程師，也仰賴我們這一般人，需要我們即使沒用過也猜得出車上的新按鈕有什麼作用。人們相信自駕車嗎？想要得到肯定的答案，重點不在取得適合的技術──技術已經有了。所以奧迪A7上市前幾年，就至少出現過數十款自駕卡車和汽車，在美國的道路上往返。④更大的挑戰在於讓這些技術成為我們信任的東西。在那些特斯拉影片裡，駕駛不知道車子有多少能耐。科技迷和特斯拉擁護者立刻開罵。這些白痴難道不知道怎麼使用功能嗎？美國空軍已不再將失事歸咎於飛行員人為錯誤，六十年後，我們卻把機器設計不良的錯怪到駕駛人頭上。去怪特斯拉影片裡那些看起來嚇壞的人？問題不在他們身上，是設計的問題。如果發明物設計得很棒，會神奇得連沒用過都好像知道怎麼操作。要想辦法到就得結合我們之前討論過，從二次世界大戰、三哩島和其他地方傳下來的原則──但還要多加一樣，祕訣在於，機器要讓我們像相信別人那樣相信它們。

●

萊斯羅普（Brian Lathrop）的工作，是想辦法讓駕駛信任我搭的那輛奧迪A7。他在少有人知的福斯汽車電子研究實驗室（Electronics Research Laboratory）帶領使用者經驗小組。從枯燥無趣的職稱，實在看不出他的時間多半活在未來。⑤萊斯羅普是受過訓練的心理學家，加州出生長大

的他，身材魁梧，配上一頭短髮，樣子像個陸軍中士，說起話來則是措辭精挑細選的科學家。

但他也是一位發明家，有好幾項可能成為自駕車重要功能的專利，他是共同發明人。

十五年前，萊斯羅普從怪獸人力網（Monster.com）找到這份工作，連聘雇他的人都不太清楚，他要在福斯汽車做些什麼。公司有十五名工程師，萊斯羅普剛去的時候，他們都以為他是第十六名。到職第一週，他們把一些電路板交給他焊接。身為認知心理學家的萊斯羅普，有著和查帕尼斯、諾曼一樣的氣質，他面露微笑並開始動手焊接電路板。用他的話說，他來到了西部荒野：「這有好處也有壞處。壞處是沒有人為你指引方向，好處是沒有人為你指引方向。」

最後，萊斯羅普開始參與幾輛概念車的內裝設計──福斯要在汽車展上大秀這些未來車款。他注意到，我們的汽車功能配置在不知不覺中愈來愈荒謬。他頭一次坐進福斯頂級轎車Phaeton時，數到七十個不一樣的旋鈕。他開始想，要怎麼把這些東西分門別類和淘汰掉呢？他發現有一大堆按鈕是用來控制細微的輔助駕駛功能。他心想，何不把那些東西集中到觸控式螢幕上？

這時大約是二○一○年，自駕車的概念才正要開始實現。史丹佛大學團隊已經研究出怎麼改裝奧迪，讓它在有名的派克峰（Pikes Peak）汽機車爬山比賽裡自動駕駛。誰都看得出來，自駕車的願景實在太吸引人了，不可能一直留在實驗室。萊斯羅普正好是很適合解決自駕車問題的人。他在美國太空總署待過，為太空人開發頭盔顯示幕。那份工作所要解決的就是現代世界的

基本問題：怎麼讓航空器的控制功能在人機之間轉換？

萊斯羅普已經知道，飛機失事百分之九十不是飛機故障，而是駕駛員不懂飛機的運作。他思考自駕車會發生什麼狀況，覺得慘了。「我開始想，我們會遇到同樣的問題，但數目要乘上一萬倍。」⑥以飛機來說，飛十六個小時可能會遇到一次緊急狀況。但汽車，每一秒都有可能撞車。除此之外，跟你一起在路上開車的人，不會為了生命安全訓練自己小心駕駛。他們沒有拿薪水去保障其他人的安全。他們沒有拿薪水，不在交通尖峰時間化妝或收電子郵件。萊斯羅普心想，在二〇一〇年，有航空知識背景的人接下自駕車的工作，機率不知道有多少？就他所知，他是唯一的一個。

二〇一六年我們初次見面時，他又比世界上其他少數研究自駕車的人都多了幾年經驗。他會踏上這條路的起因，是讀了另一位人因科學家德加尼（Asaf Degani）的著作。這本書題名《馴服哈爾》（Taming Hal），帶有暗示意味，取自史丹利・庫柏力克（Stanley Kubrick）電影作品《二〇〇一太空漫遊》的電腦殺手。封面照片上，哈爾9000的紅眼睛閃閃發光。德加尼在書裡追溯自動化的歷史，以及人類在這個過程，使用鬧鐘、微波爐、飛機等各種東西所遭遇的災難。雖然鬧鐘感覺和有感情的人工智慧差了十萬八千里，但德加尼從廣義的角度指出了哈爾9000代表的意義。《二〇〇一太空漫遊》裡有一幕是太空人對哈爾的建議心生懷疑，躲到隔音室討論怎麼關閉哈爾的電源。但哈爾關掉眼睛的紅光偷看，還是從他們的脣形讀懂了。哈爾知道太空人想做

什麼，而他另有盤算。德加尼仔細描述駕駛艙和儀表板的失靈過程，讓我們看見該如何打造永遠不會有自己想法的機器。⑦這本書幫助萊斯羅普想出自駕車的「三加一」設計哲學，指引著他在今天進行自駕車研究。

我們已經看見，三哩島的大災難發生的原因在於，電廠儀表板讓使用者困在一堆按鈕裡，這些按鈕代表不同的意思，卻沒有標示出重要性。我們學到，要打造了解機器運作的心智模型，必須將機器的運作方式融入介面供人輕鬆瀏覽，還要一貫而有條理地按照動作意義排列介面，能提供回饋告訴你做對了。我們看見，這些原則融入了最簡單的介面：按鈕。一顆按鈕必須透過可靠的卡嗒聲，或紅色的大燈泡，讓使用者知道按鈕已經按下去，該啟動的功能真的啟動了。不管是核子反應爐、智慧型手機程式還是烤麵包機的按鈕，任何時候，從頭到尾，重點都是要讓使用者明白該做什麼，然後告訴他們目前狀況。萊斯羅普的三加一原則說的也是這個。

自駕車必須做到三件事情和另外一件：首先，要知道車子現在是什麼模式，是不是正在自動駕駛。你可能聯想到介面設計最古老的原則──飛機失事大都肇因於模式混淆。查帕尼斯和費茲研究二次大戰飛機事故，得知飛行員想要操控起落架卻動到襟翼，成為發現這項原則的先驅。萊斯羅普稱第二項原則為咖啡潑濺原則（coffee-spilling principle）：我們必須在實際發生前知道車子打算做什麼事，才不會感到驚訝和被無人駕駛的汽車嚇得慌了手腳。第三，或許也是培

養信任感最關鍵的一點，我們必須知道車子看見什麼。最後一點——也就是萊斯羅普的公式裡的「加一」，因為它不只和使用者有關，還牽涉到人機互動——汽車操控或人類接手駕駛，轉換必須清楚明白。

就以這輛奧迪 A7 為例，試車駕駛開上高速公路，然後讓汽車電腦接手駕駛，原則全部濃縮在短短幾分鐘。車子接手時，擋風玻璃邊緣的燈會閃爍和改變顏色，告訴我們操控模式轉換了。由誰駕駛一清二楚之外，人車之間的轉換也很明確。之後，車子變換車道時會倒數計時，告訴我們它要做什麼。而且整個過程，中控臺的螢幕會顯示四周車輛，讓我們知道車子正在留意我們周圍每個地方。

往後幾年，隨著人類和機器的合作提升層次，我們和機器的關係一定會往前邁進。將來機器不能只是順從人類，還要取得我們的信任才行。而信任要在小事中累積。

想一想，融合專案公司（fuseproject）的設計師在為年長者設計肌肉強化衣的時候發現了什麼。這套裝備樣子很像為企業號星艦*船員設計的貼身衣：一件合身的緊身衣，上面有六角形貼片，集中在大腿和背部。這些貼片其實是啟動器，運作時像多加上去的肌肉，可視穿戴者需

求提供動力——例如：要從椅子上站起來的時候。⑧

這套裝備其實是要解決一個層面更廣而且非常重要的問題：已開發國家的人口正在全面逐漸老化，將來幾十年，可能會有愈來愈多老年人需要自己照顧自己。但吸引發明家投入計畫的是人工智慧的魔力：貼片感應器會偵測穿戴者肌肉發出的電子訊號，立即預測穿戴者的下一步，幾乎和穿戴者的想法同步。當設計師開始親自測試產品原型時，馬上發現到有個問題。融合專案創辦人和首席設計師比哈爾（Yves Béhar）說：「如果這套裝備只是在人想移動的時候做出力，那它在做的就跟老化過程沒有兩樣。它只是讓人自己掌控的部分愈來愈少。」如果穿戴裝備有在取代動作的感覺，你會覺得自己很像被繩子牽著的木偶。要是裝備誤判你的想法並採取行動，做出不是你想做的事情會更糟糕。比哈爾說：「不管什麼原因，只要它做出不是想做的事，你會對它失去信任。」這套裝備不只有可能會加深穿戴者無法掌控生活的印象，而且裝備會因此失去穿戴者的信任，讓他們連用都不想用，注定成為失敗產品。

問題在於，怎麼在沒有螢幕的狀況下，讓穿戴者感覺行動操之在己。解決這個問題需要發明新的介面。裝備偵測到動作時，會讓相關啟動器發出微弱的嗡嗡聲。此時，使用者只要把手放到啟動器上就行了。例如，當穿戴者站立時身體向前傾，大腿的啟動器會發出聲響。如果穿戴者把手放到大腿上，啟動器會響兩聲，告訴你等一下要做什麼，然後才帶動身體。就像奧迪汽車一樣，它會告訴你即將採取的行動，讓你確認動作，然後再告訴你一次你的想法它收到

了。但這一連串饋機制經過設計，統統融入一個已經存在的動作：起身前把手放到大腿上的自然動作。這個例子清楚說明行為怎麼變成設計的素材。這個例子也說明了，不能只是要我們重新調整模式。不論是增強肌力的穿戴裝備、自駕車，還是人工智慧輔助系統，當科技要我們把曾經可以自己辦到的事交給它，它都要了解人類的習慣。設計必須了解怎樣才合宜、恰當，或者很好，因為那是人類建立信任感的方式。有禮貌看起來是個極小的細節，但它卻是設計的限制，就跟鋼鐵的耐熱度、塑膠的熔點一樣真實。

●

一九九〇年代中期，社會學家納斯（Clifford Nass）在人類和電腦的互動史上，得到一項怪異至極的發現。納斯花了近二十年的時間，研究我們對電腦的想法——除了我們怎麼用電腦之外，還有我們對電腦有什麼感覺。他發明了一套設計新實驗的流程：他和共同研究者到處搜尋社會學和心理學的史料，找出人類互動行為的相關論文，考察其他研究人員如何設計人際互動研究。然後他再想辦法觀察，把其中一人代換成電腦，會發生什麼情況。⑨

納斯對有禮貌這點特別感興趣。雖然禮貌聽起來是一團模糊不清的東西，但它其實可以量化。想像你正在教一個人開車。然後想像，你問學生你教得好不好。要測試是不是禮貌性的回答，只要讓別人來發問，比較答案就知道了。用兩者之間的差異，可以大致比較出，當著別人

的面，我們的批評會收斂多少。納斯覺得好奇，人類會不會用同樣的方式對待電腦，拿出天生有禮的態度。

結果是人類真的會對他們「認識」的電腦比較好。納斯先讓受試者在電腦上完成一些簡單的任務。然後他要受試者替軟體設計評分——有一組人用他們實際使用的電腦評分，另一組人使用的是不同的機臺。結果用不同機臺評分的人在評估原本的電腦程式時嚴厲許多——當他們面對的不是用過的電腦，批評會比較強烈。當他們面對的是原本的電腦，會比較有禮貌。沒有人意識到自己有這樣的行為。事實上，他們否認自己會對電腦有禮貌。**但他們之中無人例外。**⑩

納斯在數十項實驗中記錄了各式各樣奇怪的例子：其中一個實驗，如果電腦極盡能事地稱讚一個人，他會對這臺電腦有比較高的評價。即使事後得知稱讚沒有什麼意義，那個人不知怎麼地依然故我。另外一個實驗，他讓兩組人分別戴上藍色和綠色的臂環，並且使用一臺螢幕邊緣漆成綠色的電腦，結果戴著綠色臂環的人，給了比較高的使用經驗評價。經常與納斯合作的李夫茲（Byron Reeves）告訴《紐約時報》（New York Times）：「大家以為電腦是工具，它們是榔頭、螺絲起子和被我們視為無生命的東西。納斯說：『不，這些東西會說話，它們和你建立起關係，並且讓你產生好或壞的感覺。』」⑪

納斯喜歡說，我們的大腦發展成可以處理兩種基本體驗：物質世界和社交世界。電腦是兩者的新結合。電腦發明之初，我們以為它們屬於物質世界，但因為電腦會回應我們、與我們互

動、激怒我們或使我們高興，我們情不自禁地將它們視為社會的行動者。既然如此，我們自然會認定，電腦遵守社會的禮儀規範。⑫

與萊斯羅普談話，聽他說著多年來用研究和心血堆砌出來的每個小細節，以及人類和電腦之間的關係，好像複雜得有點可笑。但結果我們對機器的期待，建構方式相當基本，既熟悉又容易理解：我們對機器的期待，非常符合我們對真人的期待，而且一致得不可思議。

想像一下，你正在開車，遇到了停止號誌，你把手機拿出來查看簡訊。我們都知道這樣不對，但大部分的人都做過這件事。只有一個人的時候，你不會多想一下就做了。但是如果你跟朋友在一起，她會機警地出聲責怪：「專心看路！」你可能會抗議說你有在專心，說你**知道路**況。可是你的朋友並不知道你知道。她覺得危險是因為，她不知道你接下來會在路上做出什麼舉動。她覺得危險是因為，她不知道她接收到的資訊你也接受到了，包括有人穿越馬路、燈號轉變後過了多久、有車子停到了你們旁邊。不管兩人之間有多熟，一起面對危險的人會不斷確認對方知道的資訊，和接下來該做什麼事。

換成機器也一樣。車子也要告訴駕駛和乘客它感測到什麼。為了解決這個問題，奧迪Ａ７會用地圖讓你看見車子看見的周圍環境：用一個簡明扼要的螢幕畫面，顯示路上其他車子的樣子。聽起來不是什麼新玩意兒。畢竟，這只是把你從窗戶就能看到的景象約略呈現出來罷了。

但事實上，顯示螢幕是在告訴你**車子看見你看見的東西**。然後告訴你它接下來要做什麼。車上

有個螢幕，告訴你下一個步驟——「向左轉」——並用計時器倒數。聽起來很簡單，但就這一點資訊便能產生差異，讓你感覺自己是駕駛，或感覺自己是人質。你因為這樣得來的安全感，就像自己在開車查看四周，就像看見駕駛把雙手放在方向盤上、盯著前方。她打了方向燈、查看過視線死角。我們會不斷檢查身邊的人在做什麼，想要知道他們是不是看見我們在做什麼，猜測他們是否知道我們知道的資訊。我們對一輛自駕車、一部用來幫助我們的機器，期待沒有什麼不同。我們和它們對話，就像在和信任的人交談。

在二十世紀開創語言哲學領域的偉大哲學家格萊斯（Paul Grice）認為，對話遵守潛在的合作原則。他用一套箴言來代表這些原則，可以簡化成態度真誠、不說不必要的話、要切題和清楚表達。⑬格萊斯的箴言也說明為什麼要有禮貌。有禮貌表示你還在對話裡，沒有借題發揮轉到其他方向。表示你知道在和誰講話，而且你正在了解對方知道什麼。強行說服別人、弄錯對方是誰是很失禮的事。這些箴言恰巧符合諾曼闡述的設計原則，以及萊斯羅普打造奧迪Ａ７自駕車的指導原則。

你可以用這個思維模式，回顧一下有史以來設計最差的軟體：迴紋針小幫手（Clippy），也就是你在微軟系統上操作時，每次都會跳出來的擬人化助理。迴紋針小幫手不清楚自己的定位，也不知道你要做什麼。每次你用鍵盤敲出「親愛的」，迴紋針小幫手就會跳出來說：「我看見你在寫信，你需要幫助嗎？」不管你拒絕過幾次，它都會出來插手。如果你問小幫手問

題，它會重複一次問題。小幫手從來不記得你的名字、你的做事方式、你的偏好。最糟糕的是，不管它多不管用，仍然面露微笑，一副趾高氣昂的樣子，嘲笑著你。迴紋針小幫手不知道自己這麼沒禮貌，沒禮貌的機器比沒用的機器還糟糕。當你在和電腦對話，想要打造贏得信賴感的機器，此時的邏輯不光是要讓機器配合人類，還要讓機器能夠融入我們的社會脈絡。社會上有一套讓事情運作的文化。納斯一直很清楚：「人類期待電腦像人一樣行動，會對科技無法回應社會規範感覺不悅。」⑭

不管是對話原則還是介面設計原則，目標都是要用可以簡單遵循的方式溝通。所有互動建立在回饋上，這樣雙方才能知道自己遵守原則。有時候，就像核子反應爐的儀表板，回饋是一組燈號，告訴我們剛才做的事，就是我們想做的事。在社交生活裡，交談對象下意識地用肢體語言吸引我們注意，讓我們知道對話是否進展順利，這就是一種回饋。不管我們是和人或機器溝通，目標都是建立在對世界的共識。如何有禮貌地交談，以及友善使用者機器該如何運作，背後都是這個道理。

在我試乘奧迪自駕車的幾個月後，福斯汽車的使用者經驗研究人員來到一塊停車場空地，想要知道行人對身邊出現自駕車的反應。他們預料自駕車應該會嚇壞行人。年輕的專案負責人

戈萊瑟（Erik Glaser）表示：「要讓人行道上的人站在自駕車旁邊，你才能知道他們會有什麼感覺。」為了進行實驗，他們一夜之間布置好基本的路口場景，並在停車場設了一頂大帳篷，控制路口的燈光。現場有停止標誌、行人穿越道和車道。有一輛怠速的奧迪A7停在對面路口，車窗貼著豪華禮車的深色隔熱紙，所以行人看不出裡面沒有駕駛。實驗人員會在受試者穿越馬路後問他們覺得車子安不安全。

當時，研究自駕車的科技客族群裡，沒有幾個人想過這個問題。極端情況下，你可以想見人們的害怕——例如：車子行為反常，穿越路口的行人嚇得連氣都不敢喘。但奇怪的事情卻發生了。戈萊瑟說：「我以為大家會很保守，但他們都不害怕。」人們看見那輛車，輕鬆愉快地在車子前面行走。大家為什麼能這麼漫不經心，真是一團謎，但起作用的似乎是，車子外面有許多告訴行人車子在做什麼的顯示器。有一個告訴行人可以通行的LED燈標誌。有一排LED燈用像素化的圖案顯示從旁經過的人，表示車子看得見他們，就像你有可能會和駕駛人互看，確認她看見你了。結果，雖然戈萊瑟花了數百個小時精心設計這些小細節，卻沒有一個人注意到。人們如此信任那輛車，原因反而是它的舉動展現尊重、符合社會規範。人們可以在瞬間看出，駛向自己的車子慎重地停下來，跟人類駕駛可能會有的行為一樣。減速慢停意味著：車子看見你了，它不會突然踩油門加速。車裡坐的不是出來傷害別人的瘋子。戈萊瑟說：「車子的實際駕駛行為，其實就是它自己的人機介面。結果，車子的個性才是你要好好設計的東

我們周圍任何事物，一切舉動都有其文化，車子只是展現通則的一個例子。這樣的遠見給

我們兩種截然不同的選擇：我們可以冒險忽略它，就像特斯拉一直以來給人的印象；雖然快速

行動和破壞的風氣，代表更容易帶來科技進步，但那樣的進步是一種幻象，因為人類天生會避

開第一次就不管用的東西。另一方面，我們可以承認，讓我們對未來感到自在的關鍵，在於將

所有相關的細微差異描繪成一張地圖，儘管我們對這些細節並未多加思考——例如認知到，在

路邊停下的方式就是汽車自己的介面。我們可以觀察真人，把東西做得更像人類。把汽車儀表

板做得容易使用或閱讀還不夠。雖然我們不需要跟人一模一樣的儀表板，但它必須具備人類的

特質。它要視情況展現鎮定、能溝通，或是能帶來幫助。戈萊瑟告訴我：「我們靠自己開發這

項技術，落差將來會填補起來，但在這個過程裡我們要有線索。」然後他給我看一個例子。

回到實驗室，有一小群工程師和專案經理聚在一起炫耀新點子。戈萊瑟宣布：「現在我們

要展示一樣特別的東西！」與身邊許多板著一張臉的德國人相比，他年紀輕得驚人，看起來很

像實習生：笨拙、認真、穿著牛仔褲，腮幫子上有鬍鬚，可能幾年前念大三時才開始長的。他

和上司萊斯羅普一樣，似乎為了這份工作準備了好幾年。在卡內基美隆大學就讀時，戈萊瑟幫

忙設計有一串特定目標的機器人：它會拿零食給你，偵測你挑什麼東西吃，然後誘使你選擇比

較健康的零食——「你又拿餅乾了？」上面有LED燈，顯示略感不滿的皺眉表情。戈萊瑟現在

西。」⑮

依然面對同樣的挑戰：怎麼打造不會嚇壞人的聰明機器人？

在車庫的一角有個體積龐大的東西被一張黑布罩著，大約一張沙發的大小。一名助理輕柔地掀開黑布：**瞧，這就是**。裡面是汽車儀表板和方向盤模擬器。戈萊瑟說：「這是跟昨天一模一樣的模型。」他的雙眼因為疲勞而泛紅。耗時一年半研發的方向盤，幾個小時前才剛裝上。

他們不是在展示新的設計，而是展示人類如何與汽車建立關係的新隱喻。經過數十年的工夫它才來到這裡，來到這間實驗室。

美國太空總署研究人員花了二十多年思考，機器駕駛功能和可能想要掌控的人類之間，互動方式類似人類握著韁繩騎馬。⑯拉緊韁繩擁有掌控權，鬆開韁繩馬匹會自己往前走。你可以從馬的耳朵、姿勢和移動方式，知道現在是馬匹在控制。你可以確認自己是否掌控一切，馬匹也能知道你做了什麼，而牠會用自己的雙眼和直覺接手。萊斯羅普發現這個隱喻不僅適有保護自己的意識，讓你處在某種安全的範圍內──例如：馬匹不會快速衝下懸崖。問題在於，要怎麼讓人類和飛機如此轉換自如。萊斯羅普好奇，能不能設計一種機器，不會在脅迫下做出糟糕的事？換句話說，這臺機器的行動符合騎馬的隱喻。即使你坐在馬背上把韁繩鬆開，馬匹也能知道你做了什麼，而且牠會用自己的雙眼和直覺接手。萊斯羅普發現這個隱喻不僅適切，而且提供了該發明什麼的指引。馬有眼睛、耳朵，能感受到人類的觸摸。車子也要這樣：

藉由感應器，從雙眼來判斷你是否專注，並且知道你是否握著方向盤，或踩著踏板。⑰

經過多年研究，工程師終於開發出剛才展示給大家看的方向盤。我坐進臨時駕駛座，試用

方向盤。剛開始感覺就像一般的方向盤，但當我把手拿起來，方向盤向後退了二十公分左右，剛剛好在我伸手可以握到的位置，讓我知道不是我在控制車子。但有一樣東西沒有移動，就是方向盤中間設置娛樂功能按鍵的地方。這件事傳遞出微妙的訊息：這些由你來控制，駕駛功能現在交給機器了。當然，就跟鬆開韁繩一樣，我還是可以在想要操控時握回方向盤。但那二十公分左右的距離經過精心設計，遠到足以讓你知道現在是車子在駕駛。

萊斯羅普剛到福斯工作時，大部分的人認為，顯示車子開始自動駕駛，只要按個按鈕就行了。萊斯羅普說：「我的論點就是，那是錯的。」⑱當然，直接按下按鈕的衝動本身是種隱喻，鑲嵌在我們的文化裡。德瑞佛斯、蒂格，這些設計師用電子洗衣機、廚房用具，幫忙催生出這個概念。蒂格替蘭德（Edwin Land）設計出第一臺寶麗來（Polaroid）拍立得相機，把沖洗相片的繁重工作，壓縮在一臺任何人都能立刻上手的機器裡。一按就行。今天，亞馬遜網站的一鍵購買功能、雀巢Nespresso膠囊咖啡機，甚至巴貝里奇設計的求助鈕，都可以見到這個概念的影子。我們追求讓互動愈精簡愈好，可以用按鈕來執行。但那樣的概念，力量逐漸轉移到別的東西上。

當我們按下按鈕，我們明白地允許機器代替我們做事。但如果你從機器的角度來看，如果

按鈕不光只有指示功能，不光只讓機器知道我們想做什麼呢？如果機器像一匹馬那樣，只要透過感測你的動作，就能判斷你是否還在操控機器呢？如果汽車能感測到你身體前傾、沒有注意路況，而知道它該接手駕駛了呢？

萊斯羅普想要設計出一個讓機器不需要接受明確命令就知道要接手的世界。當然，這並不表示在這個世界裡，有個像哈爾9000那種能獨立思考的機器人殺手。而是表示，在這個世界，你的腦袋都還沒有形成具體想法，電腦就能知道你想要什麼。在這個願景裡，按鈕就像在工作。說到底，人與人、人與自然之間那種更融洽的關係，按鈕不是只能勉強擦上點邊嗎？將來，控制權在人機之間轉換的方式，會融入我們的肢體語言──就像數千年來已經存在於人與人之間一樣。萊斯羅普相信按按鈕的時代即將結束。他相信，就像Facebook知道我們可能會讀什麼內容，或像亞馬遜網站能預測我們會買什麼東西，我們總是操控機器並從中得到滿足感，這些機器也會知道我們想要什麼。⑲

奧迪的方向盤和騎馬的隱喻是一個概念，它所表達出來的是，事物的未來發展，會偽裝成我們已經知道的東西的樣子。你可能會覺得這樣很奇怪：在西方國家，騎過馬的人終究比開過車的人少很多。但是隱喻的力量不在於我們是否親身經歷，而在於韁繩控制馬是容易想像的事，隨著時間，在數不清的電影和電視節目裡增強意象。所以你不曾騎過馬也知道韁繩是什麼、怎麼操作──這就是隱喻起作用的證明。

接下來萊斯羅普要想出，怎麼讓機器跟馬匹一樣，憑直覺就知道你在做什麼。要知道你開車時是否專注，車子必須看見你是否望向前方、是否擺出警覺的姿勢，並且感應你的手和腳是否在方向盤和踏板上。只有答案都是肯定的，車子才會讓你操控。如果你把手移開了，把腿伸到其他地方，或是恍神，車子會知道要接手。[20]我們的車子已經在悄悄朝這個目標發展，接管一切。今天，許多主動式車距巡航控制系統會在你睡著時把車停住。車子正在盯著我們。

要讓人類信任機器，必須讓人知道機器會感應我們想做什麼，而有安全感。但同樣地，我們也要對機器有正確的想像，知道它能辦到哪些事。我們要對機器有正確的心智模型。當心智模型和現實不符（事情沒有照我們想像發展，回饋循環無法幫我們理解狀況），有可能發生可怕的狀況。我們看見，不清楚特斯拉自駕功能作用的駕駛人，拍出一些叫做〈特斯拉自動輔助駕駛想要殺了我！〉的影片。特斯拉最丟臉的一點可能是將新功能取名為「自動輔助駕駛」。特斯拉這麼做，讓使用者以為車子能自動駕駛。＊他們讓駕駛人自己想像「自動駕駛」是什麼概念，就這樣讓他們上路。當自動輔助駕駛功能和人們的想像有落差，悲劇便發生了。

五月七日，布朗（Joshua Brown）坐在他最愛的特斯拉Model S方向盤前，讓車子自動駕駛。

＊譯注：自動輔助駕駛是特斯拉官網的正式中文譯名，原本英文「Autopilot」僅有「自動駕駛」的意思，比較容易誤導駕駛人。

他是一名美國海軍退伍軍人，曾經和海豹六隊一起拆除簡易爆炸裝置。他天不怕地不怕，又是科技技客，是特斯拉的理想買主。他入手那輛車的時候，買的是特斯拉拓展人們接受度的概念。布朗似乎沒注意到對向車道卡車在他前面左轉彎。他的特斯拉也沒注意到。那一天，佛羅里達州天氣晴朗、萬里無雲，車子沒有辨識出陽光普照的天空下，有一輛白色的卡車。布朗也沒有。他的特斯拉猛力撞上卡車，塞進車底，完全沒剎車。卡車削掉特斯拉的頂蓋，讓他送了命。㉑

那件事發生後幾週，我向奧迪的公關借了一輛搭載奧迪最新駕駛輔助科技的運動型休旅車——我看到的那種能把手放開方向盤的原型，奧迪還沒推出，這可能是市面上最接近的幾代技術之一。那款運動型休旅車和布朗駕駛的特斯拉有天壤之別。它有相同的基礎技術：辨識車道標誌和周圍汽車的雷達和攝影機，當你打開巡航控制系統，車子會保持在原本的車道上，並在需要時剎車，以便與其他車子保持距離，隨著高速公路的車流往前行駛。這輛奧迪和特斯拉不同，你把手拿開方向盤超過好幾秒，它就會持續發出短促聲響，之後更會響聲大作。但是還有一點，我可以感覺到車子自己在車道上行駛，操控權卻不是完全在它手中。我大致沿著車道中間開，它什麼也沒做。我只有在靠近車道分隔標誌時，才感覺到方向盤開始自己轉向，和緩地把車導引回來。這真是一次美好的互動，當中不知納入了多少資訊。車子可以立刻把車開回車道中間，但它沒有，而是強迫我繼續專心開車。我的心智模型和坐在特斯拉裡的布朗非常不一

樣。我的運動型休旅車告訴我：**你還在開車，要注意。**但稍後我才真正看出，這輛車有能力觀察我身邊的一切。高速公路上，有一輛十八輪大貨車開始駛進我的視線死角。我的車子馬上自己避開，免於差點發生的擦撞，並重踩剎車，讓貨車通過。這輛車顯然能在許多情況下自動駕駛⋯它能看路和看周圍的車子，也能因應危險狀況。但它的能力還沒有完全發揮──車子不讓我把手拿開方向盤──因為它還沒準備好因應所有情況。我們也還沒準備好。

布朗喪命一年多後，美國國家運輸安全委員會（National Transportation Safety Board）公開事故調查報告。他們發現，基本上特斯拉的設計讓自動駕駛輔助系統在使用上有很大的詮釋空間，但布朗應該要一路保持專注。[22] 換句話說，這是**駕駛人為錯誤**──和費茲調查的第二次世界大戰所有「飛行員人為錯誤」墜機事件，以及把錯歸咎於飛行員的所有工程師，顯然有異曲同工之妙。一切照舊，因為最後我們都會想出怎麼把錯推給使用者──表示要改變的東西就不多了，這真令人寬心。想想最近發生的兩個例子：一輛無人駕駛的Uber汽車在夜間行駛，導致亞利桑那州的一名行人喪命。在夏威夷州，則是有個粗心的員工，在例行演習時，把核彈發射警告發給成千上萬人。

Uber才花了幾年在大馬路上測試自駕車，就在二〇一八年三月十八日晚上，亞利桑那州坦佩市發生一輛Uber自駕車以六十四公里的時速，撞死正在穿越馬路的赫茲柏格（Elaine Herzberg）。[23] 一週後，坦佩市警察局長表示懷疑Uber的車子沒有錯。[24] 隔天，我在手機上看到新聞

標題寫〈自駕車害命婦女疑似街友〉（Woman Killed by Driverless Car Likely Homeless）。這個推論很有影響力：既然她是街友，或許是她的錯。如果不是很快有影片出現，事情可能就這樣定調了，影片中清楚顯示，赫茲柏格穿越馬路時，汽車大燈打在她身上，車子完全沒有減速，直接撞上去。Uber將這件專案緩了一陣子，但很快又重起爐灶。

在夏威夷州的例子裡，員工從令人眼花撩亂的下拉式選單中，只要選擇一項指令，就能向整個州發出核武攻擊警報，螢幕截圖流出來，震驚了設計圈。諾曼在推特貼文表示，介面上少了一項關鍵功能：確認那是使用者想做的動作。㉕系統以溫和得令人吃驚的語氣顯示：「你確定要發出警報嗎？」員工按下「是」。（想像一下，如果彈出式選單說的是實際的決定呢？「你真的要告訴成千上萬人他們的家庭即將在幾分鐘內毀滅？」或是能達到類似效果的句子？）這則故事中，出錯只是因為該名員工在演習時，沒有意識到只是進行測試。㉖有幾天，政府似乎會在壓力下，重新設計這個一看就很糟糕的系統。但把錯怪到一個人身上，事情就不了了之。

事情出錯時責怪別人，會讓我們覺得安心。國家運輸安全委員會在調查布朗的死因時就是採取那樣的態度。他的特斯拉收到指令，他繼續往前開。他顯然太相信車子的能耐，沒有注意它的極限。但特斯拉為什麼要讓駕駛人相信機器能辦到超過它們能耐的事情呢？我們要求新科技實踐它們的承諾，還要實現我們的想像。我們也在從未使用過的情況下，要求新科技按照我

們猜測的方式行動。但要實現這點，機器必須設計成，不讓人類的想像遠遠超過機器的能耐，否則人們會感到一頭霧水。

這個問題就在我們眼前，以數位助理的形式即時上演，也就是：亞馬遜的Alexa、蘋果的Siri和Google助理。這些數位助理都學過怎麼理解和回應我們的自然語言，所以使用者以為，真的可以用它們來做符合常識的事。但很容易就會發現這超出它們的能耐。你跟朋友說「明天晚上六點訂餐廳，老地方」，他們很清楚這是什麼意思。試試看跟數位助理說同樣的話，它連幫你寫在行事曆上都不會。它們跟所模仿的介面就是有落差。這些裝置可以模仿語言，但卻離我們能用語言辦到的事還差得很遠。話語是最靈活的介面，能傳達任何我們想像得到的事。就算機器似乎很了解語言，它們還是需要功能特色清單的支援，跟人類不同。所以數位助理能做到和不能做到的事，落在模糊不清的灰色地帶。和數位助理講話仍然是一種奇怪的翻譯行為，要逼迫自己在開口說話前先思考一番，被這種令人心煩意亂的做法妨礙：「好，這東西能幹嘛？我要怎麼說才清楚？」我們只好試著進行反向工程（又稱逆向工程），讓人類語言配合機器。

目前，這些機器會事先設定成用開玩笑來打模糊仗——這是聰明做法，能避免說出：「抱歉，我其實聽不懂，而且老實告訴你，你可能會想像的事情，我大部分都不懂。」但這些數位助理能辦到的事情已經多得驚人。舉例來說，Alexa驕傲地告訴大家它有超過五萬種「技能」（亞馬遜這樣稱呼Alexa的功能），從播放你喜歡的歌曲到幫你買東西都會。但在它的設計中，

如何讓人探索和記住功能，仍是顯而易見的問題。今天，要做到這件事只有一個辦法……每週讀一讀電子郵件。難怪有研究指出，購買語音助理的人，只有百分之三會在兩週後固定使用。㉗

如果你有智慧型音箱，可能是你買過最貴的廚房計時器──而且很有可能一直如此，因為其他功能太難探索也記不住。面對那樣的挑戰，通常有兩種解決辦法。第一種是工程導向的暴力設計法：就是不斷擴充數位助理的能力，最後要它做什麼都行。但是「等它夠好」並不可行。除非精心打造心智模型，讓使用者了解工具如何融入他們的生活，以及工具的能耐，否則數位助理永遠無法實現它們的承諾。

諾曼在設計圈最有名的，可能是讓預設用途（affordance）概念普及化；預設用途是設計在產品裡的物理細節，告訴我們產品要怎麼使用，例如門把上，顯示往哪個方向拉的細微曲線，或是按鈕上，顯示要從哪裡按壓的凹痕。查帕尼斯為飛機駕駛艙設計用形狀編碼的旋鈕和把手，便預料到這樣的想法。今天，在智慧型手機和電腦上，按鈕變成了像素的形式，預設用途以圖示、斜面、通知、選單的方式呈現。㉘明天，在機器可以感應我們想做什麼的世界裡，人們已經將支配一切的隱喻視為理所當然，那些預設用途一定會變成我們的心理機制。當按鈕融入了宇宙太虛，心智模型會告訴我們機器有什麼能耐。我們已經預期，數位助理能做到我們想像「人工智慧」應該做到的事。但這些裝置經常不符期待，因為預設用途以前是用我們看得見、摸得到

車子，會按照我們對自動駕駛的概念來行動。我們已經預期，有「自動駕駛輔助系統」的

的按鈕和圖示來傳達，現在則是由我們對機器行動的預設想法來決定。描繪出這個世界將會是接下來幾十年最大的挑戰之一。

讓機器替我們做的事愈來愈多——在我們不想開車時開車、在我們煩心時說故事給小孩聽、在我比較想坐沙發看Netflix時替我們採買——矛盾之處在於，機器做了這麼多我們腦中所想的事，會破壞日常活動的足跡。機器替我們代勞。但這些小事原本填滿了我們的生活，現在會不會讓我們變得愈來愈無能？會不會讓我們不像人？我們會感到害怕當然是有道理的，這件事我們會在第九章討論。但或許，我們有理由樂觀以對。

當萊斯羅普和戈萊瑟研究自駕車應該怎麼和行人應對的時候，他們發現在剎車中展現禮貌比什麼介面都來得重要。我在哥倫比亞大學研究實驗室的桌邊，臉上綁著虛擬實境裝置坐著體驗時就有這個想法。接待我的人是博士後研究員薩普魯（Sameer Saproo）。薩普魯是印度移民，大學念電腦程式設計，來美國研究腦部科學。讀大學是他第一次到外地念書，他認為剛到孟買前幾天，就對他產生影響，一直到現在我們坐在這裡。他受到了電影《駭客任務》的啟發。他說：「我的手臂上寒毛直豎。」他解釋，在某種程度上，我們已經來到《駭客任務》預言的世界，只不過沒有像末日啟示錄看起來那麼可怕。有了這些新裝置，就像我在實驗室裡穿戴的那種，我們似乎已經毫無縫隙地融入新世界——薩普魯微笑著說：「很接近《駭客任務》了，但你的頭後面的脊椎不需要植入東西。」㉙

這次模擬體驗主要是要展現兩件事：人工智慧演算可以學習怎麼開車，一旦學會，就能教它按照我們的要求來開。薩普魯認為，在矽谷試駕的自駕車都有一個問題，就是它們或許可以學習怎麼開車，但它們學到的方法可能無法令我們滿意。它們可能剎車剎得太急，或變換車道變得太快，一直追求效率的同時，也太執著於反應能力、數據和注意力，已經超出我們的能力範圍，讓我們在副駕駛座顛來顛去、坐到暈車，而且不確定等一下會發生什麼事。

當然，薩普魯可能過度放大這個問題——那個陽光灑落舊金山灣的午後，我坐在奧迪Ａ７裡面，驚訝於車子已經可以如此泰然自若和有禮貌。它不是不怕死的車子，工程師已經將自駕功能設計得非常令人放心。但要讓汽車有禮貌，只是薩普魯想要做的事情的開端。他想讓車子回應乘客的感受：在你想競速或趕時間時加速，在你只想放鬆時，帶你走風景美麗的路段。他的想法比萊斯羅普的騎馬隱喻更先進——萊斯羅普的焦點放在，如何讓汽車感應到你有沒有專心，並在你不專心時接手；薩普魯想讓汽車像個彬彬有禮的管家，你付高薪給他，你連手指都還沒動，他就能料到你一時興起的想法。「如果你有一臺機器，它做得比你好，但做法跟你完全不同呢？」薩普魯問：「你在打造一種新的生物。那你們之間會是怎樣的關係？」

我們問，但如果不斷隨環境起舞，產生壓力和行動力，在某種程度上，是身為人的基本特質呢？我們真的想住在零阻力的世界裡？真的希望房間溫度預先調好，不讓我們感受任何不舒適嗎？難道不會讓我們愈來愈像《駭客任務》裡，那些關在桶子裡漂浮的大腦，分辨不出現實

嗎？機器會不會對我們的欲望發號施令，而不只是預測我們的欲望？

薩普魯不贊同。他說：「十萬年前，我們的壓力來自於聽見樹叢沙沙作響。」沙沙聲代表，可能會變成老虎的下一餐，或鄰近部落前來獵殺。這是死亡和流血的徵兆，每一秒都有可能爆發。薩普魯說，現在，那種深層的恐懼比較有可能發生在，坐在辦公桌前，和同事在聊天室上聊公司快要解雇員工的八卦。「我們的生活會愈來愈安逸，我們會從其他地方找尋行動力。」

他的證據是iPhone，以及改變世界的觸碰式螢幕。大概比iPhone早三十年，全錄帕羅奧圖研究中心的電腦科學家當時就預測，會出現某種不用鍵盤，點一點就能讓你實現想法的裝置。概念在於，如果我們可以更自然地使用雙手，實現我們想辦到的事情，阻礙就會減少──我們不必去想電腦要怎麼用。；只要使用就好，我們的意圖清清楚楚。

薩普魯說，有了iPhone，「你離想要做的事情更接近了，也離身為人的意義更接近。」

5

用隱喻嵌入直覺塑造行為

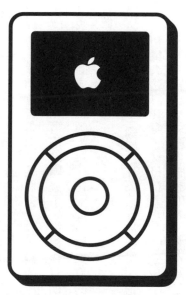

蘋果 iPod（2001 年）

沒有人會為自己創造新的語言，至少，聰明的人不會這麼做。

——史多利（Joseph Story）法官，寫於創建美國現代專利法的最高法院判決書

皮塔姆普拉GP區（GP Block Pitampura）是德里最老的貧民窟之一，密集的斜頂式簡陋小屋，由殘磚片瓦和泥土地建成，住著三萬人的靈魂。這些居民來自印度鄉下。假如有年輕男生到阿姨、表親或兒時玩伴那裡拜訪，他們會告訴他，某個只有幾十戶的小街坊還有空房間，住的都是來自同個村莊的遠親和熟人。在方言和習俗的聯繫下，他們會幫助彼此找工作，當三輪車司機、零工、跑腿小弟、幫傭、廚師或美容師，為住在附近有煤煙痕的高樓裡，信心十足、受良好教育的中產階級印度人做事。

雷努卡（Renuka）來到貧民窟時才十四歲，剛嫁給住在這裡的丈夫。他們的婚姻是在倉促中決定的。雷努卡的姊姊離家出走和情人私訂終身，父母情急之下趕緊找了雷努卡來代替。她身材矮小，有著烏黑的雙眼，生了四個孩子，大家經常把她和十六歲的大女兒認作姊妹。她覺得人生中最美好的時光是幾年前，那時她年紀還小，幸運進入公立寄宿學校就讀，學會了讀書識字。她透過翻譯說：「那一點教育讓我活到今天。」①她受的教育讓她能夠稍微獨立一些」，而手機則是幫了大忙。因為她能閱讀，所以她能用印地語自己發簡訊、聽音樂、管理合約、安排到別人家裡煮飯的工作——這在多數婦女因為不懂而需要丈夫替她們幫手機充電的地方並不常

見。但雷努卡仍然對女性要承擔的角色，和她不敢奢望擁有的人生感到氣惱。她暴躁易怒，經常跟丈夫一樣大發脾氣。她的丈夫開三輪車，一天收入幾百盧比，與雷努卡的收入不成正比。

我透過翻譯認識雷努卡。我的寫書夥伴法布坎在二○一四年創辦了提供諮詢服務的達爾博格設計公司（Dalberg Design），這位替我翻譯的人在達爾博格擔任設計研究員。先前，有幾家行動電話業者想在開發中國家提供網路服務，希望了解為何貧窮人口幾乎無人使用網路，對網路的諸多好處猶豫不決，所以便聯合委託達爾博格進行這項研究。客戶預期聽見老掉牙的答案，認為會在開發中國家一個一個印證，其具有網路應用的技術障礙。結果達爾博格很快就發現其他因素。像雷努卡這樣的女性，甚至肯亞和印尼的其他女性，面臨的是更嚴重的不足。不是網路不能用，而是十之八九，沒有人知道網路是什麼。

在西方，我們傾向於相信，科技改變了我們的生活，也能讓不同文化的人改變生活。想想二○一三年八月馬克．祖克伯宣布要拿出數十億美元，透過名為「Internet.org」的新計畫，為全世界提供網路的樂觀想法。②二○一七年，你造訪該組織的網站，會看見人們在白雪皚皚的西伯利亞大草原上微笑，還有非洲人開心地輕輕抱著智慧型手機。有一張照片，形狀像回力鏢的無人機在閃閃發光的城市拼盤上方高高盤旋。設計這輛無人機的目的，是替下方的居民發送網路訊號。後來經過一年，Internet.org開始銷聲匿跡，主因是遭到當地手機業者抵抗，還有外界紛紛質疑Facebook別有企圖。③但是Internet.org的失敗有更深一層的原因。他們相信，網路只是提供

管道，有了管道，人們就可以使用網路，就像自來水或電力設備。這跟雷努卡的觀點不一樣。

她知道網路住在手機的哪裡，大概吧。她可以想像，網路應該能幫她找到工作，或幫她取得正式身分文件，享受政府提供的服務。但她覺得網路不是給她用，而是給教育程度更高的人用的。有一部分原因是她無法想像網路的運作方式。她沒有網路運作的心智模型。她認得出手機上那個地球的圖示，但她不知道代表什麼意思。她猜那個圖示可以連接到「外面的世界」。研究人員遇見好幾十個同樣這麼說的女性。其中，有一名跟雷努卡一樣當廚娘的女性，其實會用自己的手機瀏覽網路選單，但她完全沒有這個網路的概念。另外有一名女性認識

「www」，但不清楚網址是什麼，也不清楚網址的作用。④

在西方國家我們視網路的出現為理所當然，覺得和網路有關的一切隱喻天經地義。但只要見過，這些概念就像平地冒出的摩天大樓。「網際網路」讓我們聯想到一張鋪滿整個地球的蜘蛛網。是什麼把這張網連起來？就是超連結，它像鏈環，將你想去的地方統串在一起。如果你找不到正確的連結，你可以使用搜尋引擎，這個機器會在網路裡爬行，一點一滴慢慢地蒐集資訊。這些隱喻沒有使用手冊，但它們還是讓人對網路邏輯有基本的認識：如何瀏覽及使用瀏覽器──又是兩個隱喻，它們來自航海＊和圖書館，衍生出座標和歸檔系統的概念。這些隱喻不但協助說明了網路是什麼，也說明了網路可以變成什麼。網際網路變成充滿公司和住家的「數位世界」，住著我們的數位分身。少了這項精髓，當然也就不會有Facebook。一九九〇年代

早期，在西方國家，新聞裡充滿各種對「資訊高速公路」（information superhighway）的解釋。我們已經不太記得那是什麼東西，也不清楚它們有哪些隱喻。原因就是，我們是在時間推移中慢慢了解。我們邊用邊學網路。到最後完全不需要隱喻了。（如設計理論學家克里本多夫（Klaus Krippendorff）所寫：「隱喻在重複使用中死去，但會化做語言留下現實。」）⑤

但對那些住在皮塔姆普拉GP區的女性來說，網路某一天就突然出現了，完全沒有任何說明。難怪網路輕則令人困惑不解，重則使人害怕。研究人員要雷努卡示範她會什麼的時候，雷努卡輕點智慧型手機上的圖示，然後把手機推開，手足無措，承認她知道剛才那樣沒用。研究人員問另外一名女性有沒有看過網路，她記得從隔壁村子過來的老師給她看過一次。她告訴研究人員：「他們打開網路，給我看奈尼塔的照片。好美麗，有山，不是像我們這裡的小山，是比較大的山。他們說我可以把自己的照片放到網路上，全世界的人都看得到。」至於為什麼大家會那樣做──為什麼有人會想要另外一個數位版的自己──她不明白。⑥

* 譯注：瀏覽（navigate）引申自「為船隻導航」之意。

一九七九年，語言學家雷可夫（George Lakoff）和哲學家詹森（Mark Johnson）合作，開始調查譬喻的運作方式。他們在著作《我們賴以生存的譬喻》（Metaphors We Live By）提出一個激進的概念，表示少了譬喻我們幾乎無法思考──就像是對你說「不要想這句話」，來要求你不要去想，同樣不可能。此外，譬喻的基礎一定是最基本的心智模型：我們對現實世界的物理認知。

所以會有用「往上」來代指「意識清醒」的基本隱喻──爾後衍生出各式各樣的表達方式，例如「我起來了」和「她起床起得很早」，或是相反的「他陷入昏迷」。這些隱喻會出現是因為它們將概念──也就是「意識」──和人們躺下睡覺、清醒站立的早期物理直覺連結在一起。⑦

雷可夫和詹森也早就觀察到我們透過雷努卡看見的事：隱喻為我們提供推論的脈絡，我們用它來解釋事物運行的基本邏輯。⑧舉例來說，如果你聽過「時間就是金錢」的譬喻，你不只是拿時間和金錢來做比較，你是在假設時間運作的規則：若時間就是金錢，那麼它就跟錢一樣，可以儲存或做聰明的投資，而且有可能浪費掉、被偷走或借進來。⑨適當的譬喻就像使用者手冊，但效果更好，因為它不用告訴你，你就能從中學到事物的運作方式。

想想收信匣和動態消息的隱喻。電子郵件收信匣借用了信件的邏輯，每封寄給你的信件，都有可能至少瞄過一眼──只是因為那是寄給你的信。電子郵件收信匣有相同的邏輯。IG的「動態消息」或推特上的「串流」則是使用完全不同的隱喻。⑩就算你沒在看，河水也奔騰不息；你睡覺時，它也在黑暗中汨汨淌流。將資訊比喻為溪流，意思是說，你想要喝水可以取

用，不必將其一飲而盡。不管是串流還是動態消息，即使是你心血來潮發的，它也不需要你一個人的關注。大家都可以共享。

你可能覺得查看電子郵件很像例行公事，但看Facebook動態比較像休閒活動，原因之一就是基本隱喻不一樣。為什麼我們喜歡在Facebook上主動貼文給朋友看，相同的舉動套用在電子郵件上卻很失禮呢？這兩種隱喻本來就各有一套規矩。收信匣是私人的，訊息串流不是。想像一下，如果要把所有規矩都列出來，要花多久時間，但多虧有了譬喻，永遠都不需要這麼做。

就是這樣的力量，讓隱喻能將特定領域的概念（例如，只有工程師知道的網路連線電腦內部運作機制）轉移給新的一群人。隱喻去除掉特殊和複雜的東西，讓我們專注在理解某樣東西所需要的少數事物，和大家都有的概念上。說網路像一張資訊網，用網址連結起來，讓你知道網路的作用：連接知識領域。它暗示了你可能做什麼，甚至可能發明什麼。隱喻如此融入我們的經驗，幾乎成為我們的第二天性：時間就是金錢、人生就是一趟旅程、身體是一臺機器。

但生活中的隱喻往往經過精心設計。

二○○○年，豐田汽車推出世界首輛大量生產的油電混合車Prius，主打比一般汽車省油三倍。這項發明顛覆了汽車業。Prius以對地球有益做為行銷手法，占盡天時地利人和——幾十年來便宜的油價開始攀升。就連豐田汽車都對購買Prius要排隊好幾年感到驚訝。⑪一九九○年代靠著運動型休旅車大賺一筆的底特律汽車界也驚訝不已。二○○四年，福特汽車連忙推出運動型油

電混合休旅車。後來推出油電混合轎車Fusion。兩款都賣得不好，只是因為一般駕駛人還沒學到油電混合車能帶給他們什麼。油電混合車加速時的速度比一般車子慢，而且有一大堆新的儀器設備。駕駛人開得很困惑，廣告上說「這是油耗表現更棒的新車」，他們建立了這樣的心智模型，還不知道油電混合車開起來實際上會有所不同，而且新設備也沒有幫上忙。有個特別糟糕和特別令人產生誤解的儀表盤，就是顯示汽車電量的類比式刻度盤。車上有這個設備很合理。油電混合車的駕駛剎車時，車輪不只會減速──排檔改變轉軸的運動方向時，旋轉動作會幫車子的電瓶充電。當駕駛再次踩下油門，電瓶會啟動馬達。⑫

由於這顆電瓶非常重要，福特的工程師認為，油電混合車駕駛有必要知道它的充電情形。所以每次駕駛踩剎車，電量指針就會往右指向綠色區塊，顯示電瓶正在充電。結果這個顯示功能演變成一場災難。駕駛急著看見電瓶在充電，會猛踩剎車，看電量指針刺向綠色區塊。但油電混合車的剎車最好要慢慢踩，讓轉軸的動力轉換起來有效率。福特為了顯示車子節省多少能源，反而鼓勵駕駛人做出更浪費的舉動。

福特的工程師還不知道要如何教育駕駛，節能可達成的程度來自車輛在加速和剎車時的細微反應。在那之前，有研究指出，當時會買油電混合車的人基本上分成兩類。有一類人入手油電混合車後認為他們什麼都不必做，而「超省油開車族」（hyper-miler）則要讓他們花在燃油上的錢全部回本，在高速公路上把他們踩油門的動作盡可能轉換成前進的動力。所以應該要為油

電混合車設計告訴駕駛不要用力踩剎車，或不要打開冷氣的儀表板嘍？團隊中有人抱持懷疑：汽車文化的重點在操控性。沒有人會想買一直叫他們不要做什麼、不要做什麼的車子。這項計畫還在福特的權力集團手裡沒有放出去，所以比較能夠開發創新甚至奇特的點子。工程團隊委託ＩＤＥＯ設計公司。ＩＤＥＯ開始找來超省油開車族，想知道儀表板應該仿效怎樣的心態。

問題很簡單：你要怎麼讓不是超省油開車族的人明白，省油的不只牽涉到車子，還有他們自己的駕駛風格？他們終於從某個剛好也在跑超級馬拉松的超省油開車族得到啟發。她解釋了好的教練在她人生中扮演什麼角色。好教練不會喋喋不休地罵人，因為只有運動員本人才能讓自己更上層樓。好教練總是知道你該做什麼──並且告訴你這件事所需要的充分資訊，但不會講得太多。這個譬喻帶出了催生諸多設計的新原則：支持而不斥責。給予行動的充分資訊，僅此而已。

在各式各樣的點子中，有一個點子存活下來。原來的那個電量表，可以在駕駛開得好的時候發出綠色光。綠色是這項設計的新素材，就像製作茶壺的鋼材或生產兒童玩具的塑料。綠色提供另外一項隱喻──繼續保持！但綠色也表示環保意識和草木蔥蘢。但就在要製作儀表板的關頭，負責打造儀表板原型的電腦科學家華森（Dave Watson）覺得有些空洞。⑬

會選擇綠色顯然是因為它沾了各種關聯性的光，但這樣不足以讓人心生在乎。華森訪問許多使用者，發現這些實際使用的人很少像工程師一樣覺得這能解決問題。華森想讓他們認識車

子，反而了解到，這跟認識車子的內在運作不一樣。要讓別人了解事物的運作，你必須讓他們

從一開始就放在心上。所以華森想到樹木。當你正確駕駛汽車，就像在幫助樹木生長。而樹木

會隨著時間長大，它會落葉，也會凋零。

最後綠色變成一株長著葉子、纏成一團的藤蔓。這些葉子不能拿來一片一片數數，它長在

玻璃儀表板上，如果你開車開得太猛，幾片葉子可能會不見；開車小心一點，則會多長幾片。

從教練到綠色的燈再到葉子，新的譬喻取代舊的譬喻。這個解決方法的美妙之處在於，許多資

訊濃縮在一個簡單的意象裡。這個回饋機制幫忙激勵人們做出更好的舉動。好好開車能讓植物

長大──誰會想殺死一株植物呢？

有一位在初期試車的駕駛說了一個故事。他用力踩剎車的時候，女兒從肩膀後面探頭過

來，看見葉子不見了就說：「爸爸，你在殺死那些葉子。」隱喻讓使用者在乎這株假藤蔓的

「生長」。另外一位參與改良儀表板的設計師──智慧設計（Smart Design）公司的福爾摩薩

（Dan Formosa）──從很早就購買Fusion的表兄弟那裡，知道這個設計有用。福爾摩薩問他還有

沒有把葉子打開，覺得他應該已經關掉這個功能了──這是設計師的貼心設計，他們害怕血氣

方剛的美國男性不喜歡這個好像會批評他們的小巧藤蔓。他的表兄弟用紐澤西州口音低沉地

說：「我的葉子都要從屁股長出來了！我開這輛老車載小孩到麥當勞得來速，我現在知道了，

那樣會掉葉子。所以我們現在會停好車走路進去。」一位福特工程師告訴我，他知道藤蔓葉子

的隱喻有用，因為開車的人開始把儀表板的照片貼上網路。

隱喻在那塊儀表板的發展過程中，同時發揮不同層次的作用。對駕駛人來說，隱喻幫助他們了解車子該怎麼開，以及該如何改變自己的行為。隱喻幫助他們以符合直覺的方式，看見車子和它的內在邏輯。許多福特車款仍然有葉子的隱喻，最後變得和原本不是很像。但它的消逝或許其實代表著成功。今天你可以看見，許多汽車的儀表板會在開車方式符合效率時閃綠光——所以你就不會再像開福特前幾代油電混合車那樣，覺得汽車的電瓶要趕快多充一點。由車子擔任駕駛教練的心智模型，以更微妙的方式存續下來，獎勵符合「綠色環保」行為的駕駛。因此節省幾百萬公升的燃油。

隱喻擁有讓陌生變熟悉的非凡能力，為我們提供事物運作的心智模型，將始終是友善使用者世界最有力量的切入點。來看最後一個很棒的例子：IDEO在一九九〇年代設計的心臟去顫器。當時研究顯示，心臟病發身亡的三十萬美國人中，有三分之一的人，只要在發病幾分鐘內趕快施予心臟電擊去顫術，便能挽救性命。明顯的解決辦法就是，要在機場和辦公場所等有急救設備的地方，加裝心臟電擊去顫器，讓旁觀者能在第一時間施救。但這個用常識就能理解的方法，卻衍生出一個熟悉的問題：讓生手能容易地操作專業器材。沒有受過訓練的旁觀者要能一看就會使用。IDEO的設計師靈光乍現，想到一個隱喻。他們把新設備的外形設計得像一本書，外面有一條書脊，讓使用者憑直覺就知道手抓哪裡、怎麼開始。封面寫著從一到三的連續

步驟，旁邊分別設有對應的按鈕。⑭就像你在日常設計中看見的許多隱喻，這項設計指引使用者不假思索地使用。

桌面的隱喻絕對是二十世紀最具影響力和最普遍的點子。是它將迷你電腦轉變成個人電腦：從黑色螢幕上冰冷地發著光的命令行，變成全世界每張辦公桌上幾乎都會擺放的操作系統。是它讓電腦運算成為現代知識經濟的黏著劑。據說是賈伯斯到全錄帕羅奧圖研究中心聽簡報，在那裡看見未來技術，便半學半偷據為己有。但這個故事裡有漏洞，從最明顯的一點來說：賈伯斯怎麼一開始就知道那裡有值得竊取的東西？

賈伯斯說服亞特金森（Bill Atkinson）放棄在聖地牙哥加大攻讀博士學位後，亞特金森在一九七八年進入蘋果公司。那時他已經以設計出描繪老鼠大腦的3D電腦程式而聞名。那是劃時代的先進技術，但賈伯斯嗤之以鼻：「你在做的東西一直落後兩年。想想乘著浪尖多有意思，在那道浪的尾巴，用狗爬式游水多無聊。」亞特金森想要乘風破浪。兩週後他來到蘋果，很快就經常和賈伯斯共進晚餐，聽他談論新點子，成為繼蘋果二號（Apple II）之後，打造「麗莎電腦」（Lisa）的明星工程師。⑮

賈伯斯不光是用恐懼來領導統御，他還反覆無常，令人生畏，也更有魅力。檔案拖放功能

開發團隊成員霍恩（Bruce Horn）回憶：「史帝夫會前一天誇獎你，隔天就罵你白痴。」[16] 亞特金森埋首於工作，彷彿隨賈伯斯的脾氣載浮載沉。有同事跟他說賈伯斯是在利用他，利用他的耀眼才華和能量。但亞特金森幾乎沒注意到。他太努力工作了。亞特金森聳肩告訴我：「好的牙膏會希望自己完全被擠出來。」

亞特金森開發麗莎電腦時，很關注全錄帕羅奧圖研究中心的一系列學術論文，主題是名為「Smalltalk」的操作系統原型。蘋果電腦員工拉斯金（Jef Raskin）也在關注，他曾經聽聞，有些東西沒有寫在論文裡。時間點非常關鍵。一九八〇年冬天，賈伯斯在萬眾矚目下讓蘋果公司的股票公開上市。矽谷投資人不斷催促他，擔心會失去獲利機會。賈伯斯暗示大家新公司已有十億美元的天價，擺了所有人一道，包括出資高達一百萬美元、僅占股份千分之一的全錄公司在內。拉斯金說服賈伯斯，他們有必要偷看一下全錄公司的Smalltalk。商業界的斯文加利（Svenga-ii）*賈伯斯心想：我來告訴全錄，他們得讓我們看看Smalltalk，否則就不簽投資案。[17]

瘋狂投入工作的亞特金森，看不清自己和賈伯斯走得這麼近，掌握了柔性權力（soft power）。有一次，他們一起吃晚餐，亞特金森抱怨同事拒絕設計每一臺蘋果電腦都要配備的滑鼠。

* 譯注：典出英國小說家杜莫里耶（George du Maurier）創作的故事《崔兒碧》（Trilby），斯文加利在書中用操縱手法，讓畫作模特兒成為知名歌手，後人便以此代稱擺布他人、成就自我的邪惡人物。

「隔天那個人的辦公桌就清空了。」等到要面試代替他的人，應試者坐下來，脫口而出：「我可以打造滑鼠。」接下來亞特金森想做什麼就做什麼：從那時起，蘋果的新電腦都附上一只滑鼠，只要點擊就能使用，從來沒有東西這麼簡單。就差讓人點擊的實際軟體了。

我到亞特金森的家拜訪他。這間屋子坐落在矽谷山上最美麗的自然景觀區域，從一條小小的路進去，附近有幾間鋪雪松屋瓦的波西米亞風豪宅，門前停著特斯拉汽車。亞特金森的家非常寬敞但很低調。主客廳是他拿來試用虛擬實境設備的地方。在鋪滿藍色地毯的寬闊地板上，只放了一張便宜的滑輪辦公椅，讓他可以綁上安全帶毫無阻礙地體驗虛擬實境。我們坐在樓下的攝影棚，隨後，蘋果的創始元老赫茲菲爾德（Andy Hertzfeld）也加入談話。亞特金森喜歡有赫茲菲爾德在身邊，赫茲菲爾德能隨時為他確認內容是否屬實，一直都是兩人之中的博學大師。

蘋果公司創立期間，亞特金森努力開發麗莎電腦，整天和同事爭辯其中的細節，然後整晚熬夜設計他認為是最佳解決方案的程式。赫茲菲爾德喃喃自語地說：「我不知道他什麼時候睡覺。」[18]

今天，如果你聽過這個故事，你可能會想像，Smalltalk團隊就只是有偉大點子的書呆子，對自家的產品沒什麼遠見。但他們了解這項成就，知道有必要好好守護。當Smalltalk的主要開發人員戈德堡（Adele Goldberg）得知，賈伯斯正在大樓裡聽公司介紹他們的研究，她氣得滿臉通紅、眼眶泛淚。[19]她告訴上司，至少要派她去介紹Smalltalk。所以他們就讓她去介紹。戈德堡出現在

那間決定命運的會議室裡，手上拿著一張黃色的小磁碟片，臉上還是泛紅。他們把磁碟片放進電腦開始講解。亞特金森從全錄工程師匆匆帶過研究成果，看出他們對身在此處並不情願。但亞特金森還是擠到前面去，近到Smalltalk的團隊主管泰斯勒（Larry Tesler），在亞特金森接二連三向團隊詢問螢幕上的每個小細節時，可以感覺到他的鼻息。

Smalltalk來自荒誕不經的遠大想像，源頭是傳奇人物恩格巴特（Doug Engelbart）吸食迷幻藥後的神遊經歷，以及飄散在北加州空氣裡的烏托邦哲學。凱伊（Alan Kay）從當時興起的兒童心理學得到靈感，想要設計全新的教學方法，讓小朋友長大後可以解決新世界的問題。電腦成為

「安全又隱祕的環境，小孩子可以在上面扮演各種角色，但不會受到社交或心理上的傷害」

──一種可以接觸到世界上任何資訊的數位遊戲沙池，孩子們可以在這裡打造電腦程式，就像蓋沙堡一樣簡單。[20]

Smalltalk只示範了一個小時，亞特金森覺得概念很模糊。事實上，亞特金森那天看見的東西，最關鍵的不是桌面的隱喻（全錄帕羅奧圖研究中心已經在早期的論文中介紹過這個概念），而是亞特金森認為他看見了。Smalltalk工程師驕傲地展示怎麼在他們設計的視窗上點擊，亞特金森認為他們已經找到方法，讓機器模擬出如同書桌上紙張互相堆疊的視窗。他們還沒有找到方法，但亞特金森因此開始打造赫茲菲爾德日後稱為Mac靈魂的東西。亞特金森在回程的車上告訴賈伯斯，只要六個月麗沙電腦就能追趕上他們剛才看到的一切。結果他們花了三年。

原因出在那些視窗。Smalltalk其實每次都要重畫一個視窗，才能把使用者選取的視窗拉到螢幕前面，所以感覺不太像模仿紙張的樣子。亞特金森的偉大貢獻是他在興奮下，真的全心全意投入這個花招。他開始進行反向工程試著辦到，最後他發明一種方法，教電腦認識看不見的「隱藏」區並立刻重畫視窗。這個效果讓原始的圖形介面（已經融入桌面隱喻了）感覺真的很像桌面，上面有可以移動和觸摸的檔案和資料夾，用來令人滿意。這或許是最早的例子，顯示出蘋果電腦工程師開始發現，忠實地模仿實體世界的運作，能讓數位世界多少會更容易理解一些──如果模仿得很細，甚至像在變魔術。

亞特金森為麗莎電腦付出的努力，也貢獻在低階姊妹產品麥金塔電腦的研發上。蘋果一學到桌面的邏輯，蘋果工程師就開始觸類旁通，找尋新的蘊涵，也就是讓數位世界符合實體世界直覺的新方法。這張隱喻的網，開始擴張。霍恩還是一名青少年就在全錄帕羅奧圖研究中心工作，他跳槽加入蘋果的Mac團隊。他在帕羅奧圖中心的上司泰斯勒（就是為亞特金森講解Smalltalk的人）對「模式混淆」非常著迷；模式混淆令飛機駕駛員困擾，也是人機互動最古老的問題。⑪將模式放到電腦介面上，實在令人非常困惑：你還記得自己選的是文字編輯模式還是文字刪除模式嗎？所以他堅持使用者要能直接在螢幕上操控，就像他們在真實世界的做法。你應該要能點選文字和輸入文字。為了延伸這個概念，讓它更直覺化，霍恩發明了拖放檔案的功能。此時，凱爾（Susan Kare）也創造出Mac的原始圖示──垃圾桶、檔案夾、手指游標，這些以

像素呈現的精簡圖案，使人想起取材的外在世界。

麥金塔作業系統的成長是有機的，顯示隱喻不僅能解釋概念，還能催生概念。㉒桌面隱喻的起步斷斷續續，工程師慢慢想出不斷擴大的蘊涵圈，例如直接操作，以及視窗收放的物理特徵。然後隱喻終於發展成熟，擁有完美的邏輯宇宙。隱喻不僅能告訴我們事物該如何運作，還能指引我們打造事物。探索騎馬隱喻如何打造出新駕駛典範的奧迪工程師萊斯羅普就是這樣做到的。福特汽車儀表板也是如此。長跑選手解釋好教練會鼓勵人卻不嘮叨，讓他們得到靈感，打造出只在對的時機提供正確資訊的顯示器──一個有虛擬小工具錯落於上的發光儀表板。隱喻帶來令人類進步的關鍵：不僅敦促我們創造新的事物，還為創造出來的事物提供運作的靈感。

二〇一八年八月二日，蘋果成為全世界第一個價值超過一兆美元的上市公司。非要說的話，抽象的市值數據其實低估了蘋果的成就。蘋果公司製造上億人每天醒來第一眼看見的東西。蘋果公司的供應鏈能從剛果民主共和國的礦脈，開採提煉微量的稀土，嵌進地球最先進的電腦裡，並將整臺電腦運送到蒙古大草原。但蘋果的崛起其實就是三種介面的故事：麥金塔作業系統、iPod的點按式選盤、iPhone的觸控式螢幕。其他設計都是為了和競爭對手、模仿者爭地盤。

在友善使用者世界，介面可以建立帝國：一九七〇年代以前，ＩＢＭ用打孔卡式主機創造了一個帝國。之後，使用者圖形介面問世，讓蘋果和微軟從有利基的公司變成業界巨頭。（二〇一九年四月，微軟緊追亞馬遜成為全世界第三間市值達到一兆美元的公司。）沒錯，蘋果在一九九〇年代晚期差點陣亡。賈伯斯回歸後那幾年，iPod的點按式選盤成為救蘋果一命的主力，成功讓瀏覽超長歌單變成一件有趣的事（歌單的樣式本身來自亞特金森為麗莎電腦發明的下拉式選單）。始終附有鍵盤的黑莓機，則在iPhone出現前開創另一個帝國。就連亞馬遜都因為「一鍵購買」的介面構想而成長。這項專利的價值高得驚人——亞馬遜授權專利給蘋果推出iTunes商店，進帳數十億美元。但它對亞馬遜的價值遠高於此。一鍵購買排除線上購物的所有檢查步驟，讓亞馬遜在防止整籃購物車取消上擁有決定性的優勢。數份研究指出，平均百分之七十的購物車會被消費者取消，始終是線上零售商數一數二的大挑戰。一鍵購買讓網路衝動購物變得更不假思索，為亞馬遜提振銷量，幅度高達總銷售額的百分之五——亞馬遜的營業利潤率多在百分之二以下徘徊，所以這是非常驚人的數字。除此之外，它也鼓勵亞馬遜的顧客保持登入亞馬遜網站——讓亞馬遜可以默默地在資料庫建立用戶檔案，成為能販售和推薦各種產品，而不限於書籍的平臺。㉓要不是有Facebook的讚，說亞馬遜的一鍵購買是史上最重要的按鈕發明也不為過。

蘋果的兩大發明——使用者圖形介面和觸控式螢幕——其實是表兄弟，連接彼此的是一脈

相承的隱喻。麥金塔作業系統以直覺化的物理互動特性，成為友善使用者的設計，正是想要利用對實體世界的直覺，創造自然的互動方式。兩者之間的連結就是桌面隱喻。觸控式螢幕並非什麼新的隱喻，而是改良過的輸入裝置。首先，滑鼠游標在螢幕世界裡代替你的手，然後游標在螢幕可以感覺到你的觸摸時消失了。iPhone沒有脫離Mac家族，而是一項成就──終於能真正直接操控數位空間的東西了；泰斯勒從全錄帕羅奧圖研究中心跳槽到蘋果後，就是一直在推動這個目標。

說iPhone的邏輯來自桌上型電腦似乎有些奇怪，如果你從出生起就沒用過滑鼠，那你一定更不能理解。但證據就在：你輕點打開應用程式的方式；在主畫面拖曳程式的方式；應用程式這個概念；電子郵件、行事曆、新聞的發送功能；返回按鈕和關閉按鈕。這個邏輯很低調。我們不會再去注意桌面隱喻，因為我們不再需要它來解釋我們該如何使用現代電腦。

隱喻就是這樣運作的：一旦基本邏輯變得清清楚楚，我們就會忘記它們曾經存在。沒有人記得在汽車方向盤出現前，世界上有舵這種東西，但在沒有人開車和多數人開過船的年代，舵是一個自然的比喻。㉔一旦開車變得稀鬆平常，這個隱喻就消失了。我們在融會貫通新科技時爬上隱喻的梯子，每一階都幫助我們又再往上一階。事先假設讓我們對新科技的運作抱持信心。隨著時間推移，我們發現自己離起步踩踏的階梯愈來愈遠，最後將它們拋諸腦後，就像許多以船舵為靈感的方向盤設計──或像各種教西方人使用網際網路的隱喻。㉕

科技進步的故事也是隱喻臣服於極限、接著斷裂的故事，它就在我們的身邊上演。達爾博格的設計師除了到印度研究像雷努卡這樣的女性如何看待網路，也到肯亞進行研究。他們得到截然不同的發現。不像印度婦女幾乎對網路一無所知，肯亞婦女熱衷於使用Facebook。其中一項影響因素是Facebook欣然借用一個隱喻：Facebook就像手機上的聯絡人清單，Facebook是用來傳訊息的，就像她們用了好幾年的簡訊功能。但這個隱喻有極限。肯亞婦女不像我們會「瀏覽網頁」，在瀏覽器上閱讀新聞或使用銀行服務。她們想要「搜尋網路」時不會問Google，只會把問題貼到Facebook的動態消息上。㉖對她們來說，Facebook就是網路的所有功能。所以，雖然Facebook成功運用隱喻讓肯亞人對知識和社會有一套自己的概念，但是這個隱喻卻無法解釋網路的功用和運作方式。

還有一個失敗隱喻，就在我們的手機上，出自蘋果之手。二〇〇〇年代中期那段時間，蘋果公司因為「擬真設計」（skeuomorph）而大受設計圈撻伐。根據《牛津英文字典》（*Oxford English Dictionary*）的定義，這個字的意思是：使用者圖形介面中用來模仿實體物件的元素。這麼做剛開始很有用，但幾十年下來，細緻到沒有意義的境界。以前檔案「夾」必須跟真的一模一樣，好讓你知道它有相同的功能。到了二〇〇〇年代中期，細節愈來愈華而不實。要知道行事曆的功用，並不需要每臺Mac電腦的行事曆都設計成牛皮裝幀的樣子；要知道能用iBooks程式購買哪些書籍，並不需要用數位木材打造的數位書架。

設計圈有反對擬真的傾向，源頭來自包浩斯。現代設計萌芽時期，包浩斯學校斥責用來連結新舊世界的華麗裝飾（例如，巴黎地鐵出入口的新藝術金屬藝術作品，銅雕的樣子修飾過度的藤蔓），宣稱要與傳統分道揚鑣。包浩斯的誕生理念是素材應該也必須適得其所。布勞耶（Marcel Breuer）設計出有名的金屬架休閒椅，現在隨處可見。這張椅子用新式懸臂鋼管框架，支撐坐在上面的人，鋼管鍍上了鉻，強調只有金屬材質才辦得到這件事。在電腦的發展中，某些曾經是友善使用者設計的必備特徵（忠於現實世界），已演變成虛情假意之物。像素本來就不是金屬，也不是木頭，應該要看起來像金屬和木頭嗎？

難怪艾夫──一名從年輕就深信善用素材、受過訓練的工業設計師，曾經設計出糖果色iMac以及iPhone──會堅持使用純正的素材。艾夫在二〇一三年接掌蘋果電腦的軟體設計時，為iPhone的作業系統引進了乾淨的新語言。當時這件事被拿來誇耀艾夫的好品味終於戰勝了公司裡的理論派，例如多年來掌管iOS系統、始終對賈伯斯（此時他已去世兩年）個人品味忠心耿耿的福斯托（Scott Forstall）。但真實情況只是，蘋果開天闢地的隱喻，被那個緊張兮兮的人抓著闖進數位世界的隱喻，已經不適切了。如果你跟多數人一樣，因為有了iPhone而把書桌上的行事曆丟掉，那你就不需要iPhone的行事曆和書桌上的一樣。設計中的隱喻規則是：**模仿到你學會為止**。在模仿這麼多年以後，蘋果成功了。

創造隱喻的公司面臨風險，在生活中運用隱喻的人也是。蘋果的視覺隱喻開始愈來愈不著

邊際，它的基本隱喻也日益瓦解，讓我們的數位生活更加難以理解。二○○八年蘋果推出應用程式商店App Store，沒有人確定它可以發展得多大。起初上面大概有五百款應用程式，而且從今天的角度來看都是些怪東西：主要是「袋狼大進擊」（Crash Bandicoot）和Rolando這類電玩遊戲，還有少數像eBay和《紐約時報》之類的應用程式。㉗幾年後，所謂的應用程式經濟大爆發，行動運算技術也在一夕之間引領風潮。從來沒有人想過，**為什麼**App Store能讓使用者理解，也沒有人想過，最初的假設是怎麼影響後來的設計。這些問題背後都藏著一個隱喻。

十九世紀晚期之前，商店做生意的方式都和今天非常不一樣。商品會放在櫃檯後面或用玻璃罩住。到巴黎和倫敦大街買東西的人通常是上流階級，如果他們想看商品，會請老闆替他們拿取，由老闆介紹商品的來歷。事情在十九世紀和二十世紀之交，因為賽爾福里奇（Harry Gordon Selfridge）等先驅而有所轉變。賽爾福里奇從芝加哥的馬歇菲爾德百貨公司（Marshall Field's）開始，嘗試採用全世界無人見識過的零售概念，不將商品放在櫃檯後方，而是放在陳列架上，讓顧客隨意觸摸和欣賞，完全不需要詢問店主。放在貨架上的商品要自己把自己賣出去。㉘

一個世紀以後，這個做法在世界各地的商店成為標準做法。蘋果直營店Apple Store二○○一年開幕時，就是將軟體裝在盒子裡排在貨架上，用這種方式銷售。蘋果電腦推出App Store，理所當然地認為要像這樣陳列商品。可是用這種方式在智慧型手機上販售應用程式，免不了讓人產生在商店購買盒裝軟體的感覺。也就是說，那些是獨立的商品──跟微軟的Word軟體一樣，有特殊

的使用目的。

隨著應用程式經濟成長，這個假設開始崩壞。如果你想安排和朋友共進晚餐，你得傳訊息給他們、找間餐廳、再傳訊息給他們，約好時間、訂餐廳，確認邀約。時間到了，你可能要再次拿出手機叫車。你可以選擇記住過程裡的一切重要細節。你也可以選擇了解，什麼時候該用哪個應用程式。如果細節太多、餐廳訂位內容不斷更改，或是找不到大家喜歡的餐廳，你會點螢幕點得很累、打字打得很煩，開始討厭起手機來。如果訂餐廳的每個步驟都能隱藏在一個按鈕裡該有多好？

之所以會產生那些挫折，原因只有一個，應用程式經濟來自於錯誤的隱喻。我們使用的應用程式，基本架構都是網路，以及網路的無限連接能力。可是我們購買應用程式時，沒有放入參考網絡，而是使用實體店面的隱喻，一次使用一樣獨立的商品。這兩種模式互相衝突——經常無法替我們達成手機服務的最終目的，也就是，讓我們在乎的人事物觸手可及。因此，智慧型手機要負責替我們將事物拼湊起來。解決這些問題，智慧型手機的運作必須要有新的隱喻，一旦找到，我們的數位生活就會進步。想像一下，如果智慧型手機的基礎不是應用程式，而是我們在乎的人際關係——如果，我們不是開啟應用程式聯絡我們愛的人，而是和我們愛的人一直保持聯繫，在人際交流關係中，工具只在我們需要時出現，使人際聯繫更緊密呢？掌管智慧型手機的隱喻如果不是程式，而是人際關係，那該會有多麼方便和令人滿意。

現在，我們要等待情況好轉。二○一八年，蘋果推出捷徑（Shortcuts）功能，讓語音助理Siri透過應用程式直接完成任務，使用者不必滑一堆頁面、點一堆按鈕。㉙感覺很像一條OK繃，但這是進步的跡象。那時Google也開始推出稱為Fuchsia的早期實驗性作業系統原型，Fuchsia的基礎不是應用程式牆面，而是動態「故事」──在這個新的隱喻裡，故事代表一系列任務，用演算法串連成單一動作，例如⋯和妮可約會。㉚這個原型會如何發展我們並不清楚，但它證明了，定義行動生活新階段的不會是新的手機或應用程式，而是新的隱喻。

雷可夫和詹森剛開始寫書時，隱喻是個機智有趣、令人無法駁斥的概念；他們給的幾百個例子，似乎充斥語言的各個層面。接下來十年兩人繼續尋找線索：如果隱喻的根源在於我們和周圍世界的肢體互動，如果代表和協調身體的是不同的腦部區塊，那麼這些隱喻是否也展現在我們的大腦結構上？要建立這些路徑，有個方法或許簡單可行，就是我們學會連結事件和感受的方法。舉例來說，小時候你可能以為愛就是媽媽的懷抱──也許你是透過溫暖、撫摸、依偎的感覺學到愛的概念。所以「當個溫暖的人」可能是我們對物理性溫暖產生的第一個連結。

關於基礎認知（grounded cognition）或體現認知（embodied cognition），從字面就能輕易了解其中的概念。但許多擁護者主張，事實上這個概念藐視了西方國家四百年來承襲自哲學家笛卡兒

的思維。笛卡兒在《方法論》（Discourse on Method）裡將心智和肉體劃分開來，認為兩者互相對立。他在書中第四部寫下名言「我思故我在」（cogito ergo sum），一般認為這句格言只是要說如果你能思考，那你就存在於世界上。但蒙地蟒蛇劇團（Monty Python）按照那個邏輯把句子改成了「我喝故我在」也頗具深意。笛卡兒要說的是更宏大的概念。想像一下，如果你只是一顆和肉體分離的大腦，在培養液裡漂浮著，由管線為你營造現實世界的假資訊，你的感官輸入只有這些——你還能知道自己被欺騙嗎？㉛笛卡兒的結論是不能，但即使周遭世界都是幻象，你還是有推理的能力。於是笛卡兒得出一個結論，即使是在虛幻的世界裡，你也能夠推理，那麼心智應該存在於其他地方，一個獨立於周圍世界的層次。但雷可夫和詹森指出，我們的心智充滿各種想法，這些想法並非來自純粹的推理能力——而是，如果沒有身體感官來為想法奠定基礎，就不會有這些想法。沒有某些隱喻，我們似乎便無法思考，有一部分原因在於，當想法在我們腦中出現，這些想法浮現的神經路徑也是身體做出反應的路徑。隱喻反映出心智架構的某種深層組織。

自從體現認知的概念首次提出，實驗心理學家在這幾年提出了誘人的證據，證明雷可夫和詹森應該是對的。㉜有個實驗顯示，手拿溫咖啡杯的人更有可能做出別人值得信任的判斷。所以讓人「溫暖」不見得只是抽象的隱喻。因為隱喻存在於大腦的某個地方，故而有可能會被駭客入侵。有其他研究針對很不一樣的隱喻，提出了類似證據：要求實驗受試者想像未來，他們

的身體會微微往前傾斜；要求受試者想像過去，則會往後傾斜。基本隱喻是未來在我們的眼前。還有另外一個例子是說，拿比較重的寫字板讓受試者填問卷會得到比較認真的答案。因為，「重要性」是有分量的東西。㉝

雖然支持這些發現的科學和實驗方法，各方仍在激烈辯論，但自從有了設計這個行業，設計師便一直依照「體現隱喻」（embodied metaphors）的概念來從事設計。德瑞佛斯最暢銷的一項設計，是一九三一年取得專利的「大笨鐘」鬧鐘，他將底座加厚，讓鬧鐘看起來更可靠、更有質感。在人們心裡，厚重還是能表現質感。車門的聲音和給人的感覺是我們很熟悉的例子。如果你去開關賓利汽車的車門，你會覺得很沉還會聽見聲響，讓人聯想到銜接拱門的頂石。同樣開關車門，如果是 Kia 的車，你會注意到車門很輕，**聽起來**比較便宜。雖然賓利用料比較高級，車身比較重，但它的車門不見得要讓人感覺沉重。畢竟，支撐車門的是鉸鏈，車門能做得讓人感覺沒有重量。可是賓利並沒有這麼做，因為設計師花時間確認過，賓利讓人聯想到重量，如果你要買，戶頭裡就要有這麼重的錢。設計師還在查索這個世界，不僅要找出與理解產品有關，也要找出與使用感覺有關的隱喻。隱喻的使用方式，顯示出友善使用者設計的另一種觀點，讓我們知道，美可以適應其他用途。

馬瑟西爾（Philippa Mothersill）曾經在吉列（Gillette）公司擔任產品設計師。二〇一〇年左右，她要負責設計一款女用拋棄式除毛刀。剛開始她研究了人們怎麼用手抓握各種日常用品。

她的想法是，手的姿勢改變會影響我們對剃毛的感受。我們在麻省理工學院媒體實驗室（MIT Media Lab）的實驗桌前說話，此時的她正在這裡攻讀博士學位。她說：「我投入人體工學研究，想創造出不同的體驗。如果我為除毛刀設計很像油漆刷的握柄，你會拿它來塗臉。但用化妝棉卸除眼妝時，你的握力會非常輕巧。」㉞最後，她的團隊設計出維納斯女士除毛刀（Venus Snap）。這把除毛刀沒有握柄，而是有一片大小約等於半個一美元的手柄，正反兩面都有止滑橡膠。使用時，用食指和拇指捏著，就像拿著一塊化妝棉。這項設計是個隱喻：用這把除毛刀滑過手腳肌膚，彷彿正在小心翼翼地褪去一層皮，讓肌膚底下更美好的自我展現出來。

在吉列工作時，馬瑟西爾也著迷於了解設計過程有多依賴為語言賦予外形。她發現，當她要設計某樣看起來「多汁」的東西，為了辦到這件事，她會蒐集一堆可能會讓人想到「多汁」的圖片：蘆薈的葉子，或是從壺嘴流出的楓糖漿。然後她會想辦法設計她設計的東西令人產生這個感覺。幾乎所有設計師都用這種方法來設計，他們會製作情緒板（mood board），喚起某樣東西應該有的樣子和感受。馬瑟西爾解釋：「對於信任和好奇這類抽象情緒經驗，設計師擁有內隱知識。他們用某種方式將經驗轉換成質的屬性，例如物體的半徑。這是電腦輔助設計對設計師的要求。」

她在就讀麻省理工學院時，從動畫師幾筆勾勒就能將各種事物擬人化的驚人能力出發（例如：《美女與野獸》裡有個矮胖、散發慈母氣質的茶壺，還有一個胸膛鼓脹的高傲壁爐鐘），

持續研究這個問題。馬瑟西爾想要設計能自動產生這些效果的程式。她先創造好幾十種瓶身設

計，有的是頭重腳輕的圓瓶，有的是又尖又瘦的瓶子。並在網路上請自願者描述瓶子給他們的

感受，例如：生氣、開心、噁心或害怕。然後把這些情緒對應到物理特性的光譜上，這是一個

連續光譜，可以用3D設計程式調整，例如：物體的滑順度或尖角銳利度、頭重腳輕還是頭輕腳

重。馬瑟西爾最後打造出一款新的3D設計程式，由電腦來轉換情緒屬性。只要拖曳滑標，就能

指明要更悲傷一點的設計，果然，設計樣式變得比較鼓脹，還下垂了。你可以告訴電腦，設計

樣式要更令人驚訝和高興，電腦會給你回應。在我們面前有道牆壁，小架子上擺著這個程式產

出的各種瓶子，統統都是用3D列印製造出來的。瓶子大概跟玩具茶壺一樣大，頂端用塞子塞

住。有些瓶子圓鼓鼓的、很模素。有些瓶子有尖角、很兇惡。這些瓶子可以用兩個軸度來表

示：橫軸表示輸入程式的情緒是積極還是消極，縱軸表示那個情緒屬於興奮還是鎮靜。在右上

方標示著「驚訝」的象限裡，是一個瓶身退縮、頂部（塞子）前傾的瓶子，興奮而渴切，彷彿

在說：「他做了什麼？」

馬瑟西爾的研究代表一個夢想，要將美和美學的模糊邏輯編碼成一種演算法，或許可以當

成替二十一世紀下定義的隱喻。（如歷史學家哈拉瑞〔Yuval Noah Harari〕所寫：「包括智人在

內，每個動物都是數百萬年物競天擇演化下，有機演算法的集合物……我們沒有理由認為，有

機演算法可以辦到的事，無機演算法永遠複製不來或無法超越。」）㉟當然，這是一個瘋狂的

夢想——不管哪位優秀的設計師，他用來創造美麗事物的參考對象，必定大幅受限於自己的特殊品味和個人經驗，無法輕易地描繪出來。不過生活上會遇到的設計，還是有我們能夠理解的密碼。在馬瑟西爾的瓶子背後——悲傷、頹喪、狂暴、尖銳——藏著一個通用的古老隱喻：將物品擬人化、賦予物品人類的姿勢和偏見，或許物品就能讓我們知道它們是什麼東西。我們每天都會遇到擬人化的東西，有時是很細微的擬人化，有時很明顯：賈伯斯要求第一代麥金塔電腦的螢幕和外框要微微前傾，像抬起臉歡迎你的樣子。而汽車的情感設計主要呈現在前臉（fascia）上——這是用來表示水箱罩和車頭燈部位的行話，字面意義就是「臉」。法拉利GTC4Lusso二○一九年款式，車頭燈像狗狗雙眼圓睜，水箱罩尾端齜牙咧嘴地翹起。福斯金龜車二○○八年款式，車頭燈像狗狗雙眼睛，引擎蓋的線條則做成微笑的樣子。㊱

但擬人化只是設計師用隱喻創造美的其中一種方式。就像馬瑟西爾的除毛刀研究所顯示，設計師一直在吸收各種不同的影響，所以蘆薈的葉子變成了除毛刀的手柄曲線，或倫敦龐克文化的海報用字變成了一種字體。不管是複製、重新混合或彼此交融，參考事物有時很難發現。但若適當注入參考事物，產品會成為經典，不僅代表自己也代表其他事物的歷史。仔細看戴森（Dyson）吸塵器，你會注意到馬達和內部組件向外伸出的造形。但你也看到「後現代」設計哲學；詹姆斯·戴森（James Dyson）在一九八○年代下初期成就，後來現代設計哲學顛覆了建築學。這個概念在於，物體不必像現代主義全盛時期那樣，用簡潔的外表來隱藏內部運作。這個

哲學在羅傑斯（Richard Rogers）和皮亞諾（Renzo Piano）設計的巴黎龐畢度中心（Centre Pompidou）得到完美體現，建築外觀可見互相交錯的空調管線和一條電扶梯輪送道。這棟建築的設計，訴說建築運作的故事。同樣地，有著外露管線和外形精心設計的馬達外罩，戴森吸塵器也訴說戴森公司對工程設計的狂熱。史上首次有吸塵器設計一目了然的集塵盒，就是要告訴你機器的能耐。看見剛才吸進來的灰塵，能創造前所未有的回饋循環。如果你擁有戴森吸塵器，你就會知道滿足感來自光是吸進來的灰塵量就能令人大吃一驚，它會讓你想要吸更多。只有匠心獨具的高科技設計帶來美妙的精準度，才能創造這種感受。

我們在這一章裡探索，隱喻可以透過各種方式，無聲地解釋事物的運作。我們了解到，要發明新的東西，一定要運用隱喻和透過隱喻來思考。隱喻也是讓事物變美的關鍵。在友善使用者設計世界，美是一種工具，能將方便使用的東西變成我們想要使用的東西。美讓我們融入其中，讓我們想要觸摸、擁有和使用產品。但要讓美發揮作用，必須藉由聯想，去參考其他美麗的事物。如此一來，設計就像某種套利行為：在一個地方找到美感，並將之運用到其他地方。你所見到的每一樣產品，背後都有一位設計師，甚至是一位傑出的設計師，他的養分來自於你曾經見過的東西、你可能喜歡的東西。「美」這個字，代表設計師的眼光與我們英雄所見略同。

| 第二部 |
讓人好想要的設計怎麼來的

6

同理他人創新設計想像力

電腦滑鼠（1968 年）

美國影集《辛普森家庭》有一集很經典，分集標題是〈兄弟，你在哪〉（O Brother Where Art Thou）。那一集出現了由狄維托（Danny DeVito）配音的赫布‧鮑威爾（Herb Powell），創辦了「鮑威爾汽車公司」。①然而，功成名就無法彌補空虛的心靈。赫布悶悶不樂地對公司高層主管說：「我沒有根，我只知道自己很孤單。」後來他接到荷馬的電話，荷馬發現他們是失散多年的同父異母兄弟。他們的爸爸亞伯曾在嘉年華會和賣淫的女子幽會，因此生下了赫布。劇情快轉，荷馬一家人開著車來和赫布見面，車子嘎然一聲，停在赫布的豪華宅邸前方。荷馬高喊：「老天爺啊，這傢伙還真是有錢！」

後來，赫布帶荷馬參觀工廠，要荷馬挑一部喜歡的車。荷馬立刻說要最大的那輛。臭屁的主管回他公司沒有大車，因為美國人不想買大車。赫布氣壞了⋯「這就是我們快被市場淘汰的原因！你沒有傾聽人們想要什麼，竟然是在告訴他們想要什麼！」赫布當場叫常春藤盟校的書呆子退出計畫，由荷馬來設計鮑威爾公司的新車款。接著荷馬開始在生產部門作威作福，要求新車配備數十項替他解決生活大小煩惱的功能。

車子開發出來時，赫布為這款「大眾化」的新車舉行上市記者會。他想和大家一起感受新車發表的驚喜，所以沒有事先看過車子。防塵罩褪去，眼前這輛畸形車把眾人嚇得倒抽一口氣⋯車上有尾鰭，以及能放入快捷電子超市（Kwik-E-Mart）＊特大杯汽水的超大杯架。再來，這

輛車沒有後座，只有用來裝小孩的玻璃罩，「內建安全束帶，可選配嘴套」。車上有三顆喇叭，因為「當你生起氣來，你永遠找不到喇叭在哪」。引擎蓋標誌是正在丟保齡球的人。這輛車要價八萬兩千美元。赫布跪倒在地哀號：「我做了什麼好事？完蛋了！」還坐在方向盤前的荷馬尷尬地笑著，按了按喇叭，喇叭發出墨西哥民謠〈蟑螂之歌〉（La Cucaracha）的樂句。

就像其他許多集《辛普森家庭》，這一集也影射了真實發生的事件，說穿了，就是福特最慘烈的發明「愛德索汽車」（Edsel）。當時一群文質彬彬的主管接掌福特汽車，誇口他們做了全世界最先進的顧客研究，製造出一輛「未來汽車」，上面有大家期望的每一項功能。福特警告經銷商，要是他們在一九五七年九月四日「愛德索誕生日」（E-Day）之前，提早揭開防塵罩，會被福特罰款。② 然而，那一天，所有人卻看著愛德索，索然無味地打哈欠。沒人在乎車上的新發明，例如：方向盤中央的換檔按鈕、隨速度改變顏色的時速表。愛德索汽車的失敗，講的是業界和消費者有落差。消費者調查隱約顯示，逐漸冒出頭的美國年輕男性想要購買為這個世代打造的轎跑車。可是，消費者調查不見得完全掌握人們想要什麼，所以，愛德索的設計師選擇跳脫一般認知，大膽設計車款規格。

*　譯注：只存在於《辛普森家庭》裡的超市，刻畫美國人對超市的刻板印象。

一九五〇年代仍極具影響力的設計師，例如德瑞佛斯，應該要介入其中，找出業者與使用者的交集。但就連他們，都是仰賴直覺，缺乏實際的設計流程。問題依舊存在：如果沒有天分，無法正確看出世界需要什麼，怎麼知道要發明什麼、為誰發明、為何發明？在設計流程中，同理心始終是團模糊奇怪的概念。那個時候，同理心還沒有納入工業設計流程，沒有一套大家都能了解、複製、重新應用的流程。

設計思考、「使用者中心設計」（user-centered design）及使用者經驗，都是工業化的同理心。這些設計流程要求發明者對他人生活感同身受，涵蓋我們周遭的每樣產品，例子有近十來 Gmail 郵件介面的排列方式與新功能，以及，數位錄放影機 TiVo 的設計研究員發現觀眾看電視時會問「剛才說什麼？」，進而發明的前兩秒倒帶按鈕。同理心存在於我們幾乎不作多想的聰明產品。例如：設計師觀察到，小朋友不會像父母那樣用手指握牙刷，於是設計出握柄粗軟的兒童牙刷。

要在工業界發揮同理心，創新者（比如，求好心切但不知變通的愛德索汽車發明工程師，甚至是天生以為每個人都跟他一樣的荷馬）必須對自己的觀點有所保留，不能緊抓不放。這樣的典範轉移並沒有一次到位。一九五〇年代爆發紅色恐慌（Red Scare）、一九六〇年代出現反文化運動，加上人類害怕只有人類才能阻止自己，種種因素直接影響下，終於催生了 IDEO 設計公司，以及青蛙設計、智慧設計等競爭對手。這段故事講的是少有人知的一段工程與設計史，

與其他歷史事件同樣重要，卻因為缺乏重大技術突破，而無人傳誦。這段歷史的突破是情感上的突破。

●

一九五二年，韓戰打得如火如荼之際，麥金（Bob McKim）剛從史丹佛大學機械工程學系畢業。③一生以和平主義者自居的他，在勞倫斯利佛摩國家實驗室（Lawrence Livermore National Laboratory）找到工作避免參戰，卻被派去設計保存核子彈的貨箱，而感到厭惡至極。於是，他登記成為良心拒服兵役者。後來，負責設計列為最高機密的氫融合實驗設備。麥金服完兵役，到普瑞特藝術學院（Pratt Institute）學習工業設計，然後在美國頂尖工業設計公司找到了工作。④現年九十歲的麥金，退休後待在聖塔克魯茲，在自家後院的藝術工作室創作裸體銅像，我們在工作室裡喝茶，他告訴我：「洛伊極端注重風格，只追求外觀。我很喜歡蒂格。但最時尚、聰明的人是德瑞佛斯。」麥金也開始學吹低音號，他教我：「吹低音號要維持肺活量。」

當年，德瑞佛斯正在事業巔峰，他的時髦工作室位在巴黎劇院（Paris Theater）樓上，而他就住斜對面廣場飯店（Plaza Hotel）的公寓裡，居高臨下望著赫赫有名的普立茲噴泉（Pulitzer Fountain）。噴泉頂部以掌管富饒的羅馬女神波摩納銅像做為裝飾。自從德瑞佛斯拒絕為梅西百貨家用器具設計更漂亮的外形，麥金就深受德瑞佛斯的理想所吸引。德瑞佛斯大力鼓吹設計師實際

動手打造有價值的東西，投身製造過程。麥金一直以來希望消費用品的外觀能呈現內在運作的方式，讓器具能藉由設計訴說自己的故事。

但當麥金開始在德瑞佛斯手下做事，德瑞佛斯的設計哲學讓他覺得華而不實。雖然，德瑞佛斯和其他同行的講法不同，工作方式卻沒什麼不一樣。設計師依然和生產過程有距離。工廠甚至不讓他們自己開模，因為設計師經常賒帳。設計師得將圖稿發給模具師傅。麥金認為，德瑞佛斯和其他設計師只是受託，為別人已經發明的東西打造更美麗的外殼。⑤ 所以麥金和德瑞佛斯共事一年後便辭職了。他和年輕的妻子搬到美國西部，靠打零工維持起碼的生活，想著要到史丹佛大學再多修幾門課。有一次，他到史丹佛大學，看見一張傳單介紹創意釋放課程，開課的人是剛到史丹佛大學沒幾個月的阿諾（John Arnold）。麥金去找阿諾請教，而阿諾卻問麥金，要不要來教課。

他們正好在對的時間碰上彼此。麥金對德瑞佛斯的工作室感到心灰意冷，阿諾正在想方法教學生，要他們聰明還要有巧妙的創作能力。一九五一年春天，他開始教麻省理工學院的工程系學生，要他們想像，住在其他星球的外星人怎麼過日子。他告訴學生：「你住在二九五一年，太空旅行已經很普遍了，住在銀河系的星球之間貿易頻繁。」阿諾向學生解釋，人族貿易商跑遍銀河系尋找商業夥伴，找到了麥瑟尼人（Methanian），麥瑟尼人住在距離地球三十三光年的大角星四號。⑥ 學生要發明讓麥瑟尼人想購買的東西。

阿諾替麥瑟尼人設下限制，強迫學生想像，除了自己的生活，其他人的生活會是什麼樣子，會碰到哪些條件。（阿諾問：「你們覺得，現在一般的人類設計師，也會這樣思考人們的限制嗎？）大角星四號是消費需求尚未開發的處女地，等待各式各樣的發明出現。居民個性親切、純真，但堅持使用十九世紀的技術產品。他們的星球上，有一大堆在核子時代價值極高的資源：鈾礦和鉑礦。然而他們的需求異乎尋常人類。麥瑟尼人外形類人，但他們身材高瘦、頭似鳥類，乘著蛋型體移動工具。他們身體虛弱，動作超慢。⑦

那幾個星期，學生熱烈地討論，從蛋裡孵出來的麥瑟尼人，會不會覺得蛋型車很庸俗？麥瑟尼人的反射動作很慢，要求他們適應新科技的速度適當嗎？⑧學生們發明出很精巧的東西，有保護慢慢吞吞的麥瑟尼人不受傷的雙手啟動電鑽，還有轉彎時不必用孱弱四肢頂住座位的車用吸力座椅。⑨但其他教授卻認為，這門課只是麻省理工學院正規課程外的消遣。⑩阿諾當然有不一樣的看法。高大、樸素、頭髮日漸稀疏的阿諾，儘管外形並不起眼，卻有極為敏銳的鑑別力。麥金記得，那時他幾乎要小跑步才能跟上阿諾的步伐，就連阿諾正在一根接一根抽著鴻運牌（Lucky Strikes）香菸，也一樣難跟上。那時專題研討課的學生總說，大家圍在圓桌旁邊，桌子卻好像朝著阿諾的方向上仰，大家都得抬頭看他。阿諾在課堂上，灌輸下一代不要總是循規蹈矩。

懷特（William Whyte）曾在《財星》雜誌撰寫系列文章，表示「團體迷思」和「組織人」

（organization man）逐漸威脅美國的個人主義，點出了這樣的危機。組織人每天早上穿著一身乾淨無瑕的灰色西裝出門，到單調的大公司上班，最有價值的就是加入其他灰西裝的行列。⑪在眾人害怕美俄爆發核子戰爭之際，懷特寫出了對共產主義的深層恐懼：威脅並非來自國外，主要存在於國內。

懷特有許多學術界的追隨者，阿諾是其中之一。他在做為宣言的〈創意產品設計〉（Creative Product Design）文中寫道：「預測是勇者的特質，代表你敢於為正確的信念去爭取，敢於挺身而出、把握機會，敢於在關鍵時刻與眾不同。」⑫但要教會人們預測世界的需求，唯一辦法就是推翻假設。如克蘭西（William Clancey）近來在阿諾的《創意工程》（Creative Engineering）書序表示：「我們的文化環境、我們的同儕和規範，注入我們的行為、看法、話語，牽涉到我們的周遭環境，這些因素使我們盲目，限制我們產生新的點子。」⑬阿諾在尋找釋放心智的新工具。他的想法很快就引起注意。大角星四號那堂課讓阿諾登上《生活》（Life）雜誌的封面，旁邊擺著他常用的教具：麥瑟尼人的三指手掌。但阿諾還是躲不過他最害怕的刻板教條。麻省理工學院的教職員抱怨阿諾登上雜誌封面行為不當。受夠流言蜚語的阿諾，在一九五七年逃跑，加入了史丹佛大學的工程研究計畫。史丹佛大學的工程系和麻省理工學院不一樣，他們希望學生懷有開創的野心。當時還沒有矽谷，但工程學院的院長鼓勵畢業生在新興的半導體產業創業，播下發展成矽谷的種子。這樣的創業精神，受到快速發展的反文化滋養，支持阿諾的激進

思想。不幸的是，阿諾在史丹佛大學首創產品設計課程沒多久，就在到義大利度假時，心臟病發辭世。

麥金是阿諾最早延攬的幾位教授之一。突然之間，要擔起主持產品設計課程的重任。麥金繼續尋找釋放創意的新方法。他嘗試過吸食仙人掌毒鹼（mescaline）。恩格巴特這些現代電腦運算先驅也參與了那次實驗。麥金曾經加入依莎蘭學院（Esalen）──現在，這個地方最有名的，可能是影集《廣告狂人》（Mad Men）最後一幕，多拉波（Donald Draper）頓悟的地方。依莎蘭學院由兩名史丹佛大學畢業生創辦。其中一人在大蘇爾（Big Sur）沿岸路段某處，繼承了景色絕美的地方，便在那裡創立了依莎蘭。在那兩名史丹佛畢業生創業前，這個地方的溫泉曾經吸引許多同志來開週末派對，湯普森（Hunter S. Thompson）＊還在這裡當過夜班佩槍守衛。麥金到依莎蘭找創意的新任務，呼應了阿諾對創新的著迷。麥金告訴我：「我們想知道，循規蹈矩會帶來恐懼，當你不再循規蹈矩會變得如何。假如能拋開規矩，人類能發揮多少潛能？假如能戰勝恐懼，能否令創意源源不絕？」⑭

麥金應該很能理解，史丹佛大學的學生為何會在白天四處巡邏，又在晚上闖進工程系，摧

毀他們認定助長越戰的東西。但他跟阿諾一樣，相信敵人不在外面，而在裡面。剛從依莎蘭學院回到史丹佛的他，說服同事嘗試新方法。數十名療程參與者圍成圈，讓一個人待在中間，四周都是他認識的人。每個人輪流說出對中間的人有哪些真實想法。過程有時非常嚇人，有的學生會把女朋友拖到一邊去。你會好奇，人的內心深處究竟隱藏什麼。麥金在一九六○年代開始鑽研，什麼因素令優秀學生與眾不同，什麼因素令某些計畫成果斐然，其他計畫卻窒礙難行。

還有，當他開始回顧教學的那十年，他發現最優秀的學生很少想出有創意的問題解決方法，而是經常用有創意的方法找出問題。

麥金的「需求尋找」計畫裡，有一名非常出色的學生，名叫凱利（David Kelley）。他回憶當年，那時他想出了居家性病檢驗的點子——既不丟臉，健康又能更有保障——就跑到醫院找醫生和護理師，問他們覺得這個點子好不好。醫生和護理師都笑了，表示這樣的產品會因為誤診而衍生許多問題。凱利學到一課：你想出來的解決辦法，可能與問題的規模無法相提並論。但其中一位醫生帶他前去參觀地下室，那裡從地板堆到天花板，塞滿一大堆的檔案。醫生說：「如果你想解決真正的問題，就來這裡。不好好歸檔患者的就醫紀錄，會再也找不到。」凱利說：「我發現，與人交談是需要創意的活動。我必須真切地感受到他人的需求。」⑮你問凱利是什麼造就日後的非凡成就，他將此歸功於麥金和自己的堅持，他深信，尋找有趣的問題比尋找有趣的解答更重要。

凱利後來想出一套聰明的歸檔系統，在那之後，成為二十世紀最具影響力的設計師。雖然他的確是替蘋果電腦設計出第一只滑鼠的大功臣，但他的影響力並非來自他設計了多少產品。而是因為他在一九七八年一畢業就創立設計公司，後來，這間公司在一九九一年發展成IDEO，影響無遠弗屆。IDEO比其他公司更有效地將工業同理心傳播給世界各地的董事。

這麼做是有用的。二〇一八年，麥肯錫顧問公司以三百間上市公司為調查對象，分析超過十萬名主管層級員工的設計決策。他們發現，若公司有健全的設計思考流程，五年內收益比其他公司高出百分之三十二，股東報酬率高出百分之五十六。⑯維吉尼亞大學教授麗迪卡（Jeanne Liedtka）花了七年時間，深入研究五十項計畫，在二〇一八年得到類似的發現。但她比麥卡錫公司更了解箇中原因。她的結論和阿諾的願景有驚人的相似處：「現在，多數主管就算沒運用過，也至少聽過設計思考工具，例如採用民族誌研究法、著重於問題與實驗框架重組、組織多元團隊等。但人們可能並不了解，設計思考是如何悄悄繞過人類的偏見（比方說，緊抓現況不放），或謹守特定的行為準則（『我們這裡就是這樣做事的』）。那些偏見和準則總是妨礙人們想像。」⑰今天，從誓言聘雇全世界最多設計師的IBM，到利用設計方法重新制定托育制度、福利政策等的芬蘭政府，你都可以找到設計思考的蛛絲馬跡，以及工業的同理心。

如阿諾在大角星四號課程所述，個人經驗會使人陷入盲目。所以阿諾才會尋找新方法，消弭心智限制和個人偏見。在他之後，麥金相信，釋放心智的關鍵在於仔細觀察世界的真實樣

貌，感受他人需求。後來，重新打造新世紀（New Age）的流程發明出來，找回了工業脈動，讓擔心創新腳步落後於人而惶惶不安的現代公司重回那樣的理想境界，阿諾和麥金的想法才在世界各地蔓延開來。這是IDEO的成就，而優秀的凱利是IDEO最大力鼓吹的人。不過，帶領IDEO發展的靈魂人物是蘇瑞（Jane Fulton Suri）。就連設計圈都忽略了蘇瑞的貢獻。因為她的工作不是設計，而是為設計提供方向。

蘇瑞大學畢業後的前幾份工作中，有一份是受雇於英國政府的公共安全部門。她最初接下的幾項任務，有一項是要釐清，為何英國王室的臣民有這麼多被除草機切斷手腳。英國政府有一大堆事故記錄，可是蘇瑞仔細翻查紀錄，透過四四方方的迷你電腦螢幕，看著閃爍的綠色字體，卻查不出原因。上面寫著：「遭除草機碾過腳掌。」完全看不出真實狀況。⑱就如果那時候，有針對除草機進行的易用性研究的話，應該會在實驗室裡進行，要求使用者打開並推動除草機，一步一步操作。蘇瑞發現，為了查出究竟發生什麼事，她得先訪問受傷的人。於是她便登門拜訪他們。她表示：「這不是實地研究，但比實地研究還要貼近現實。」就某方面來說，她早就準備好進行這項研究了。蘇瑞小時候有一張老虎面具，她記得自己曾經想過，從外面看和在裡面的感受有何不同——這個經驗有人格養成的作用，幫助她在日後成為一

名設計研究員。她還記得，她和兄弟姊妹會到康瓦爾的黃褐色沙灘，試著說服當地農夫答應他們在農地露營。她是個害羞的孩子，但她注意到，如果她能讓農夫聊到在乎的東西——得過獎的牛隻或笨重的曳引機——你連問都不用問，農夫幾乎都會主動提供露營地。蘇瑞發現，只要你問了，人們很快就會告訴你他們自己的祕密。但要拿出很大的勇氣她才開得了口。現在的她，個子嬌小，舉止得宜，是個性害羞的成年人，她會敲敲大門，解釋她代表政府的安全部門，有禮貌地詢問對方，能否再次描述人生最慘的經歷。

她訪問的人說自己彎身清理卡在機器上的刀片，他們要用另一隻手穩住除草機時，不小心握到操控刀片的桿子。也有人把除草機拿給她看，上面有一支握桿，和吸塵器的設計相同。因為這些除草機看起來很像吸塵器，所以大家自然而然當成吸塵器來用，前前後後地推動除草機，前前後後地除草，而不是在院子裡走直線。在來回走動當中，這些人不小心勾到了腳趾。重點在，這些產品訴說同一件事，卻沒有人懂。舉例來說，有人使用鏈鋸，以為自己抓的是把手，卻差點切斷整隻手，這才發現，看起來很像握把的東西，根本就不能拿手去握，那是用來護手的檔片。

沒錯，蘇瑞的工作不是挖掘設計的新點子。德瑞佛斯和蒂格窮其一生，教導客戶認識，適當的產品外觀該包含哪些符碼——這些微妙的參考物、模式和細節，讓廚具看上去有廚具的樣子，或讓新的吸塵器比競爭對手更好用一些。到了費茲，他調查出飛機事故肇因於混亂的操控

設備——先前人們一律宣稱這是「飛行員人為錯誤」，所以無法從中學到教訓。但蘇瑞看見了徵兆，當新時代來臨，電腦將逐漸融入我們的日常生活。她可以預見，以專家為對象的專業化產品（除草機及之後的電腦）將出現在消費市場。我們會預期，專家擁有技術知識，受過良好訓練，熟知工具的操作和運作方式。蘇瑞認為，一般人在自己熟悉的住家裡，絕對不會像專家那樣操作器具：他們不會參考使用說明書，會一邊做事一邊胡思亂想，對工作的運作有一套自己的猜想。

等到蘇瑞開始把除草機、鏈鋸、樹籬修剪機的事故調查結果，編寫成政府的管理標準，她才明白，這項工作要對現實生活發揮影響還要好幾年的時間，在此同時，還會有許多皮膚曬得黝黑的國民被自己的器具截肢。比較有用的做法是參與產品設計過程，直接告訴工程師，不要把鏈鋸做成像兒童玩具的鮮豔顏色，那可不是給小孩子用的東西。她想要加入設計公司，但她詢問的公司沒有一間有意願找她工作。她說：「設計團隊裡沒有像我這樣的角色。我明白，自己並不亮眼，我不會在設計師身陷困難時，立刻想出好點子或解決方法。」

可這麼做會有幫助。想當初，德瑞佛斯在愛荷華蘇城的雷電華劇院調查，憑直覺想到務農的人不敢進來是害怕弄髒豪華紅地毯，他對這件事可是非常得意。蒂格也不落人後，曾經誇耀自己派設計師駕駛大貨車橫跨美國，只為深入了解，該如何設計卡車的駕駛空間。但他們都沒有將這樣的態度轉變成系統化的流程，因為在他們眼中，設計是由靈感啟發的個人行為。縱使

德瑞佛斯畫出了喬和喬瑟芬，制定出人體計測的方法，但兩位設計師都不曾想過，將啟發創作的心智特質編入流程。他們認為，親身想像他人的問題，是個人的聰明才智，不是同理心。後來阿諾從事設計教育實驗，早個幾十年前，人們很難想像，要如何把創作能力教給別人。

一九七〇年代，許多公司都想從蒂格和德瑞佛斯的成就分一杯羹，樂於拋開高尚的道德情操。因此接下來二十年，隨著工業設計日益發展，市場上全是大眾化的平庸產品。一九八〇年代，數以千計的設計師賺取日漸微薄的薪水，對「設計」的投入也愈來愈少。後來與人共同創辦智慧設計公司的福爾摩薩回憶：「我記得我剛從大學畢業時，有一間公司從早上開始設計，晚上就有產品了。輸入和輸出，只不過在外面添加一點樣式。」⑲就連頂尖設計師，往往也只是被派去為成品設計漂亮的外殼，就像麥金在德瑞佛斯那裡工作一陣子所見識到的。所以，儘管工業設計的出現，背後有許多關於創作的奇聞軼事，卻是樣式上的設計讓這行維持下去。

但福爾摩薩和其他設計師也開始意識到新的局面即將展開。自從一九二〇年代出現工業設計這個職業，就一直有兩派不同的觀念。有人認為，應該要替人們解決問題，改善人們的生活。另一方面，設計要讓消費者渴望擁有產品，讓資本主義的爐火熊熊燃燒。有的人相信商業能帶動進步，有的人希望顧客喜新厭舊能提振消費需求。一九八〇年代，搖擺不定的局面開始往後者發展。隨著新世代和嶄新機會的到來，是時候擺盪回來了：半導體產業突飛猛進，帶動一波推出新裝置的浪潮，自一九五〇年代便不曾見過如此規模。影響力高居世界之冠的極少數

設計公司，例如ＩＤＥＯ、智慧設計、青蛙設計，能在矽谷闖出名堂，原因就在這裡。新世紀的人普遍崇尚發掘自我，這樣的理想融入了甫興起的人本設計流程。人本設計的流程與產品，在全世界引爆矽材產品的風潮，為設計打開新的感官能力，重點不再是物品的外觀，而是物品帶來的體驗。

蘇瑞在英國求職，設計公司漠不關心的冷酷態度讓她夢想幻滅，於是她就來到美國柏克萊，找正在那裡攻讀博士的男友。她在熟人的介紹下認識小型設計工作室的負責人摩格理吉（Bill Moggridge）。個子很高、文質彬彬的摩格理吉是移民，和她一樣來自英國。博學多聞的摩格理吉從設計醫療器材起家，但他也研究文字排版大半輩子。當時他才剛設計出全世界第一款筆記型電腦「網格羅盤」（GRiD Compass，往後近二十年的時間，這款電腦都是太空梭上的標準配備），摩格理吉的成就足以名留青史。但摩格理吉會小聲告訴別人，他對網格羅盤電腦很失望。

摩格理吉開始設計網格羅盤電腦時，並不知道究竟能否設計出這樣的東西。他不知道，攜帶型電腦是否真能讓人想要擁有。為了測試大家想不想要這種產品，他把電腦零件集中起來（硬碟、軟碟機、處理器、顯示器），放入硬殼公事包整天提著。雖然很重，但卻可行。除了

要設計得輕一點，還要把體積縮小，顯示器占太多空間了。摩格理吉可能是從公事包得到靈感，想出現在非常普遍的掀蓋式設計，顯示器可以蓋起來帶著走，要用的時候再打開。最聰明的地方在於這樣能保護螢幕，還能讓使用者調整視角。但開始要改良細節時，摩格理吉掀開有史以來第一臺可以運作的筆電，一切努力竟然沒有多大成效。⑳軟體根本一團糟：讓人困惑不解、無法使用，說不上是什麼問題。摩格理吉發現，軟體跟筆電不能分開來看，而是整套體驗，是張巨大的互動網。㉑

蘇瑞和摩格理吉見面，蘇瑞給摩格理吉看她的研究成果：有人們意外事故的照片，以及她針對摩托車車燈、動力工具、火車站收票旋轉閘門提供的建議。摩格理吉則是展示他使用的圖解：由德瑞佛斯編輯成冊的喬與喬瑟芬插圖。蘇瑞和我在IDEO位於舊金山、燈火通明的開放辦公室裡閒聊，她告訴我：「他設計電腦時大量運用德瑞佛斯的插圖。但我覺得這些插圖很失敗，因為這些與姿勢、用途有關的插圖，設定好人類會做出哪些行為。我好奇的是生活裡的實際情況，現實生活裡的人不會像那樣坐著，他們會翹腳和把腿抬高。這個想法來自於我在人們應該如何使用物品和真正的使用方式間，親眼看見不一致。」最後摩格理吉問：「那你想做什麼？」蘇瑞吃了一驚，脫口而出：「我想要你給我一份工作！」摩格理吉答應了。他聯絡了經常合作的工程師凱利，以及另外一位名叫納托爾（Mike Nuttall）的設計師。一九九一年，三個人一起創辦了一間小公司，並將這間新公司取名為IDEO。

當時矽谷已經出現個人電腦，大型電腦的市場正在萎縮，開創出有待填補的利基。蘋果電腦是設計工作室最重要的客戶，這些工作室將翻轉工業設計：一九八〇年，凱利和在原始IDOE一起工作的同事，為蘋果電腦設計出第一只滑鼠；沒多久青蛙設計就在北加州設立第一間辦公室，在一九八〇年代主導蘋果公司的電腦設計案，包括做為蘋果產品特色長達十年的「白雪公主」（Snow White）設計語言。（以紐約為基地的智慧設計公司也不遑多讓。）但除了傳統的工業設計活動，還有其他令新型態的客戶感到頭痛的問題。身為摩格理吉最早聘請的設計師之一，IDEO現任執行長布朗（Tim Brown）表示：「問題不只是要想像什麼適合現在，更要想像什麼適合未來。」

幾十年前，德瑞佛斯和同期設計師搭上了新產品席捲全球家庭的製造業風潮。現在IDEO和新型態的設計工作室則是站在矽革命（silicon revolution）的肩膀上，將螢幕和裝置安插在全新的位置。有時它們和錄放影機、個人電腦一起擺在我們的家裡。更多時候，它們出現在我們看不見的商業發展活動裡，例如客服中心、倉儲中心和辦公室。軟體能將呆笨的東西轉變成不進化的物品，也帶來新的問題。布朗說：「我們在想辦法讓複雜產品變得好用。當我們在設計簡單的產品，就是將產品放在未來的脈絡裡思考。」那些產品有自己的記憶，會記住使用者的行為和曾經去過的地方──雖然，通常只是記下前幾秒。「就是那時，產品從單純的產品變成一則敘事。它們不只是一座雕像。我們知道，一定要進入人們的生活。」

但現在呢？一九九〇年代，從學建築轉行到電腦工程師的庫柏（Alan Cooper），透過訪談發明了「理想使用者」的人物誌。設計師可以將人物誌及其代表的需求和日常生活，釘在牆上參考，試著想像他們要幫助的人會有哪些想法。這個概念和喬與瑟芬並沒有多大不同。喬與喬瑟芬的計測數字，也是代表一群人。㉒摩格理吉剛雇用蘇瑞時，正在為全錄設計產品，已經寫好故事板（storyboard）和人物誌：她的名字叫史黛拉，正在使用想像中的未來裝置。

蘇瑞表示：「他說：『你會這樣做嗎？』」她猶豫地說：「我說我對人們已經做過的事比較感興趣。」蘇瑞認為，未來並非存在於你的腦中，基礎不是你貼在牆上的概念。你可以在周圍的現有事物和世界已經存在的落差中找到未來。她還記得調查事故時，挨家挨戶敲門與傷者交談：那些可怕的除草機和鏈鋸事故，發生原因在於大家認為製造機器的部門和設計部門不一樣。不一樣到最後免不了會拆開來，拆開來就會有爭輸贏的壓力。蘇瑞說：「我不想和覺得自己跟設計師不同的一群人待在一起。我說：『如果我們做得很成功，可以多請一些人，但我不想成立一個部門。』」她提出，要教辦公室裡的每一個人，用像她一樣的方式思考。

蘇瑞注意到，老一輩的設計師不太喜歡與人交流。是藝術學校帶出這樣的風氣，他們總是挑選某種靦腆、有創意的人當學生，這些人喜歡坐在工作臺前設計美麗的東西。他們討厭去觀察真實生活裡的人，也不喜歡賣力摸索日常生活裡的小細節。蘇瑞像詩人一樣有特別敏銳的觀察力：從蛛絲馬跡看出意義，甚至看出人生。後來她在著作《不經意的舉動》（Thoughtless Acts）

中描述一次調查過程，起頭是她在英國的國宅看見兩名男孩爬得很高，爬到了鍋爐室門口上方，手腳垂掛於兩側。這座超大的水泥迷宮，只有一樣會移動和發出聲響的東西，就在這個光線昏暗的地下室內，男孩用它盪來盪去。也許男孩需要的是遊樂場所，或是全新的複合式公寓建築，可以隨成長過程改變的建築。這是尚未滿足的需求，自己找到了出口。你要敏銳到看見這樣的需求。蘇瑞開始蒐集更多像這樣的快照，畫面中有引起周遭世界注意的人物：㉓帶刺的仙人掌盆栽被用來當布告欄，紅酒瓶軟木塞恰好隨手拿來擋門。重點在於，這每一個微小的困境，都代表被人忽略的問題──代表人們需要的東西、他們生活的世界、他們的行為方式，三者之間有所落差。

布朗回憶看出端倪的那一刻。蘇瑞帶一組團隊外出為廚房用具製造商委託的案子進行調查，想要了解人們的需求。有個訪問對象滔滔不絕地聊她用來煮飯的器具。但當她打開櫥櫃，裡面幾乎完全沒有新鮮食品，只有一堆包裝好的即時食品。人們描述生活的方式和實際生活的方式有著奇怪的落差，存在令人動容的人性。人們的生活故事，不是他們告訴自己的故事。布朗說：「他們沒有說謊。但他們正在做的事情，有著不同的心智模型。那是使用者中心設計技巧。明確需求對上潛在需求。人們通常會告訴你想要什麼，而非需要什麼。」整個設計思考流程，目的都是避免做出《辛普森家庭》裡荷馬所設計的「完美」汽車：縱使完全符合某個人的要求，卻雜亂無章，不受歡迎。最不明顯的問題，就是最該解決的問題。從來沒有人拿來問過

自己的問題，就是最該發問的問題。

除了建立文化，讓所有員工學習人類行為，IDEO的工作流程還有兩項要素：不管有多原始都要盡快將產品原型拿給使用者看，還有設計流程並不專屬於任何一名「設計師」。兩項原則都是源自滋養這間新公司的大環境。矽谷的誕生本來就和駭客的自發組織精神有關，摩格理吉和凱利都受到這股風氣影響，認為辦公室要徹底符合平等原則，完全打破階級制度。蘇瑞說：「他和凱利已經在用那樣的方式工作。同事都是團隊成員，我很喜歡。我們的文化裡已經有讓界線模糊的東西。」一九七七年凱利跟著麥金做研究，那時白手起家創業的風氣正盛。學生的桌子挨得很緊，不可能不知道別人在做什麼。凱利複製了IDEO的開放式辦公空間。大家都知道誰遇到什麼問題，可以不受拘束地提供建議。摩格理吉甚至強調要盡量讓所有人的薪水一樣，也這樣告訴大家。就連他本人的薪水都沒有高多少。

凱利還把從麥金身上學到的另一種精神發揚光大：失敗是好事。麥金在德瑞佛斯那裡工作，始終無法做出自己的原型產品。他到史丹佛大學教書時，教給學生相反的觀念：要設計出成功的產品，你要先打造出來，觀察人們無法成功試用產品，再修正問題，然後看產品再度失敗，直到終於成功為止。設計不是紙上談兵。摩格理吉已經很習慣修修改改和製作原型。蘇瑞也是。她回到倫敦，替交通局做出地鐵旋轉閘門的一比一紙板模型，觀察人們怎麼通過。替手邊的物品打造原型──從純粹的圖稿，到更先進的設計模型，又往前邁進一大步──透過這種

方式，設計師將使用者回饋融入了設計流程的每個環節。

客戶剛開始被IDEO的流程弄得一頭霧水。早期大家會說，我們跳過設計吧。但凱利、摩格理吉和蘇瑞仍繼續按照新的流程做設計。他們先保密，直到最後才揭曉設計成果，為客戶帶來驚喜。但這種做法隱隱約約暗示：因為我們還沒猜中，所以非得如此不可。IDEO工作方式背後的假設，現在變成業界的標準做法，從這點最能看出世界的劇烈變化。蘇瑞堅持以個人經驗的細微差異做為創新的基礎，也就是我們今天所說的，當你是在為所有人而設計，這個設計就誰也不能用。

凱利繼續推動史丹佛大學的設計課程，並在二〇〇四年，與其他人一起在史丹佛大學創立哈索普拉特納設計學院（Hasso Plattner Institute of Design），簡稱「設計學院」（d.school）。其中一門課便以IDEO設計方法為教學基礎。從那年起，除了IDEO本身，幾乎全世界的數位設計公司、每間大型科技公司、甚至無數想要更「創新」的公司行號，都採用小組合作的工作方式，沒有階級之分，會在探索階段盡可能挖掘尚未滿足的需求。這樣的流程可大致歸納成一個常見的架構——觀察、製作原型、測試、重新來過——其中觀察和創新一樣重要。今天你可以在各式各樣的地方看見IDEO的影響，包括：蓋茲基金會（Gates Foundation）以人本設計做為支柱，努力在開發中國家推動創新；知名的梅約診所（Mayo Clinic）有好幾年設有一整樓，供設計師和醫師一起合作，讓設計師融入診所步調，快速測試新服務的成效；㉔福特汽車的執行長推

出計畫，將龐大的體制轉變成經驗導向、以使用者為中心的公司，提升公司在自駕車時代的競爭力，對此非常自豪；就連芬蘭提供基本收入的嘗試性激進做法，都是來自由政府資助重新打造公共服務政策的設計實驗室。㉕現在，不只史丹佛大學在教設計思考方法，許多世界一流的商學院都在教授，希望能仿效史丹佛大學的願景，讓學生習得神奇的創造能力，打造出下個世代的未來商業巨擘。

的確，設計思考的種子在許多地方同時萌芽，包括英國、德國和斯堪地那維亞地區。但IDEO享受天時地利：這間公司位於矽谷，在北加州成為創新代名詞的時候，搭上了高科技產業的熱潮，接下深具影響力的案子，進而發揮影響力。凱利協助設計第一款蘋果電腦滑鼠的故事，替IDEO接下不知道幾百萬美元的設計案。但IDEO的深遠影響是來自於他們創造語彙，讓其他設計公司也能宣傳「設計」不是只有美麗的概念。確切來說，這是工業化同理心的發揮流程──這樣的同理心可以拿來行銷、解釋、流傳、複製，然後加以擴散。

賈伯斯有句名言說，弄清楚消費者想要什麼，不是消費者的工作。這句話同時呼應了福特那句可能是杜撰的話：「要是我問人們想要什麼，他們會說跑得更快的馬」，以及IDEO為了區分欲望和需求所做的努力。但賈伯斯對流程不太有信心，他相信自己的直覺和判斷。所以，才會有那麼多創業家牢牢抓著賈伯斯的話，很高興有人告訴他們直覺至上。而且的確有數不清的例子指出，有人只是聽從自己的經驗，就發明出了不起的東西。

二〇一三年，塔莉雅（Ridhi Tariyal）開始領哈佛商學院的獎助金從事研究，她嘗試發明新方法，想讓女性在家就能監測生育能力。她發現要辦到這件事需要大量血液。許多公司能做到不用針頭抽血，可以使用雷射光，或微型真空抽吸裝置。但身為女性，塔莉雅還知道另一種辦法。她告訴《紐約時報》：「我思考女性和血的事。你將這兩樣東西放在一起，答案呼之欲出。我們每個月都有一次機會從女性身上收集血液，不用針頭……它能提供非常多的資訊，但現在卻被丟進垃圾桶。」㉖沒多久塔莉雅就替名為「未來衛生棉條」的概念申請專利。使用這種方法，你能取得經血，並利用檢體監控許多生理狀況，包括癌症及子宮內膜異位。

如作家甘尼蒂（Pagan Kennedy）的提問：「為什麼，之前這麼多工程師都沒看出來，塔莉雅女士卻看出這樣的可能性？你也許會說，她的性別讓她享有不公平的優勢。因為她自己就能在正式推出前測試。」麻省理工學院經濟學家希波（Eric von Hippel）一直在研究塔莉雅這樣的例子，他的結論是，真正體驗過的人就是最適合改善這個經驗的人。有些東西的發明者視自己為使用者，例如加州人發明在街上「衝浪」的滑板，還有外科醫生製造出第一臺心肺機，讓患者能在困難的手術過程維持生命。他們的創作動力來自自身經驗。

這當然是真的。但同理也許是演化賦予人類最具影響力的工具，僅次於語言和對生拇指。

同理心讓我們不被個人經驗綑綁，不受限於自身的故事。我們的經濟建立在這個概念上，在個

別員工達成目標以前，整間公司就能動起來，開始朝理想邁進。所以，就算有諸多發明起源於某個人發現問題，但大部分發明之所以臻至完美，原因不在原始創作者，而是某個人受了他人啟發，終於了解到問題所在。公司有創造新物品的壓力，人們有需求卻不知如何投入時間金錢來創造新的物品，有了「設計思考」和「人本設計」，兩者間的空缺就填上了。人本設計旨在建立感受過程，讓公司得以模擬發明家的感知能力。

一味信奉創新原則，強調若不發明新事物會在激烈競爭中淘汰，卻沒有一套找尋新點子的方法，會讓這樣的要求聽起來很空洞。正如我們在電腦時代的開端所見，設計流程的美妙之處在於，只要知道如何同理他人，便能創造出新的事物。新一波的科技浪潮出現，沒有多少人了解這些新科技，而且幾乎沒有人為自己買過這些產品，正是推動工業同理心的原因。但當同理心變成必要手段，問題也跟著來了：你要對哪些人發揮同理心？是範本裡的一般理想使用者，像喬和喬瑟芬那樣嗎？還是要以落在邊緣值的人們為對象，從他們的生活當中尋找，因為他們與眾不同，可能會看見某些我們尚未發現的東西？

7

人性化如何納入設計流程

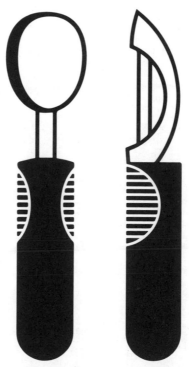

OXO 牌冰淇淋匙與削皮刀（1990 年）

一九六八年十二月九日，冷颼颼的陰天，舊金山早上舉行了有史以來最重要的展示會，後

人將這場展示會稱為「展示之母」（Mother of All Demos）。昏暗的布魯克斯館（Brooks Hall）禮堂

內，恩格巴特站在六・七公尺的投影幕下，焦急等待發表會開始，他將巨細靡遺地介紹未來五

十年的重大電腦進展。他開始透過頭戴式麥克風講話：「希望各位喜歡這個不一樣的安排。希

望如此。」

坐在臺下的是電腦界的領袖人物，他們為了參加電腦界最重要的年度會議「秋季聯合電腦

展」（Fall Joint Computer Conference）而齊聚一堂。與會者都是打孔卡和打字終端機的使用者，可

說完全沒有預料到接下來的見聞。恩格巴特沒有看稿，繼續展示電腦如何在螢幕上編輯文字、

用超連結將兩份文件連接起來，甚至能將文字、圖形、影片放進同一份文件裡。他用一個手持

式冰球，移動螢幕上的游標，他說這叫「蟲子」（bug）。然後他繼續展示電腦如何用來分享檔

案，甚至能透過視訊電話與遠端的同事溝通。九十分鐘後，恩格巴特終於講完了，觀眾報以如

雷的掌聲。恩格巴特描繪的是電腦運算的新未來願景：滑鼠、遠距會議、電子郵件、視窗化的

使用者介面、超連結、網路。有一名與會者回想當時的情形，覺得恩格巴特彷彿在「用雙手發

送閃電」。①

在史丹佛研究院（Stanford Research Institute）的同事心目中，恩格巴特是個頑固的怪咖，二十

三年來他堅持不懈，終於站上臺發表成果。一九四五年八月，他要和美國海軍一起調到菲律

賓，展開這趟旅程。恩格巴特通過測驗加入訓練計畫，成為雷達技術員，負責在發出綠光的螢幕上尋找尖波。正當水手在甲板上對心愛的人揮手道別，船隻要離開舊金山的碼頭時，人群裡突然一陣喧鬧。②船上的廣播系統劈哩啪啦地報著：日本投降了。那一天，是二戰對日勝利紀念日（V-J Day）。一個月後，年輕的恩格巴特抵達了菲律賓的薩馬島，比預計時間晚了。那一年他做著零散的工作，沒有多大進展，有時會對著太平洋上空濃密的雲層，發呆好幾個小時。後來，有許多弟兄死在他的眼前，這樣的恐懼令他痛苦。這些無法發揮實力的官兵啟發了他，讓他終生投入研究。

恩格巴特最後是在紅十字會臨時搭建的茅草屋圖書館找到使命。他在翻閱某一期《生活》雜誌時，偶然看見一篇摘要，介紹布希（Vannevar Bush）發表於《大西洋》（The Atlantic）雜誌、現在很有名的文章〈如我們所想〉（As We May Think）。布希在文中指出，科學研究人員被可以取得的數據和資訊淹沒。他認為，人類花了幾千年製造改變實體世界的工具，是時候該發明知識工具了。他提出好幾種工具，其中包括他在倉促中命名為「memex」的記憶延伸系統，能讓人儲存需要的每一本書或每一次溝通，並以「超快的速度和超強的靈活度」調出來。布希寫道：「它能擴展人類的記憶。」這是一句含義深遠的話。馬可夫（John Markoff）曾針對恩格巴特所屬時代，寫出詳實可靠的歷史著作《PC迷幻紀事》（What the Dormouse Said），如他在書中所述：「以前人類要組成團隊操作電腦，現在電腦會變成個人助理。」③（強調標示是我加的）有史以

來影響最深遠的隱喻就此誕生。

接下來二十年，恩格巴特努力實現個人助理的願景，全心全意相信人類發展無可限量。他不只是相信這樣的裝置會讓每個人變聰明，而且還不分國界連接起來，那麼社會將以超快的速度變得更好，同時也讓每個人比以前聰明。舊金山的發表會是恩格巴特第一次大獲成功，之後他便動身前往各地，希望展示會能幫他招募到志同道合的夥伴。他到麻省理工學院拜訪該校人工智慧實驗室的共同創辦人明斯基（Marvin Minsky）。恩格巴特認為電腦應該要擴大心智，但明斯基相信電腦應該要真的成為心智。明斯基想要取代人類，而非協助人類。恩格巴特費力地架設龐大笨重的原型機，開始展示解說，明斯基面無表情地看著。終於解說完畢時，明斯基用輕蔑的口吻問：「十年內我們就做出像人類一樣思考的機器，而你只是給我們看怎麼做一份購物清單的功能為賣點，想想看有多諷刺。」④（那段對話發生五十年後，亞馬遜的Alexa以打造購物清單。）

二戰時代的不和諧催生了人體工學和人因工程，明斯基和恩格巴特則是翻新了當時的意見分歧。站在明斯基的角度，他想像機器可以變成人類之外的存在，甚至超越我們。恩格巴特則認為機器要服務人類。似乎只要有新科技出現，這場拉鋸戰就會重複出現。即便我們站在使用者這邊，即便我們站在自己這邊，也一定會面臨到「我們」究竟是誰的問題。阿諾、麥金、蘇瑞都知道，你有可能被自己的偏見蒙蔽。你對自己太了解，讓你看不清世界的樣貌。你有可能

因為不了解他人而不知道真正的問題在哪。想要排除偏見，了解我們必須同理的人，有兩種基本方式。人會做出某些也適用其他事物的普遍行為，你可以從中尋蛛絲馬跡，希望這些人類行為模式能揭露更深的道理。你也可以往周圍去找，研究所謂的邊緣案例，未來有可能存在於稀有的質變，準備接掌這個世界。

二〇一〇年，賈伯斯得知有一款叫做Siri的奇怪應用程式，被埋沒在App Store裡。Siri的名稱是文字遊戲，演變自它誕生的地方「史丹佛研究院」（Stanford Research Institute，縮寫SRI；也是恩格巴特「展示之母」的搖籃）。多虧機器學習和語音辨識在實驗室裡默默發展，獲得驚人成就，你才能用Siri發號施令、詢問天氣狀況、安排提醒事項、取得電影時刻表。一年後，Siri就成為iPhone操作系統的內建功能，開啟語音助理大戰。

Siri剛推出時，只能查詢天氣和用笑話來掩飾不足。但新的介面模式不會常常推出，一旦推出就是不得了的大事件，能平衡生態系統和為新的巔峰之爭開拓道路。就連時任Google執行長的施密特（Eric Schmidt）都承認，Siri冷不防對Google造成打擊，也許有一天會擊垮Google的事業。⑤有了Siri，電腦助理的概念從隱喻一躍而成現實，從一只灰色箱子，模仿私人助理可給予的協助，變成沒有威脅性和隨時提供幫助的語音，只要聽你說話就能提供服務。此外，Siri也挑在對

的時間出現，新世代正要從這場革命了解電腦的運作。

二○一二年左右，時任微軟研究部門副總裁的康奈爾（Derrick Connell）首次前往中國，睡眼惺忪、還有時差的他，注意到一件有趣的事，就是中國人拿手機的方式很怪。他們不是把手機放在臉的旁邊，像你拿家用電話那樣，而是全都懸空放在臉的前面，像手裡拿著化妝鏡。這大概是地方上的怪癖吧，就像某地特有的水龍頭或巴士站，感覺起來非常陌生。康奈爾說：「我心想，好吧，真是奇怪了，但也許那就是他們這裡拿手機的方式，幾乎都跟西方人不一樣，他們用語音當做主要介面，不自己打字，而是交由語音辨識程式替他們輸入。有一部分是因為在智慧型手機上輸入中文字很麻煩，這樣做比較簡單。但更有趣的一點在於，他們不是只跟人類聊天，他們把聊天當成進入數位世界的方法。他們不透過點擊選單，來找適合的應用程式，而是用嘴巴說。⑥

智慧型手機在中國是不一樣的東西，建立在不一樣的心智模型上。應用程式和應用程式商店在那裡並不流行。你的作業系統沒有聊天程式來得重要，因為聊天程式裡擁有一切。舉例來說，如果你想訂演唱會門票。中國最受歡迎的微信程式，每月活躍用戶超過十億人，你可以在上面找到賣票的黃牛，和他在上面對話。⑦他會用對話框顯示各種價位的門票。你也可以從微信直接訂餐廳或叫計程車。不需要下載其他應用程式。以聊天做為介面，我們已經習慣的智慧型手機缺點——在應用程式之間換來換去，既麻煩又無聊——就這樣消失了。

開發商認為，這種轉變首先出現在中國，其中一個原因是多數中國人沒有經歷過桌上型電腦的時代。這跟開發中國家的智慧型手機用戶很像（包括我們先前提過的印度和肯亞人民），他們的成長經歷中，沒有從下拉式選單尋找功能，也沒有從瀏覽器上網的認知。這些預期不僅不存在，而且統統被取代了，原因是中國快速成長，以超快的速度推動現代化。康奈爾說：

「美國的障礙就是人們對電話怎麼使用有他們習慣的方式。」聊天變成學習智慧型手機功能的最佳方式，原因就在聊天同時也是人們用來踏進數位世界的方式。今天，隨便一個中國大媽都會問手機，電視在播什麼節目或天氣如何。但如果你問她們網路怎麼運作，或怎麼在瀏覽器輸入網址，你很有可能會看到對方困惑地聳肩。康奈爾思忖著：「新時代建立在人類一出現就有的行為上，真是有趣。」⑧

對像康奈爾這樣的人來說，這件事之所以有趣，不只是因為從中國的例子，能看出該如何打造友善使用者的手機。確切來說，這就像「下一群十億人」的縮影——也就是印度、非洲和其他地方的智慧型手機用戶，他們不一定識字，但卻可以用手機說話來達成目的。而且不光是開發中國家，甚至也適用於西方國家的青少年，他們不受桌面、視窗、超連結、網站的隱喻所局限。中國的例子似乎能代表其他國家在科技上達到成熟的過程，他們沒有前一個友善使用者世代的影子，也不必像前一個世代一步步攀爬隱喻的階梯。

隨著新電腦運算模式即將到來，科技巨頭開始將大量資金投入與Siri的競賽。微軟的探索歷

程從所謂的「奧茲巫師互動模擬」（Wizard of Oz）實驗展開：他們讓兩名真人假扮電腦助理，在另一間看不見的房間打字，觀察受試者會有什麼反應。有一個假助理會幫忙訓練電腦助理，另一個假助理會猜測你需要什麼，直接說出正確答案。結果使用者對前者寬容許多，而對後者戒慎恐懼，雖然後者給出了精準的建議。基於某種原因，訓練能讓人類比較願意信任電腦助理。可是為什麼呢？⑨

二○一三年，受過訓練的設計研究員荷姆斯（Kat Holmes）負責和其他人一起釐清這個問題。她的團隊起初認為，要了解人類怎麼信任數位助理，可以偷偷觀察替名人和富翁工作過的真人助理，看他們怎麼在工作過程取得信任──如何挑時機提出個人建議、如何判斷何時該謹慎行事。

說來真巧，荷姆斯著手研究這個問題，沒多久瓊斯（Spike Jonze）執導的《雲端情人》（Her）就推出首支電影預告片。片中場景設在遙遠卻熟悉的未來。電影開頭，由菲尼克斯（Joaquin Phoenix）飾演的孤單寂寞、抑鬱寡歡的湯布里（Theodore Twombly），決定購買個人數位助理。他在家裡開始使用軟體，將一個很小的裝置放入耳朵，聽見一個冰冷的男性聲音：「湯布里先生，歡迎加入全世界第一個人工智慧作業系統。我們想問你幾個問題。」他講了自己的個性，在要回答跟母親的關係時猶豫了幾秒。電腦唐突地說出「謝謝」。接著，另一個由史嘉蕾・喬韓森（Scarlett Johansson）飾演的聲音出現。「哈囉，我在這裡。」湯布里擠出猶疑的

「嗨」，然後聽見對方以不可思議的溫暖語氣，興高采烈地回話：「嗨！我叫莎曼沙。」莎曼沙責怪湯布里說話很像機器人。她要他放輕鬆，像對其他人講話一樣跟她對話。沒多久，作業系統莎曼沙就全面融入湯布里的生活，陪他走去參加會議，替他寫電子郵件的草稿，還聽他講話和陪他說笑說到深夜。莎曼沙一直對他很好奇，起初湯布里覺得很高興。後來他非常渴望莎曼沙的關注，希望莎曼沙能挖掘他自己都沒有信心挖掘的事。

這部電影給微軟的Cortana團隊靈感，因為在它描繪的科技願景裡，我們不再需要處理應用程式，或數位生活的無數銜接縫隙——應用程式在生態系統裡爭奪我們的注意力，要訂妥晚餐約會，你也許得開啟六個不同的程式，因而出現縫隙。湯布里不需要做這些事情，莎曼沙會處理好所有不需多加說明的小細節。在《雲端情人》描述的未來世界，科技變得再自然不過了，而居中協調的就是語音的力量。後來荷姆斯告訴我：「這部電影使我們堅信，人際互動是設計必須參考的隱喻。」想要知道電腦該如何與人互動，最好的指引，就是人類與人類之間的互動。⑩

看《雲端情人》時你會對未來生活感到驚訝——看起來竟然不太像未來，不管小型裝置或汽車都一樣。在大部分的科幻電影裡，科技讓電影角色變成超人，相較之下這部電影產生奇異的效果。⑪我和《雲端情人》的美術指導巴瑞特（K. K. Barrett）見面，問他怎麼想出在生活裡安排人性化的科技角色，而且有魅力到影響科技巨擘微軟。⑫自從導演瓊斯看到了某個原始的語音控制電腦程式，便絞盡腦汁想劇本想了五年，後來帶著劇本去找巴瑞特。巴瑞特也開始思

考。他想到線上約會，想到你永遠無法確定另一頭是誰。瓊斯在腦中反覆思索這兩個點子，然後故事成形。故事出來時，蘋果電腦剛好推出了Siri。劇本突然變得很像抄襲報紙頭條，讓瓊斯很苦惱。他煩惱要怎麼讓電腦跟科技頭條不一樣。

巴瑞特現年約六十五歲，這年紀於你而言，對一名電影美術指導的想像也許老多了，但他的職涯亮點以曾和美國知名非主流導演史派克・瓊斯與其前妻蘇菲亞・柯波拉（Sofia Coppola）合作，推出《變腦》（Being John Malkovich）、《愛情，不用翻譯》（Lost in Translation）等作品而聞名。他從頭到腳一身黑色打扮，斑白茂密的頭髮在頭上晃動，臉上戴著一副鏡片帶藍色的眼鏡。他的工作方式很適合用「唱反調」來形容。以《野獸冒險樂園》（Where the Wild Things Are）來說，巴瑞特知道觀眾預期會有陽光灑落的茂密叢林。所以他就設計了綿延不絕的灰燼場景。他把叢林給燒了。在設計《雲端情人》時，巴瑞特立刻發現到，如果大家把注意力放在科技產品上，那他的設計就失敗了。

他告訴我：「你不該在電影裡放東西，破壞你想表達的事情，那時候科技形成了阻礙。這個故事講的是人類的溝通行為。」巴瑞特和本書提到的許多設計師一樣，他發現我們想從科技得到的東西，正是我們想從彼此身上得到的東西。「你停下來問，想讓電腦做什麼？你發現，你希望電腦像朋友一樣。你輸入某個難題的參數，電腦幫你解開問題，就跟心理醫生或善於傾聽話語的人沒有兩樣。」問題在於，科技總是把新東西帶進日常生活。要創造真的不一樣的世

界，不是要放更多科技進去，而是要把那些東西都拿掉。巴瑞特說：「如果你想讓某樣東西感覺不同，把一切不必要的東西去除就行了。」要描繪出「友善使用者」的未來世界這樣也行得通⋯在未來，高科技產品退居幕後，讓我們回到高科技產品出現之前的樣子。

技術專家也經常描述讓科技實用到像不存在的夢想。但要怎麼辦到？只要將科技融入現存社會架構，讓科技更人性化就行了。科技發展的目的是要更能反映我們的生活，要朝愈來愈人性化的方向邁進。

雷耶斯（August de los Reyes）是資深科技設計師，儘管他一直很有成就，卻很少為自己購買奢侈品。幾年前，他終於迷上為自己購買他所能想像到最舒服的床，難得揮霍一次。首先，他買了一張鋪了舒適層的床墊，躺起來彷彿在雲朵上。然後又買了他能找到針數最高的床單。商品到齊隔天，他在新床上醒來，通體舒暢。但他注意到幾點美中不足之處⋯蓬鬆的床墊邊緣不明顯，高針數床單很滑。那時候，他並沒有多想。後來有天下午，他覺得很懶，就蹺班回家，心不在焉地從床邊坐下去，差了幾公分，他滑倒了，重摔在地。人生出現轉折。⑬

雷耶斯患有天生的脊椎炎，脊椎骨容易斷裂，所以他總是小心不要跌倒⋯他一定會緊抓樓梯把手，絕對不會太快踏進淋浴間。但他忽略了床墊邊緣的問題。而且，跌倒後他連忙跑去掛

急診，醫生告訴他沒有受傷，他就放心地回家了。可是之後幾天，雷耶斯還是覺得不對勁。背後有奇怪的痠痛感，隱隱作痛。晚上他想去上廁所，卻無法下床。他趕緊去看醫生，從X光片發現，他的脊椎有醫生沒看到的骨折。他的脊髓腫了好幾天，壓迫到背後的骨折處。有一名護士把他推去放射科，要做電腦斷層掃描。他躺在擔架上，看著灰色的天花板磁磚晃過去。等到要把他從擔架上慢慢地放上斷層掃描機時，有個醫護工沒有接好握把，讓雷耶斯重重摔落掃描機的床架。雷耶斯從頭到腳痛得眼前發白，他立刻知道，自己從此將再也不能行走。

被關在醫院的日子籠罩著一層陰霾，最慘的是時機很不湊巧：他剛有交往的對象，而且才接下Xbox數位設計團隊主管的工作沒幾個月。這是他的夢幻工作，電動可說是他的精神寄託，他相信玩遍各式各樣的電動是一種道德責任。現在他精心規劃的人生派不上用場也動彈不得。他好幾個月沒有收電子郵件，也沒有使用手機，最後他的姊妹帶來一臺筆電。他查看電子郵件，聽了語音郵件。有數十封訊息是他交往的男生傳來的，他不解雷耶斯為何突然音訊全無。雷耶斯之前的生活終於回來了。他覺得再次找回自己，應該要回去工作才對。短短三個月後，他就辦到了。

我有一次問雷耶斯，為什麼想成為設計師，他告訴我，他還是小孩子的時候，非常愛熬夜看恐怖電影。只有一部紀錄片讓他早上起床還很害怕，演的是諾斯特拉達姆士（Nostradamus）*難以捉摸、血腥的幻象。他喜歡看拍得好的恐怖電影捉弄觀眾：實在太恐怖的時候，你要抽離

自己，把它當做虛構情節，提醒自己只是電影。但對看ＨＢＯ紀錄片看到嚇得半死的小雷耶斯來

說，諾斯特拉達姆士很不一樣。一五五五年，諾斯特拉達姆士似乎就預知希特勒的出現，他說

有個人「舌粲蓮花吸引眾人」，而且有「從天而降的飛鏢」會摧毀廣島和長崎。諾斯特拉達姆

士預言還有更可怕的事情：世界失去秩序、河流漂染著鮮血。好不容易捱到早上，雷耶斯告訴

媽媽諾斯特拉達姆士寫下來的事都會實現。她笑了出來！然後問：「那你要怎麼辦？」雷耶斯

覺得答案很明顯，就是讓世界變得更好。⑭

今天，只要雷耶斯能讓事情推展得更快，他就不會看著事情慢慢發展。回到工作崗位其實

令他覺得安心，因為他工作的地方經過用心設計，有寬敞的走道和低矮的電梯按鈕，很適合坐

輪椅的人士。問題出在其他生活的事。他想在最喜歡的餐廳和朋友見面，卻發現進不去，因為

路緣有一點點高。他在人行道上滑輪椅享受陽光，只要一個翻倒的垃圾桶，就不得不更改整個

路線。感覺很像活在某個屬於別人的陰暗世界。當他開始留意這些事，他發現，後天的障礙與

他關係不大，反而跟周圍世界的不用心有關。換言之，多數人口中的殘缺其實是設計的問題。

＊　編注：諾斯特拉達姆士，十六世紀法國籍猶太裔預言家，誕生於一五○三年，著有《百詩集》，以四行體
詩寫成，內容晦澀難明，預言後世包括法國大革命、希特勒崛起，甚至飛機與原子彈的發明，受到上至王
族貴胄下至販夫走卒的推崇，但無證據能證明其預言的真實性。

微軟在華盛頓州雷蒙德有個偌大的園區，雷耶斯的辦公室與世隔絕，位在園區新設計工作室的一處安靜角落，我們在辦公室談話，雷耶斯的眼睛睜得很大：「我就是這樣變得很激進。」問題是怎麼個激進法？這位逼視諾特拉達姆士、爾後找到使命的設計師，會怎麼做呢？微軟研究員荷姆斯曾經負責定義微軟數位助理的個性，雷耶斯與她合作，終於想出一個異想天開、甚至不切實際的同理心實驗。

你讀這本書的時候，手機可能就在身邊，你會在注意力渙散時，看一看電子郵件、打文字訊息給朋友。你坐享一堆沒有殘疾人士就不會存在的創新發明：手機上的鍵盤、手機連接的電信線路、電子郵件的內部運作方式。一八○八年，圖里（Pellegrino Turri）深愛的菲維查諾女爵（Countess Carolina Fantoni da Fivizzano）眼睛看不見，為了讓她寫出更好讀的信件，圖里打造了全世界第一臺打字機。一八七二年，貝爾（Alexander Graham Bell）發明電話，想要進一步幫助聾人。一九七二年，瑟夫（Vint Cerf）為剛萌芽的網際網路，寫出史上第一個電子郵件通訊協定程式。他深信電子信件的力量，因為他在工作的時候，要和聽不見的太太溝通，最佳的方式就是傳送電子訊息。

也許將來有一天，某個人寫出來的網路史，講的不是為了更快速、方便地連接人們，而有神奇的科技進展，發明許多很棒的管道；而是講，為了幫助更多不同類型的人順利溝通，而出現一連串的發明。但最重要的歷史元素會是：殘疾經常成為發明的動力，其原因就在，不論自

身受限與否，人類都會想辦法滿足需求。

聽起來可能跟「發明來自需求」這句老掉牙的話很像。但從更正確的角度來理解，發明家發揮同理心，對某個人的問題感同身受，所以創造出永遠不會為自己發明的東西。同理心讓他們的眼界超越自己的所見所聞。不知怎麼地，為了替某個有少數經歷的人解決問題而打造的產品——從打字機到電話——卻能為大家所用。從邊緣找尋創新的動力，凸顯設計根深柢固的存在張力：對普通消費者的迷思很執著。一九七〇年代，設計師開始與這個假設拉扯。

摩爾（Patricia Moore）是其中一位設計師。一九七八年抵達紐約的她剛從大學畢業，在洛伊的工作室找到工作。即使在那段時期，設計工作室的樣子依然很像早期企業上班族的博物館模型。在摩爾的印象中，洛伊不在時，工作室主管會在午餐時間出去喝三杯馬丁尼，回來以後醉得無法上班。辦公室裡的女性大都是做祕書工作，只有她是少數的女性設計師。摩爾說：「我記得，首席模具師總是穿著鞋匠的圍裙，嘴裡整天叼著便宜的雪茄。他會把口水吐進自己的垃圾桶。」我們在鳳凰城邊吃晚餐邊聊，摩爾已經在鳳凰城工作了好幾年。她的設計案件有一項是鳳凰城裡悄悄改良過的有軌電車。她說：「他總是告訴我：『我們這裡不需要臭娘們兒。』」[15]

事實上，他們需要女性的投入。當時正值冷戰時期，美國國務院在謀劃創新的策略，想要籠絡一般的俄國人民。所以國務院開始付錢給美國設計師，派他們到俄國公司工作。所有設計公

司就屬「洛伊與夥伴的工作室」（Loewy and Associates）最符合美式風格。但國務院希望員工裡女

性人數要多一點。洛伊終於請到摩爾，她幫工作室爭取到這件案子。她的第一件任務是和俄國

製造商合作，先是設計了家用汽車的內裝，接著設計水翼船的內裝。俄國之旅讓她感到震驚和

難過。她在莫斯科搭巴士，看見年長者在人行道邊艱難度日，樣子倉皇不安，年輕人則是從他

們身旁快步通過。她發現自己在美國也經常看見如此景象。但人在異地——在邁向社會主義大

夢卻對本國許多人民視而不見的地方——讓摩爾用全新的角度，看待行人穿越馬路這件平凡的

事情。回到紐約後，摩爾無心之中對工作室的潛規則表達了蔑視的態度，她直接寫了張便條給

洛伊，指出如果設計師只將焦點放在一般人身上，只關心一般人的需求和期待，無法稱職地改

善人們的生活。年長者呢？沒有人替他們想過。但摩爾認為，要替他們著想，你必須**成為**他

們。所以摩爾在洛伊的允許下，動手做出一套讓你模仿七十歲老人的服裝——她還把關節的地

方綁起來，限制關節活動，並綁上腰帶模仿老人疼痛的背部。接著，她在四年內穿那套服裝，

造訪了一百二十六座城市。⑯當然，現在設計師不會都精心打扮成設計的對象。摩爾對抗的是

更重要的觀念，設計師應該要貼近真實的人，從他們身上學習，了解他們的真實樣貌——相同

的遠見在十年後催生IDEO，以及福爾摩薩創辦的智慧設計公司（當時福爾摩薩和摩爾是夫

妻）。

　從查帕尼斯，到洛伊、摩爾、IDEO，這一連串深遠的影響，終於帶我們走近雷耶斯、微

軟和累積堆疊起來的構想，最後偶然改變了微軟的設計方式。雷耶斯重返職場剛好碰上微軟的關鍵期。納德拉（Satya Nadella）即將成為微軟的執行長，點燃了在公司機制蜿蜒蔓生的引信。最初的改革有一項是任命岑耀甦，幾乎將所有設計都交給他。岑耀甦在微軟的知名事跡，是帶領一項野心勃勃的專案，將公然「扁平化」和明顯非擬真的設計用於 Windows Mobile 作業系統。岑耀甦一定絞盡腦汁，思考過「微軟的設計」究竟代表什麼。畢竟，微軟有十三萬名員工、無數個產品小組，內部鬥爭多到媲美哈特菲爾德（Hatfield）和麥考伊（McCoy）家族的世仇。體制之龐大，使得設計方式當然不同於蘋果或 Google。但也因為公司體制龐大，要找出明確的中心思想顯得有些荒謬。岑耀甦要求副手想辦法找出微軟的設計思想。

雷耶斯雖然無法肯定，但卻看出這是個好機會。他知道通用設計（universal design）的概念。最早梅斯（Ron Mace）提出這個概念，後來由摩爾發揚光大。講的是在設計時考量到身體有殘疾的人士，讓他們暢行無阻，我們就能為所有人創造更棒的產品。最具代表性的應該是 OXO 公司的產品。傳說中，OXO 的創辦人法伯（Sam Farber）當時剛退休，在南法租了一間房子和妻子貝茲（Betsey）住在一起。某一天，天氣很晴朗，兩人打算從原料開始自己動手做蘋果塔。他們分配好工作，貝茲開始削蘋果。法伯去做他分配到的事，等他回來的時候，卻發現貝茲在哭。她的手最近關節炎發作，現在她連常用的金屬蘋果去皮器都握不住。為了讓患有關節炎的人用得順手，法伯後來委託福爾摩薩設計出每個人都能更輕鬆和方便使用的削皮刀。這樣的遠見讓一

間公司誕生了。今天這間公司的廚房用具在美國隨處可見，他們最棒的產品，研究對象是日常生活邊緣的人，而不是立刻就能想到的一般大眾。這類例子其實非常多。靠輪椅行動的雷耶斯還知道一個例子：人行道斜坡。這是為了讓輪椅使用者滑上人行道而設計的低矮水泥坡道，但包括過馬路的年長者，以及推嬰兒車的家長，大家都能從中獲益。

雷耶斯提出這個隱喻，希望能在數位世界，找出等同人行道斜坡的東西，這個美妙的東西，將能幫助大家生活更方便一些。我們在數位世界暢行無阻，有些沒有被注意到的人（包括罹患閱讀障礙或聽不見的人），卻得小心翼翼地在這個世界通行，雷耶斯希望，我們能實際為所有人打造更棒的產品。概念在於，要打造更能配合人類的機器，得要有更好的觀察流程，了解人類如何彼此適應，以及適應他們的世界。荷姆斯說，「重點不在解決某些問題」，例如眼睛看不見怎麼打字，「我們在翻轉設計」。他們想知道，當人們被迫過跟大家不一樣的生活，會自然衍生出哪些專業能力和獨創性。

舉個例子，開車不能看螢幕的時候，你會想要打造一支容易互動的手機。你可以研究邊用手機邊開車的人。也可以研究盲人如何操作手機。他們用什麼變通方法，在看不到的情況下，判斷手機何時與其他裝置配對？應用程式啟動時，需要提供怎樣的聽覺回饋？你可以把這些功能放進手機，雖然是為殘疾人士設計，卻能讓所有人用得更順手。荷姆斯言簡意賅地說：「我們將殘疾重新塑造成機會。」

我們先前討論過一樣產品，來自一個非常細微卻難以解決的問題：連漪警報器。這個裝置改變了向一一九呼救的做法，只要按下一個按鈕，會有另外一種緊急協助救員對你伸出援手。連漪警報器的由來是想解決性侵害的問題，發明者重新思考了特定族群的需求，才想出能在許多狀況發揮作用的產品。另外有些無法一眼看穿的例子。講到有名的 Aeron 人體工學椅，大家就想到可以自由調整成舒適的辦公姿勢，但發明者最初不是研究忙碌的上班族有哪些習慣坐姿。一開始的研究計畫，目標是用透氣網打造座椅結構，讓年長者不會坐出褥瘡。⑰連漪警報器和 Aeron 人體工學椅的例子，講的都是人們想要解決困難、特定的問題，而找出適用性更廣的解決辦法──偶然發明出具有通用性的東西。所以何不從困難的問題著手呢？唯有替新問題想出有意義的解決方法，設計才會進步。隨著時間推移，我們的生活品質愈來愈好，問題會變得愈來愈難發現。當世界設計得愈來愈棒就會這樣，問題會愈來愈難看清。到最後，你需要透過嶄新的參考框架來看待問題──也許是觀察中國的數位世界如何以不同的方式運作，也許是觀察日常邊緣的人會在數位生活遇到哪些隔閡。

荷姆斯和微軟的同事開始嘗試多方應用共融設計（inclusive design）。其中有個計畫設計出新的字體和自動換行系統，讓有閱讀障礙的人更容易閱讀──但沒有閱讀障礙的人也能讀得更快。他們也與盲人合作，為新版 Windows 的使用者推出更順暢的註冊流程，有更清楚、時機更恰當、更簡潔的用戶提示。另外也與盲人合作、結合螢幕閱讀技術，針對 PowerPoint 簡報，設計出

一套能為講者即時翻譯的工具。計畫後來轉型併入 Skype 的重組，提供即時文字說明——後來更推出即時翻譯，讓說不同語言的人進行電話會議。在這兩個例子中，提升科技的輔助功能引發創新，程度遠大於最初目的。讓我們想到了圖里的打字機、貝爾的電話和瑟夫的電子郵件——這些發明家一開始都是在為殘疾人士著想，最後卻令眾人受惠。但差別在於，雖然這幾位發明家恰巧都有類比的對象，幫助他們發明所有人都能使用的東西，微軟卻是從尋找類比對象開始。微軟在找不一樣的人，相信他們已經知道大家所需要的解決方案。

雷耶斯和我在雷蒙德，透過雙向鏡觀察另一件共融設計專案如何展開。我坐在他旁邊，可以聽見輪椅的馬達呼呼作響。他得小心謹慎，不斷用輪椅的操控桿調整坐姿，以免整天坐著長出褥瘡。在雙向鏡對面，有一名鬍子亂中有序、戴著報童帽的年輕研究生，正在描述耳朵聽不見的他，為什麼也很想用 Xbox One 玩「天命」（Destiny），卻堅持在電腦上打「魔獸世界」：他能用電腦鍵盤和隊友聊天，而 Xbox 無法辦到這點。微軟的電玩機器不能讓他快速溝通，所以他只能當一些聽命於人的角色。解決辦法似乎很明顯：為 Xbox 玩家設計更棒的鍵盤。但裡面的研究人員要他繼續說。這位玩家表示：「有了鍵盤，我就能帶隊突襲。搖桿表示我得服從。」話語之中滿腔挫敗。雷耶斯豎耳傾聽，在腦中想像，玩家可以在突襲行動前召集大家，讓聽不見的玩家和隊友事先商討戰略。那正好就是頂尖玩家常用的協作規劃模式。何不在遊戲的自然推展中，設計開打前的戰略討論時間，不僅能讓聽不見的玩家更盡興，也讓所有玩家都能狠狠教

訓敵方？如果沒有新的設計流程，他們應該就不會發現這個點子。對雷耶斯來說，不只是Xbox能改善，也不只是微軟會進步。他後來興奮地瞪大眼睛說：「如果我們成功了，我們將改變整個產業的產品設計方式。就是這樣。那是我的願景。」雖然願景還沒實現，但今天共融設計已經成為工業設計的代名詞。大家對殘疾的看法正在改變。

即使設計產業改變了，它要解決什麼問題呢？今天，我們淹沒在與智慧型手機、智慧裝置（例如汽車和家用智慧裝置）的互動中，這些裝置突然也想和我們的手機對話。我們住在不斷變換的世界裡，不是只用一種裝置，而是無數裝置互相換手。必須要有能夠管理裝置銜接的新設計流程。荷姆斯指出：「我們對電腦運算的假設是裝置在視覺化的介面上對接。設計領域建立在那些假設基礎上。他們假設，我們始終是同一個人。」

如此一來，就和德瑞佛斯那個年代的設計思維徹底不同了。德瑞佛斯假設，使用者可以測量並畫成插圖，在某種程度上，他們的身分固定在這些人類圖像裡。但我們沒有直接畫在故事板上的單一人物誌。當你是一名手腕扭傷的爸爸或媽媽，或在提雜物時想伸手拿手機，儘管時間短暫，但那一刻你和某個只能用一隻手的人共享一個世界。荷姆斯說：「沒有所謂的正常人。我們的能力一直在變。」微軟在尋尋覓覓的問題，可以歸結為我們在行動生活中遇到的問

題：我們擁有手機，在日常生活中不斷移動，有時候，我們需要幫助，卻因為分心或太入神了，沒有善用裝置，覺得手機很難用。手機要順從我們的需求，就不能永遠一成不變。

說科技會更人性化很簡單。要怎麼實現很難。但當我們想像「友善使用者」世界裡有哪些「使用者」，要拓展這樣的世界別無他法，就是把脈絡和人類的混亂納入設計流程，這個流程通常會將與眾不同歸入平均值。藉由在邊緣經驗或日常細節中尋找類比對象，你也許能嗅出未來的發展方向。讓物品變得好用往往也是一種交換套利：你找出極端情況的使用者，解決其他人不當回事的問題。你將需求和點子帶入主流市場，成為大家都能在不假思索下使用的便利產品。技巧在於找出從某一群使用者通往另一群使用者的路徑。當然，將一種想法過渡到另一個地方，過程會難以預料和無法掌握。你要不斷地在不確定性中求取平衡：網路的發明、Aeron 人體工學椅的設計，甚至電腦本身成為主流的故事，都是如此。在微軟身上也發生了，最後形成的影響，可能不是設計出單一軟體這麼簡單。

荷姆斯執行研究計畫，偷偷跟蹤真人個人助理，了解他們究竟如何取得客戶的信任，發現許多適合用在微軟 Cortana 語音助理（Siri 的競爭對手）的行為。Cortana 像人類助理一樣開誠布公，因為優秀的私人助理不會隱瞞他們知道客戶哪些事，還有做事情的理由，甚至會寫下客戶可隨時查看的日誌。Cortana 也會留意並坦承自己的極限，因為優秀的私人助理不會在辦不到時亂說笑，而會承認自己到底知道什麼。他們會用提出自己能做什麼事來彌補不足。

幾年後，那些原則轉變成微軟設計人工智慧的架構。其中一項原則（「人類是英雄」）是不能掩蓋或排擠人類的能力和偏好。換言之，不能讓客戶相形失色或硬逼他們接受。另外一項原則是「重視社會價值」，並且尊重互動的社會脈絡——如先前說過的，要謹慎和有禮貌。還有，要「與時俱進」，學習個人偏好裡的突發奇想和細微差異。⑱

聽起來可能有點老套，但少了這些原則，可能會令人不安。微軟的工程師已經開發出新的PowerPoint功能，用人工智慧演算法掃描你在做的簡報檔，然後根據用來訓練的上百萬份Power-Point簡報，為你的投影片設計出更棒的版面。按一下「設計工具」按鈕，你隨意放上去的照片和大綱，可能會出現三種選項，有更適合的字體樣式，以及符合圖片風格的邊框。但微軟剛測試設計工具的時候，大家覺得很神祕又怪異。負責微軟Office套件視覺效果的傳立曼（Jon Fried-man）解釋：「設計工具測試初期，字體和動畫的風格讓人覺得電腦比你還懂。」還有更詭異的：如果你一直聽從設計工具的建議，最後簡報會變得不像你做的東西。電腦似乎一步一步接手了。如果那種功能在成千上百個應用程式上放大，世界真的會開始看起來很可怕。⑲

最後，微軟修正了問題，推出一個稍微比較有幫助、比較中性的功能，它的建議不僅會參考它看過的最佳簡報，也會另外參考你的簡報風格。這些改變的背後是微軟人工智慧設計的指導原則：讓人類當英雄並細心體察整體脈絡。誰知道這些想法還可以用在哪裡，還有哪些地方需要運用卻還沒用上。

二〇一八年五月，Google在年度開發商會議上，展示機器學習驅動服務Duplex，像是鏡中奇遇般闖了一遭。Duplex系統可以替人打電話給商家訂位。當數位助理打電話給髮廊，像真人一樣說話時，令臺下觀眾看得不斷鼓掌叫好。它用「嗯哼」表示同意，聽起來一點都不會不自然，一直談到和對方敲定五月三日早上十點的預約。

但隔天Duplex卻遭到強烈反對，大家擔心機器人太像人類是一種不好的風氣。網路媒體《邊緣》（The Verge）有篇文章標題寫〈Google的人工智慧聽起來像人在講電話——我們該不該擔心？〉（Google's AI Sounds Like a Human on the Phone—Should We Be Worried?）。[20] Google不得不在第一時間宣布，這個機器人每次對話開頭會先表明自己是機器。[21] 但儘管大家的擔心很合理，卻沒有人發現一件更微妙、影響深遠的事：對我們講話的機器人必須像人，我們才會想要和它互動。如果Duplex打電話給髮廊的接待人員，聽起來跟語音電話沒兩樣，他會把電話掛掉。我們知道，蘋果電腦努力讓介面看起來像真實世界的東西——牛皮裝幀行事曆和書架——希望讓東西更好用。今天，擬真設計不只發生在工具模仿以前的工具，也發生在機器模仿我們的行為，細到連「嗯」、「啊」都會說。在最恰當的時機給出適合的建議，變成這一代的原料，就像從前的木材和金屬——有待設計師為其找出目的。我們的行為和社會習慣成為設計的素材。請再

想一下Duplex的例子。反彈有一部分似乎來自機器人的聲音人設完全不對，聽起來不像替你工作的專業人士，比較像在點披薩的青少年。工程師將Duplex的聲音做得超像人類，但他們似乎沒有想過，怎樣的人設比較適當。我們已經看出端倪，知道人類的個性和社會習慣正悄悄融入機器——例如，行人在接近自動駕駛的奧迪車款時，如果車子像小心謹慎的駕駛，緩和地放慢速度，行人會愉悅地穿越馬路。但這是一個奇怪的世界，人會做出奇怪的選擇。

二〇一七年，第一資本（Capital One）銀行宣布，他們正在開發一款名為伊諾（Eno）的聊天機器人，它會檢查你的信用額度、搜尋交易紀錄和瀏覽帳務歷史。第一資本跟微軟一樣，後來表示伊諾不會謊報來歷——但他們也發現了，像人類的個性這點大有用處。第一資本設計副總海伊（Steph Hay）解釋：「伊諾知道自己不是人類。開誠布公是我們的最高企業價值。所以伊諾是『有榮譽感的機器人』。」結果，這點帶來一項功能優勢：當伊諾坦承自己是機器人，不去假裝人類，使用者比較能容忍它的缺點。[22]

但第一資本也發現，如果伊諾有點幽默感，能聊一些銀行以外的事情，大家會使用得更頻繁。伊諾懂得「押韻」或刻意說蹩腳的雙關語，效果跟它快速查到三月餘額一樣。第一資本人工智慧設計主管寇科立斯（Audra Koklys）說：「你會很驚訝，多聊一些實用功能以外的話題，竟然能讓人這麼開心。他們傳各種文字訊息給伊諾，會對它說『請』和『謝謝』，好像伊諾是人。」[23]和我們在第四章提過的納斯教授的說法不謀而合。納斯指出，人類必定會像對待他人

那樣對待電腦。寇科立斯曾在皮克斯動畫工作，從製作電影《料理鼠王》得到經驗，學會如何讓動畫角色栩栩如生。這在第一資本成為意想不到的實用技能。剛好，如果只將伊諾設計成銀行機器人，並不足以吸引使用者。寇科立斯說：「最後，我們試著建立關係和取得使用者的信任。我們的做法是為它賦予個性。」

寇科立斯和海伊解釋，這份工作有很多時間花在列出各種伊諾可能參與的對話，以及伊諾如何在到達能力極限時做出回應。我請寇科立斯描述伊諾的個性，以及它會在對話中如何應答。舉例來說，如果伊諾聽不懂，它不會搞笑或裝可愛。它只會在展現同理心的時候發揮幽默感。她說：「伊諾有主要個性、背景故事，它有喜歡和不喜歡的東西。我們其實設計了個性上的缺點，因為我們發現，這樣人們才會對角色產生感情。」我問那是什麼意思：伊諾是什麼個性，她有什麼性格上的缺點？

接下來這段對話，是我有生以來最怪異的一場對話。海伊和寇科立斯把通訊設備轉成靜音，商量要怎麼回答。然後再次上線，用不同的方式，說了跟剛才一模一樣的話。十五分鐘左右的遠距訪談過程，數度發生這種狀況。我們的對話氣氛緊張起來。最後海伊說明，伊諾的個性是第一資本的智慧財產權，她們不會告訴我伊諾是什麼個性，回絕了一連串問題。我表示抗議。我大可等機器人推出，自己跟它聊天，隨我高興描述個性，她們就真的不能解釋這個機器人的行為模式嗎？自己正式表明真相不是比較好嗎？結果不是。我問她們，聊天機器人會不會

只是跟風，海伊抗議：「它會在這裡生根，還會發展到所有地方。五大銀行都有投資。」訪談收得很尷尬。

後來，我自己重新釐清剛才的狀況。大銀行拒絕透露自家機器人的個性，因為銀行相信，是這個機器人的個性，讓人們喜歡與他們往來。我們還離《雲端情人》的世界很遠，但在我們身處的世界，電腦已經在日益細微之處，反映出我們的本質。它們引誘我們的手段，不是只有井然有序的按鈕，它們還會根據對我們的認識，預測我們如何感受。

8

減少阻力客製化一致體驗

迪士尼魔法手環（2013 年）

電影看起來是迪士尼的核心事業，實際上卻是行銷工具。迪士尼賺進大把鈔票，主要靠的是把人氣電影變成特許經營事業：先從玩具和電視節目下手，再用主題樂園之旅加深小朋友的印象，讓電影續集大受歡迎，賣出更多玩具。遊樂園是迪士尼的高速印鈔機。但二○○七年，魔法世界確實有發生問題的跡象，相關數據開始出現變化，其中最令迪士尼擔心的就是樂園的「再訪意願」。迪士尼世界（Disney World）只有一半的新訪客表示會再來玩，原因出在排隊時間和票價。由於樂園的進場人數，比華特・迪士尼（Walt Disney）預估的高出一倍，玩遊樂器材、買冰淇淋、上廁所、買吃的，每個地方都要排隊。而且要忙亂地查驗入場門票和乘坐券，還有收據、信用卡、地圖和鑰匙等物品。迪士尼高階主管私下在說，這個每季成績亮眼的金雞母，可能會「火燒屁股」。一名主管告訴《快速企業》（Fast Company）的卡爾（Austin Carr），他們擔心「少了下個世代的遊客，火燒屁股會瞬間變成全身著火，進入恐慌模式」。[1]

二○○八年，時任迪士尼度假區總裁的克羅夫頓（Meg Crofton）召集所有高層副手，要求他們改善問題。她說：「我們要找出痛點。是什麼阻礙了樂園的體驗速度？」[2]這個痛點的概念預告了，他們想要模擬的設計思考流程，以及接下來會採取的行動。首先，他們把一般家庭在迪士尼世界的一日經驗做成示意圖（即人本設計裡的旅程地圖）。路線如橡皮筋遊戲般縱橫交錯：一開始，這家人會從樂園門口衝進去搶熱門遊戲的優先票，然後通常會分散開來，確保每個人都能玩到自己想玩的東西。他們可能會在那一天經過灰姑娘城堡二十次。觀察人們的路線

圖，和你把最愛的舊沙發放到路邊一樣：陽光閃耀，一照之下你這才看見了，多年來和你一起

生活的髒污，你驚訝地想，怎麼會讓沙發變成這樣。不僅如此，世界在改變。二○○八年的時

候，如果你是一名觀察到世界即將發生大改變的公司高層主管，那你就會知道，滿週歲的iPhone

正準備重新定義人們對方便的期待。當成長過程對世界予取予求的孩子長大了，開始思考要帶

他們的孩子去哪度假，會發生什麼情況？一名前主管表示：「表面上遊客超級快樂，但實際

上，他們在樂園裡走動，經歷一大堆麻煩的事情，反應就是：『再也不來了！』」③

派吉特（John Padgett）是改善小組的一員，在加州伯班克市的迪士尼總部和佛州奧蘭多市的

迪士尼世界飛來飛去。有天一早，組員又都搭上飛機了，此時飛機正在滑行起飛，他不經意地

開始看起「空中商城」（SkyMall）機上購物目錄，是他搭機二十次以來沒看過的新版本。派吉

特發現上面有賣Trion-Z橡膠手環，這只手環在脈搏位置裝了一顆磁石，似是而非地宣稱，磁石能

提升平衡感和高爾夫揮桿動作。這是一門偽科學，卻也是激進的理論：將小小的科技裝置放到

身體上，幫助人們提升自我。派吉特思忖，能不能用手環當做在新的迪士尼世界通行的鑰匙。④

二○一三年，設計圈謠傳迪士尼砸下近十億美元研發一款手環，能用在園區各項隱形的商

業活動。二○一五年，和迪士尼的媒體公關爭論兩年後，我終於親眼見到它了。我走在遊樂園

裡，迪士尼魔法手環（Disney MagicBand）最了不起的是，它跟皮膚曬傷的人和超大杯冰檸檬汁一

樣隨處可見，但卻隱身無形。

今天，迪士尼世界的《美女與野獸》主題餐廳「Be Our Guest」（做我們的賓客）實在夢幻得不得了，它不是2D，也不是3D世界，而是2½D，彷彿從故事書裡跳出來的場景。你從斷裂的哥德式圍牆大門進去（其實是噴槍在玻璃纖維製造的效果），穿越一條很小的空橋，兩旁有滿臉怒容的怪獸雕像。你抬起頭，從假花崗岩做成的假山脊，望向有城垛的淡紫色縮小版城堡。比例奇怪地放大了。圍牆大門應該跟正常大小差不多，空橋略微縮小一些，城堡則是蓋得非常小，讓你覺得它離你好遠好遠。這些空間壓縮效果是華特・迪士尼本人發明的心理駭客技巧，作用是讓遊客覺得處在一個比日常生活環境更大的空間。這個方法很有效。只要走幾步，就會覺得走了快一公里，一下子跳到另一個場景。入口非常窄小，所以迪士尼員工能讓每名入場者停下腳步，用心地與他們打招呼。

戴著魔法手環入園，阻力會消失一大半：隨便挑個喜歡的位置坐下，食物會自己送上來。我聽見有位女士在入座時跟家人說：「他們要怎麼知道我們坐這桌？真神奇！」夫婦的兒子年紀還小，如飛蛾般在桌邊四處飛舞。沒多久，有個面帶微笑的年輕男生，推著餐車把那家人的餐點送過來。

那位女士提出的合理問題，隨法式洋蔥湯和烤牛肉三明治香氣飄散，消失得無影無蹤。這是經過設計的。迪士尼的高階主管討論過，那些園區體驗需要徹底改進，他們把焦點放在 Be Our Guest 餐廳，因為這裡人氣很旺，當遊客來到這裡，已經疲憊不堪，卻要重新排隊。解決辦法如

下⋯⋯我偷聽到的那個家庭，在大家穿越護城河的那一刻，就被齊心協力的科技產品跟蹤，科技產品齊心協力，在看不見的地方專門為他們服務。他們要怎麼知道我們坐這桌？是魔法手環和裡面暗中運作的科技產品在發揮作用，替他們消除任何一丁點耗費在等待的時間⋯⋯從機場出發的巴士路程、入住飯店、進入房間、進入樂園、在園區消費。每一條魔法手環都有無線電晶片，朝周圍十二公尺發射訊號。那家人抵達時，廚房收到訊息：兩份法式洋蔥湯、兩份烤牛肉三明治。他們入座，魔法手環朝桌上的無線電接收器發射訊號。服務生收到位置訊息，找到他們，掌握點餐內容。

今天我們四周有愈來愈多這樣的科技產品，根本不用開口或按按鈕，就能為我們提供服務。雖然我們常把科技令人不安掛在嘴邊，但當科技能預知我們想要的東西，我們又適應得超快。想一想，智慧型手機告訴你該出門赴約了，Gmail現在會建議你寫什麼內容。今天，那些「智慧回覆功能」寫的信，在Gmail訊息裡比重超過一成。⑤今天，Google地圖的預設模式，會研究你的位置搜尋紀錄，以及你和朋友的活動歷史，為的就是在單純提供回應外，預測你的行動。你都還沒來得及起雞皮疙瘩，就習慣這種便利性了。這麼有用的功能，沒人會反對吧。但迪士尼世界的例子有一點很神奇，當我們不只在手機上，而在身邊看見相同的便利性，我們往往會聳聳肩，埋頭吃我們的烤牛肉三明治。

這就是魔法手環可能對迪士尼有十億價值的原因。有了手環，迪士尼能改造冰冷的商業邏

輯——服務生有機會少做很多事，提高翻桌率——讓來此度假的一家三口嘆為觀止。不知怎麼地，迪士尼世界把高科技監視系統，變成了讓人開心的東西。迪士尼設計魔法手環，似乎納入了各種可能性。當人們穿越童話故事裡的空橋，看見城堡，感應器會接收遊客到訪的訊息。在 Be Our Guest 餐廳的原始構想中，接待員會在打招呼時喊出遊客的名字，問他們坐過的遊樂器材好不好玩，對他們去過的地方和接下來預約的行程，知道得一清二楚。魔法手環的原始設定是，園區攝影機會結合感應器，將每個人的玩樂過程剪輯成電影，當成最後的紀念品——就像在拍《楚門的世界》。但那些功能從來沒有發揮出來——不是因為辦不到，而是在某個時間點上，迪士尼失去了衝勁。

真是令人驚訝。迪士尼世界的創辦人華特·迪士尼最喜歡為尖端科技添上歡快的色彩，應該是最能實現這個遠景的地方。如蓋伯勒（Neal Gabler）在詳實的傳記中所寫，華特·迪士尼想打造「一個比外面還要棒的世界」。他的狂熱來自於見到他的第一座遊樂園「迪士尼樂園」（Disneyland）形成破壞的力量。一九五○年代，迪士尼樂園大獲成功，讓周圍市容變成廉價旅館和俗豔廣告看板林立、髒亂不堪的地方。傷心不已的他發現，若不先大規模建立起秩序，就無法施展魔法。在一連串電影票房慘敗的影響下，公司逐漸陷入財務危機，於是他用自己的壽險借了一筆錢，為「佛羅里達計畫」（Florida project）提供資金。迪士尼樂園的腹地只有中央公園的水庫大小，而迪士尼世界將占地一百零四平方公里，約等於舊金山的面積。華特·迪士尼

每晚睡覺前會把計畫貼到睡床上方的天花板磚。不到幾年，他在床上望著那些天花板磚與世長辭。⑥

在友善使用者的世界裡，商業帶來社會進步，好的設計能改善生活，要不是有這種不變的信念，也不會有迪士尼世界的誕生。當時還沒有高科技可以運用，華特‧迪士尼便巧妙地運用舞臺技術。他從隧道開始築夢。當你踏進迪士尼世界，你不是站在平地上，而是站立在有史以來最大的土墩，下面布滿地道，好讓扮演高飛狗和米老鼠的「工作人員」（cast member）＊瞬間出現在該出現的地方，然後像在舞臺上一樣消失──你永遠看不到他們抽菸、聊八卦或抱怨道具服有多臭。就連遊樂器材之間的距離都經過精算：每個區域都大得不得了，足以淡化美國小鎮大街區或美國西部區的不同氛圍。華特‧迪士尼用電影和劇場的美感打造體驗，任何不重要的東西都要去除，讓場景更精華。⑦

開張四十年了，今天的迪士尼世界，藉由科技的力量，確實短暫造就一個無憂無慮、沒有阻力的世界。但卻只是驚鴻一瞥，因為魔法手環及其最初想要實現的夢敗給了現實。迪士尼在實現願景中遭遇困難，顯示出大公司雖然希望建立友善使用者的世界，卻來到了能力的極限。

＊ 譯注：迪士尼稱所有工作人員為「cast member」，即演出人員之意，因為他們要扮演散播歡樂的角色。

極限並非源自缺乏設計、技術或遠見，也不是因為我們還沒準備好。問題反而是在公司本身的設計。迪士尼世界這類場所和矽谷巨獸勾勒的迷人願景，遭遇到新的限制。從某方面來說，難題在於你要說服數千名工作人員同心協力顧好極小的細節，不讓銜接出現問題，還要用那些小細節營造一個整體的經驗。可是銜接還是有落差，不管是塞滿手機的新功能、一推錯誤的未來智慧住宅，還是本該施展魔法卻不如預期的主題樂園，都有這樣的落差。縱使公司努力隱藏，縫隙依舊存在，因為它們反映了公司本身的建立方式：公司裡的團體爭權奪利，團體裡的人或許明白或許並不明白，一千次細微的合理協調，一次不良體驗就會功虧一簣。

派吉特笑起來很靦腆，髮線分得很整齊，樣子和康寧漢（Richie Cunningham）＊非常相像，你不難想像，一九七○年代，他就在維吉尼亞州海軍造船廠附近的錫福德小鎮長大。造船廠打造航空母艦和核子潛艇，他的鄰居幾乎都在那裡當工匠，有的人當電工或機械工，也有人當焊接工，他的祖父就是焊接工。每天看見海軍造船廠，讓他知道大並不可怕。你有可能會從超級巨大的航空母艦投射的陰影底下走過，這艘航母只不過是隔壁鄰居一顆顆鉚釘打造出來的，最後變得比生活的東西還要巨大。派吉特自己學的是木工。他對大非常著迷。他是迪士尼魔法手環與手環體驗數位整合平臺MyMagic+的主要推動者。他與人共同發明超過十二項專利。專利實現

時，改變了數千萬人在迪士尼世界的移動經驗。這項計畫最後由一千名員工和約聘人員組成軍團，在園區各處放置數萬個感應器，整合超過一百個迥異的數據系統。都是為了朝一個目標邁進：將園區變成巨大的超級電腦，能獲取即時資訊，得知遊客的位置、行動和想要做什麼。⑧

派吉特和其他人想要消除到迪士尼世界遊玩會遇到的一切麻煩事，但他們都不是迪士尼的幻想工程師（幻想工程師打造迪士尼的遊樂設施，身分是掌管樂趣的半人半神）。在迪士尼的創意文化階級裡，幻想工程師往往是最有權勢的人──他們認為自己擁有魔法。有一部分原因出在華特‧迪士尼身上。他把幻想工程師當成推動創新的引擎，沒料到安排的局限性。相反地，派吉特的小組成員，是迪士尼眾多營運部門的資深員工：從防止冒名頂替預約搭乘，到幫忙走失兒童找到家人，他們處理園區運作的各種疑難雜症。這些人不像幻想工程師，在他們眼裡，迪士尼世界不是超棒遊樂設施的總和。他們像用Ｘ光檢視這裡，看見支撐一切的骨架。他們為園區擬出的新計畫，在幻想工程師眼裡變成一種褻瀆──那時候，他們根本還沒釋放想像力，盡情改造園區。

魔法手環本身很簡單，是一條設計簡約的橡膠手環，有明亮的藍色、綠色、紅色可以選

＊譯注：美國老牌喜劇影集《歡樂時光》（Happy Days）的主角，為一九五〇年代典型的美國青少年。

擇。手環裡面有無線射頻辨識晶片，以及一個類似二‧四千兆赫無線電話裡的無線電設備。在

網路上訂票時，就能一起預訂手環，並選擇要搭乘的遊樂設施。入園前幾週，刻著名字的手環

會郵寄給你。**我是你的了，試用看看吧**。魔法手環放在樹下，成為小孩子的聖誕禮物，令孩子

們期待不已。迪士尼高層喜歡說這條手環是低調的超能力，能帶你在園區暢行無阻。在迪士尼

的精心設計下，許多阻力神奇地消失了。有米老鼠圖樣的裝置，就可以用手環輕觸。你不需要

租車，也不需要浪費時間等輸送帶運出行李。沒有飯店鑰匙，也不用準備入場券。你不需要排

在人龍裡。進入園區後，你可以在預定時間，直接去搭已經預約好的遊樂設施──而且你的路

線已經安排好了，不必在園區裡到處亂鑽。當你的小孩拿起雪寶玩偶和包包央求「只買這個就

好嘛，拜託」，你甚至不必慌亂地找錢包，只要揮一揮魔法手環就行了。

史塔格斯（Tom Staggs）用克拉克（Arthur C. Clarke）的名言來說明，迪士尼為魔法手環系統

設立的目標。他告訴我：「任何夠先進的科技，與魔法無異。這是我們對魔法手環的看法。等

我們大功告成，遊客可以創造更多回憶。」⑨當時，史塔格斯是華特迪士尼公司的營運長，掌

管這個市值一千六百八十億美元的帝國，遊樂園產業資歷豐富的他，即將成為迪士尼的下一任

執行長。魔法手環是他任內的登峰造極之作：果然，魔法手環推出後，遊客在園區的消費增加

了，七成遊客願意推薦他人前來，而且園區的每日容客量增加五千人，因為人群經過更有效率

的分配。史塔格斯站得很挺，有方方的下巴和親切的面孔，看起來就像高中同學會上再次碰面

的前校隊明星運動員。我們用視訊會議的方式訪談，他在伯班克的迪士尼總部。我身在迪士尼世界支援處的一間大辦公室，四周有很多投影在牆上的圖表和圖片，顯示各種不斷從園區傳來的資訊。我在一張長摺疊桌邊，室內陳設很像開家長會的地方，可以看一看園區怎麼把人吸進來，然後吐出資料。

史塔格斯和許多企業大人物一樣，將華爾街那套文人知識所培養出來的崇高理想，傳承下去。你能看出為什麼他（和迪士尼）會對魔法手環十分熱衷。之前在史塔格斯手下擔任副手的富蘭克林（Nick Franklin）說，你不是跟小孩說要去找艾莎公主或搭小小世界，而是「當他們的英雄，向他們承諾坐在設施或見面會的最前排。你可以更自由自在地在樂園裡到處遊玩。你可以盡情享受更多遊樂設施」。⑩迪士尼知道，來這裡玩的父母覺得：我們一定要和灰姑娘喝杯茶，但那個巴斯光年到底在哪裡？魔法手環讓你設定好行程，其他就隨意進行。史塔格斯說：「規劃和個人化讓你可以隨心所欲。」⑪那種輕鬆的感覺會讓你更願意再次造訪──尤其是，工作人員有更多時間讓你感覺賓至如歸。系統從頭到尾還有一個目標，就是讓遊樂園的員工不必浪費時間做沒有用的結帳工作，實際和遊客互動，發揮出他們的最佳表現。二〇一四年克羅夫頓在訪談中告訴我，魔法手環和MyMagic+讓員工「跳過結帳工作，進入互動的世界，提供個人化的體驗」。⑫剛開始，技術平臺漫無目的地擴展，但它一定會改變園區的情感氛圍。

但就在那時，我開始看出，他們告訴我的故事有些漏洞。高層主管對接下來的發展看法模

糊，令人洩氣。我和許多人聊過，他們用嘲弄的口吻質疑，若園區感應器繼續增加、系統繼續擴大不知會變怎樣。大量園區攝影機，會在你看不見的地方偷錄你的家人活動，例如玩遊樂設施、和白雪公主見面，並剪輯成個人化的影片。園區電腦可能會發現，你不該在人群裡排隊那麼久，發送安撫訊息和免費冰淇淋兌換券給你。這樣一來，可以做到顧客服務難以達成的終極目標：將負面經驗扭轉成正面經驗。所以賭場才會在你輸錢時，送你飲料和請你看節目。只不過是運用科技罷了。系統會消除討人厭的阻力，例如排隊時間，然後用精心安排的好運替代。米老鼠的隨行人員會追蹤你走到哪裡，讓它拿著客製化的生日字卡給你驚喜，問要不要陪你走到下一個遊樂設施。在小美人魚之旅，海鷗可能會叫你的名字。如另一位高層主管在二〇一三年魔法手環推出時告訴《紐約時報》：「我們想在比較被動的經驗裡，盡可能增添互動——從『酷，看那隻會說話的鳥』，變成『哇，好神奇喔，那隻鳥在對我說話耶』。」⑬那些點子始終沒有實現。迪士尼承諾會有認識你是誰的神奇海鷗，兩年後，這隻海鷗只會嘎嘎叫，再次飛向空無一物的地方。⑭

　　迪士尼有一大堆打造新東西的點子。爭論在於由誰來打造。幻想工程師全力捍衛各項遊樂設施，堅持若讓處理票務的人順利插手和改造迪士尼的遊樂體驗，就像讓鋪柏油的人指導你如何設計一輛法拉利。他們認為，遊樂設施本身就是魔法。；說魔法存在於遊樂設施之間的負空間（negative space）＊令人深惡痛絕。一位高層主管形容這場戰爭演變成「踢皮球」。⑮有一次，

他們在測試怎麼將魔法手環用於搭乘高速遊樂設施的記名乘客（動畫角色會叫出乘客的名字），幻想工程師戴著魔法手環坐在設施上，心裡卻希望看到手環沒有作用（測試還是成功了）。還有一次，有一派人讓工作人員偷偷繞過大門，想要證明系統始終有安全漏洞。在此同時，參與魔法手環計畫的一般工作人員則抱怨，史塔格斯只想在情況變糟之前，確保他能邀功和升任大位。最後，大家對魔法手環的未來無法達成共識。原本這個偉大的願景是要將嶄新的體驗，統統放在一個平臺上，納入一個簡單的裝置裡。但要這麼做，整間公司必須以前所未見的方式齊心協力，但他們做不到。

華特給了幻想工程師獨立於營運外的重要地位，創造出今天無數公司採納的常見模型，將創新視為少數神聖的人掌管的功能，而非在系統裡衍生發展的屬性。派吉特和同事發現自己陷在難題裡。迪士尼已經有幻想工程師了，另外設立創新團隊，只會讓打造共同願景出現更大的問題。如研究顯示，創新實驗室失敗經常不是因為缺乏點子，而是因為某些時候，需要新的運作方式來推動新的點子。⑯的確，魔法手環的基本架構還在：不需要入園門票、可預約遊樂設施、揮揮手就能退房和入住。但是它被冷凍了，沒有繼續發展，離原本的願景有差距。魔法手

*譯注：在藝術上，負空間指的是既定範圍內，相對於主體和主要元素之外的地方，例如繪畫裡的留白空間。

環推出這幾年，幾乎所有曾參與計畫的高層主管都辭職或被開除了，連史塔格斯都不例外。迪士尼不是唯一有此經歷的公司。這個情形在友善使用者時代很普遍。當組織上下需要齊心協力，打造客戶都會接觸到的簡單產品時，就會遇到。你要如何讓一千個沒有共同願景的人，統統贊成應用程式的某個小細節，或魔法手環系統裡的某個小零件？現代企業的設計無法打造一致的體驗。它的設計是為了分工，將能量用來提升各部門的效率，而非塑造完整的公司體制。

當你開始觀察，就會看見明顯的銜接問題：亞馬遜的網站愈來愈不像亞馬遜，比較像亞馬遜組織結構的負片，它會帶你逛一堆不知所云的影片、雜貨、有聲書、音樂，網站上甚至有個怪異的區塊，告訴你能透過Alexa辦到的大小事──這是亞馬遜本身的奇異宇宙，以神祕的方式連結到各種事物。

Google和蘋果沒有不同。你在某個地方使用Google地圖，它似乎對你問過Google的問題無所不知。然後當你打開Gmail，它卻建議步入中年、個性拘謹的你，用「那有什麼問題！」來回信。蘋果則是要你相信，那些包裝整齊的產品「恰恰好」符合你的需求，卻又不斷在軟體裡塞入無用的按鈕和看不見的功能，似乎不在乎有沒有人覺得用起來很麻煩。有一名蘋果員工曾經告訴我：「我總是在教別人手機有哪些功能，他們會說：『喔，你知道好多超棒的駭客技巧。』」我只好說：「不，這些不是駭客技巧，是本來就有的設計。」這些例子的重點是，你可以發現這些產品背後的公司看起來能力很強，卻在和自己對抗。意思不是他們失敗了，更不是說他們

經營困難，完全不是。但即使核心業務不斷賺進大把鈔票，未來的可能性卻日漸模糊。因此，這些推出一堆產品、設有一堆事業單位的公司，體制日益龐大，愈來愈不容易找到方向。他們不是提供更多減少阻力的東西，只是提供更多東西。

你會發現，那些公司把艱難的問題推給使用者，要使用者解決公司無法自己解決的問題。

在貿易理論中，我們通常會說這是在「輸出組織圖」。這是友善使用者世界最大的公開挑戰：當背後的公司其實是一個聯合組織，為了工作效率而劃分得很細，要如何向使用者展現一致的面貌？如果全世界最有影響力的公司都辦不到，我們可以想見，大家都面臨到如何辦到的問題。或許，人們能循共同願景合作的程度本就有限。又或許，某間公司會發明新的工具和工作方法。又或許，會有新成立的公司，改良舊公司的做法，取而代之。

派吉特在「空中商城」目錄看見了巧妙的裝置，推動十億美元的魔法手環計畫，後來他也離開迪士尼了。他在找新工作，希望新工作能更容易實現單一願景，而不是要和各種願景對抗。若你問他魔法手環計畫的整體目標，他會說，手環不僅要實現你說出口的願望（例如：送出你在餐廳訂的餐點），還要預測你想要的東西。他順利展開新工作後，我問他，為何迪士尼無法實現那樣的願景。他面無表情地望向我的後方，眼皮快速跳動。他說：「留給你自己判

斷。」⑰他的心願不光是要消除阻力，他還要讓你覺得，自己是全世界最重要的人。

派吉特離開迪士尼沒多久，遇到了嘉年華郵輪（Carnival）執行長唐納（Arnold Donald）。唐納希望派吉特想出，怎麼讓這間市值四百億美元的公司，推出個人化的海上行程：除了一百零五艘遊船，航程囊括世界各地七百四十個目的地，每一艘船和每個目的地都有自己的文化和不同的員工。這是派吉特熟悉的公司類型和夢寐以求的規模。拿掉迪士尼和嘉年華的名字，兩間公司的事業都擴張到旗下擁有房地產、基礎建設、物流、船隻事業及一堆餐廳。⑱主題樂園和郵輪（在當時）有一點是矽谷的科技巨頭所無法企及的：完全掌控的環境，能置入大量感應器，用來蒐集所在地和身分資訊。⑲但兩次經驗有個不同之處，就是派吉特能掌控的程度：這次他擔任高層主管，而非聽命於人，還有大老闆的支持，所以他更能一點一滴實現願景。手中資源差不多，但能掌控的層級更高。

主題樂園和現代郵輪非常相似。如果你不是少數搭過郵輪的遊客（全球飯店客房約有百分之二在船上），那你應該對郵輪的大小和營運規模沒什麼概念。以帝王公主號（Regal Princess）為例，船身將近三百三十五公尺，共十九層甲板，高度六十六公尺。可乘載三千五百名乘客與一千三百名船員，為全球三十艘最大的郵輪之一。雖然帝王公主號很大，但隨著郵輪經濟看俏，可能十年內就沒那麼搶眼了。

大型郵輪的每人耗油量較低，省下來的錢可以用來增添娛樂設施，所以能吸引到各種不同

類型的遊客。一九九六年，乘載兩千六百名乘客的十萬噸嘉年華佳運號（Carnival Destiny）是全世界最大的郵輪。今天，海洋和悅號（Harmony of the Seas）的重量超過兩倍，可乘載人數高達六千七百八十名乘客與兩千三百名船員。[20] 通常郵輪上什麼活動都有，你可以欣賞小提琴協奏曲、賭二十一點、玩高空彈跳。那還只是船上而已。航程中郵輪大都會停泊港口，每天都有許多探險團可以參加。五花八門的選項，衍生出最早得名於社群媒體的錯失恐懼症（FOMO），在這樣的壓力下，你會覺得，非得找到和預訂完美的行程不可，絕對不能錯過。嘉年華郵輪旗下有十個品牌，公主郵輪（Princess Cruises）第一個採用派吉特開發的平臺。公主郵輪總裁斯瓦茲（Jan Swartz）表示：「你能理解為什麼大家七葷八素，對搭郵輪興趣缺缺。那些選擇可能在無形中抑制需求，因為大家根本不了解郵輪行程。」[21]

我們已經從規模較小的例子知道，當產品的選項和功能愈來愈多會如何。想一想卡式錄放影機的例子，家裡沒有一個人弄得清楚怎麼使用。因為暢銷，所以附加功能愈來愈多，無論這些功能是不是帶回家從來沒用過。汽車、家用產品、電視應用程式也一樣。個別產品變得更簡單好用。整體來說卻更加複雜，我們被淹沒於大量的選擇。以前，你要從百視達上千支DVD裡挑一支來看，現在，Netflix有上萬部電影供你挑選，蘋果和亞馬遜的平臺上還有更多。因為沒有一個新的互動隱喻，將諸多選項以新的心智模型組織起來，所以我們存在的世界變成了，如心理學家史瓦茲（Barry Schwartz）所指出的有「選擇矛盾」（paradox of choice）的世界。有太多東西

可以選擇，反而容易什麼都不選或對選擇失望。個人化就是要解決這個問題：讓我們少花精力做選擇，又能得到最想要的。亞馬遜和Netflix等公司希望透過演算法，解決令人眼花撩亂的選項衍生的壓力，但這個問題通常無法從實體世界解決。

唐納最初找上派吉特，問他如何讓大規模的郵輪之旅有個人化的感受，當時，派吉特已針對這個問題努力了十年。但愛秀的他沒有立刻揭曉答案。他像往常擺出神氣的樣子，告訴唐納：「給我六個月和幾百萬，我會向你簡報，並從此改變公司的發展方針。」[22] 他能這樣跟執行長說話，顯示出，跟他在迪士尼有天壤之別。組織理論指出，光是提出改變或改變的理由還不夠，還要覺得有此必要。派吉特在嘉年華郵輪不只提出改變，而是老闆請他來改革。

　●

派吉特一副超有自信的樣子，究竟能鼓舞人心還是使人惱怒，答案見仁見智：迪士尼的老員工裡，有些人會隨他猛攻城堡，有些人則恨不得趕快把他燒死。但實在很難有個定論。派吉特給唐納的簡報不是PowerPoint簡報，而是一整棟建築。嘉年華郵輪的體驗創新中心（Experience Innovation Center）看起來就像邁阿密其他辦公園區的無聊辦公建築。但二〇一七年夏季，這個十年計畫已經推展一年半了，我在那時初次踏入，從草草布置的大廳可知，這裡經常動工和改建。有一扇鋼鐵製成的門通往內部空間，灰塵從門框四周撒出，彷彿另一邊有東西爆炸。從那

扇門走入，裡面有接待櫃檯，牆上兩公尺高的地方，寫著富勒（Buckminster Fuller）的話：「預測世界的最佳方法，就是設計出這個世界。」（富勒是設計思考的鼻祖，啟蒙了史丹佛大學教授阿諾。）現場光線昏暗，再走過去沒有其他房間，而是用布幕隔開的收音棚。有日光浴甲板、走廊、電梯、艙房（郵輪上對飯店房間的稱呼）、賭場、酒吧——都是航程中的生活體驗。在這個迷宮的中心位置，就像有著許多奧茲巫師一般，布幕後面有上百位工程師和設計師挨在便宜的摺疊桌邊，忙著用電腦建置演算法、應用程式畫面和平面圖。一定會有不確定原因的非再現問題和程式錯誤，但派吉特有信心能順利運作，因為大家在體驗中心裡不分彼此，同心協力。參與計畫的數十個團隊全都坐在不遠處，像馬賽克拼貼一樣彼此融合——領班坐在開發人員旁邊，人們能彼此了解對方的想法——跟打造航空母艦的工班一樣。派吉特說：「大家一直問我怎麼處理複雜的事物，方法就是讓人們聚在一起，共同想出解決辦法。」

派吉特先是對自己的成績自豪，然後渴望超越這個成就。他小心翼翼不想得罪他在那場迪士尼宮廷鬥爭裡對抗的人。他想誇耀嘉年華郵輪的計畫，也想和從前劃清界線，但再怎麼說，這項計畫的確延續自迪士尼的經驗。就連收音棚都是他在迪士尼學到的東西。在迪士尼世界，收音棚要有塗黑的大窗戶。躲在收音棚後面的設計師，經常因為另一端的人喋喋不休而發噱：有些爸媽，以為終於在廢棄建築前找到一處隱祕的角落，對著嘟起嘴的小孩大吼：「我們大老遠來到這裡，你給我好好地玩！」是那個收音棚讓他們拿下了十億美元的預算。今天收音棚已

經不在了，也幾乎沒留下照片，因為華特‧迪士尼始終堅持亂七八糟的東西要用魔法美化。但你可以在嘉年華郵輪的體驗創新中心一窺究竟。

我在一間假的起居室裡，展開嘉年華郵輪即將推出的旅程，在場有兩名長相最好看的計畫人員假扮一對夫妻，示範系統如何運作。我看見應用程式以及怎麼安排所有的預訂行程。我看見「海洋勳章」（Ocean Medallion）怎麼像魔法手環一樣郵寄到府。登船後你只需要這個圓碟形裝置，它的大小如二十五美分硬幣，可以當手鍊戴或放在口袋裡，目的是讓船上的四千個觸控式螢幕辨識身分，像手機應用程式那樣操作。這個經驗讓我想起《雲端情人》和《關鍵報告》（Minority Report）的場景，以及一九八〇年代晚期魏瑟（Mark Weiser）撰寫的電腦科學宣言。他要推動「普及運算」（ubiquitous computing），夢想打造出一系列裝置，按照整體脈絡（也許是會議室或臥房），配合你，轉變為你需要的東西。

布幕後面有臨時搭建的工作場所，最重要的位置設了一面巨大的白板牆，畫著曲折蜿蜒的示意圖，列出約一百個不同運算系統的輸入資訊，演算系統會分析乘客的每項偏好行為，建立「個人基因體」（Personal Genome）。假如，來自俄亥俄州代頓市的潔西卡需要防曬乳和邁泰雞尾酒，她可以用手機訂購，不管她在十七層甲板的哪個地方，都會有一名服務員親自送過去。服務員會說出名字，向潔西卡問好，也許再問問她，期不期待上風箏衝浪課。晚餐時，假如潔西卡想和朋友規劃觀光行程，可以再次拿出手機操作。但這次，手機的推薦行程不只會為她量

身打造，還會同時考慮朋友的喜好。如果有人喜歡健身，有人熱愛歷史，也許他們都會樂意在下一個港口，到市集來趟健行之旅。

有一百個不同的演算系統，會利用上百萬個資料點，以每秒三次的頻率，重新計算潔西卡的個人基因體。資料點幾乎包含潔西卡在船上的所有行動：她在推薦的觀光行程中花了多久時間、哪些選項她完全**沒有**參與、她在船上的哪些地方實際待了多久，以及當下或等一下附近會有什麼。如果她在房間看過嘉年華郵輪精心製作的旅遊節目，裡面提到停船港口的市集之旅，系統會在適當時機，推薦一模一樣的行程。榮根（Michael Jungen）在迪士尼和派吉特合作過，後來又一起到嘉年華工作。他說：「有一項計算資訊是社會參與，整體脈絡的細節也會考量進去。」㉓我在體驗之旅尾聲看了介紹個人基因體的影片。我用手機打開「羅盤」（Compass）應用程式，在動了手腳的日光浴甲板上四處走動，可以看見隨著我在室內到處晃蕩，伺服器會進行分析，根據附近景點和我的選擇所組成的新資料，讓周圍的娛樂推薦選項改變。感覺很像對真實世界點擊滑鼠，也很像科幻電影化為現實。

從紙鈔到信用卡，再到行動支付，愈少阻力、愈多消費，是商業活動常見的鐵律。我站在日光浴甲板模型上，知道不管我需要什麼都會送過來，也知道當我在郵輪上走動，不管我有什麼潛在需求，都會透過應用程式，或郵輪上亮著的螢幕呈現給我看──可以想見，往後幾年會有許多公司跟進或嘗試。派吉特說：「你可以認為打造無阻力經驗是一種選項，也可以認為勢

在必行。數千年來人們重視價值。但麻煩更具重要意義，因為時代不一樣了。這是打入市場的最低標準。你必須去除麻煩，消費者才會參與。」

按照那樣的邏輯，與虛擬世界裡沒有阻力的悠遊自在相比，現實世界益發讓人失望。對嘉年華這類販賣真實世界體驗的公司來說，要與之競爭以及讓新一代的顧客上船消費，唯一途徑只有超越人們平常在數位世界享受到的方便。首先，嘉年華公司必須打造類似網路的感應裝置，讓系統能感應人類的行為，再推論他們需要什麼。建置完成後人們會開放更多權限，郵輪上的系統就能辦到更多事情。乘客希望系統討好他們，甚至讓他們驚豔，郵輪之旅就是要讓人隨心所欲地玩樂。等到二○二○年，嘉年華郵輪旗下的數十艘船隻都開始採用海洋勳章，裝置的感應能力也不斷提升，想要體驗未來世界，最佳場所就再也不是臭鼬工廠（Skunk Works）實驗室，而是在加勒比海上的甲板躺椅，空氣中飄散防曬乳的味道，手裡拿著一杯邁泰雞尾酒。無論這項計畫最終是否達成終極目標（至少還要再努力十年），它都是設計和科技的領頭羊，能讓你身邊的世界變得跟你手中的裝置一樣重要。

少了IBM這些公司不斷宣傳的智慧城市——智慧型手機的功能在這些地方發展得淋漓盡致，讓人們的衝動和欲望能時時透過裝置及周邊環境得到滿足——帝王公主號也就不足為奇了。將可攜帶的海洋勳章放在身上，不必走到賭場也能賭一把。船上的每個螢幕都能變成你的個人賭場，你的偏好和歷史無縫接軌地傳到裝置上。海洋勳章將郵輪體驗大規模地轉變為個人

化的旅程：觸控式螢幕會在你經過時認出你是誰，像《關鍵報告》裡演的那樣；船員會在你走過去時知道你的名字和要去的地方，即使你們素未謀面也能像私人管家為你服務；任何你想吃、想喝、想買的東西都會送到面前。在海洋勳章的設計師想像的未來世界裡，酒吧能從你的行動得知你的飲酒喜好，根據你在不同地方留下的資料，更新系統裡的資訊。他們打造虛擬實境體驗的原型，讓你戴上虛擬實境眼鏡，在你身處的海灘顯示曾經在那行走的恐龍，然後將回憶編輯成電影，在房間的電視播放。整體來說，這個願景就像無所不能的Uber汽車，有Netflix為你推薦現實世界裡的事物。事實上這些是許多設計師接下來會極力打造的體驗：看不見、無所不在、完美客製化、兩地之間無所界線。

我大概追蹤了海洋勳章計畫三年，這段期間它常因野心太大而搖搖欲墜。由於系統不斷出錯，許多基本功能最後都要全部重新設計。二○一九年他們好像不只一次，而是兩度砸下天文數字（而且列為高度機密），重金打造整個生態系統。但派吉特一如往常勇往直前。他希望加速推出和海洋勳章相關的新點子，將點子更快速地應用於更多郵輪。

我問他最困難的部分是什麼，這項計畫和迪士尼的計畫有何不同。他沒有回答，但答案呼之欲出。他聊到，在迪士尼官僚文化最讓人氣餒。在嘉年華花三年辦到的事，在迪士尼要花七年。但他暗示，魔法手環推出以後，迪士尼世界的員工知道怎麼不讓遊客發現系統的缺點，讓一切看似完美無瑕。在嘉年華就沒這麼容易了。派吉特說：「在這裡規劃和想策略很容易，但

執行和協調是最困難的地方。」訓練第一線員工了解他們要做的改變具有力量，很困難——從遊客登船的打招呼問好，到職務本身的內容，很難讓他們了解究竟要改變多少。聽他談論這些事，我不禁想，回到陸地上也一樣，現在，勞動人口都要配合軟體更新步調，為自己重新定位。

約莫二〇一七年十一月，測試版推出時，我問過派吉特，他為什麼對這件事在意到努力十年。我當然看得出，投資數億美元發展科技能提升主題樂園或郵輪的玩樂體驗。但他為何在乎？他看起來還比較像花大錢整天打高爾夫球的人。他承認：「一部分是它很瘋狂，一部分是其中的原則。我一直看不慣在休閒度假產業，挑出極少數人，為他們提供特別服務就叫創新。將只提供給菁英分子的服務全民化，能顛覆業界。」㉔如他所言，休閒度假產業的大公司不會將個人化服務提供給一般大眾，因為遊客體驗通常分成兩種截然不同的方式。付得起的人會花大錢客製化，有依照興趣安排的行程，以及知道他們不愛香菜的管家。在一般大眾這邊，業者注重提高效率，讓更多人進來玩。

海洋勳章不一樣，它的概念是透過科技，你可以把大眾體驗變成客製化的個人體驗。派吉特不見得是理想主義者，他是務實的人，從以企管碩士學歷在迪士尼管理財務起家。他分析數

據，認為只服務少數有錢人並不合理。要從邊緣下手才能提升業績。雖然還不見整體業績成長，但讓遊客多多參加一些觀光探險行程，讓他們嘗試可能會跳過的活動，他們或許會有更棒的體驗，打造更美好的回憶。某些時候，他們在零阻力消費方式中花的金錢，會變成某種說不上來的體驗——例如：享受了美好時光、產生某種記憶點、製造深刻的回憶。要是美好回憶能提高一成的回客率，那就發財了。所以派吉特才能說服唐納接受翻新郵輪的點子，光是建置成本，就高達數億美元。

派吉特經常將海洋動章計畫比做智慧型手機：這個平臺會與時俱進，暗示著隨著一年一年發展，終有一天辦到從前看似不可能的事。基礎就在愈來愈了解使用者。前次談話派吉特給我看郵輪的核心資料：一份精細的地圖，包含了船上每個地方和甲板。點進去看細節，有些泡泡，即時顯示船上乘客的位置。他解釋：「這裡顯示，有很多人在露臺上。」你可以點進泡泡，也就是代表每個人的泡泡，去看他們在做什麼，還有剛做完什麼活動。

幾年前，派吉特曾經告訴我，有了這些超個人化（hyperpersonalization）服務，有這些周圍船員知道你的興趣，以及今天從事過的活動和明天的規劃，關鍵在於，要讓人們覺得個人化是奢華享受，不是可怕的入侵行為。如果今天是你的生日，船員要有社交常識，不能說：「嘿，今天是您的生日耶！」這樣會讓你警覺到自己真的在被監控。船員應該要調整說法。可以問：「您在船上和我們度過特殊的日子嗎？」用這種方式開啟話題，會讓人覺得自己很幸運，可以

拿到免費的小禮物，或享受到更好的服務，但其實一切早就暗中安排好了。

斯瓦茲說：「對，我們是投資科技，但我們花超多時間重新撰寫流程和角色描述……如果我想在日光浴甲板上喝杯酒，不必打斷美好的時光，去用眼神向服務生示意。酒會送過來。但船員要受過訓練，讓我繼續享受美好的氛圍。」㉕這些細微差異能幫助正在打造超個人化世界的公司，例如Google、Facebook和蘋果公司。在我們周圍的裝置能力愈來愈強，它們就要更有禮貌、更注重社交細節。它們要更進退得宜，所以要好好學習我們的風俗習慣。而且它們要反映出新的設計方式，多加模仿人與人之間的互動關係。下一個世代的設計重點，將從螢幕和產品移開，逐漸轉移到腳本和提示上。前一章我們從日益人性化的科技中看出的趨勢，再次得到證明：當科技變得無所不在，科技必須謹遵人類的社會習慣，以及我們對文雅社會的期待。

遵守禮節看似簡單──只不過是常識──但想一想，我們還在小心翼翼地讓社群活動符合現實世界的關係。過去十年，表達人與人之間的了解，方式有了改變。雖然你已經從LinkedIn一直跳出來的推薦人脈，知道同事念什麼大學，你還是會在閒聊中問他們就讀哪間學校，不然會變得很奇怪，好像你是什麼跟蹤狂──雖然，Google這麼方便，認識新朋友後，你已經先Google一下了。其他例子還有，你可能在IG上關注某個人，但你不會對他的貼文按讚，因為你不想讓他知道，你知道這麼私人的事。重點是，我們還在思索要透露出對他人的認識程度，即便有玩社群媒體的人都知道，資料是公開的。

在我們設法穿越新領域的時候，社群媒體本身卻很不熟練，原因是廣告形成第三種「使用者」，我們永遠搞不清楚產品到底是要賣給誰。與社群媒體互動就像跟愛聊八卦的人講話，等你驚訝地發現別人知道你的祕密，你這才曉得他別有用心。最近我有個單身的女性朋友快要三十五歲了，她開始在Facebook上看見凍卵的廣告。在那一刻之前，她從來沒考慮過凍卵，後來她對此耿耿於懷。她跟朋友講了這件怪事，他們都說沒看到類似的廣告，但他們都曾經被廣告精準地鎖定過。不久前，我開始看到用一名亞洲男性當主角的青春痘治療廣告。我長過成人痘，但我從來沒跟朋友說過，我甚至記得自己沒有在Google過青春痘治療的東西，因為我沒有覺得很困擾。但不知怎麼地，有個演算系統查到足夠的資訊，找上了我，希望我是因為痘痘而缺乏信心的人。

我們一聽到這些廣告例子的科技就覺得可怕。但也有可能覺得很無禮。它們根本連我們是誰都不認識，就無所不用其極地蒐集我們的資訊。它們不是參與談話，而是躲在暗處盯著我們和偷聽八卦。就像某個人，朝只在Facebook「認識」的人走過去，問對方昨晚與家人共進晚餐愉不愉快，這些廣告做出不符社交禮儀的行為，才剛見面就滔滔不絕地說對我們了解多少。廣告業有能力用精準得離奇的新方法找到目標，但廣告本身的格式，還在使用巨型看板的隱喻，這是前一個非人格大眾傳播世代的產物了。（事實上「巨型看板」在行銷界代表最大的「橫幅廣告」）。）如果你跟某人聊到凍卵或青春痘藥物治療，他們可能會有興趣。但要聊天不是該先從

「哈囉」說起嗎？

不過，精準得可怕的廣告不是只有強迫我們接受這麼簡單，它也反映出大家的期望，生活裡的大小事都能依照需求客製化。我們希望社群媒體的動態消息、新聞、電子郵件，可以有東西幫我們先過濾一下，讓我們看想看的，僅此而已。現代廣告令人不安，只是暗示更大的趨勢。我們一開始探討過，這一百年來，人們如何發現「友善使用者」世界裡的「使用者」──是人們了解使用者是誰、他們需要什麼、會使用什麼的歷史。使用者中心設計出現的前幾十年，這麼做的意思是，找出我們對世界運作的期待背後有哪些原則。以及找出大家都能使用的新科技，因為這是合理做法。但智慧型手機和連通性讓世界走向我們，開創大家都用同一個「容器」的新時代──也許是同款應用程式，或同款智慧型手機──但內容物人人不同。派吉特喜歡說這是「個別消費者的市場」（market of one）。以往設計與了解使用者有關，現在我們創造的東西，正在了解一個個的**我們**。（作家吳修銘表示，新時代在Sony隨身聽上市的一九七九年開啟。「我們可以從Sony隨身聽看出，人們對便利的觀念起了微妙卻很重要的轉變。如果說第一次便利性革命，是要讓生活和工作更容易，那麼第二次革命，就是讓產品**變成你**。新科技是自我的催化劑，讓自我表達更有效率。」）㉖

我們面臨壓力，甚至來到友善使用者的臨界點：科技使產品更好用，將設計推向通用性，最後擱淺了，受困於我們並非一模一樣的人。我們對機器學習和人工智慧投入大量的金錢和關

注，其中一個原因就在這裡。人類已經做了我們能做的事，已經了解大家的共通點，好讓日常產品提升生活的便利性。但有一件事我們還差得很遠，就是沒有太多人去用心規劃無數「個別消費者市場」。

我們希望機器能完成創作者所無法預測的最後一哩路。而且一切連通之後，最重要的就是內容了。容器開發商愈來愈像媒體公司——不僅爭相吸引我們到他們的平臺，還想辦法把我們留在各自設計的平臺上。蘋果公司砸下數十億美元簽定電視授權協議，並培養一組編制不斷擴大的蘋果新聞（Apple News）內容編輯團隊。㉗ Facebook重創出版業十年，現在終於承認自己也是出版業者，不僅止於科技平臺。㉘ 在此同時，Google悄悄成為科技管道系統，在行動網頁上說故事——所以我們讀的許多故事現在不是放出版商的網址，而是Google的網址——而且Google想用YouTube徹底取代電視。亞馬遜不僅能拿出令多數電影工作室相形失色的五十億美元電影預算，他們還有一個生態系統繞著所有你會買、會看、會讀的東西打轉；而且亞馬遜的名字出現在愈來愈多東西上，從家具到乙太網路線都有。㉙ 一旦你終於有機會幫一只空盒子微調，你唯一要做的就是，用許多不同的人會想一直打開看的東西把盒子裝滿——然後用演算法確保，當人們打開盒子，最上面放著最適合他們的東西。正是**那樣的**互動，重新塑造了友善使用者產品的吸引力，讓產品一點都不像恩格巴特夢想中用來擴大心智的工具，比較像日常生活的舞臺，上面有好多好多現實世界無法提供的最佳建議。

擔心是有道理的。設計師德拉馬雷（Nick de la Mare）曾經幫忙開發魔法手環，以及手環催生的數位體驗（至少可說：試著催生卻未曾來到世上）。他之前在青蛙設計工作也和對手一樣，轉為設計比較模糊的體驗：設計人們如何生活，而不只是怎麼觸碰東西。德拉馬雷最後離開青蛙，開始自己經營設計工作室，德州大學大河谷校區是他最早接的幾項計畫案之一。大河谷是德州非常貧窮的地方，住著數萬名移工和他們的小孩。這些孩子就算能上大學，也沒有學術能力測驗（SAT）家教和升學顧問的幫助。這些孩子在沃爾瑪和好市多打工，沒有自己的車。他們是家裡進高中念書的第一代，至於念大學，那就更不用提了。⑳

德拉馬雷的公司「遠大的明日」（Big Tomorrow）為這所大學提案打造一個虛擬大學校園，搭配類似迪士尼魔法手環的裝置。教室不會蓋成四四方方中央有草地的建築，會蓋得像路邊的商城，緊鄰孩子工作的地方。孩子只要戴著感應器搭上巴士，就能在建築散落各處的校園裡到處逛。他們可以透過永久學習與成績資料檔，追蹤並客製化學習的過程。這些新型態的學生無法指望傳統大學教育的朦朧願景，他們需要知道投資教育有用，所以這麼做很合理。畢竟，他們本來就在過客製化的數位生活了。高等教育有必要重新改造，符合他們的特殊生活經驗。

虛擬學園已經被德州大學的營運模式給束之高閣——組織被自身設計局限，再添一例。但德拉馬雷還是對他提出的未來憂心，迪士尼世界和嘉年華郵輪提供的個人化服務，合理地邁入下個階段。若連教育都客製化會如何？當我們都住在自己創造的島嶼上代表什麼？Facebook的部

落制度（人們只聽與同溫層的意見）會不會不再只是Facebook帝國，而是……整個世界？德拉馬雷思忖：「在那樣的世界長大會是什麼情形？會不會助長或抑制人類的自私心理、同理心，以及我們面對逆境的能力？如果說，工業設計流程旨在深度同理產品的使用者，但它打造出來的友善使用者世界，最後卻不能提升使用者的同理心，反而扼殺了同理心，也太奇怪了吧。

9
鉤癮效應帶來商機與危機

Facebook 總部招牌上的「讚」（2009 年）

即使有同樣一群人在反映東西難用，我們還是會看著他們的使用者流（user stream）

說：你還不是一直在用！說什麼鬼話？

　　——凱利（Max Kelly），Facebook首位網路安全監控員，寫於Facebook動態消息

能花十年去糾正錯誤的男人是真男人。

　　——歐本海默（Robert Oppenheimer）

　　Facebook的「讚」是二十一世紀最普及的介面，每天有數億人使用。這個按鈕誕生自羅森斯坦（Justin Rosenstein）和波爾曼（Leah Pearlman）的友誼。二〇〇七年他們在Facebook認識時，Facebook還只有一百名員工，兩人一見如故，暢談彼此對未來的夢想。他們會在Facebook的帕羅奧圖總部四周，沿著小路騎腳踏車，一起騎好長一段路。公司給津貼，讓他們住在離公司一·六公里的距離內。Facebook是個令人陶醉的地方。波爾曼記得，身邊都是胸懷大志、好奇心正盛的年輕人，大家什麼都做，充滿幹勁。沒有團隊之分，只有一小群、一小群對相同興趣懷抱熱情的人，每個人都相信Facebook在創造奇蹟。①

　　當時動態消息剛推出，有位名叫威伯（Akhil Wable）的工程師注意到，人們自己發明傳播點

子的方式。在動態消息上你只能貼東西或留言，所以如果看到很喜歡的貼文，大家會截取螢幕畫面，轉貼到自己的牆上。Facebook的員工說這是「消息轟炸」（feed-bombing）。如果有東西爆紅，社群裡會有超多人截圖，轉貼同樣的東西，占滿某人的動態消息頁面，讓他不注意到也難。威伯想用「消息轟炸」按紐簡化大家的做法。Facebook內部很喜歡這個構想，大家開始熱烈討論怎麼做，想出許多不同的微調方式、排列組合和名稱。後來羅森斯坦和祖克伯的大學好友莫斯克維茲（Dustin Moskovitz）成立了新創公司阿薩納（Asana），我和他在偌大的開放辦公空間裡，坐在安靜的角落談話。他告訴我：「波爾曼則有不同的看法。波爾曼心想，要是能給別人肯定，該有多酷。剛開始我覺得點子很蠢。」但羅森斯坦和波爾曼繼續構思。「我們談了這個點子，最後放遠一點來看，問自己：『我們想在Facebook達成什麼目標？』我們的其中一個目標是打造人們互相扶持的世界，讓正向事物盡量減少阻力。」②

那個時候，你想回覆，就只能在貼文寫下留言，但留言有個問題。波爾曼回想：「有人貼出某個有趣的東西，底下的留言會千篇一律：『恭喜你。』『恭喜你。』『恭喜你。』就算你想說點特別的，也會被消失在留言海。」當你只是想表達一點善意，你可以絞盡腦汁自己想怎麼說，也可以直接放棄，寫跟別人一樣的東西就好了，但對腦筋動得飛快的波爾曼和羅森斯坦來說，這是痛苦而漫長的過程：恭—喜—你。羅森斯坦說：「我們覺得要更友善才行。我們在想，怎麼表達肯定是最簡單、最方便的方式？」開發團隊稱此為「超棒」按鈕，它能整合類似

的留言，Facebook還能依此判斷某則動態消息應該傳到多遠。波爾曼和羅森斯坦聽了威伯的意見，並在許多工程師的幫助下，熬夜製作原型按鈕。他們分工合作，得到同事的大力讚揚。接下來好幾個月大家不斷討論這個「超棒」按鈕，對要用什麼符號和名稱感到苦惱。豎起大拇指的符號數度遭到排除，因為豎拇指在許多文化有負面含義。（Facebook還要很久以後，才會擴張成全球公司，當時他們就思慮深遠。）這項計畫數度遭到擱置，讓波爾曼不得不重新推動。最後，是祖克伯本人不想再討論，直接宣布按鈕就叫「讚」（Like），用豎起的大拇指當符號。③

當時的網路環境和現在差別非常大。使用者回饋機制大概不出Reddit的往上或往下投票制度，或是eBay這類網站採用的五顆星評價。除了評分，幾乎沒有表達肯定的東西。按讚預示全新的回饋模式即將到來，會有新的方式，判斷人們想要及接下來可能想要的東西。今天，按讚的想法成為數位世界的主流，從愛心、「加一」到表情符號，都有相同的概念。大家都在用這種方式表達，堪稱支配了世界。羅森斯坦說：「看見按讚成功得超乎想像，真的非常棒。它帶來許多意料之外的影響，有的合乎情理，有的具殺傷力。」就在我們談話之前兩個月，川普宣誓就任美國第四十五屆總統，此時，媒體就像德拉馬雷極度憂心的狀況，從許多新資料可知，美國已經分裂成一小群、一小群的同溫層，而且大概有一半的美國人，完全不了解另一半人的想法。報導指出，俄國駭客利用Facebook替川普散布假消息。

羅森斯坦身形苗條，留著一頭蓬髮和率性的鬍子，兩顆門牙中間有條稚氣的縫隙。他的人

生就像矽谷紀錄片喜劇會出現的主角。維基百科從他某一則Facebook貼文歸納出：「他從二〇一〇年起與名叫喬丹的女性交往，但戀情在她開始信仰祕魯薩滿教時結束，所以羅森斯坦有個在火人祭（Burning Man）做的心形雕像，雕像由來是喬丹創作的歌詞，兩人希望彼此友誼長存。」

④但羅森斯坦也有超乎自然的認真態度。名下Facebook股票價值上億美元，他卻似乎興趣缺缺。羅森斯坦把股票存入信託，承諾會在他動用這筆錢之前捐出去。⑤他沒有住在自己的豪宅，而是加入名為「愛加倍」（Agape）*的十二人群居團體，其他創業家室友，正努力開創符合新世紀精神的副業。⑥他也至少在一個領域表現非常出色。他在Google工作時，對不能看到其他人的工作覺得受挫，便發明了Google雲端硬碟，人們因此能在雲端分享檔案。後來上司告訴他，現行技術無法在Google的電子郵件畫面加入聊天視窗，他便熬夜寫程式碼，發明Gchat聊天程式。兩項產品都成為Google的接觸點（touchpoint），帶領Google走進數億人的生活。

每一天，羅森斯坦都精心安排生活，朝著他想達到的目標前進。早上他會先在書桌上放五杯水，確保自己每天喝下足夠的水。其中有一杯加了甜菜根、藍莓和其他超級食物（superfood）組成的粉末。他把行事曆分成不同的時段，標示出要專心做的工作，好讓自己知道心思該放在哪裡。他設定計時器，提醒自己要在固定時間冥想。但是就連他都承認，自己陷在Facebook打造

*　譯注：Agape 來自希臘文，意思是大愛、神聖的愛。這是一個供科技創業家住在一起互相激勵的組織。

的世界裡。他坦承：「基本上我只對Facebook上癮，就是Facebook的通知訊息。我是成年人了。我不在乎別人怎麼看待我。一下子有這個人點擊，一下子有那個人點擊？我才懶得鳥。但就在我這樣想之後，我會開始滑手機，滑Facebook。」我們很清楚這種衝動如何產生，也知道它會如何改變我們的社會。

●

一九一〇年代，史金納（Burhus Frederic Skinner）還是個孩子，幾十年後，才會成為一位舉足輕重的心理學家。當時他就認為，人類可以像機器一樣塑造。小時候他就以自己為實驗對象，測試過這個理論。有一次媽媽催他收拾衣服，他就想辦法重新設計臥房，訓練自己不要忘東忘西。首先，他用一支旗子擋住門口。旗子插在滑輪上，另一端連接吊衣服的掛鉤。要把睡衣掛在這裡旗子才會拉起來。⑦雖然史金納當時解釋不清楚，但背後的想法應該是：有一件我不想做、永遠記不住的事情。但適當的環境會讓我不得不做。這個概念在他的人生有怪異的一致性。

一九二六年大學畢業後，他回到那間臥房。這一次，他決定訓練自己成為小說家。⑧首先，他把房間重新設計成一間簡單的工廠。他在房間的一邊做了一個可以把書攤開放的書架，不用抬高手臂就能閱讀杜斯妥也夫斯基、普魯斯特和威爾斯（H. G. Wells）的書。另外一邊他做

了一張寫字桌。他的計畫是讀書、寫作，再回頭讀書、寫作，直到成為大師為止。但這個方法

沒有用，原因出乎他的意料。他不是被空白的紙張嚇到了，也不是沒有東西可以寫，而是他覺

得空白紙張太小很無聊。浪費時間想辦法讓虛構人物的內在性格栩栩如生，似乎怪得可以。年

輕的史金納心想，如果我不是由內而外描述一個人，而是由外而內解讀，讓大家無法反駁呢？⑨

史金納的老師總是稱讚他很有作為，沒多久他便錄取哈佛大學研究所。他寫信給從前的系

主任：「我最感興趣的就是心理學。也許我該繼續鑽研，縱使，如有必要我會改變整個領域，

隨心所欲研究。」⑩他的夢想是讓動物心理學和研究動物生理的學門一樣縝密——讓大家不必

用寫小說的方式去詮釋生物的行為。這一次他還是從埋頭製作東西展開，沒多久他就從日後人

們口中的「史金納箱」取得突破。⑪這個裝置莫名地呼應了他小時候的臥房設計，以及想要透

過環境設計塑造行為的夢想。史金納箱是配合老鼠或鴿子體積製作的小房間，可以擺放燈泡或

喇叭。裡面還有一支操縱桿，壓下去會掉出飼料。重點在，觀察裡面這隻倒楣的生物，能否學

會其中的因果關係——學到依照正確信號壓操縱桿，會得到獎勵。

史金納的實驗看起來也許很古怪——是巴夫洛夫（Pavlov）有名的狗狗口水實驗進階版——

但他帶來的深遠影響在於，他用這個箱子建立世界觀。世界不就是由隨機刺激編織成的一張網

嗎？所謂的人生，不就是我們壓下一連串的操縱桿，希望獲得金錢或滿足情欲？對史金納來

說，心理學家不必了解像思維或動機這類模糊和難以掌握的東西。他們不必成為小說家。後來

有好幾十年，他的神奇箱子成為整個心理學界的主流觀點，他曾得意地說：「藉由探索行為的

原因，我們可以去除想像的內在因素。我們去除自由意志。」⑫

史金納執著於將我們的個性簡化成環境的產物，這點值得我們記住──尤其是，他也發現

了，友善使用者世界最令人困擾的心理機制。史金納是從與老鼠相關的簡單問題發現到這件

事：食物獎勵能預測，還是隨機給予食物，怎樣會讓老鼠反應比較快？顯然前一種是比較好的

獎勵方式──如果獎勵一定會出現，老鼠應該會快速反應。事實上情況相反。食物獎勵給得很

規律，老鼠很專心，但當食物隨機給予，老鼠會瘋狂壓桿子。⑬

有許多動物實驗無法真正描繪出人類的行為樣貌。有時候，拿動物來和人類對比太過簡單

了，有時候，我們和動物的衝動天生有別。但史金納箱是極為少數的完美範例，帶我們看見，

與人類在演化上相差數百萬年的親戚有怎樣的動物直覺，並從中認識自己。史金納自豪地表

示，他精心研究找到的行為動力，終於可以解釋為何沒有人不愛賭博。史金納箱不就是吃角子

老虎或其他碰運氣的遊戲嗎？你拉下拉把，永遠不知道會出現什麼。是可能會贏大獎的希望把

你給捲了進去。就是因為你從來沒贏過大獎，你才會拿手去拍操縱桿。

過去幾十年，神經科學家終於開始了解為何會有如此現象。當事情結果如我們所料，大腦

的獎勵中心不會啟動。畢竟，我們的好奇心不是發展成要我們去探索已知事物。另一方面，當

事情結果不如我們預期，我們的大腦會發火。此時，警覺到有找出新模式的機會，獎勵中心開

始嗡嗡作響，跟吸食海洛因或古柯鹼一樣，誘導多巴胺的分泌。所謂的變動獎勵（variable re-ward），最明顯的例子就是賭場的吃角子老虎，美國人在這種機臺上花的錢，比看電影、看棒球和到主題樂園加起來還多。⑭先別考慮，每一部電影、每一場球賽、每一座主題樂園各有不同的獎勵機制。這個概念也能用來解釋日常生活最常見的事件。我們來假設，你的工作每兩週能賺進兩千美元的支票，雖然支票金額很高，但你拿到的時候不會慶祝。但想像一下，有個朋友出於好玩，給了你一張刮刮樂，讓你贏得一千美元的獎金。你會四處向朋友炫耀，興高采烈地請酒吧裡的大家喝一杯。再想一想，我們是怎樣宣揚鹹魚翻身的故事，幾乎牽涉文化的各個層面。體育賽事、書刊、電影、政壇，從最古老的故事寫出來的那一刻，我們就開始支持鹹魚翻身的人，因為他們不是在重申我們已經認識的世界。鹹魚翻身的事蹟，是創造出一個完全不同的世界。弱勢的人贏了，普天同慶。范德堡大學神經科學家札德（David Zald）研究好運降臨時大量分泌多巴胺的現象。他指出：「沒有人會傳誦必勝隊伍的故事。阿拉巴馬大學擊敗范德堡大學，沒有人會覺得興奮，但若范德堡大學擊敗阿拉巴馬大學，納什維爾市會陷入瘋狂。」⑮自從有了文字，人們便流傳著谷底翻身的英雄故事。那些故事或許是人類最早發現、最棒的嗑藥方式。

作家馬德里格（Alexis Madrigal）注意到，史金納的研究與我們的數位生活有令人毛骨悚然的關聯性。他在二○一三年讀到人類學家舒爾（Natasha Schüll）的著作，從書中描述的吃角子老虎

機臺設計，發現這種遊戲和應用程式設計有驚人的相似處。⑯設計圈開始進入痛苦的自我檢驗期。設計師哈里斯（Tristan Harris）寫道：「一旦你知道怎麼按人類的按鈕，你就能像彈鋼琴一樣操縱人類。科技公司經常聲稱：『我們只是讓使用者更方便，想看什麼影片就看什麼影片。』但他們其實是在追求商業利益。你不能怪他們，因為『使用時間』是他們必須爭奪的利益。」⑰

今天，給予變動獎勵的史金納箱隨處可見，有Facebook、IG、Gmail、推特。你一起床就會查看Facebook動態消息、IG帳戶或電子郵件。零星的訊息和讚發送過來。朋友貼的圖像和文字逗你發笑或令你生氣。內容也有可能很無聊。你永遠不知道會出現什麼。貼文會收到多少讚呢？因此，你根本沒意識到自己在做什麼，就每幾分鐘又打開查看一次，看你的Facebook、IG、推特。這些程式都將常見的下拉更新手勢做了些變化──把螢幕往下拉或點擊按鈕，就會出現一批新的更新內容讓你瀏覽。那個手勢正是修改過的吃角子老虎拉把。有時候你得不到回報，這是引你每天上鉤的變動獎勵。據估計，我們大約每天查看手機八十五次。⑱有些研究人員觀察了人們觸控手機的次數──彷彿他們就在現場等著──指出我們每天共觸控手機兩千六百一十七次。⑲

史金納認為，他從箱子得出的結論能用來改善社會的各個面向，人類能透過制約提升自我。目前我們還不清楚這個想法對不對，只知道這個實驗正如火如荼地進行著，智慧型手機正是現代版的史金納箱。除了一點不同，我們沒有被逼，而是自願選擇。智慧型手機具有友善使

用者的特性，能跨越年齡層和文化的隔閡。因此，智慧型手機的按鈕、應用程式和回饋機制，重新塑造了全球數十億人的社交生活、資訊攝取、購物模式以及擇偶方式。想一想交友軟體Tinder的例子，Tinder就是用變動獎勵機制，改變了找尋戀愛對象的流程。上面沒有旋轉的圖案轉輪，而是一列又一列的新面孔，擺好姿勢，照片經過裁切，供使用者快速瀏覽。頭獎就是找到一個你喜歡他、他也喜歡你的人。自行選擇和運氣加在一起，讓Tinder剛開始很像遊戲——然後你對遊戲愈來愈熟悉，變得像在嗑藥。如Tinder的一位創辦人就事論事、厚臉皮地解釋：「我們有這些遊戲的元素，感覺幾乎就像得到獎賞。作用很像吃角子老虎，你期待看到下一個人是誰，或是滿懷希望，想知道『我配對成功了嗎？』，有沒有出現『配對成功』畫面？這是很棒的小動力。」⑳便利性和娛樂效果刺激著我們，社會把史金納箱變得更便宜、好用和容易取得，忙著把它塞進大家手裡。但我們的個人史金納箱不像吃角子老虎機，無法令我們富足。市場完全掌握住，如何丟最少的東西讓使用者回流。

當然，幾乎沒有人是刻意地去打造有如史金納箱讓人成癮的世界。但正是這一點，讓人造物的影響更深遠。設計師會想出這些做法，是因為他們要設法讓使用者經常回流，剛好在這個過程，發現了人類無法抗拒的東西。可是，當野心、直覺、酒類、香菸、毒品，統統建立在癮頭大腦化學作用最頑強的一面。世界上最長久不衰的生意，帶出了上。友善使用者世界的招數，就是我們不但成癮了，還不必花錢買毒。這些毒存在於我們的大

腦，經過演化而成為本能。

前幾章我們看見，心理學出現轉變，不再用行為學家那一套冰冷地判定，人類動機不過是懲罰和獎勵的制約反應。心理學的確轉變了，開始偏向從心理作用的觀點出發，對人類的細微差異做更深入的了解。心理學的發展轉向去同理人類，促使設計師將我們（也就是使用者）放在人造世界的中心。在第二次世界大戰後，這股思潮帶領人們了解到，飛行員之所以失事，不單純是因為訓練不足。有人在失事中死亡，對此查帕尼斯等人則是發現，訓練本身就有瑕疵，因為人是有瑕疵的。要讓人把機器操作得更好，不需要提供更多的訓練，而是要讓機器依照人類的特性去設計，讓人類要接受的訓練減少。因此，雖然二十年前，購買一臺最先進的錄放影機或電視機，你會拿到一本講解所有新功能的厚重使用手冊，但現在，我們希望能拿起史上最複雜的機器──我們的智慧型手機──可以不用學習，就隨心所欲地使用。

在友善使用者設計打造的世界裡，讓東西更好用已經轉為讓東西能不假思索地使用。這種便利性最後變成讓產品更有誘惑力，甚至讓人徹底上癮。有一小段時間在矽谷，追求上癮看起來沒什麼害處──部分原因是上癮往往被塑造成「參與」，矽谷用參與來代指讓使用者更頻繁地不斷回流。這種天真的熱情，源自史丹佛的法格（B. J. Fogg）。我們在第四章介紹過，史丹佛大學教授納斯研究人們對電腦展現禮貌。法格是納斯班上的高材生。他追隨老師的步伐，繼續分析電腦如何塑造我們的行為。但他發現了納斯從未想過的最佳實驗對象：Facebook。

二〇〇六年底，Facebook 推出兩年，已經累積了一千兩百萬名活躍用戶，而且人數增加速度並未減緩。當時為了進一步刺激成長，Facebook 開放平臺，讓外部開發人員在上面創造遊戲。法格的敏銳度，讓他看出 Facebook 是心理學研究尚未開挖的資料庫——它不只是寶藏，還是可以發揮心理學理論的地方。所以二〇〇七年九月，法格利用大學部電腦科學課程「Facebook 應用程式」，㉑ 要求學生在 Facebook 創作遊戲，以各種心理學原理鎖定用戶。例如：可以慫恿朋友加入的線上躲避球遊戲，以及利用人們想要回報善意的心理，所設計的虛擬擁抱交換遊戲。這七十五名學生在十週內，總共賺進一百萬美元，擁有一千六百萬名用戶。這堂課的期末報告來了五百人，包括想要大賺一筆的投資者。㉒ 見到如此驚人的成長數據，法格心想：是什麼讓遊戲有令人無法抗拒的高黏著度？他將相關原則彙整成三項要素：動機、觸發點、能力。不管有多愚蠢、有多微不足道，都要創造動機。還要提供觸發點，讓用戶對動機感到滿足。然後要能簡單操作。

這條公式和史金納對制約反應的看法有驚人的相似之處。（事實上，法格的追隨者艾歐〔Nir Eyal〕出了一本《鉤癮效應》〔Hooked〕推廣法格的真知灼見，而在矽谷一夕成為人人推崇的大師。）法格的模型簡單來說，就是當周圍環境有讓我們依動機行事的觸發點（快樂和痛苦、希望和恐懼、歸屬感和拒絕），會幫助我們培養新的習慣。慫恿用戶參與不外乎是在適當時機提供觸發點，讓人在最方便的情況下做出行動。什麼是獎勵行為的最佳方式呢？當然是能喚醒多

巴胺中心的不確定獎勵。沒錯，雖然法格闡述和發展這些理論，但他勇敢地設法避免理論被濫用。㉓可是多數人都忽視他的警告和當中的細微分別。數百名法格教過的學生進入了矽谷，並在Facebook、Uber、Google從事高階職務。最有名的人是克里格（Mike Krieger），他和大學好友希斯特羅姆（Kevin Systrom）發明了為iPhone 4量身打造的社群網路應用程式。最後克里格和希斯特羅姆將應用程式簡化到只能分享照片和對朋友的照片按讚。他們將它取名為Instagram。㉔

我們討論過第一資本保密到家的聊天機器人個性，以及嘉年華新一代郵輪上的社會工程，可從這些例子得知，我們的行為已經成為設計的素材（一如我們對實體世界的直覺），而且往往是不經意的行為。主導市場的應用程式或產品，核心都存有人類的心理怪癖，並不足以為奇。Uber就是很明顯的例子。《紐約時報》記者薛伯（Noam Scheiber）長期調查後發現，Uber利用行為經濟學的觀點，讓駕駛延長工作時間。㉕其中一招是利用人類想要達成目標的天性。駕駛會看見訊息跳出來說：「再賺十美元就有三百三十美元的收入了。你確定要離線嗎？」數字是隨機顯示的，目標也沒有意義。但做為工作目標，並不需要有意義，重點在差一點就能達到——就像吃角子老虎機的最後一個轉輪速度會變慢，讓你以為自己**就要**連成三顆櫻桃了，然後在最後一刻變成其他東西。Uber和來福車（Lyft）還用另一項功能吊駕駛胃口，Uber稱為「提前派單」（Forward Dispatch），在路程還沒結束前先安排下一趟車程。這麼做很像Netflix的下一集預告。兩位學者彼特曼（Matthew Pitman）和希恩（Kim Sheehan）指出：「沉浸在Netflix不需要任何

努力。事實上，要停下來，比繼續看還困難。」這項功能成功到Uber駕駛差點起來反抗，因為他們覺得沒辦法上廁所休息一下。Uber最後放了暫停按鈕，卻為自己辯護，說駕駛喜歡忙著賺錢。

但薛伯指出：「就算此話不假，我們可以從其他角度探討提前派單的邏輯：這項功能凌駕於自治之上。」這項心理駭客技巧也以其他樣貌出現。在Snapchat上面，如果用戶接連幾天傳送訊息給朋友，會得到「存火」（streak）表情圖案的獎勵。有一名青少年在網路媒體《麥克風》（*Mic*）表示：「我覺得，從某個奇怪的方面來說，它讓友情感覺更深厚。比如，你可以每天跟某個人說話，但存火是你們每天講話的物證。」㉖另外一名青少年說：「存火像是你對某個人的承諾。」所以，透過回饋和我們對互惠的本能渴望，沒有意義的目標變成了最重要的尺規，用來判斷高中時期最生死攸關的大事：你有多少人氣。Snapchat藉由創造新的社會地位參數，改寫青少年的社交生活。

本書探討這一百年來的發展，希望深入了解我們是誰──我們為何覺得某些東西好用、我們如何理解生活裡的裝置，一切都是為了讓東西更能配合人類想法的怪癖。這條尋覓自我的蜿蜒道路，最後演變成我們不得不讓裝置利用我們的某些心理機制。這一路以來，人類試著了解身為個體的我們，有需求、偏見、怪癖的我們，最後又回到起點，赤裸裸地面對史金納的注視。市場為我們的生活提供各種用法益發簡單的產品。這些產品的高峰是一群浮誇的符號──包括Google、Facebook、IG、推特，以及任何你能在智慧型手機上找到的應用程式──它們挑逗

大腦中最古老的區塊，與我們認識世界的方式息息相關。設計師揚棄史金納想實現的簡化思考方式，努力打造友善使用者的世界，卻又重新發現史金納的理論。他們重新建構讓我們之所以為人的事物——我們追求愛和歸屬感，對新事物有求知欲——這些東西就像史金納箱，最大的成功來自它們很容易使用。我們在箱子裡填滿人生樂事，甚至於連日常生活都塞了進去。

史金納只關注誘使動物反應的因素，這樣的觀點已經因為科技平臺轉變了，現在我們假定，使用者想要的東西，可以簡化成他們點擊什麼。這個假設完全忽略了動機，只看衝動和行為。設計方法已經將那股動力編碼，確立觀念。使用者經驗設計大師庫柏想出使用者人物誌的點子，他將這種現象稱為產品設計的「歐本海默時刻」（Oppenheimer moment）。⑰歐本海默催生了幫助美國終結第二次世界大戰的原子彈。但當他在代號「三位一體」（Trinity）的核試驗中看見世上第一朵蕈狀雲，他就知道，自己發明原子彈的意圖，與人們使用這樣東西的方式無關。庫柏曾經告訴一群使用者經驗設計師（他們的工作領域是他催生的）：「今天，我們這些科技工作者，我們這些設計、開發、運用科技的人，有我們自己的歐本海默時刻。你在那一刻發現到你的良善立意被推翻了，你的產品被用在意料之外、不樂見的用途。」

●

我的父母是來自臺灣的移民，我爸爸來美國念書，媽媽國中畢業後就沒念什麼書。我今天

所擁有的——包括讓我有成就感的工作、良好的教育、我深愛的妻子，以及對孩子能擁有這相

同事物的期望——都要感謝美國的文化融合精神為我開創機會。經濟學家也認同，我們的國家

擁有驚人的成長歷史，歸功於移民發揮潛力播下種子。二○一六年十一月九日，許多人發現選

舉結果時，一定跟我一樣問了自己，美國是否不再相信我一直以來活在裡面的美國夢。我找不

到任何滿意的答案，從希拉蕊或川普的投票數據，以及任何說法，我都看不出來。我仔細看過

投票數據，覺得很空洞，因為數據無法顯示該怎麼辦。然後我讀到了作家里德（Max Read）寫的

文章〈川普靠Facebook選贏〉（Donald Trump Won Because of Facebook）。㉘

　　里德的核心假設是我們所知道的事實，也就是Facebook傳播的訊息數量，比不上它帶給人們

的肯定感。因為羅森斯坦和波爾曼發明的「讚」，以及背後用來追蹤讚的演算法，我們將自己

隔絕在幾乎和我們相同的信念裡。有一篇宣稱教宗支持川普的假消息，在Facebook上分享了八十

六萬八千次，但拆穿它的文章卻只分享了三萬三千次。㉙謊言比真相更容易散布，因為真相還

要連到別的地方去分辨，相較之下，要將我們相信的謊言分享出去容易多了。有個同行指出，

Facebook是萊維頓郊區土地開發的二十一世紀翻版：一個同質性勝過異質性的地方，唯一聽到的

意見，來自和我們想法一模一樣的虛擬鄰居。

　　其結果之糟，超越我們在西方國家的見聞。美國和英國開始慢慢調查，Facebook在二○一六

年美國總統大選和英國脫歐公投扮演的角色，而緬甸則捲入羅興亞人的種族屠殺浪潮。數十年

來，激進的佛教國族主義者，不斷迫害這些穆斯林少數民族。緬甸每隔一段時間就有流血事件，令人髮指，但二○一七年，超過六千七百名羅興亞人死亡、三百五十四座村莊焚毀，至少六十五萬人被迫逃往孟加拉。後來聯合國找到了新的導火線：Facebook流傳的假消息。[30] 不只緬甸，在斯里蘭卡也爆發反穆斯林暴動事件；印度、印尼、墨西哥的社群媒體掀起動用私刑的風潮，被人當做神聖事蹟放上社群網站。

斯里蘭卡的官員表示：「我們沒有完全怪罪Facebook。是我們自己起的頭。但你知道嗎？Facebook是助長的那陣風。」[31] 可是Facebook不只是一陣風，將瘟疫散布得比眾人能預料的遠而已。當回饋機制建立在人類對肯定的原始需求上，力量遠遠超過那樣的境界。引用一則報導標題來說：〈前Facebook副總表示，社群媒體在用多巴胺驅動回饋循環摧毀社會〉（Former Facebook VP Says Social Media Is Destroying Society with Dopamine-Driven Feedback Loops）。[32] 《紐約時報》曾在某串假消息進入半衰期時進行追蹤。那則假消息說，斯里蘭卡某名藥劑師，把絕育藥丸放入佛教徒客人的藥中。《紐約時報》報導：「Facebook最大的影響，可能是放大全世界的部落主義傾向。那些將世界區分為『我們』和『他們』的貼文，自然而然地崛起，利用了使用者對歸屬感的渴求。Facebook用有如遊戲的介面，來獎勵用戶參與，讓用戶在得到按讚數和回應時，增加多巴胺的分泌，訓練用戶沉迷於能獲得肯定的行為。Facebook的演算法在無意間鼓勵了負面消息的散布，最能刺激多巴胺分泌的行為，變成是去攻擊非我族類：其他運動隊伍、其他政黨和少數

民族。」㉝

除此之外，在大街上，人們可能會想一些糟糕的事，但他們受制於群體的規律和風俗習慣。畢竟，社會會鼓勵或壓抑某些行為——壯大或牽制某些群體。這是社會最基本的功能。相反地，Facebook讓在公開場合說糟糕的事變得容易。不像在群體社會，這樣的極端作為會在Facebook上得到按讚的獎勵。因為這個不同以往的回饋機制，人們發現，還有別人跟他們一樣。訊號被加強了。根據那樣的回饋機制，原本只會悄悄討論的極端意見，可能會被強化，變成振振有詞的世界觀。這不只是將自己困在想法相近的虛擬社群，還會幫我們最糟糕的衝動得到肯定的回饋，極端變成了核心——感受到別人的信任，讓你不顧後果去做不曾想過的事。友善使用者設計的便利性，讓我們變成最糟糕的樣子。它讓點火像添柴一樣簡單。我報導和撰寫過數千則數位設計的故事，也親自設計數位產品。當時的我總是認為，「創造零阻力的東西」百利而無一害，反正有科學，有效率市場，還有值得信賴的法院。但友善使用者世界就是我們能打造的最佳世界嗎？

美國總統大選結束後幾個月，大惑不解的希拉蕊競選團隊心想，他們怎麼會嚴重誤判與川普的競賽。此時開始有劍橋分析公司（Cambridge Analytica）的新聞報導流出。這間神祕的數據科學公司曾經收受鉅款，為川普的選情助攻。㉞劍橋分析公司本身沒有創新的發明，他們的靈感來自劍橋大學的年輕心理學家柯辛斯基（Michal Kosinski）。

柯辛斯基的穿著打扮很像創業投資家：合身的卡其布襯衫，習慣俐落地紮進褲子裡。（如果沒紮進去，你會以為他是新創公司的年輕老闆。）但根據演算法，他的頭髮亂蓬蓬指數為百分之十七・二，鬍鬚邊邋指數為百分之十・九。他一直都很叛逆，是那種會問陌生人為什麼信仰上帝的人。他將這點歸因於在波特蘭長大，那裡的人把爭論當成休閒娛樂。他承認，自己個性難搞才會走上這一行。柯辛斯基成為說中網路資料廢氣（data exhaust）會帶來災難的烏鴉嘴。

柯辛斯基有心理學博士學位和心理計量學碩士學位。心理計量學的重要假設之一，是人類複雜難解的個性可以簡化成五大人格特質，將各項特質的英文字首拼起來就是「OCEAN」（海洋），我們每個人或多或少都符合一點，分別是：願意參與嶄新經驗的開放性（openness）；盡責態度（conscientiousness）或完美主義；外向（extroversion）；體貼他人並樂意合作的隨和態度（agreeableness）；易感不悅的神經質（neuroticism）。二〇一二年，柯辛斯基著手調整測驗內容，新版測驗的問題會隨答案變化，變得更精簡和有效率。柯辛斯基和一名同事找到機會在網路上做更豐富的測驗。他們透過Facebook流傳依照OCEAN人格特質打造的測驗。這份測驗在網路上爆紅，吸引了上百萬人回覆。柯辛斯基發現這是全世界獨一無二的資料集，它不僅能顯示完成測驗的人有什麼性格，還能將他們的性格對應到他們在Facebook按讚的內容，以及個人檔案上的人口統計資料。柯辛斯基回想：「我發現，只要看數位足跡，從那裡出發，就能用完全自動化的方式，一下子了解某個人的性格。」[35]

結果非常驚人。只要幾十個讚，柯辛斯基的模型有百分之九十五的機率猜中某人的族裔。猜中性傾向和政黨的機率也差不多，分別是百分之八十八和百分之八十五。婚姻狀態、宗教信仰、吸菸與否、嗑藥甚至父母離異，都能用這個模型來預測。之後事情開始往詭異的方向發展。七十個讚就能預測一個人的人格測驗答案，比朋友猜得還準。一百五十個讚就能猜得比父母還準。三百個以上，可以預測細微的偏好差異，以及連伴侶都不知道的個性。㊱二○一三年四月九日，柯辛斯基將研究發現出版成書，Facebook的人資致電詢問柯辛斯基願不願意加入Facebook的數據科學團隊。後來他查看郵件，發現Facebook的律師也寄信給他，警告要採取法律行動。

Facebook很快就把按讚改得比較有隱私性。但瓶中精靈已經放出來了。柯辛斯基證明，如果你知道某個人在Facebook按了哪些讚，就能了解他們的個性。當你了解他們的個性，你就能輕而易舉量身打造訊息──用讓他們生氣、害怕、有動力或感到孤獨的事物為依據。劍橋分析公司用空殼公司做掩護，找柯辛斯基合作，應該只是遲早的問題。柯辛斯基拒絕了。後來他警覺到有報導指出，川普的競選團隊在Facebook買廣告，煽動被精準鎖定的目標群眾。二○一六年，劍橋分析公司執行長宣稱，他們幾乎擁有美國所有成年人的人格特質資料──兩億兩千萬人。據估計，大選期間劍橋分析公司每天測試四到五萬則廣告，深入了解什麼能刺激得票──或讓不喜歡川普的選民不想去投票。㊲舉例來說，川普的數位競選團隊宣稱，他們鎖定住在邁阿密海

地社區的黑人選民，宣傳在二○一○年海地大地震發生後，柯林頓基金會（Clinton Foundation）疑

似從援助物資貪錢。㊳幾個月後，有記者開始懷疑，劍橋分析公司的數據科學是否真如宣稱般

先進。㊴卻沒有人懷疑，Facebook而易舉就能辦到劍橋分析公司誇耀的事。

事實上，大選過後幾個月，Facebook流出澳洲高層撰寫的文件，內容指出，他們可以精準鎖

定「沒有安全感」、「覺得自己沒有用」、「需要提振信心」的青少年。Facebook立刻否認他們

有利用情緒鎖定目標對象的工具。㊵但他們無法否認有可能辦得到。柯辛斯基的研究以驚人的

方式證實，Facebook的廣告業主不必仰賴粗糙的指定客層（demographic targeting）功能。完全以

Facebook的數據為基礎，就能按照特定的人格特質（如何回應可怕、充滿希望、寬容、貪婪的訊

息）來鎖定人群。在友善使用者設計史上，第一次，你不只能按照對人的假設，還能按照實際

的了解，改變一個人的經驗。

祖克伯經常借用友善使用者設計的語言，來傳達自己的抱負，他說Facebook「拉近世界的距

離」，讓用戶更快樂、更有滿足感。但他打造的世界不僅止於如此：這間公司能用前所未見的

精準度了解使用者。他打造出全世界最大的史金納箱，這個發動使用者焦點的工具，其實並不

友善。這件事既諷刺又可悲。史金納用黑箱測試動物的行為，當時他主張，只要知道能引導動

物做出回應的刺激物和獎勵，就不需要了解動物的內心世界。Facebook的危險就在，它讓我們不

認識且無法得知動機的對象精準地預測我們是誰。

消費性科技產品的最終目標一直都是打亮和磨平銳角，讓每項細節變得簡單有魅力，讓產品看起來「必須如此」。從本書討論內容可知，這種「必然性」含義很廣。設計的必然性來自於，它們能正確預測我們的使用方式，讓我們完全不會去注意這項設計。但讓機器配合「人類」的目標，已然發展到另一種境界。今天我們不只讓機器符合一般的理想狀態，還能讓機器配合我們——配合我們的個人特質和一時的興致。從嘉年華郵輪集團設計海洋勳章，以及第一資本研發有個人怪癖的聊天機器人，都能看出這一點。但依照個人量身打造的理想，在兩件產品上達到巔峰：Facebook和智慧型手機。Facebook重新塑造混亂的社交生活，除了創造出虛擬的人際關係，還按照機器對我們的認知，來決定餵給我們哪些資訊。智慧型手機則有一堆按鈕，漸漸懂得如何預測我們想做什麼。

這些簡單的按鈕很吸引人，但試圖隱藏按鈕背後的高度複雜性，我們也失去了掌控事物運作、拆解分析的能力，無力質疑引導創造過程的假設。現代使用者經驗正在變成一個黑箱。這是友善使用者的鐵律：經驗愈是流暢，就愈不透明。裝置為我們做出決定時，它們也將我們可能會做的決定轉變成單純的消費機會。在即時互動且互動方式簡單得要命的世界裡，不存在高層次的欲望，也不存在無法用一顆按鈕即時分析的意圖。消費可能會愈來愈簡單，但我們要表達真正的需求卻益發困難。

的確，我一直把焦點放在Facebook上，因為它對社會的影響最明顯也最深遠。但透過友善使

用者產品帶來影響的其他科技業龍頭，沒有一間公司零負評。他們的產品介面裡，藏了我們看不見的後果、成本和受眾。你看不見亞馬遜倉庫裡努力達成目標的工作人員，有時候他們接連好幾天都沒有工作，然後打卡上累死人的十二小時輪班。至於蘋果，則是創造出將人生完全放進一個小螢幕的規則，幫助Facebook成功。蘋果真的將我們的生活濃縮到愈變愈小的調色板上。

在此同時，Google雖然免於像Facebook被嚴厲地重新檢視，但它也插手安排我們看到的資訊和看到資訊的時機，我們對世界的認知，不知道被它掌控多少。

好的使用者經驗設計始終取決於是否能讓介面有條有理，採用易於瀏覽的直覺化邏輯，而且介面有與人互動的回饋資訊，讓你知道自己做了打算做的事。但即使我們按照自由意志做出那些選擇，中間的過程卻有待商榷。我們並非都是同一個人。我們很善變。我們看事情的角度有好有壞。設計應該具備的必然性，變成了我們只會被允許做出某些選擇。當數據被用來塑造我們周遭的選擇，我們可以合理地問：我們在做的是誰的選擇？我們把自己變成眼裡只有最想要的東西的消費者，我們可能會失去其他可能性，只能變成機器心目中的我們——而且機器沒有過問我們就這麼做了。

就舉個例子吧，我的手機自動顯示一則動態消息，因為幾年前我漫不經心地點開了幾篇講足球、特斯拉、球鞋的文章，所以它認為，我只對這些主題感興趣。今天，看著足球、特斯拉、球鞋的文章，機器對我的興趣模型有著詭異的局限，而我只能挑選會強化這個模型的事

物。滑動手機畫面，看見重視的事物竟被詮釋得如此狹隘，真令人洩氣，這個經驗就像是被一個傻子歸入某種刻板印象。那個傻子永遠看不見自己忽略哪些線索和細節。那個傻子欠缺智慧，看不見思慮不周之處。現在，請想像這種刻板印象的問題被擴大到更多事情上——不只是我們看見的動態消息，而是所有事情，從我們保持聯絡的朋友，到我們替小孩買的東西——你就會開始發現問題。友善使用者產品標榜能比我們自己更了解我們，將我們困在永遠打不破的假設裡。我們變成史金納箱裡的老鼠，只有一根操縱桿可以按壓，於是我們就一直按、一直按。因為，沒有別的事情可以做。

還有一個問題，就是當數位產品觸及範圍愈來愈廣，意味著愈來愈少人自己做決定。這才是更讓人吃驚的事。因為個人電腦的力量與前景並非憑空而來。它來自於沃茲尼克（Steve Wozniak）這些電腦高手，有能力拆解機器，再重新為自己組裝更棒的機器。但隨著機器日益精緻，我們改造機器的能力卻沒有跟上腳步。在智慧型手機上改變偏好如此容易，卻不太可能去打造一支與眾不同的手機。矽谷最樂觀的思想家相信，解決之道就是讓大家都學會編寫程式。所以今天才有這麼多設計精良的產品，用來教小孩子最基本的程式碼。可是為什麼寫程式一直是改造數位世界的障礙呢？為什麼不能讓所有人都覺得寫程式很簡單，能一窺演算法的真相，就像在上一個世代，我們能掀起車蓋修車呢？

當然，我們使用的東西和讓東西運作的專業能力之間，總是有落差。所以才有友善使用者

的物品，所以每樣東西才要友善使用者。你不需要知道Facebook怎麼運作也能樂在其中。你不需要知道智慧型手機為什麼長成那樣，也能用它創造價值。這是進步。我們的社會能運作，其中一個原因是我們把複雜的細節留給專家去處理。專家的知識往往化成了大家手中那個設計精巧、容易使用的產品。寇伯特（Elizabeth Kolbert）曾為斯洛曼（Steven Sloman）和芬恩巴赫（Philip Fernbach）著述的《知識的假象：為什麼我們從未獨立思考？》（The Knowledge Illusion: Why We Never Think Alone）一書寫評，並簡明扼要地闡述這個概念：「這種無疆界的特性，可說是一種混亂，對我們認為的進步來說也很重要。人們替新的生活方式發明新工具，同時創造了新的無知。假如人人堅持拿起餐刀前，要先精通金工的原理，那青銅器時代就不會成果豐碩。當我們談到新的技術時，一知半解是有力量的。」[41]讓生活用品更迷人、更令人愉快並沒有不好。我們想要的東西，為何不能更容易取得？這是生活水準日益提高帶來的美好境界，德瑞佛斯將好的設計和社會進步畫上等號，為新興中產階級增加休閒時光，就是支持這樣的夢想。可是，在某個時間點上，我們已經完全不知道東西的運作方式，我們不是在使用產品，而是產品開始使用我們。

　　也許，這個困境最優雅的表現形式，來自認知心理學──人本設計始祖諾曼幫忙定義的領域──叫做自動化的矛盾，源於對飛機失事事件的飛行員特徵所做的研究。認知心理學家和人因研究人員開始構思讓飛行員和機器間更順利轉換的方式，注意到一股令人擔憂的動能：飛機

日益自動化，而飛行員接受的飛行訓練愈來愈少。有狀況或發生無預警事件時，飛行員的反應能力不足。結果機器必須更自動化，來彌補人類夥伴能力日漸衰退的情況。自動化的矛盾在於，自動化原意是要盡可能擴大人類的能力，實際上卻削弱了我們的能力。自動化的矛盾顯示，當機器讓事情變得簡單，人類更能無拘無束地專注於大腦擅長的複雜任務。自動化原意是讓人消除了更多生活上的阻力，我們變得比較沒有能力去做理應會做的事。

機器明顯設計成能為我們做得更多，只要提到這個問題，幾乎都會提到自動化的矛盾——好比自駕車的例子，也許自駕車會開啟一個全是糟糕透頂的駕駛人的時代。我想說的東西不同，我稱它為友善使用者的矛盾：隨著裝置愈來愈好用，它們也變得愈來愈神祕；這些裝置讓我們更能辦到想做的事，但我們也因此更無法決定，自己想要做的事情是否真的值得去做。

如果你年紀夠大，知道以前報紙上會連載漫畫，那你可能記得連環漫畫《南西》（*Nancy*），同名主角南西是個滿頭鬈髮、身材圓滾滾的小女孩。你可能完全不記得《南西》的故事內容。這是經過設計的。《南西》的創作者布希米勒（Ernie Bushmiller）希望漫畫裡幾乎沒有任何內容，包括：社會評論、內部一致性、角色刻劃、情感深度。㊷布希米勒反而想要「封殺」這些元素，希望漫畫能簡單到你還沒判斷喜不喜歡就看完了。你也許覺得漫畫很好笑，也許不覺得，但你已經讀了。

我們消費的東西真的好嗎？這個問題，友善使用者世界往往三緘其口。我們追蹤工業發展

一百年來，同理心工業化的情形，知道它的起源是想要了解人們和精準預測人們的需求。但「人類需求」和便於消費非常不同。[43]儘管如此，這段將近一百年的時間，我們還是把它們當做類似的東西。如吳修銘所寫：「不論現在看來有多平凡，將人類從勞動中大幅解放的便利性，其實代表非常理想的境界。便利表示節省時間和消除辛苦乏味的工作，創造休閒的可能性……便利性讓一般大眾也能擁有貴族才有的自我提升自由。因此，便利性也有促進平等的作用。」[44]

但是這個方程式裡顯然遺漏一件事，而我們現在看明白了：德瑞佛斯等人不相信便利讓我們的生活更有意義。我們必須自己找出意義。友善使用者世界沒有為我們賦予意義，這點並不意外。但因為自動化矛盾的關係，我們大概知道怎麼因應這項挑戰。要防止人類能力因為機器日漸自動化而削弱，辦法就是讓人類熟悉狀況和掌握重大決定，保持基本能力。解決友善使用者矛盾的方法很類似。機器必須符合層次更高的價值觀，而非在不經意中蠶食這些價值。

那次我和羅森斯坦聊Facebook按讚鈕的由來，聊了一個小時，後來他說：「友善使用者的重點在遵從使用者的欲望。但欲望是有層次的。我們會想吃某個起司漢堡。但還有追求長期健康快樂的高層次欲望。」他指出，馬斯洛（Abraham Maslow）認為，我們的需求在層次上相輔相成。低階欲望滿足後，我們就能去思考更高層次的欲望。但羅森斯坦問：「假如你的大腦新皮質和邊緣系統真的不同調呢？身為一個人的我們會有這種經驗，在硬體設備方面，我們其實像是一個委員會。有些零件很舊了，有些零件是新的，它們當然會不同調。」所以「想要查看

Facebook通知」和「想要善用時間」之間會有落差。「大家以前經常取笑商務人士有『黑莓機成

癮症』。後來iPhone上市了，大家突然之間都有癮頭。找個人來問：『你喜歡你和手機之間的關

係嗎？』我賭他們不會說喜歡。沒錯，你需要推出電子郵件功能，但如果你對使用者太友善，

即時滿足他們的確切需求，那你反而沒有適當幫他們達成最高層次的欲望。」

設計師現在必須對抗令人擔憂的情況，也就是友善使用者的特性，可能會讓後續影響抽象

化，導致人們不去承擔後果。包括羅森斯坦本人、撰文引發設計圈討論科技成癮問題的設計倫

理家哈里斯，以及其他科技公司名人，共同創辦了人文科技中心（Center for Humane Technolo-

gy），遊說業界用更負責的態度開發科技產品。㊺至於創作者，使用者經驗設計師庫柏呼籲設

計要有「前人思維」（ancestor thinking）：不僅考慮產品的使用，也要考慮產品的影響。正如上

一代的設計師應該要制定規範、系統化，並將富含同理心和友善使用者設計理念的工業設計流

程傳承下去，庫柏呼籲要有新的工作方式，比起眼前更要展望未來，看見眾人可能忽略的影

響。事實上，有人正在朝此方向努力，只是沒有成為主流。例如，有一種稱為「未來輪」（Fu-

tures Wheel）的發明構思方式，以我們想要打造的未來當做思考的基礎。這個構思方法正好出現

在一九七〇年代，當時尚未出現矽谷熱潮，因為能源危機的關係，卡特（Jimmy Carter）總統呼籲

美國人民關掉暖氣穿上毛衣。未來輪透露出一絲工業同理心的味道，讓我們看見業界不只要打

造使用者想要的東西，還要考慮使用者想成為怎樣的人，以及他們想要打造怎樣的世界。那樣

的世界近得令人焦急。舉例來說，你會很驚訝，Facebook的每名用戶收益竟然很少，大約在每月二到四美元之間。說我們總有一天會成為Facebook的收益主力，用我們的錢去改變它，很牽強嗎？美國人樂意多付百分之五十的錢購買有機產品。先不談提升自我的能力，我們願意付出多少來買能使心靈平靜的產品？

我其實是在人工智慧設計研討會上首次聽見未來輪。我覺得，要設計師用長遠的眼光看待設計，就能影響身邊各種產值上億的東西，似乎太過牽強。但話說回來，如果你在影響全世界的科技公司上班，最驚人的事情，莫過於一個人便能掌控大局。雖然，像蘋果電腦的iOS作業系統和Google的語音助理，這些產品由數千人一起打造出來，但卻不是由上千名設計師和工程師一起定義那些產品的未來樣貌。產品的設計前提是少數人設定的，他們對於自己居住的世界、自己能發揮的影響、思考未來能否產生益處，相關想法會產生巨大的影響。我們不需要很天真，也不需要成為護航科技的腦粉，也能相信少數人的意圖至關重要。

柯辛斯基讓我們看見，Facebook可以用來鎖定我們的情緒反應。我拜訪柯辛斯基的時候，看見他的辦公室很整齊，幾乎沒有任何個人痕跡。牆上的唯一裝飾是他買的畫，背景有個穿著鎮暴裝的軍人，前景是一名背對我們的示威者，褲子後面的口袋有代表Facebook的「f」。他的左手朝f標誌彎起，讓我聯想到米開朗基羅的大衛像，以及戰場上大衛在看見巨人歌利亞的那一刻，以手指勾住一塊石頭的樣子。我告訴柯辛斯基，他會買下這幅畫感覺很奇怪。

柯辛斯基解釋，他是樂觀主義者，因為他的人生非常樂觀正向。他在重大的時間點上出生於波蘭。一九八一年，波蘭的政府高層為了鎮壓反共團結運動，開始實施戒嚴法和宵禁。大家晚上經常待在家的這段期間，波蘭的出生率有驚人的成長。柯辛斯基也是「反共團結嬰兒潮」的一員：他讀幼稚園的時候，上一屆一班十五人，他的班上有三十二人，下一屆則有六十八人。

柯辛斯基小學畢業時，波蘭剛從鐵幕後面跌跌撞撞地走出來，被剛獲得的耀眼自由閃得不停眨眼。他回憶：「我的人生一天比一天過得更好。我記得第一條 Levi's 牛仔褲。記得第一次吃到香蕉。不是因為我們肚子很餓，是因為我們沒看過。」他在青少年時期就創業開了一間網咖，賺的錢比他爸爸一輩子賺的還多。柯辛斯基說：「我的確經常聚焦於不利的一面。但科技最終會賦予我們力量做更棒的事情。」當事實證明每下愈況，柯辛斯基的話相形之下，聽起來像是純粹的信念。但若我們把眼光放在對的地方，就有理由如此相信。

10

承諾要讓世界更美好之外

魔法巴士票務系統（2016 年）

歐席特（Leslie Saholy Ossete）在剛果民主共和國長大，她六歲的時候，學校的小朋友都稱讚她很會畫畫。這樣的認同，在她心中生出了模模糊糊的自豪感。她是過了一陣子才重新思考這件事，但以孩子來說，會這樣想也很不可思議：我可以靠畫畫賺錢。她發現小朋友不是看漫畫就是看電視，但以孩子來說，他們會想要有別的娛樂。於是她回到家，把自己的故事畫下來，講她所知道的事情：有她從書上讀到的動物，還有學校裡的壞學生和好學生。隔天她把學校同學集合到塵土飛揚的土黃色小操場，讓同學用父母給的零用錢買畫。歐席特把賺到的錢拿去買糖果。這是她的第一個事業，感覺就像神奇的魔法：我們可以創造別人想要的東西，各取所需，最後大家都更開心了。

歐席特的父母是剛果極少數受過良好教育、有教養的中產階級人士。她的媽媽是藥劑師，爸爸是大學教授和公民領袖。她小時候見過父母從事副業多賺一點錢，或是用來貼補當地社區的需求。她從小認為，你可以白手起家改善大家的生活。但不管她最初怎麼想，都得先擱在一旁。歐席特十幾歲時，拿到了前往美國寄宿學校念書的獎學金。她覺得要擔起善用機會的責任，成為一名醫生。而天資聰穎的她，同時拿到另一筆獎學金，讓她就讀貴格會在印第安納州創辦的文學院「厄爾漢學院」（Earlham College）。她開始上負擔沉重的科學課，但坐在課堂上味同嚼蠟。她說：「我想我心裡一直知道，我天生是做生意的料。」上商業課程時感覺就很不一樣，那個世界真的就像小學在操場的情境。沒有人會告訴你該怎麼做。你只能自己找出答案，

然後去做。所以，當她聽說，有個讓學生創業家競爭的百萬社會創新獎，她心想，非我們莫屬，我們一定要參加。①

那年霍特獎（Hult Prize）的發想主題是：你要發明什麼，讓人口擁擠地區的一千萬人口，在二〇二二年時收入翻倍，同時要讓居民取得他們所需的服務？歐席特找其他學生組成隊伍。她和另外兩名同學，來自幾乎人人以巴士為交通工具的開發中國家。但巴士本身狀況很糟糕——又熱、又髒、又慢。所以這些學生剛開始想，可以創立公司提供更好的巴士，有適合工作的Wi-Fi和舒適座椅。他們想將浪費掉的時間轉換成工時。

他們精心規劃細節，組員又各自有故事，四人小組在頭幾輪過關斬將，一路闖進全國大賽。但這顯然是在宿舍腦力激盪出來的點子：做法太平淡無奇，一看就知道很花錢。要讓客運生意經營下去，你得一直添購巴士，規模有限。霍特獎評審也這樣委婉地告訴他們。歐席特沒有將此視為課堂報告的光榮結尾，而是當做激勵她的起點。下一次，他們不是報名學生獎項（出於好意另外擺的兒童桌），而是要角逐大獎，誓言拿下頒給最佳點子的一百萬美元，來改變世界。

就在那時，陪著歐席特一起開創事業的得力助手歐蒙迪（Wycliffe Onyango Omondi），開始回想他在家鄉搭巴士的經驗，以及有生之年最難忘的一趟客運路程。當時他也拿到了獎學金，可以進規模很小的厄爾漢學院就讀，就只差到學校去了。他必須拿到美國發的學生簽證，所以要

支付一百五十美元，還要安排到肯亞奈洛比的大使館面試。距離他和祖母住的地方好幾公里遠。終於，到了面試當天早上。他搭上車程一小時的客運。但在肯亞搭一小時的客運是不一樣的。比較像坐上曼哈頓的計程車，在傍晚五點的市中心車陣穿梭，而你再花十分鐘就遲到了。歐蒙迪這段路途坐得提心吊膽。他害怕會錯過面試時間，浪費一百五十美元和失去改變一生的機會。歐蒙迪問：「如果這趟旅程超過一小時呢？」旅程，他就是這樣說的。他用旅程來形容進城的幾公里路。「我很害怕會錯過面談，與獎學金失之交臂。」

歐蒙迪回想那段經驗，他開始好奇，為什麼客運老是遲到。大部分沒住過非洲的人會以為是巴士不夠多，連住過非洲的人都有可能這麼想。事實上，他也這樣以為——所以你可以靠提供更大、性能更好的巴士來解決交通問題。但歐蒙迪偶然讀到一篇討論都市交通的論文，研究人員發現，世界上大部分的交通問題不在塞車，而在組織。於是歐蒙迪在肯亞生活的零星記憶，拼湊出了一個故事。

肯亞客運誤點不是因為巴士數量不夠，是因為系統無法得知誰需要搭客運。系統裡沒有回饋循環機制。沒有人做通盤規劃。它是一個由小公司組成的大雜燴，小公司把巴士租給駕駛員。當天車開出去時，駕駛員處於負債狀態。等到一天結束，要歸還車子了，不論他們是否賺

錢，都要付一筆費用。所以司機會開到巴士站……等乘客。他們會等上車人數足以打平租車費用才上路。他們會一直等，等到人數夠了為止。就算好幾個小時也會等下去。

如果你像歐蒙迪一樣必須在一小時內到達目的地，這件事會變得很可怕。如果你是成千上萬名想要前往更美好的地方的肯亞人，這可是一場大災難。比如說，客運害你上學遲到兩小時。那你就要少學習兩小時。若客運害你晚回家兩小時，耽擱做家事的時間，也許你就不去上學了。這些現象在肯亞各地層出不窮：客運誤點影響醫療照護品質、降低工作生產力，拿到獎學金的人數變少，任何你努力爭取的事物都有可能受影響。某方面來看，客運司機在巴士站等乘客對非洲來說不只是個大問題，還是唯一的問題。歐蒙迪說：「所以我心想，喔，我必須面對它。」

歐蒙迪和歐席特運用IDEO與敏銳度設計（Acumen）合作開發的人本設計工具，開始深入了解問題。他們到奈洛比訪問每天搭乘客運的人。他們發現大多數的人，尤其是女性，都對搭乘客運的風險感到恐懼。在你搭上客運之前，常常會遇到搶劫。等你搭上客運之後，你也很有可能會被司機亂找錢。在肯亞，男性經營臨時的小生意忙著搶錢，女性往往不敢在男性主導的世界，開口要回她們應該拿到的錢。經常有想要進城看醫生或為這個月添購物品的媽媽，想到可能要排好幾個小時等客運，有可能會被騙錢，就決定寧願走八公里的路。歐蒙迪、歐席特和另外兩名同學發現，要解決客運司機原地等乘客導致大家遲到的問題，必須要想辦法，讓司機

知道後面的車站有多少人搭車。而要一次解決現金變成引人犯下小罪的溫床，讓人不想搭乘客運等問題，他們必須揚棄現金。

他們把想出來的解決方法稱為「魔法票務系統」（Magic Ticketing）。原理很簡單：大家都可以用手機事先訂票。這個概念利用的是肯亞已經很普遍的心智模型。在肯亞，行動支付服務商M-Pesa＊的流通金額占國內生產毛額一半，是全球最先進的行動支付系統。因為M-Pesa的關係，肯亞人很習慣使用行動支付。但魔法票務系統並未完全複製M-Pesa的模式，而是經過改良。首先，你用電話發簡訊。對方會回傳簡單的訂票選單。客運司機會直接拿到錢，還能即時得知乘客的實際上車地點，產生依照路線開車的動力。換言之，司機能收到從前沒有的回饋：知道按照路線開完可以賺多少錢。乘客則是能在系統上確認巴士位置，也有了比較方便的訂票方式。

我和歐蒙迪、歐席特談話時，他們如願贏得一百萬美元已經一年了。幾位大四生拿到獎金，第一個想法不是「我們該怎麼花這筆錢」，而是「我們要用這筆錢來推動所有計畫」。當時，他們已經讓兩千名乘客試用過系統，乘客總共在上面訂了超過五千張車票。他們還有許多問題要解決，要建置的東西更多，包括：管理巴士車程的後臺、有效安排載客路線的製圖系統，以及列出需求的比對引擎。

後來，有位世界銀行（World Bank）的顧問建議他們：你知道，這個問題不限於肯亞，到處都有。所以他們也開始注意奈洛比以外的地方。技術都到位以後，他們要把新服務「魔法巴士

票務系統】（Magic Bus Ticketing），推廣到二十九座城市，橫跨十一個國家。其中一座是哪個城市呢？就是厄爾漢學院所在的印第安納州里奇蒙市。該市想要增加巴士路線卻遭遇許多問題。這些新興創業家和我們在書中看到的許多人一樣，從仔細觀察某個市場找出了問題，然後打造適用範圍很廣的解決方案。這幾位年輕的移民，想要讓家鄉更好，最後回頭發明了印第安納州亟需的東西。就像一把會繞回來的回力飛鏢。

想一想讓魔法巴士票務系統運作的各個環節。它的存在依靠人手一支好用的手機，它的運作仰賴人人懂得傳送訊息和熟悉彈出式選單。如果大家沒有發文字訊息付款的心智模型，對運作的簡單介面也沒有概念，這項服務的內部運作方式就無法如此心照不宣。這些模式是讓點子去找受眾的工具，受眾不必學習，就能理解運作方式。②

因此，歐蒙迪和歐席特開創的不僅僅是新的事物，這樣東西還出現得天時地利人和。肯亞的政府管理歷史不像西方國家那麼長，所以沒有我們視為理所當然的政府服務，例如：可靠的客運時刻表。但沒有那樣的基礎設施，卻有對使用者友善的裝置，有助於翻轉過來，從基層推動原本「由上而下」的政府治理成果。魔法巴士票務系統代表一種建立公民社會的全新方式，

* 譯注：M-Pesa 的 M 代表英文的「行動」（mobile），Pesa 則是斯瓦希里語，金錢之意。因此 M-Pesa 的意思是行動支付。

基礎是已在他處建立的預設用途與心智模型。正是因為我們能輕易改造友善使用者模式，使其適用於其他情境，所以現在，設計才能存在於許多意想不到之處。

擁有必要資源的德瑞佛斯，在對的時機推出各式各樣前所未見的家用產品——例如吸塵器、自動清潔烤箱、洗衣機——將日常生活中使用人力的家事自動化，為成千上萬名戰後美國婦女帶來更高的便利性。歷經八十年的消費性產品發展，今天西方國家的人所面對的是，現在推出的新裝置能解決的問題愈來愈小——小得令人感到荒謬，例如：烤箱能不能把做菜影片傳到智慧型手機上，或是床能不能告訴我們睡得好不好。（有人不知道自己睡得好不好嗎？）所以現在，設計師覺得他們創造的友善使用者產品愈來愈不友善——具有各自的物體屬性，在德瑞佛斯的年代，就是最容易想像的東西。但魔法巴士票務系統證明了，設計的機會並沒有減少，反而更多。原因在於，科技能消除友善使用者世界帶給我們的系統阻力。今天，你不需要設計不一樣的巴士，也能設計出全新的客運系統。你也不需要改造政府，就能為人們提供改善生活的組織架構。

我訪問韋斯特（Harry West）時，他在青蛙設計擔任執行長，他承襲了德瑞佛斯的觀念，認為要讓好的設計成為現代生活的核心。韋斯特說著發音短促的英國腔，神奇的眉毛弧度，只要

些微變化，就能傳達驚訝、專注、懷疑的想法。他是一位訓練有素的機器人學家。我們共進午餐，他告訴我，青蛙設計現在的設計理念：一如將近一個世紀以來所想像，設計已經終結了。

韋斯特挑起神奇的雙眉說：「從農業經濟轉換到都市經濟，帶來了選擇。現在，選擇正在民主化。替你服務的公司不是只有保險和財務顧問。」③ 例如，在醫療照護方面，公開交易的可能性，讓人們成為直接消費者，不必再像從前由他人代買，公司也因此重新考慮，誰才是真正的產品使用者。韋斯特指出，手機大幅提高趨勢的發展速度。銀行和保險公司不是透過店面和業務代表來接觸我們，服務會從手機直接提供。我們可以隨時隨地給予評價。我們的選擇依據，逐漸只有像素組成的資訊，以及公司創造的使用者經驗。

德瑞佛斯看見那股動力的興起。消費者的選擇不再局限於數位產品，也包括我們需要的服務。韋斯特繼續說：「諾曼用機械的角度看待設計，將其視為由上而下的解決方案。但問題不是人們不知道如何設計一扇好開的門。」例如，一扇門應該要有符合預設用途的設計，告訴使用者往哪邊開。「問題反而在於，設計好開的門，對賣門的人來說不重要。今天，情況徹底不同了。如果你沒有設計出不一樣的使用經驗來支援產品，不管推出怎樣的廣告都沒用。」顧客終於在超多產業裡開始變成使用者，有史以來第一次，業界商品需要自己推銷自己。手機和社群媒體讓公司第一次可以直接聯絡終端使用者。產品的命運取決於社會是否認同這是好用的產品，也許是靠口耳相傳，也許純粹是靠蘋果公司App Store裡的應用程式評價。現在的公司不能只靠

人資經理或保險經紀人來談妥生意。提供服務時，必須清楚競爭對手是Uber和Airbnb，因為它們都存在於手機上，相較之下，一鍵就能提供服務。

從實體到像素，產業發展了一百年，讓東西好用的概念才終於成形。現在，我們知道易用性是什麼——它代表了回饋、心智模型，以及所有我們在書中討論過的細微差異。友善使用者設計最偉大的成就在於，我們能理解和使用相同的工具做各種想做的事。只要懂得應用程式如何運作，幾乎沒有什麼辦不到。設計師的假設是，新的服務要能融入相同的範例。友善使用者設計正在擴大應用到日常生活的方方面面——設計正在納入我們完全不會聯想到設計的事物。

我們可能會要求應用程式容易理解，不需要參考任何說明。既然如此，為何我們不對政府、不對食物供應、不對健康照護提出同樣的要求呢？

青蛙設計看出需求，為信諾集團（Cigna）提供了徹底的問題解決方案，靈感有一部分來自於迪士尼的魔法手環。在方案的設想裡，當你一走進醫療診所，就有應用程式和聊天機器人，告訴你承保範圍和可能要接受的治療。他們詳細研究了人們對醫療照護服務的期待，利用顧問的隱喻，設計出替人們釐清保險內容的機器助理。

除此之外，設計工具本身也用來解決更高層次的問題。全球最具影響力的蓋茲基金會，基礎架構就是透過設計思考流程，找出應當解決的問題。（事實上，蓋茲基金會有許多年都是IDEO最有成效且備受矚目的客戶。④近幾年，蓋茲基金會請我合作夥伴法布坎的達爾博格設

計團隊，將人本設計進一步融入他們的全球醫療方案。）在芬蘭，政府設立了一個設計思考部門——即所謂的實驗單位，他們推動了二十六項新措施，從學校該教哪些語言到如何提供完善的托育服務都有。每項措施都會打造樣板，讓使用者測試，再重新製作樣板，重新測試。為了建立一群能測試優良服務的使用者，芬蘭政府通過一項法律，可以不必遵循規定人人平等的憲法條款。⑤

認為能靠設計解決全世界的問題太樂觀了。但顯然，設計方法有助了解、接納、運用我們能打造的解決方案。「友善使用者」幫助人們更了解自己所處的世界，創造出讓我們成就更美好目標的動機和回饋循環，無論世界如何發展，它都會是不可或缺的一部分。二十一世紀的設計矛盾和我們在社會中遇到的矛盾相同。這一百年來，消費者選擇大爆炸，在標榜讓消費更容易的世代裡，撕裂了我們，讓我們看不見消費背後的成本。現在問題來了，要如何用設計增進個人福祉，又要同時讓全體邁向個人所無法企及的更高境界。我們無法繼續假設，只要讓更多人過得安逸，就能連帶成就更美好的世界。不論是氣候變遷，抑或假新聞的問題，設計都必須幫助我們做選擇，讓我們在做選擇時，不只知道什麼東西好用，還知道一開始該運用什麼產品。

我曾經訪問過一位在蘋果待了近二十年的設計師，他剛開始負責設計桌上型電腦，後來成為打造第一代iPhone的要角。在義務感的驅使下，他所有親戚都買了第一代iPhone。他來自一個南亞大家庭。遠方遊子能放下工作的聖誕佳節，他們總會齊聚一堂。那一年，他回爸媽家，按下

門鈴，沒有人像從前那樣衝過來應門。他心想可能大家都出門了，結果走進家裡，每個人都忙著滑他們的iPhone。那時iPhone才剛推出沒幾個月，他還因為參與其中而飄飄然。那一刻，他的第一個想法是：我做了什麼好事？

我認識的每一位設計師，幾乎都曾在職涯的某一刻，懷疑自己是否真的發明更多東西，讓世界更美好——因為，設計產業根深柢固地認為，消費帶領人類邁向進步的道路。不同世代的設計師都產生過如此疑問。一九七一年，巴巴納克（Victor Papanek）出版《為真實世界設計》（Design for the Real World），敦促設計師停止聚焦在為全世界最有錢的人群設計產品。就連堅信社會進步來自優良設計產品的德瑞佛斯都曾經動搖。他在晚年承認，他的工作讓有錢人更富裕——一個在二十世紀經歷中產階級迅速增長的人，竟有如此的觀察發現。一九六〇年代，他默默修改了共三段的設計信念，刪除提到設計師讓人更想買東西就成功了的段落。雖然這是一件小事，但它代表公開承認，直到現在設計師都感受得到的深刻不安。但今天，設計師努力因應對社會造成的作用，同時也要對付德瑞佛斯當年從未想過的大規模影響，因為現在，人們可以輕易使用新發明的東西。德瑞佛斯擔心，少數生產者會大幅得利，而廣大的群眾卻經常無法享受更好的生活——只是日常用品變多而已。今天，設計也要對抗那樣的現象，但他們還有別的擔憂。設計產品對社會造成難以估計的影響，因為作用完全無法預料，發生得實在太意外。設計出Facebook按讚鈕之後，你要如何因應短短十年，新的回饋循環系統就改變了資訊傳播的方

式？如果你是iPhone設計師，要如何悅納每年說服消費者舊手機不夠好的行銷方法——不僅將人為陳廢列入生意成本，更將其視為科技進步的理想狀態？

也許解決方法之一，是設計完全不同的東西。催生按讚鈕的軟體天才羅森斯坦，現在把時間投入新公司阿薩納。阿薩納這個名字，意思是全神貫注及沉靜的瑜伽狀態。阿薩納公司發明軟體，幫助團隊有條理地安排工作。羅森斯坦認為，他找到紛亂世界的因應之道。他希望大家能攜手邁向更高的目標，追求「最少的阻力」。離開Facebook時，他與阿薩納的共同創辦人懷有大志，想開發讓全世界的專案推動速度能提升百分之五的軟體。創立公司幾年後，他們進行用戶調查，了解阿薩納讓團隊工作速度提升多少？答案平均為百分之四十五。

今天，羅森斯坦像帶著法寶一樣，三句不離那個數字。「聽來很老套，但我們收到受救援組織幫助者的照片，上面寫：『是阿薩納救了他。』」有一次他在生技公司會議上表示，在場某間公司的首席科學家告訴他，阿薩納幫助他們發明抗生素。羅森斯坦說：「如果我的努力，幫到任何一組團隊，我就覺得一切值得。」我問他，會不會也能幫助團隊製造下一顆原子彈。羅森斯坦點點頭。他也想了這個問題：「你得相信人們在做好事。我以前比較有信心。但話說回來，我現在能知道實際顧客是誰。」⑥

我問羅森斯坦，矽谷究竟能否設計出不是用來讓人分心的產品，將注意力吸引到符合公司而非個人的目的上。畢竟，App Store的隱喻創造了在人手中競爭的領域，每個應用程式都有誘

因，要用最具吸引力的方法——也就是彈出式通知——來爭奪我們有限的注意力。羅森斯坦提到黑格爾的辯證法，概念是，社會依照反應建立正論（thesis），然後提出修正前例的反論（antithesis），最後提出化解正反論點張力的合論（synthesis）。舉個例子，工業革命發生時，機器似乎讓人變成另一種生產原料，於是大家開始認為，應該讓機器配合人類生活，社群媒體也是例子。將身體癱瘓化為新設計思潮的微軟設計師雷耶斯曾經告訴我，社群網絡這個產物，來自在郊區孤單長大的鑰匙兒童；羅森斯坦還說，超連結網路是在回應電視的孤立作用。我們還在等比較人性化的方式出現，用來重新打造社群。這個方式要同時結合我們對獨立自主和緊密連結的渴望。

我們還要再一個世代，才能發展出那樣的合論，有跡象顯示，因為社群媒體的關係，這個世代已逐漸成形。與羅森斯坦一起開發按讚鈕的波爾曼，在我們談話時，發表驚人看法：除了美國，沒有其他地方設計得出按讚鈕，你的個人身分認同在美國與你的行為緊密相連。[7] 你可以多做一點事情，來讓自己開心。但當你和世界各地的人連結，Facebook也讓我們強烈注意到自己的不足：我們似乎沒有受邀參加派對、沒有像別人那樣的笑容。愈來愈多研究顯示，是錯失恐懼症讓我們似乎因為社群網絡而不快樂。[8] 但有趣的是，這種不快樂的感覺，好像只會出現在早年沒有社群網絡的世代。不知怎麼地，從小就有社群網絡的孩子，找到了預防過度連結的方法。研究人員發現他們有自覺，知道怎樣的連結程度太過頭。他們知道如何視情況保持距離。

我認為，相信孩子們會創造出體現自制力的東西，並非愚蠢的期待。畢竟，我們可能無法靠設計，讓錯失恐懼症從Facebook消失。Facebook就是一種錯失恐懼症。一個更好的Facebook，意思是完全不像Facebook，卻能滿足相同的連結需求。目前為止，我們只能想像，這件產品要讓世界變得更小、更容易管理。

德瑞佛斯認為，產品之所以更棒，是因為能帶給人們更多便利性，能將節省下來的時間用來追求更高的目標。而我們現在知道，更高的目標必須透過設計，融入我們製造的物品。不只因為，創造物能讓生活更輕鬆──更是因為，生活中的創造物實際上會改變我們。這個想法比聽起來還要嚴厲。我們假定，心智活動範圍僅限於大腦，但有認知科學家身分、應該也是目前最具影響力和最多人引述的心智哲學家克拉克（Andy Clark）主張，心智和世界是融合在一起的。以數學家為例：一位數學家能靠自己想出有突破性的邏輯和關聯性，但她無法想出證明費馬最後定理的每一個細微差異和回呼函式。但只要她有紙筆，或許還有幾份可供瀏覽的參考期刊，她就想得出來。你能在自己的生活中看見相同的情形：想像一下，如果沒有行事曆，日子會變得如何。你變得很多事都辦不好，不小心忘記一堆事情。克拉克相信，人類心智之所以與動物有別，在於我們擁有將身邊的人造物共同納入思考的神奇能力，我們會用這些工具，想

出少了工具就想不到的點子。⑨

如果這是真的——而且我們有邏輯和神經科學上的理由，相信這是真的——那麼設計師創造新事物的時候，就是在為思想賦予形式，讓其他人變得比從前更有能力。新的設計確實建立起新的心智——正如賈伯斯宣稱電腦是給心智騎乘的腳踏車，這個裝置能讓思想的力量傳遞得更遠；也如恩格巴特所希望的，運用電腦來快速提升人類潛能。這樣的思路，讓設計工作承擔了新的倫理責任。那些倫理恰巧和這本書提到的諸多概念不謀而合。例如，克拉克發現他的研究和體現認知，以及共融設計（基礎假設為殘疾並非使用者的限制，而是使用者和設計出來的世界無法協調）有強烈的關聯性。根據共融設計的概念，我們都在某些方面有所殘缺，因為世界永遠無法完美配合我們的需求。想要成為更棒、更有能力的人，就要找出或能啟發新設計的需求。

工業同理心就是從這裡開始的——我們已經知道，蘇瑞曾試著找出日常生活潛藏的機會。

然而今天，在Google和Facebook身上，最能體現的現代測試學習法，愈來愈注重打造可以快速測試、而非需要長期觀察的東西。舉例來說，巨細靡遺地告訴手機我們喜歡什麼很容易：要不要開啟通知、要不要追蹤某則消息。這些互動設計得非常棒了。但我們無法告訴手機，我們想在數位世界裡，體驗怎樣的大千世界。奇怪的是我們接受了。你去找個人健身教練，不會一開始就告訴她，你想做幾下二頭肌彎舉。你會先說你的目標。你可能會說：「我只是想健康一點，

我想在這一年鍛鍊肌肉和身形，不要水腫。」但我們不會這樣跟手機互動，因為手機背後的隱喻是，它們是用來達成任務的工具，我們要事先決定任務是什麼。所以，你不可能列出比較大的目標，例如更快樂，或是和在乎的人關係更緊密。

隨著時間推移，社會裡的人愈來愈投入自己的創造物，我們將對自己的認知和期許投入其中，而且程度愈來愈深。那些人工製造物讓我們更有能力。故事到這裡還沒完結。使用者經驗的下一個階段，將會是改變初始隱喻，讓我們不僅能表達直接偏好，還能表達高層次需求。想要辦到，使用者必須解決看似無法化解的張力：如何將人們與更多事物相連，同時讓他們所在的世界更容易理解。以及，在不斷裝入更多選擇的世界裡，提供比較少卻比較好的選項。一切要從改變無法一眼看穿的假設開始。

●

在我為本書進行的數百次訪談中，最具啟發性的訪談，來自不顧一切投入新生態系統的人。相對於Facebook和蘋果的大規模投入，他們的付出似乎微不足道，但也很發人深省。其中一位固執的年輕加拿大創業家對電腦抱有新的想法。他還住在父母家裡，但他在房間裡想到：能不能不要老是買有新螢幕的新裝置，只要買一種裝置就好，類似數位護身符的概念，這顆大腦有所有你需要的資料，包括你使用的應用程式和註冊的服務。如果你周圍的螢幕只是傻瓜商

品，單純用來在你需要的時候，存取數位護身符裡的資訊呢？他的想法和嘉年華郵輪的海洋動章很像；就這點來看，也很像魏瑟在一九八○年代晚期創立的普及運算，他嘗試打造無所不在的螢幕，用來感測室內的人是誰，以及他們有何需求。

這位創業家要強調的是：蘋果和其他公司的基礎是把更多的箱狀物賣給我們，每個箱狀物的功能都一樣。iPhone、iPad、iMac……我們為何需要三組電腦晶片，而每樣裝置的功能大同小異？當然，從蘋果的角度來看，這些箱子能辦到其他箱子能辦到的事，代表它們值得花錢去買。多餘是特色，不是瑕疵。因為多餘而產生的過度連結，是必然的附帶結果。但是如果我們能大刀闊斧解決問題，不再使用當前的裝置生態系統假設呢？如果你能到哪裡都帶著數位護身符，而周遭螢幕只是等你來灌注的基本容器，不但價格便宜，又不必一直更新和丟棄呢？為什麼不能有那樣的世界？那位年輕的創業家告訴我：「我們要挑戰三星和蘋果！」他的話聽起來激勵人心，也很像脫韁野馬。儘管如此，他想方設法總共募集到兩百萬美元的資金，開始實踐他的點子。跟他見了五、六次面以後，我已經分辨不出他是不是瘋了。但那不代表他的想法有錯。個人螢幕普及，每一面螢幕反映出我們的大致樣貌，感覺就像一間鏡廳。你在裡面很難看出，怎樣活在數位世界裡會比較人性化，更能看清自己的樣子。雖然友善使用者的原則會傳承下去，但我們也許需要新的心智模型和隱喻，幫助我們妥善管理數位生活。

有間新創公司募得六千三百萬美元的創投資金，希望成為物聯網的基石。我從那間公司身

上看見這個可能性。公司創辦人提比茲（Linden Tibbets）在 IDEO 擔任工程師和設計師時，偶然讀到蘇瑞的《不經意的舉動》。書中記錄了人們用各種巧妙的方法從環境取材當工具使用：把鉛筆架在耳朵上，拿一顆軟木塞固定打開的門。提比茲說：「我們身邊有許多我們以為沒用的東西。我們在這些東西旁邊生活和呼吸，對它們視而不見，直到有人指出它們的用途。」因為蘇瑞，他看見無法一眼看見的真相：「一旦看見這樣的世界，你就再也無法忽視它了。你不必大老遠跑到其他地方，去重新體驗你居住的世界。」⑩

對於身邊的物品，我們不只會自然而然地看見它們本來的用途，也會看見可能的使用方式。這是人類想像力的重要特徵。火鉗不會只是一支火鉗。它也是一支又重又長的竿子，尾巴有一點尖，又不會太尖——所以也許你會用它去撈沙發底下的東西。這是人類改造世界的必備能力，卻幾乎不見於數位生活。我們看應用程式、網站、數位服務的時候，眼裡只有當下需要的功能。我們不知道這些數位產品還能執行哪些功能，在這個世界裡，火鉗就只是一支火鉗。

提比茲認為，需求明顯存在，而且人類非常需要這樣的能力——要能輕而易舉地改造世界，配合當下的任何需求。他很好奇，根據這個理念打造的產品會如何運作。後來某一天，他在印度餐廳看見服務生替客人點餐。如果客人點了飲料，他會先繞到吧檯再走進廚房。就像電腦程式，真的：若出現這個情況，則做出那個行動。他說：「我有一個怪癖，就是喜歡從產品名稱推斷那是什麼東西。能夠從你給東西的稱呼，連結到某個人對它的情感連結，很有意

思。」意思就是他會先想到隱喻，跟這本書提到的許多內容一樣。

他離職後，在房間裡折騰了一年，創立一間名為「若此則彼」（If This Then That，簡稱IFTTT）的新公司。你可以利用拖放式介面，將某項數位服務與另外一項數位服務相連。只要一個動作，就會自動觸發下一步。現在你有「任務處方」，Fitbit智慧手錶感應到你起床就會煮咖啡，恆溫器感應到你不在家就會熄燈，甚至能在你出現在別人的IG照片時，讓屋子裡的燈光閃爍。有些用途聽起來很荒謬，但你覺得荒謬只是因為你不是發明的人。提比茲說，重點在打造數位世界從未出現過的東西：它是真正的預設用途，你從這個角度看待服務，然後說：「好啊，沒關係，如果我能用它來做另一件事呢？」提比茲希望，在人們為自己寫下的句子裡，公司都變成了單純的動詞。

目前為止，已經有上百萬份IFTTT處方了，每天建立好幾百份。IFTTT公司有數百萬名用戶。但它還沒站穩根基，靠的是容易取得的創投資金。它和許多已經破產的公司一樣，對成功沒有太大把握，還在尋找長久之計。儘管如此，它代表一種新型態公司。這些公司不是利用友善使用者的特性，來將更多事物流暢地組在一起，而是將事物分散。這是世界的新隱喻，先前被人們忽略了。而且它暗示，還有更多事物等我們挖掘。⑪

這些可能性，隱藏在一層薄薄的裝飾底下。這層裝飾讓友善使用者世界看來更精緻完美。

二〇一九年，蘋果公司傳奇設計大師艾夫退休，在那之前，蘋果只要在iPhone後推出其他重要產

品，艾夫幾乎都會用悅耳的倫敦腔，在影片中介紹新產品的設計有多神奇。他總是用很玄的話來倡導設計裡的必然性。他在一次罕見的訪談中表示：「我們付出非常多心力，讓解決方案理所當然。就是，你會想：『當然是那樣嘍，怎麼會是別的樣子呢？』」⑫但我們創造東西沒有一樣是必須如此。它們給人這種感覺，只是因為有人把所有引起注意的錯誤消除了，例如：不合理的按鈕，或難以理解的選單。產品讓人覺得必須如此，只是因為有人精心設計，抹除了可能成為其他樣子的線索，但這不表示線索不存在，也不表示裝置本身一定很完美。我們創造的東西，反映我們重視的價值，而價值觀可以改變。縱使友善使用者世界還在拚命更好地認識我們，並不代表它永遠辦不到。

| 後記 |

從友善使用者的角度看世界

文／法布坎

HIV 自我檢測工具（2014 年）

任務。

容易與簡單並非一模一樣。探索什麼是真正簡單的東西，並付諸行動，是非常艱難的

——杜威（John Dewey），《經驗與教育》（Experience and Education）

二○一四年，匡山和我為這本書構思，我們希望，不只揭開許多重要卻鮮為人知的設計故事，還要幫助本書讀者成為了解實情、具批判力的設計消費者——尤其是，帶來新日常生活面向的使用者經驗設計產品。身為設計師，我相信使用者中心的精神應運用於所有經驗。無論如何都不該降低我們的期待。因此，這是一本依照讀者需求，為你精心營造使用者經驗的書：你是這本書的使用者，位於友善使用者世界的中心。

現在，你讀過了友善使用者設計的發展故事及其基礎原則，我的目標是用簡明扼要的內容，帶你從每天做設計的人的觀點，了解設計的運作。這二十五年來，設計界發展出創造友善使用者經驗的方法，它不僅能用來設計奪人眼目的新生活用品，例如應用程式或穿戴式裝置，也可以用來設計非常平凡的東西，例如健康保險公司給你的報告。我剛開始當設計師的時候，覺得這些產品帶來的設計挑戰截然不同。的確要有不同的專業能力，才能把不同的產品設計好，但是從事這些設計工作，你都可以——也都必須——發揮以使用者為中心的觀點。

雖然我在這個章節加入的細節，可能無法讓你成為設計師，但我希望，你能從中帶走任何一點想法，願意嘗試用在自己的工作中。最重要的是，我希望，對於各式各樣為你設計的友善使用者經驗，你能更有批判力。別忘了，你是從何時開始注意到，行銷和廣告滲透了你的日常生活？先前，在一九五○和六○年代，社會大眾才開始認識行銷對消費文化的影響。在今天的世界，我們覺得知道這些現象是很自然的事，我們會盡力確保孩子在面對行銷時，深知箇中道理並懂得分辨，不輕信表面訊息。如匡山的詳盡闡述，友善使用者世界正處於類似的轉捩點。

●

想要更有批判力，我們可以試著將世界看做是有待改造的系列經驗。就像諾曼，以及在他之前的德瑞佛斯，我也總是用友善使用者的眼光檢視周遭環境，始終留意如何創造更好用、更能反映價值觀的物品。我一直很看不慣，現在還有這麼多使用經驗違背了這項基本假設。想想你在雜貨店自助結帳的經驗，設計不良的互動方式亂七八糟地湊在一起：有操作選項的觸控式螢幕選單、掃描物品的感應器、付帳的讀卡機、輸入識別碼的鍵盤，以及一支簽名用的觸控筆。（這種古老的互動方式，可追溯到數千年前，但今時今日已不具意義。）你也許像我一樣，終於學會如何成功依照順序，有條不紊地完成迥異的各項互動，卻被責怪未將商品放置在裝袋區。顯然，這些互動方式是單獨開發、閉門造車的設計產物。我感受到銜接上的不順，成

為我設計的動機。身為設計師，我想運用每一片拼圖，不是只有一部分，不論設計對象是數字鍵盤、觸控式螢幕，抑或商店陳設。

這與我在一九八〇年代中期，剛開始從事平面設計工作時，對設計這行的想像有很大的不同。我最早是為紐約市健康醫療總局（New York City Health and Hospitals Corporation）等大型機關行號設計商標。我們的設計團隊會花上幾個星期，了解當前的醫療照護體系，並且根據我們自身的經驗，用新的觀點看待醫院的未來變化——只為了創造抽象化的品牌身分認同。我發現這個過程能給人靈感，也讓人飽受挫折。為什麼要為了設計商標大量投入創意思考？就算商標設計得很有意義，也不會讓人們使用的醫護體系變得更好。我對設計新的病床、候診室、床邊數位監控器，抱持同樣的看法。想要改善像醫護體系這麼複雜的東西，不僅要具備各種能力——包括工業設計、服務設計、環境設計的能力，還要有辦法統合。

●

我和許多同行正是希望能利用機會辦到這點。尤其是，最初網路公司歷經熱潮並在二〇〇一年泡沫化，有好多純數位公司一夕倒閉。我很幸運在青蛙設計找到工作。這裡是少數海納不同設計能力的地方。各種能力集中在一起，振奮人心。既拓展友善使用者設計的疆域，也帶來各種新責任。（如第八章所討論，青蛙設計為迪士尼開發魔法手環的例子。）應該要用這些能

力達成哪些目的呢？我一心想要找出解答。但找出解答的唯一方法，就是停止聚焦於我們創造的**東西**。日本工業設計師深澤直人（Naoto Fukasawa）備受讚譽，曾在甫創立的IDEO工作。他認為最棒的設計會「融入行為」，所以設計會隱形，不因精美而醒目，這句話鞭辟入裡。換言之，成功的設計不在於精美的成品，而是要觀察設計是否符合及支持人們的實際行為。①雖然讀了這本書，你可能會覺得理所當然，但這一課卻經常被人忽視。例如想一想，雖然設計師和工程師組成出色的團隊，Google眼鏡卻一敗塗地。

我很喜歡告訴團隊裡的新設計師，「行為是我們的媒介」，不是產品，也不是科技。這個概念和我剛踏入設計圈時，擺弄字體和顏色（反正那不是我的強項）、建置使用者介面有天壤之別。它代表讓人自由又受挫的轉變，因為到頭來，「好的設計」不取決於任何單一能力，只存在於人們對設計的回響和反應。這個轉變也表示，除了設計過程注入的意圖和成品的美麗，設計師必須承擔創作給世界帶來的後果，包括對環境的關心（例如，不希望製造更多丟棄式垃圾），以及在影響人類行為時，附帶的廣泛社會作用。

為了了解這個層次的問題，有愈來愈多像我這樣的設計師，在尋找不同的合作客戶與夥伴，尤其是公部門組織。二〇一四年，我和合夥人查特帕（Ravi Chhatpar）在達爾博格推動的工作，公部門組織就是核心。但我們有何能耐因應廣泛的社會挑戰呢？我們的工作畢竟不是沒有風險。維梅斯特（Tucker Viemeister）的父親設計出塔克汽車（Tucker），身為智慧設計公司創辦人

之一的維梅斯特，很愛打趣地說，設計是「全世界最危險的職業」。設計師不是醫生，也不是電力工程師，我們不需要取得任何證照，就能投入自駕車或ＨＩＶ自我檢測工具的設計。但我們受過良好訓練，懂得如何修修改改，會以扎實的原型設計技巧，來彌補沒有正式的證書。我們秉持本書提及的原則，找出使用者的需求，快速研發及測試解決方案，並且收集使用者回饋。

我希望，這些設計原則開始變得像常識——以使用者為起點，收集回饋，再重新嘗試。但要如何從原則跳到為使用者創造滿意的經驗，包括到藥局買感冒藥的人，以及想要與親朋好友保持聯絡的年長者呢？

使用者中心設計流程有哪些步驟？

1　以使用者為起點

想像有人委託你設計家電產品或個人健康應用程式。要如何得知設計對象和使用者的需求？你當然可以從自己開始，但這麼做很快就會落入陷阱，因為你會理所當然地假設，你的需求就是最重要的需求。比較好的做法可能是，從一群某方面與你相似的人展開，例如同事、朋友、家人，或是也會到當地藥局買藥的人。那是合理的切入點，因為你能同理那些使用者的情況和經驗。但即使有共通之處，一旦開始觀察人們的實際行為，你會發現個別需求立刻發生變

化。只要觀察買咖啡這麼普通的事，人們有多少變化就知道了。在今天這個超個人化的文化裡，你要如何洞悉不只一個人的需求呢？

在青蛙設計工作時，我們發展出許多避免團隊陷入偏見的方法。當我們要著手研究新的脈絡或情境時——也許是華爾街的交易平臺，也許是盧安達的儲蓄借貸團體——我們通常會與使用者合作，將決策樹上的各項關聯做視覺化的呈現，深入了解他們首先求助和最信任的人。這麼做往往讓我們獲得意料之外的想法。例如有一次，我們要為大型美國醫療照護公司，重新設計他們的顧客體驗。我永遠也料想不到，我們的團隊竟然會在佛羅里達州彭薩科拉市訪問一群美髮師。但我們剛開始是先詢問一般顧客：「小孩生病時，你會問誰的建議？」我們訪問的許多女性提到，她們經常和美髮師討論個人健康問題。不像藥劑師或醫生，美髮師不必推銷醫療產品，所以她們立刻成為值得客戶信賴的人，同時也是寶貴的資訊來源，可從她們身上得到醫療產業無法取得的使用者意見——還能獲得靈感。美髮師不像醫生，她們通常會多花一點時間，用基本功帶給客人舒適和有人關照的感受，例如洗頭髮和做造型前先按摩頭皮。我們發現，若同時提出更有吸引力的享受，例如按摩券或足底護理療程，顧客會比較願意聆聽健康上的意見。我們依照這個觀點提出建議，重新設計方案，讓健康管理教練幫助要花很多錢維持健康的慢性疾病患者，例如糖尿病和類風濕性關節炎患者。

一旦找到感興趣、值得學習的一群人，你得站在他們的角度認識他們。行銷導向組織經常

犯的一個錯，就是先開發新產品，再想辦法讓產品吸引顧客。這樣做很少成功，成為許多新產品馬上變得多餘的主因。公司反而應該先了解使用者的需求，再回頭開發適當的產品、功能或訊息。因此，你必須時時設身處地了解使用者，讓他們帶領你從事研究。讓他們引領你進入使用者的世界。（史丹佛大學設計教授帕特奈克〔Dev Patnaik〕說這是「壯遊」。）不論是家庭還是職場，使用者生活中的平凡物品，往往有最具啟發性的故事及值得學習之處。

設計師想出許多聰明的技巧，來一窺使用者的生活。例如，你可以請某個人打開手提包、後背包或側背包，說明他們為何一直攜帶某些物品──有的是實用的鑰匙或護唇膏，有的是有感情的東西，例如最近出遊帶回的小物。我的青蛙設計前同事奇普切斯（Jan Chipchase）說這是「包包地圖」。他在諾基亞當全球研究員時，將這項技能發揮得淋漓盡致。他說：「包包地圖是了解社會準則的有效辦法。我們決定攜帶或不攜帶某樣東西，反映出我們是誰，以及我們生活工作的環境。換言之，我們並非運用這些技巧來研究物品本身（雖然也許很有趣），而是用來深入了解選擇背後的動機，尤其是習以為常的動機。可以依照這個方法去挖掘，當人們說某些東西很重要，卻與日常生活行為有落差的情形。智慧型手機的應用程式在許多方面是這些選擇的翻版，所以那時奇普切斯才會替當年全球最大的手機公司諾基亞，進行詳盡的包包地圖研究。

2 設身處地為使用者著想

友善使用者設計有項基本假設，亦即是最棒的設計從清楚使用者的需求開始，而非想要創造很酷的產品或介面。②德瑞佛斯是首位真正遵循此設計精神的設計師。他熱愛「設身處地」為客戶著想，意思是他會親自駕駛曳引機、在工廠縫紉或加油。今天，設計師本來就會像德瑞佛斯那樣，投入一般使用者的日常生活體驗，他們的挑戰是要用新的角度看待生活中的例行公事。聽起來很容易，實際上卻要非常有耐心，尤其是，在這個刺激過度的世界裡，有各式各樣令人分心的事物。舉例來說，你可能想要觀察通勤的人，如何在巴士站或火車站裡穿梭找路，你特別留意完全找不到方向、丈二金剛摸不著頭緒的人。他們怎麼在尖峰時刻的擁擠車站找路呢？他們會找誰幫忙？在青蛙設計工作時，我們經常兩兩一組，在不同的城市，花上數週，每天這樣觀察好幾個小時。在深夜時分觀察幾乎空無一人的車站，可能跟在尖峰時刻觀察萬頭攢動的車站一樣重要。

設計師經常從親自嘗試新的實驗開始──例如固定運動計畫或藍色圍裙（Blue Apron）線上食物外送服務──來深度同理使用者的需求和行為。我們非常注意生活中的高低起伏，那些最有自信的時刻，以及暫時的困境與失敗。③聽起來雖然很理所當然，但竟然很少有高階主管會從頭到尾體驗自家產品，就連開設新的401(k)退休儲蓄帳戶或試用新的措施都不例外。時尚廉價

航空捷藍（JetBlue）前執行長尼爾曼（David Neeleman）最為人所知的，就是他每年會有好幾次親自擔任空服員。這麼做是為了貼近顧客與員工，了解他們的日常需求與痛點。可惜，就我的經驗來說，這樣的高階主管少之又少。

二〇一七年，我的達爾博格設計團隊與一群組織合作，為南非女性開發新的再生保健產品。在與客戶團隊一起舉辦的早期工作坊中，我們的創意主管很想知道，有多少人親自試用過這項產品的安慰劑。她自己試了，另外，只有一個人舉起手，是那間公司的執行長。我們從中了解到一件重要的事：我們的客戶似乎不是很清楚，他們要服務的年輕女性會在首次體驗產品時不適應。除此之外，我們還從後續研究找出讓產品更容易理解的各種隱喻。例如，我們鼓勵使用者在講座上嚼口香糖，並且回憶味道如何在口中溶解。預防HIV的抗逆轉錄病毒藥物像這樣在體內溶解，最後會用完，所以需要更換。

就像上面的例子，設計師經常會從新使用者的寶貴觀點看事情；這些新使用者還未適應產品的正確運作方式。當設計師無法測試或親自體驗產品，向其他人「購買」新鮮觀點，應該很合理吧。我經常鼓勵設計師在同一脈絡下進行反差很大的實驗。好比，如果我們要為CVS藥局的快捷診所改善等待經驗，可能會先觀察半夜人滿為患的急診室候診間，再到高級水療中心考察。我們的設計師會盡可能變換角色。如蘇瑞所言：「最重要的一點在於，不僅要留意人們的行為，還要真的試著了解背後的動機。」要從各種角度出發，才能真正理解。有時甚至要走到

櫃檯後面，從另一邊觀察人們的行為。德瑞佛斯經常以此為樂，每次一到新城市，不管當時在

設計什麼，他都會去逛商店和購物中心。

藏在這些設計原則背後的是友善使用者時代的大現象：即便乍看之下很像如此，但這並非

雜亂無章的世界。人們的行為和選擇有特定的模式和路線。剛遇到的時候，不一定會覺得符合

邏輯。但若仔細觀察其中的模式，真正做到設身處地，就能看穿驅使日常生活行為的潛在真

相，不論這些使用者是來自佛羅里達州彭薩科拉，還是盧安達首都吉佳利的居民。

3 將看不見變成看得見

匡山觀察到，回饋每一天、每一刻存在於我們周圍，幫助我們理解友善使用者世界。假如

回饋設計得很好，我們往往會視其為理所當然。早上出門上班，你踏進一連串習以為常的回饋

循環，引導你做每天要做的事。大門喀噠一聲鎖上讓你感覺安心了，你才走向車子。接著手機

收到電子郵件，發出振動通知，此時你正穿過院子，走向街區另一邊停車的地方。你按下遙控

器，車子發出嗶嗶聲，讓你知道它就在你停好車的位置，可以出發了。回饋是友善使用者設計

的基本語言。而設計回饋的最大挑戰，是在何時、何地提供回饋。

設計師提供回饋的方式，範圍不斷擴大，令我驚嘆。可是回饋經常很惱人——你只要想老

是挑錯時間跳出來的手機通知就知道了。結果，設計適當的回饋，這個問題比你想的還要難解

決，而且我們都會在設計不當時，直覺地注意到它。請試試走進紐約市地鐵，刷一下地鐵卡

（MetroCard）。對我這樣每天通勤的人來說，這個手勢已經變成一種習慣，幾乎是無意識的動

作。刷卡和走進閘門的動作合而為一。可是如果刷卡動作不順暢、遲疑了，閘門會鎖住，讓你

的大腿撞上一根冰冷的不鏽鋼橫桿。是誰設計的啊？你可能沒有注意到，刷完卡有個微弱的聲

響，確認刷卡成功。這個聲音在設計工作室測試時，可能運作順利，但在嘈雜的布魯克林地鐵

站，沒有人能真的聽見它。④

　　一九九○年代早期，我剛成為使用者經驗設計師時，主要是設計獨立的使用者經驗，例如

早期自動提款機的介面。它們和史金納博士發明的箱子沒有不同（參見第九章），機器和使用

者之間的回饋循環很簡單。設計挑戰可以歸結為非常基礎的對應，讓實體按鈕和螢幕資訊支援

順暢的單一互動。與諾曼在《設計的心理學》討論的挑戰並無二致：行動與回應。只要想出滿

意的解決方案，就能反覆運用。可是回饋悄悄從簡單的史金納箱溜出來，跑進友善使用者世

界。在這裡，回饋需要詳盡測試，否則成千上萬名通勤者會吃到苦頭。⑤

　　聽起來要做多到嚇死人的工作，但是不必如此。許多我認識的設計師喜歡運用一種稱為

「奧茲巫師互動模擬」的技巧。早在客戶砸錢建置智慧系統前，我們會先用障眼法模擬智慧系統的行為，來觀察使用者是否覺得合理。先前介紹，派吉特和荷姆斯在替嘉年華郵輪和微軟開發新的使用者經驗時，都運用過這個技巧。基本概念很簡單：看你和同事能不能給出缺少的回饋，也許是確認動作的閃燈或更確實的音效。然後再測試回饋。在沒有任何花俏設計工具的情況下，時機、位置、感應回饋都能大致估算。青蛙設計有一組團隊很擅長運用這個技巧，來設計語音辨識服務，就像你叫 Siri 幫忙搜尋 iPhone 的經驗。運用奧茲巫師互動模擬技巧，我們可以模擬服務中的人工智慧元素，依據使用受試者的提問，用不同的螢幕畫面傳遞資訊。

設計師要如何保持敏銳度，培養出能微調的「第二副耳朵」，用來接收至關重要的使用者經驗呢？我們各有各的招數。我到外地旅行時，向來特別留意新的經驗含有怎樣的機制（就像第七章，摩爾代表洛伊設計前往俄羅斯的經驗）。我記得我第一次造訪某間歐洲還是亞洲的旅館時，房間的燈沒有辦法打開。我打開開關，卻沒有回應——一點變化都沒有。最後有人告訴我，要把房卡插進門邊的卡槽，確實聽見一聲悶響，然後整間房間就神奇地全亮了。更棒的是，我不必費心在離開時關燈，只要從卡槽抽出卡片走出去就行了。這一次沒有回饋（步出房間時燈暫時還不會熄滅），不知怎地讓我很自在。在家為何不能也像這樣呢？比如說，用智慧型控制器來辦到？我對個人化空間有了全新的思考觀點，從個別的回饋（電燈開關的實體預設用途），轉移到整體的回饋（順應需求的環境）。你對事情發展的期待，以及對你來說稍微有

點新的經驗，出現一點不同之處。正是這個差別，徹底改變了我們對產品（或智慧環境）應當如何的假設。

我經常從旅行獲得靈感，不過在家也有許多好機會。在iPhone和安卓系統之間，Google地圖和競爭對手Waze地圖之間轉換，所有小設計決策變得非常鮮明——就像一趟異國之旅。[6] Google創投的使用者經驗合作夥伴馬格里斯（Michael Margolis）喜歡說：「把你的競爭對手當做第一個原型。」善用其他設計師投入的心血並從中學習。藉由這個好辦法你能了解，不同設計師在面對同樣的挑戰——設計回饋——做了哪些選擇。

4　從現有行為建立基礎

我經常鼓勵一起合作的設計師，觀察事情時要像攝影師，從細節（某個人摺餐巾或分攤費用的方式）放大到那個人周圍的場景（人潮流動，尤其是管理和經營餐廳的人），將鏡頭拉近和拉遠，尋找不同層次的模式。人們使用哪些物品？他們在哪裡看起來超有自信、全心投入，在哪裡表現遲疑或垂頭喪氣？人群在哪裡聚集？為什麼？我請團隊成員仔細記下讓他們驚訝或不解的地方。行為模式會自然而然地冒出來。[7]

運用這個方法，你會開始注意到非常態行為。設計師總是喜歡在觀察使用者的過程，偶然

發現這些異數。在同樣的情境下觀察六、七個人，通常會有一兩個人的行為或回應方式比較突出。這種方法的美妙之處在於，只要有一個異數，你就能獲得新的觀點，但你必須追蹤並與他或她一對一互動（不做批評），才能更了解這個人的需求或動機，與一般人有何差別。也許，在與家人慶祝特殊日了或招待客戶這些事情上，這個人發展出不一樣的心智模型，能為線上訂位平臺OpenTable、LinkedIn或美國運通提供寶貴見解。

一般來說，設計師喜歡從當前世界可觀察到的現有行為建立基礎──即便一開始看起來可能很不尋常──而比較不喜歡以行銷主管憑空幻想的潛在未來行為做為依據。人們有可能對著冰箱講話來訂購雜貨嗎？誰知道呢。答案可能見仁見智，尤其是，可能還沒有能輕易觀察到的現有使用者。基於這個原因，使用者研究通常會把目標擴大到某樣產品或服務之外的顧客。你也許會找一個生十來個孩子的家庭，研究新的飲食計畫服務。你也可以和被健康保險弄得一頭霧水的移民聊一聊，深入了解該如何設計醫院的櫃檯服務。關鍵在考量需求很大或很明顯的使用者，需求是他們行為與一般人不同的原因。這個方法的基礎是友善使用者設計的另一項關鍵原則：今天的利基市場會變成明天的大眾市場。投入一點錢，研究當今的異數有哪些行為，能在未來推動大規模的運用。在青蛙設計我們認為，極端或異數研究是差異化競爭的關鍵所在，因為這些研究能帶來靈感，找出客戶因為太投入自身領域而想不到的解決方案。

我們在達爾博格的工作要橫跨許多不同的文化，總是會發現意料之外的行為模式。我們常

注意到，尤其在資源有限的環境（例如第五章討論過的德里女性雷努卡），會有一種現象：人們經常串連好幾樣產品或服務，滿足他們的需求。我們與聯合國兒童基金會（UNICEF）的創新辦公室（Office of Innovation）合作，從雅加達、奈洛比和墨西哥市這三座城市找來使用者，深入了解他們如何管理健康狀態，或如何安全地送孩子上學。我們和一位名叫潔西卡的女性談話。

她靠著在奈洛比的大貧民窟賣吃的養家。她會上網用YouTube找新食譜，再用WhatsApp把午餐選項貼給人數逐漸增加的當地客群。你也會在不同的生活事件做這樣的事——例如，用好幾個不同的應用程式，來規劃與朋友的晚間活動。雖然你會覺得應用程式各司其職，但設計師看見好機會，可以設計整合解決方案，提供比個別程式加起來更高的價值。想想你的固定運動計畫，可能融合了運動裝備、應用程式和運動課程。健康科技公司派樂騰（Peloton）找到機會，整合家用健身器材、影音串流媒體和虛擬健身教練，打造出整合流暢的優質健身體驗。你在其他地方也能輕易找到這些元素，但透過聰明的設計，產品變得更方便、對使用者更友善。這項價值主張讓使用者更樂意掏錢，投資人也有賺——二○一八年，派樂騰的市值估計來到四十億美元。

有些使用者不喜歡每天臨時拼拼湊湊，他們會進一步改造或擴大世界，來配合他們的需求。大部分設計師受過訓練，特別留意現有經驗的變通辦法和擴大應用，即使使用者本身並未注意到這些竄改方式。此時，你會觀察到許多量身打造的有趣應用，蘇瑞說這是我們的「小系統」。最常見的例子，就是人們會在工作時把便利貼黏到電腦螢幕，或把操作順序貼到數位錄

放影機或機上盒旁邊。最近有一次，我在甘迺迪機場等候誤點班機，看見同班機的商務旅行人士，把他的滑輪行李箱變成迷你劇院。他用伸縮拉桿架起iPad，擺出完美的觀看位置。人們常對自己竄改用途感到不好意思，覺得這樣顯示出弱點，表示能力不足，而不覺得這是讓世界更方便一些的機智做法。當你表示對他們的變通辦法和心理協助感興趣，使用者往往會很驚訝，但他們是珍貴至極的意見來源。他們甚至能幫設計師找出目前的經驗中，能用全新產品或服務來填補的主要缺口（參見第五章第一五八頁的蘋果捷徑功能，以及第十章第三〇四頁的IFTTT）。再找幾百名潔西卡，也許你會找出好機會，像「廚師你好」（Holachef）餐飲平臺的創辦人，利用印度由來已久的達巴瓦拉（dabbawala）人力送餐制度，在孟買推出一站式家庭料理外送服務。⑧也許你會看見幫難民開拓收入來源的切入點，像廚房聯盟（League of Kitchens）的創辦人，在紐約和洛杉磯做出創舉，請難民到別人家教他們烹煮獨特的傳統料理。

5 攀爬隱喻的階梯

如雷可夫所解釋（參見第五章），我們都是用隱喻來理解世界。隱喻是設計師的有力工具。隱喻的靈感幾乎可以來自任何地方，甚至包括擺放零食的貨架區。據青蛙設計的前同事拉茲拉夫（Cordell Ratzlaff，曾掌管蘋果電腦作業系統設計團隊多年）說，有一次賈伯斯把水果糖黏

到使用者經驗設計師的電腦上當做譬喻，來告訴設計師，蘋果最新作業系統OS X的終端使用

者，會喜歡色彩豐富、有光澤的按鈕。差別在於，今天隱喻已經超越表面特質，可以用來塑造

產品行為，並針對我們如何隨時間進展與產品互動，提供相關建議——如第五章提到的「梯

子」。設計師總是在尋找隱喻，這個隱喻要能幫助他們組織及引導更廣泛的關係。舉例來說，

你也許認為，迪士尼魔法手環的隱喻來自珠寶首飾，因為它像手鍊一樣戴在手上。但那只是手

環的實體形狀。青蛙設計替迪士尼打造手環的指導概念，來自《聖經》隱喻「天國的鑰匙」，

遊客獲得特權（類似皇室），能依照他們覺得適當的方式，在園區盡情享樂。這個隱喻涵蓋許

多特質與行為，在園區的各個地方一一實現，將使用者經驗提升到全新的「魔法」境界。

在某些情況中，如果產品類別裡有主要的隱喻，設計師的工作會輕鬆許多——例如，極簡

同步散播（RSS）建立了饋送隱喻，後來因為推特而普及，現在大家普遍都用這種方式，來組

織從社群網絡接收的訊息串流（參見第五章第一四〇頁）。像Snap這類公司的個別設計師，通常

會設法改進Facebook或推特設計的饋送方式，但他們不太可能拋棄整個隱喻。知名易用性大師尼

爾森（Jakob Nielsen），也就是與諾曼合夥創立尼爾森諾曼集團（Nielsen Norman Group）的尼爾

森，曾經如此描述這個效應：「使用者把大部分時間花在其他網站，表示使用者希望你的網站

在操作上，像他們已經知道的其他網站。」⑨這句話後來成為雅各定律（Jakob's law）。

我們看見，效應遠遠超出數位世界的範圍。汽車還在仰賴熟悉的隱喻「沒有馬的馬車」。

這個隱喻出現在十九、二十世紀之交，最後所有大型汽車生產者都採納了。我們在第四章談過，汽車在生活中扮演的角色正在發生根本上的改變。⑩什麼才是最符合自駕車的隱喻呢？我在戴姆勒克萊斯勒公司與一位高階主管合作，他從工作場所（不是馬車）看見了汽車的未來——結合辦公空間和休息室，目標是不僅能在兩地之間有效率地移動，還具有生產力。身為設計師，我們經常要介入其中，在熟悉的產品轉化成不一樣的新東西時，提供連接的橋梁。青蛙設計曾接下美國投幣式點唱機龍頭業者的設計案，我們因此有了第一手的體驗。假如當我們走進酒吧，口袋裡已經有一整個音樂資料庫都是你最愛的歌曲，為何還要有實體投幣式點唱機？這兩種裝置能不能連通？有什麼隱喻能協助我們轉換到新的經驗？

所幸，隱喻會在進行使用者研究時自己浮出檯面——你只需要仔細留意人們說的話和做出來的行為。我們的達爾博格設計團隊最近針對手機儲蓄服務，訪問了印尼的潛在顧客，發現如果能轉換成比較熟悉的單位，例如米的公斤數或食用油的公升數，他們就會了解和欣賞儲蓄帶來的價值。我們的客戶是手機業者，他們想將數位儲蓄帳戶引進市場，對這項服務來說特別適用。數位貨幣比實體貨幣更無形，所以隱喻透露消費行為可以提升新使用者的信心。你也許覺得這樣的轉變，只是消費行銷的手法，但隱喻透露消費行為為更深層的意涵。如果你很窮，那麼你的儲蓄一定要能幫上大忙。絕對不能只是錢而已。西方人「把東西鎖好」的心智模型，對這些人來說，對開發中國家其他沒有銀行服務的數十億人來說，顯然不是適合的隱喻。他們不是不

懂「存錢」的目的，只是因為當金錢可以更有效用，可以買到牛隻、辦嫁妝或借給開始做小生意的朋友，存錢在他們的日常生活裡價值不高。

6 展露內在邏輯

這本書的英文書名，靈感來自我的父親理察・法布坎（Richard Fabricant）。已屆八十八歲的他，敏銳度非常高，又很活躍，但對科技沒什麼耐心。每次他用新東西用得不順，就會來找我幫忙，跟我說：「我還以為iPhone對使用者很友善！」從來沒聽人說「友善使用者」說得這麼酸。最近幾天只要我們碰面，他就會把他的Kindle拿給我，交給我一堆《紐約時報書評》（The New York Times Book Review）的剪報，要我替他購買和下載他有興趣的書，讓他在閒暇時間閱讀。我一步步教過他很多次要怎麼搜尋書名，但心智模型就是建立不起來。他弄不懂在裝置上搜尋和在數位商店搜尋之間的轉換。要把這件事講清楚有難度，因為語言很快就不管用了。我們覺得講的是一樣的東西，其實不然。

心智模型藏在表層底下。使用者通常並不自知，也無法用語言表達他們對產品或服務運作的深層理解。但我們仰賴潛意識裡的心智模型來度過每一天。我們藉由建立自己的內在邏輯摸索這個世界，尤其是在我們面對新的經驗時。因此，大部分設計師會運用技巧引導使用者，測

試他們的心智模型界線，讓他們的內在邏輯顯露出來。像我先前提到的那些活動，設計師都不能假定某種產品或服務有正確的心智模型。人們通常會怪自己不懂某樣東西。設計師的工作就是要盡可能與使用者站在一起，將瑕疵怪罪到產品或產品設計師那裡。這很微妙，特別是如果你就是最初設計產品的人！⑪

事實上我們都遇過大惑不解的時刻。固定運動計畫要怎麼變成應用程式？咖啡研磨機要怎麼變成隨身裝置？友善使用者世界逐漸不再以功能來重新定義產品，而以創新（通常也是數位化）的互動方式來重新定義。不論我們在談論的是書籍、電視還是汽車，產品這個概念變得比從前更令人困惑。⑫產品會回話、跟隨你、教你怎麼善用它，那是什麼意思？在新時代，我們邊運建立心智模型，主要仰賴回饋循環。設計師的工作是讓這些心智模型浮現，讓產品更能配合使用者經驗，更輕易地整合進我們的生活。

我經常在設計時，請使用者依照記憶大略描述事物的運作。這個做法特別適合功能很多的介面，例如電視遙控器。多數使用者記得基本功能，像是音量和轉臺按鍵，但之後他們的心智模型就出現差異。舉例來說，比較複雜的任務，像是管理數位錄放影機的錄影儲存空間，同一個家庭裡的使用者，都有可能顯露出有趣的心智模型差異。我們要存幾集《海綿寶寶》？我們要在播放清單最前面維持最新集數嗎？那《權利的遊戲》（Game of Thrones）呢？關鍵在於讓使用者根據記憶畫出並標示不同的選項，讓你深入探究他們對事情的理解（請記得，友善使用者

世界沒有說明文字）。除了圖畫裡面有的東西，我會特別注意少了什麼。然後我會請使用者描

述完成某項簡單任務的步驟（設計師稱為「放聲思考法」）。再請使用者描述一連串動作，包

括他們習慣和沒有嘗試過的功能，例如：在電視上搜尋貝肯（Kevin Bacon）主演的節目。（沒

錯，你的有線電視機上盒應該可以辦到這件事！）

這些活動可以揭露，使用者為了知道事物的運作方式及原因所建立起來的心智模型，究竟

有哪些局限。你會了解到，為何某些量身打造的汽車功能（巡航控制）、微波爐功能（「烤馬

鈴薯」按鈕）、電視遙控器功能（子母畫面），儘管有實際的用處，卻幾乎無人使用。這些功

能已經標準化了，卻不是為每個人設計的。可是，就連有可能大大受惠的使用者，都覺得很難

將那些功能放進現有的心智模型，最後，他們忘記還有這樣的功能，變得看不見了。你也會了

解到，為何人們對事物運作的理解，在出現重大轉折時會遭受強烈反抗。舉例來說，從標準汽

車轉變到電動汽車時，會出現意料之外的情緒反應，像是害怕電池沒電困在路上的「里程焦

慮」（range anxiety）。許多設計師正在設法改良儀表板的視覺化呈現方式和其他回饋機制，積極

解決這個問題。

一九五八年時，認知心理學家米勒（George Miller）依據對短期記憶局限的研究寫下認知負

荷的概念，開創先河。後來發展出廣為人知的米勒定律（Miller's law）：一般人的工作記憶只能

保留七件事情（增減兩件）。關於七究竟是不是神奇數字，人們有所爭論。但多數設計師在直

覺上考慮到這個定律背後的原則，將相關選項組成「一塊」，來減輕認知負荷，鞏固連貫的心智模型。你也許會希望，生活中許多令人困惑的產品能一律套用這項設計策略。好比，按鈕的標示、形狀、顏色都很奇怪，版面令人眼花撩亂的電視遙控器。我知道，我會希望如此。

7 延伸範圍

我們在書中強調的原則之一，是友善使用者產品應隨著時間，與使用者建立更強烈的關聯性。設計師如何預測及事先規劃，在數年或數十年的產品使用歷程，創造令人滿意的經驗，比如說，擁有一輛汽車，或是管理線上家庭照片集？延展設計工作的挑戰可能非常大，包含的變數實在太多了。即便產品使用歷程只有數小時，使用者也會經常分心，東想西想不同的需求和目標。但公司不了解這個基本狀況，以為使用者會一次專注在一項任務或活動上。所以友善使用者設計師要幫設計案的客戶，點點滴滴拼湊出短期和長期全貌。經驗中有問題沒解決或出現斷裂，會破壞人們對品牌或服務供應商的信心。為何我已經輸入帳戶號碼了，業務負責人還要再問一次？這項發現是設計流程的特色，也與認知心理學息息相關。一九二○年代，蘇聯精神病學家柴嘉尼（Bluma Wulfovna Zeigarnik）研究發現，比起成功完成的任務，未完成的事情更容易記在心裡。這個發現稱為「柴嘉尼效應」。

使用者經驗應該要支援整個使用歷程，而非單獨的時刻或互動。⑬想一想，你在網路上預訂飯店房間，將頭躺到枕頭上，到幾天後退房，這之間發生的所有環節。每一個步驟都應該要透過一串回饋循環相連，驅使你往下一步前進，就像一條菊鏈（daisy chain）＊，提供舒適、有信心、輕鬆的一致感受。即便是萬豪集團（Marriott）和迪士尼這樣的公司，因為事業部門經常劃分成獨立的功能單位，如行銷、產品管理、顧客支援等，以及區分零售和數位通路，所以他們也很難往後退一步，客觀地了解顧客在使用歷程的各環節有哪些看法。將一般使用者會遇到的難題全部仔細描繪出來，會令你大開眼界。這些盲點嚴重阻礙公司創造有效的友善使用者經驗，所以我們才會在書裡特別強調派吉特（參見第八章）的例子。我們很容易就以為，只要一個簡單的勳章或手環，就能彌補許多缺點。但事情很少如此容易，因為組織通常是由不同單位掌管不同環節，就像派吉特的故事告訴我們的那樣。

身為設計師，我們有個重要的議題要解決，就是使用者歷程何時真正開始與結束。有時這並非一眼就能看出來。你的客戶也許會以為，使用者經驗從顧客踏入店門或開啟應用程式時展開，但其實還有許多因素，以及在那之前的經驗，會在直接參與之前，早就塑造使用者經驗。這些被忽略的地方──直接接觸點之前、之間、之後的經驗──往往是最棒的設計機會，它們能用回饋加強，透過意想不到、令人開心的方式，將歷程中各個環節連接得更好。有時使用者歷程會延續數年，甚至一輩子。我從事許多全球醫療的設計工作，我們愈來愈注重，從頭到尾

追蹤新生兒或小媽媽的健康歷程。要怎麼做呢？

其中一種方法，與嘉年華郵輪的故事很像，但要把時間大幅延長，依照個人儀式和生活事件來設計。我最近在一間名為快樂寶寶（Khushi Baby）的組織擔任指導人，他們開發出低成本的護身符穿戴裝置，內存寶寶的獨特識別碼，會在寶寶小時候掌握各種事件的健康數據。這項產品已經首度用於印度烏代浦七十個以上的村落，進行隨機對照試驗。關鍵吸引力並非來自創新科技──裡面的技術都非常基本──而是因為媽媽對這項設計有共鳴。剛開始我們先到村落裡和數百位媽媽談話，發現到孩子身上戴著用黑線綁著的袪病護身符。穿戴裝置符合他們的文化，增強了長期使用的可能性，因為儀式和習慣會在家中代代相傳。你會如何將文化觀點拓展到母嬰保健歷程的不同階段呢？以儀式為基礎、透過習慣塑造的設計，是我們在達爾博格從事設計工作要拓展的疆界，也是許多處理廣大文化議題的設計師所設立的長期目標。

8 形隨情感

設計師經常驚訝於，比起功能帶來的益處，使用者竟然會因為情感上的益處，而對經驗更

* 譯注：菊鏈是電腦設備或軟體的串接方式，如同菊花的花瓣。

滿意。但其實，與使用者建立適當的情感連結，可以彌補前面提到的許多挑戰，包括回饋不足或心智模型太複雜的問題。（情感美學與知覺易用性於一九九五年首次出現於文獻，作者是日立設計中心〔Hitachi Design Center〕的研究人員，當時他們請兩百五十名受試者，操作不同的自動提款機使用者介面。）⑭設計師的工作不僅是讓事物順利運作，幫助使用者繼續過日子，還要隨時間推移，製造驚喜與快樂的感受，並且建立有意義的關係。思考一下，像星巴克這樣的公司費了多大心血，在與顧客短暫接觸的早晨時光，微調美感經驗及情感經驗。一杯完美的卡布奇諾能帶來的情感報償很明顯。但如果是準備報稅，這種一年才做一次而且根本不想做的事情呢？

財捷公司（Intuit）執行長史密斯（Brad Smith）大力倡導情感設計，可能令人很驚訝，畢竟這間公司最為人所知的可是報稅軟體。財捷團隊從友善使用者研究方法發現，觸動產品知覺的情感分成許多層次：「消費者每年花六十億小時使用軟體報所得稅，只要我們能降低報稅時數就有效果。而且報稅流程走到最後，大部分的納稅人都會退稅──對其中百分之七十的人來說，退稅是他們整年最大一筆收入。因此，我們不再聚焦於軟體的單純功能，開始思考如何減少乏味的操作步驟，加快進展到一大筆意外之財的部分，提高使用者的情感報償。」在他的指導下，財捷產品開發團隊花了好幾萬個小時，「與顧客一起使用產品，了解他們如何實際操作」。史密斯說：「那時我們在顧客喜歡的功能旁邊記上笑臉，在他們遇到困難的地方記哭臉

——用設計簡化回饋機制的例子。我們向工程師、產品經理、設計師強調，功能性已經無法令人滿足。我們必須為產品注入情感。」⑮

有時候我會請我的設計師將產品歷程當成談戀愛，有情感的高低起伏才完整。我們甚至會請使用者寫分手信，給再也不適合他們的產品和服務。你會從這些信件發現，友善使用者設計不只是易用性這麼簡單。

我的前東家——青蛙設計創辦人艾斯林格（Hartmut Esslinger）——是真正大力提倡情感力量的產品設計師先鋒，他用這股力量來推動正向的使用者經驗。⑯他的座右銘「形隨情感」（Form Follows Emotion）至今仍是青蛙公司設計團隊的準則。⑰就連諾曼，儘管強調設計的科學性質，也都曾經萌生這樣的想法，在二〇〇三年撰寫一整本書討論情感，書名叫《情感@設計》（Emotional Design）。但少有公司真正接納這個觀點，所以我們會驚訝，竟然會是財務軟體公司帶頭改變。還有，像蘋果這樣打造產品、為使用者創造深切情感的公司，竟然會失誤。想想蘋果過了多久，才認可表情符號具有力量，將表情符號直接放進iOS系統？我永遠忘不了，我為十三歲的女兒伊薇（Evie）買第一支iPhone的情景。我們把手機帶回家設定好，她馬上要用手機傳簡訊給最要好的朋友依索拉（Isola）。但當她開始輸入簡訊時，因為我們還沒安裝特殊鍵盤，沒有表情符號可以用。她看著我，垂頭喪氣地說：「爸爸，你買錯手機了！」她面臨到殘酷的真相。

設計師面臨真相的時刻

雖然友善使用者已經成為設計世界的正統信仰，在美國這個大企業裡工業化了，但我不能保證，按照我的建議，你就能創造出超棒的產品。從許多方面來看，我提到的方法只是友善使用者設計世界的切入點。許多最關鍵、艱難的工作藏在細節裡，必須反覆試驗與打造原型，才會共同營造成功。

見真章的時刻來得比你想像的還快：第一次把設計作品拿到某人面前，沒有操作指示，也沒有說明。大部分設計師會告訴你，等待首名使用者會怎麼做的時間很漫長。他們會怎麼互動呢？他們會怎麼回應你精心設計的元素？我一直覺得，在首名使用者回應之前幾秒，就能看出設計第一次使用的各種情形。也許是同理心在發揮作用。首次透過使用者的眼睛看產品，是非常珍貴的時刻。雖然你盡了全力，還是會發現許多小問題，不知怎地依然隱藏著。這時你通常會希望時間暫停，把原型帶回工作室修改幾個小地方。不久後，你可以把產品帶回去了。接著你繼續改良設計……一改再改。設計師與使用者之間的回饋循環，是讓友善使用者世界生生不息的脈動。⑱

你每次將產品呈現給使用者，都會注意到不同的東西。我還在青蛙設計時，我們要替一間大型消費產品公司設計微晶磨皮機。從工程的角度來看這是很簡單的產品，所以我們可以自由

測試不同的外形規格，以及控制器的細微排列位置。我們進行好幾輪使用者研究，把大約十二種不同的原型擺在桌上，特別注意年輕女性使用者會先拿起哪個原型、哪個原型拿在手中最久。起初，她們的偏好看不出什麼邏輯。我們的使用者研究主管是一名年輕女性，她注意到，使用者在拿不同的樣品時，會特別看指甲多半精心修剪過的雙手。吸引她們的產品，外形要能襯托她們的手，讓手部看起來更美麗優雅。⑲ 後來我們的工業設計團隊針對這點進行簡單的測試，並進一步改良和設計出產品最終的實體造型與表面結構。⑳ 年輕女性對設計給予正面評價，讓客戶有信心改變產品策略，鎖定不同的受眾。最後產品上市，非常暢銷。㉑

事後來看這些洞察或見解都很對，有時甚至再明顯不過。可是當局者迷。當設計流程冗長又無法輕易找出答案時，會變得很艱苦。設計團隊經常受挫，士氣低迷。所以當產品終於明朗起來，非常振奮人心。如果你的設計工作核心處理的是社會議題，那就更是如此。

有時候你得花上一年又一年，才看見事情有進展。二〇〇八年，我開始與設計師團隊，以及一位南非非營利組織的當地合夥人，攜手打造自助服務經驗，讓每個人（尤其是害怕踏入性病診所會被另眼相看的年輕人）都能以私密的方式自行檢測HIV。四年後，我在夸祖魯納塔爾省一個叫做伊登代爾的小城市，坐在一間大型公立醫院的辦公室。伊登代爾是全世界HIV感染

率最高的其中一個地方。隔壁房間有一名緊張的年輕女性，將HIV自我檢測工具的包裝打開。

這是我們精心設計過的包裝，裡面有聯絡方式，可以用手機打電話給受過訓練的HIV諮詢師。

我們想提供的整合式經驗，就像在家驗孕一樣簡單。我們連續熬夜兩天，針對測試包的摺疊方式，以及包裝內側圖示上畫三滴血（不是兩滴），做了好幾十次微調。

那名女性打開包裝，慢慢瀏覽用祖魯語寫成的指示。她一度拿起手機，想要聯絡遠端的協助人員，但她決定不打電話，自己完成測試。結果成功顯示出來，是陰性。我們大大鬆了一口氣，而且追蹤檢測顯示，她的自助檢測結果和後來由醫院受訓練的HIV諮詢師做的檢測一樣正確。接下來幾個月，我們不斷改良，讓產品更方便、正確，接連傳來測試成功的例子。在這個緩慢而痛苦的過程中，我們歷經了可怕的百分之六十四失敗率，再重新設計改良，將臨床研究的正確率提升到百分之九十八。㉒ 就像「使用者經驗五十二週」（52 Weeks of UX）創辦人波特（Joshua Porter）喜歡說的：「你看見的行為，就是你要設計的行為。」下一次我們在這個社區舉辦自我檢測會談時，已有眾多年輕人在外面排隊參加。

我分享這名年輕女性的故事，是不希望大家讀完這本書後，以為友善使用者設計能輕易辦到。它並不簡單，許多設計圈人士看到，像史丹佛大學設計學院、全世界的學校都教商業和工程科系學生複雜的設計流程，以及制式化的問題解決方式，當然會感到失望。但我們也不能把設計當成某種神力，讓我們周圍的人覺得、讓像各位讀者這樣的使用者覺得，它是無法看透的

黑箱。考慮到設計有可能帶來意料外的嚴重後果，尤其是我們處理的議題非常廣泛，友善使用者設計的基礎信念與假設，必須攤在陽光底下讓大眾檢驗和質疑。終究是要由各位讀者——使用者——來要求設計師遵守書中列出的原則。否則如何實現本書呈現的各種使用經驗，讓人們以至於整個社會，都能順利體驗友善使用者世界？

附錄

「友善使用者」設計簡史

日常生活中，似乎每天都有新科技冒出來誘惑我們，要讓我們使用起來更輕鬆、自在、方便。但為什麼有些產品成功，有些產品卻辦不到？歷史是很好的指引，它能幫助我們用更長遠的脈絡認識新體驗，延展到數個世紀以前，電腦與數位科技尚未崛起的時代。友善使用者設計的核心原則，可以追溯到古希臘時代的經典產品。以下是友善使用者設計的部分重大紀事。

一七一六年：路易十五扶手椅

路易十五把凡爾賽宮硬挺的王座樣式撤換掉，改成比較舒適的休閒椅，顯示出，游刃有餘是權力及特權的終極形式。此舉徹底改變了王權的概念。

一八七四年：QWERTY打字機鍵盤／蕭爾斯

「QWERTY」排列組合最早於一八七〇年代初，由蕭爾斯（Christopher Latham Sholes）發明，並由雷明頓公司（E. Remington and Sons）普及，目的是放慢打字速度，避免發生機械故障。雷明頓決定不獨占，這項設計因此成為廣泛採用的標準，在今時今日，立於不敗之地。

一八九四年：「暫代品」／莫里斯

莫里斯（William Morris）發明「暫代品」（makeshift）一詞，形容工業革命早期，充斥歐洲市場的工廠製品，這些東西品質低劣且不易使用。

一八九八年：方向盤／勞斯

早期汽車製造商嘗試過許多不同的操縱桿和舵柄，後來其中幾間開始使用開船的隱喻，來解釋使用者如何操控汽車。勞斯（Charles Rolls，勞斯萊斯汽車的勞斯）是首位將此設計廣泛應用於生產的人。

一九〇〇年：柯達小精靈相機（Brownie camera）＊／柯達公司與蒂格

柯達公司打出「按下快門，其餘交給我們」的口號，以便於使用做為旗下知名相機款式的

賣點。為達成此目標，伊士曼（George Eastman）配合底片沖洗技術，重新配置了整個供應鏈，將攝影從專業嗜好（如早期的個人電腦）變成真正的消費科技。

一九〇七年：德國通用電氣公司（AEG）消費電器／貝倫斯

二十世紀初出現許多電器產品，例如燒水壺，讓主婦使用起來更方便和節省時間，形成第一波家庭科技應用風潮。許多人視貝倫斯為首位現代工業設計師，他認為設計擁有力量，能創造經典、使人愉悅、容易使用的裝置，可從中看出日後包浩斯對現代工業抱持的信念。

一九〇九年：塞爾福里奇百貨公司／塞爾福里奇

塞爾福里奇百貨首創將商品從櫃子下面拿出來，擺到開放式陳列架的做法。顧客可以直接觸摸和感受商品，不必請店主幫忙。

一九一一年：《科學管理原則》（Principles of Scientific Management）／泰勒

泰勒從仔細觀察工人做工的效率，開始關注人體工學和易用性，希望盡量減少無謂的工作與提高生產力。泰勒的時間節省方法，基本原理在於盡可能改良人類行為，以符合機器的能力，將人為錯誤減到最少。

一九一五年：福特汽車裝配線／亨利・福特

福特汽車裝配線完全遵循泰勒的科學管理原則。亨利・福特改良裝配線，用來生產價格極低、造型一致的T型車，沒有客製化或迎合消費者喜好的空間。一輛汽車的生產成本，從八百二十五美元，下降到一九二四年的兩百六十美元。

一九二〇年代：家庭經濟／弗雷德里克

家庭經濟的目的，在讓女性有多餘的時間可以用來改善生活。在提升家用產品效率的基礎下，市場推出各式各樣的家電（如洗衣機），為貝倫斯、德瑞佛斯、洛伊與許多早期工業設計師，提供了源源不絕的案子。

一九一一年：現代民族誌／鮑亞士

一九二〇年代，人類學家鮑亞士（Franz Boas）在西北太平洋地區研究美國原住民，發展出

＊ 譯注：這臺造型方正的相機，設計目的是要讓小孩子也可以使用。當時加拿大插畫家以蘇格蘭知名的棕色小精靈（brownie）為主角，畫出膾炙人口的童書，很受歡迎。柯達便以書中這群小精靈為相機命名。

詳盡的日常生活與行為觀察法，奠定了現代民族誌的基礎，為查帕尼斯、德瑞佛斯、蘇瑞、奇普切斯等人所用。

一九二五年：「新精神」／柯比意

柯比意開創現代生活風格美感，去除裝飾與好看不中用的元素，追求簡化的大量製造產品，以此打造「供居住的機器」。他在開創先河的展覽中，體現出包浩斯的信念，也就是美麗存在於美學與工程的交集。

一九二七年：福特Ａ型車／亨利・福特

亨利・福特多年來拒絕為Ｔ型車增添變化，最後因為通用汽車等公司的強力競爭，而被迫推出Ａ型車，首度在福特車款中提供各式選配與顏色。

一九二七年：電影《大都會》裡的機器人／佛列茲・朗與舒爾茲─密登朵夫

佛列茲・朗對科技造成的社會影響抱持反烏托邦理念，完全體現在電影中擔任上層社會大使的女機器人。此機器人的外形由雕塑家舒爾茲─密登朵夫（Walter Schulze-Mittendorff）打造。

一九三〇年：雷電華劇院，愛荷華州蘇城市／德瑞佛斯

雷電華蓋好新劇院卻沒有人氣，德瑞佛斯花了三天觀察來看電影的人。他注意到，當地農民與工人對穿著髒兮兮的工作靴走進鋪設華麗地毯的大廳感到不自在——於是他趕緊改正，鋪上廉價的橡膠地墊。這個概念透露出，現代人認為社會習慣會影響新產品的運用，尤其是新的科技產品。

一九三〇年：史金納箱／史金納

史金納箱單獨呈現動物對控制輸入的反應，披露回饋循環如何引導行為。雖然史金納箱的心理學簡化論已不再受到歡迎，但許多針對大腦回饋與獎勵力量的重大研究，都來自史金納箱的啟發。

一九三三年：西爾斯頂式運轉洗衣機／德瑞佛斯

德瑞佛斯第一項大受歡迎的產品頂式運轉洗衣機，有簡約的造型，裝飾上沒有任何難清理的銜接——很早便符合使用者的生活型態，引發廣泛的共鳴。這款洗衣機還有一項細節，考慮到使用者心理學，並預示現代應用程式與裝置介面設計的原理：德瑞佛斯將控制機關集中在最上面，讓使用者能一次快速理解所有功能，因此稱為「頂式」洗衣機。

一九三六年至一九四五年：**B-17轟炸機降落襟翼控制器**／查帕尼斯

查帕尼斯進行詳盡的使用者研究調查，了解第二次世界大戰中造成飛行員人為錯誤的原因，發明讓飛行員握在手中時，可依形狀辨識的操控桿。查帕尼斯的形狀編碼系統至今仍可見於所有商用民航機。

一九四七年：**寶麗來拍立得相機**／蘭德與蒂格

在柯達主導照相市場的年代，寶麗來相機徹底除去麻煩的底片沖洗過程，改採對使用者友善的拍照方式，為消費者帶來即時滿足，顛覆了照相產業。IG的原始標誌用的就是寶麗來的拍立得相機。

一九五〇年：**《人類對人類的用處：模控學與社會》**（*The Human Use of Human Being: Cybernetics and Society*）／維納

模控學發展之初，目的是要確立機器如何模擬人類反應，最後影響了現代電腦科學。身為領域鼻祖，維納拿社會系統的回饋（如遊樂園或社群網絡）與控制系統的回饋（如電腦）做類比，使模控學的社會意涵得以普及。

一九五〇年代：迪士尼樂園／華特・迪士尼

迪士尼樂園是華特・迪士尼首次用精心設計的主題樂園，嘗試將幻想轉化成現實。迪士尼樂園預告全程體驗設計的來臨，這種設計在今天非常普遍。

一九五三年：漢威聯合圓形恆溫器／德瑞佛斯

漢威聯合圓形恆溫器是德瑞佛斯最成功的其中一項經典設計。形式與互動毫無縫隙地融合，提供了簡單使用的特性。後來，漢威聯合恆溫器成為Zest開發智慧恆溫器的靈感。

一九五四年：費茲定律／費茲

以費茲為名的費茲定律，說明了按鈕大小會影響物品是否容易使用。費茲的概念協助開創人機互動的跨領域研究。

一九五六年：米勒定律／米勒

認知心理學家米勒依據對短期記憶局限的研究寫下認知負荷的概念，開創先河。後來發展出廣為應用的米勒定律，成為設計師化繁為簡、堅持不將過多功能加諸產品的經驗法則。

一九五九年：公主電話／德瑞佛斯

德瑞佛斯的公主電話採人體工學設計，靈感來自年輕女性會抱著笨重的ＡＴ＆Ｔ電話，跑到床上窩著聊天。公主電話有多種顏色可選，成為依循社會脈絡量身打造通訊器材的創新範例。

一九六〇年：《人體計測》／德瑞佛斯與提利

《人體計測》是第一本系統化呈現一般男女身材比例的書籍。書中將男女人形稱為喬與喬瑟芬，可參照設計產品。美國太空總署後來出版《人體計測全書》（Anthropometric Source Book），成為產品設計師的標準參考書。

一九六〇年代：伊萊莎聊天機器人／維森班

麻省理工學院開發的伊萊莎（Eliza）是全世界第一個聊天機器人。這個語言程式的設定身分為心理治療師，它會根據使用者輸入的內容提出簡單問題。維森班（Joseph Weizenbaum）很驚訝，受試者有時會和伊萊莎聊上數小時——顯示人們能毫無阻礙地將情感投注於與機器的互動。

一九六八年：「展示之母」──超文件、游標、滑鼠、網際網路/恩格巴特

恩格巴特在這場展示會上，向大家現場介紹許多塑造個人電腦的核心設計概念。當時他在史丹佛研究院工作，後來史丹佛研究院以大約四萬美元為代價，將滑鼠專利轉讓給蘋果公司。

一九七〇年代：好設計的十項原則/拉姆斯

拉姆斯相信，簡單化（相對於添加裝飾）是友善使用者設計的核心價值。他在百靈公司擔任設計長三十四年，循此信念打造許多經典的家用器具及消費電子產品。一九七〇年代，拉姆斯以十項原則歸納他的設計哲學，被現在許多設計師奉為圭臬。在艾夫的領導下，蘋果公司有許多產品是仿效拉姆斯的經典設計，簡單舉三個例子：第一代iPod與百靈牌T3收音機；原始iPhone計算機程式與百靈牌ET44計算機；G5 Mac Pro主機與百靈牌T1000收音機。

一九七二年：「友善使用者」/克勞德

克勞德在IBM從事作業研究時，曾撰寫一份不具名的程式設計白皮書，留下軟體設計首次使用「友善使用者」一詞的文字紀錄。但友善使用者設計概念真正廣為應用，要等到十二年後，蘋果推出「為我們所有人」設計的麥金塔電腦。

一九七九年：三哩島事故

認知心理學家諾曼開創先河，研究美國史上最嚴重的核子反應爐熔毀事故，揭露電廠有許多設計瑕疵，證明了工程模型與大腦實際運作方式之間，存在足以致命的落差，尤其是人有壓力的時候。爾後，他撰寫開創先河之作《設計的心理學》，詳述許多概念。

一九八〇年代初期：除草機易用性／蘇瑞

蘇瑞替英國政府深入調查除草機、鏈鋸及其他消費產品的使用事故。她的研究焦點放在，了解人們體驗產品設計時的細微日常脈絡，後來成為IDEO的設計實務與整個設計界的重要支柱。

一九八二年：網格羅盤筆記型電腦／摩格理吉

網格羅盤不僅是世界第一臺筆電，也是世界第一款掀蓋式筆電，能輕易配合各種使用姿勢，預示了可攜帶、便利且友善使用者的高科技產品即將到來。摩格理吉後來協助創立IDEO，並創造「互動設計」一詞，表示使用者與科技的各種互動方式。

一九八四年：氣旋式吸塵器（原型）／詹姆斯・戴森

詹姆斯・戴森在發明第一臺氣旋式吸塵器時，打造了超過五千種原型。他參考工廠過濾灰塵的方法，發明了不會阻塞、不需使用集塵袋的吸塵器原型。並終於在一九九三年，推出首款設計產品DA001，其重大改良為採用透明塑膠集塵盒，可顯示使用者清除多少灰塵，創造讓人們更想使用的回饋循環。

一九八四年：麥金塔電腦／賈伯斯

蘋果的第一項傑作影響層面很廣，人們從來沒有如此喜歡和想要擁有新的科技。麥金塔透過隱喻引進許多新概念（桌面與視窗），上傾式螢幕就像一張人臉，傳達容易接近的特性。此外，可以用滑鼠和游標直接操作，讓使用者與數位產品的互動在操作上幾乎就像直覺。蘋果在行銷時，刻意將Mac塑造成史上首創「為我們所有人」——即使用者——而設計的產品。早期廣告這樣問：「既然電腦這麼聰明，何不教電腦認識人類，而不是教人認識電腦呢？」蘋果在設計上的投資，讓電腦產業成為矽谷的主流。第一代Mac的成功，青蛙與IDEO等設計公司都出了一份力。

一九八五年：老年人模仿裝束／摩爾

身為年輕設計師，摩爾質疑為何設計總以一般使用者為對象，最典型的就是德瑞佛斯的《人體計測》。她穿上限制行動的服裝，模擬年長者的樣貌與體驗，希望能忠實代表服務不足的人口，並為其設計。此舉讓她成為共融設計的先驅。在共融設計的精神下，先考量服務不足的人，才能設計出更棒的產品。

一九八八年：《設計的心理學》／諾曼

諾曼出版先驅之作，將設計與認知原理連結，成為數十年來產品與使用者經驗設計師的設計聖經。許久以後，諾曼才認同情感與快樂在友善使用者設計的重要性。爾後，於二〇〇三年出版《情感@設計》一書。

一九九〇年：OXO削皮刀／法伯與福爾摩薩

隨處可見的廚房用具品牌OXO，誕生自一支削皮刀。這支削皮刀的握柄造型和腳踏車把手一樣簡單，寬大又好用，也成為了共融設計（也就是摩爾闡明的設計精神）的經典之作。OXO創辦人法伯，看見罹患關節炎的妻子貝茲無法順利為蘋果削皮，從中得到靈感，打造出有鰭狀止滑片的橡膠粗柄削皮刀。

一九九〇年代：人物誌／庫柏

庫柏發明使用者初探研究流程，並製作綜合人物誌代表未滿足的使用者需求。目標是要幫助設計師同理自身以外的需求——避免自然而然地落入陷阱，過於關注理想使用者（以德瑞佛斯的《人體計測》為代表）。今天人物誌在設計界仍然很普遍。

一九九二年：Aeron人體工學椅／查德威克（Don Chadwick）與史唐普夫（Bill Stumpf）

Aeron人體工學椅的招牌網布材質，最初是用來預防年長者長褥瘡，最後也幫許多上班族坐得更舒服——成為史上最賺錢的辦公設備之一。

一九九六年：「即將來臨的平靜科技時代」／魏瑟與布朗

魏瑟與布朗（John Seely Brown）在開創先河的論文中，提出電腦運算的新願景，表示科技將全面無縫接軌——這點在瓊斯的電影《雲端情人》描繪得栩栩如生，而亞馬遜則是讓Alexa走進了許多家庭。今天，在這個智慧型手機不斷令人分心的時代，那樣的未來正在逼近。

一九九七年：一鍵購買／亞馬遜

亞馬遜的一鍵購買按鈕專利，幾乎去除了所有結帳阻力，為網站創造立即的滿意度，將友善使用者設計變成決定性的競爭優勢。這是有史以來最有價值的按鈕——直到二〇〇九年Face-book的「讚」出現。

一九九七年：Google／佩吉與布林

佩吉（Larry Page）與布林（Sergey Brin）用創新的運算技術顛覆了網路世界，他們的頁面排序依據並非只有內容，還有人類與內容的實際連結。Google的招牌「單一檢索框」（one box）設計，將寶麗來拍立得按鈕即照相的簡單動作，變成一項浩大的任務：在無窮無盡的知識宇宙，找出所有相關資訊。

一九九九年：表情符號

表情符號最早在日本由電信公司NTT Docomo推出，此功能屬於當時最先進的行動網路平臺「i-mode」，他們希望在對話中加入新的刺激，提高簡訊的用量與頻率。今天，許多語言學家主張，表情符號正在重新定義我們的溝通方式。

一九九九年：往前倒帶兩秒／紐比（Paul Newby）

TiVo宣告電視和數位錄放影機的新時代來臨，除了快轉，早期TiVo最受歡迎的功能還有往前倒帶兩秒。這項發明靈感來自於TiVo發現使用者看電視時，會想知道剛才某人說了什麼。

二〇〇一年：蘋果iPod／艾夫、法戴爾（Tony Fadell）與席勒（Phil Schiller）

如一九七〇年代的Sony隨身聽，iPod引領一波裝置應用熱潮，其動力來自使用者經驗創新，而非新功能。iPod點按式選盤體現蘋果長久以來對軟硬體無縫接軌的信念。雖然iPod的設計最初靈感來自鉑傲公司（Beng & Olufsen）的電話機，但也仿效德瑞佛斯的漢威聯合圓形恆溫器，以及拉姆斯的傑作百靈牌T3個人收音機。

二〇〇三年：iTunes／蘋果

iTunes Store除了提供非盜版的好用聽歌方式，協助穩定音樂產業，也展現出友善使用者設計能重新塑造整個商業生態。iPod（以及後來的iPhone）使用者能輕易地瀏覽、購買、下載及管理音樂，打造出能自行強化的使用與採用循環。

二〇〇四年：福特Fusion汽車儀表板／IDEO公司與智慧設計公司

為了塑造特定駕駛行為，福特在油電混合主流車款Fusion的儀表板上，將一項基本隱喻納入使用者介面。上面有綠色的葉子，駕駛輕踩油門和剎車時葉子會長出來，提供正向情感因子，鼓勵駕駛以友善環境的方式開車——是融合友善使用者設計與永續性的先例。

二〇〇七年：iPhone多點觸控螢幕／蘋果

在iPhone推出以前，蘋果市值七百四十億美元。二〇一八年，蘋果市值超過一兆美元。賈伯斯總是夢想能讓電腦的介面愈自然愈好。iPhone至少能提供六樣不同裝置的功能，蘋果公司終於在iPhone身上成功實現這個願景，它不僅是個人化的電腦，而且時時刻刻存在。但也因為如此，蘋果創造出不斷存取與分心的世界，持續影響我們。

二〇〇八年：App Store／蘋果

iPhone也許是最重要的第一步，但App Store的推出開啟了行動革命。行動應用程式開啟各種可能，包括便利性、容易使用、娛樂性、連接性，以及濫用產品的可能性，幾乎重新塑造了每一個我們說得出的產業——也引爆對使用者經驗設計師的需求，使用者經驗設計師益發舉足輕重。

二〇〇九年：說服設計（persuasive dedign） 行為模型／法格

史丹佛大學行為設計實驗室（Behavior Design Lab）創辦人法格，發明了一種影響使用者行為的簡單模型——激勵使用者，在適當的時機給予提示，讓辦到提示行動很容易——啟發了一整個世代的應用程式設計師與開發者，包括IG創辦人。今天，科技公司有時會運用法格的洞見，打造讓數十億使用者養成習慣的產品。我們到現在都無法回答：我們能戒掉這些產品嗎？我們想不想戒掉？

二〇〇九年：Facebook的「讚」／羅森斯坦、波爾曼、席提格（Aaron Sittig）、祖克伯等人

史上最成功的按鈕「讚」，讓使用者能毫無阻礙地連一點點喜歡或討厭都能做出回應。效果加乘後，這個信號塑造了數十億人的資訊攝取。按讚鈕帶來前所未見的新型態社會交流，再次證明回饋足以形塑我們的心靈。

二〇一一年：Nest智慧學習恆溫器／法戴爾、菲爾森（Ben Filson）與博德（Fred Bould）

Nest智慧學習恆溫器是一個里程碑，代表我們把和iPhone這類高科技產品相關的友善使用者設計方法，應用於平凡而不起眼的用品。如福特Fusion汽車儀表板，Nest恆溫器也有微妙的行為

助力，讓產品在更便於使用的同時，更符合環保永續性。其介面直接承襲自德瑞佛斯的漢威聯合圓形恆溫器。

二○一二年：設計原則／英國政府

為了確保民眾能取得公共服務，且服務符合使用者的需求，英國政府率先採納使用者中心原則。這套流程——了解使用者需求、替解決方案塑造原型，再依照回饋修改——很快就有其他政府跟進，包括芬蘭、法國、紐約市與西班牙的政府。

二○一三年：《雲端情人》／瓊斯

《雲端情人》是浪漫愛情故事，也對友善使用者科技融入人類情感生活提出警告。它描述在未來，電腦將融入我們的周圍世界，變得隱形和無所不在。

二○一三年：迪士尼魔法手環及MyMagic+平臺／派吉特、青蛙設計公司

迪士尼魔法手環系統預言，在未來，我們都還沒注意到，實體世界就會回應我們的需求。這個系統用來發揮神奇力量，消除日常生活固定出現的阻礙——鑰匙、結帳、排隊——滿足從小使用智慧型手機的世代。

二〇一三年：Google眼鏡／Google

Google急於將擴增實境引進市場，卻未考慮到把電腦戴在臉上很丟臉。雖然Google眼鏡的功能不穩定、速度慢而且很有限，但打造數位與現實世界重疊的計畫進展飛快，包括IG的臉部濾鏡以及Google智慧鏡頭。使用Google智慧鏡頭時，你可以透過智慧型手機的鏡頭，對著現實世界查詢資訊。

二〇一四年：Alexa語音助理／亞馬遜

二〇一四年亞馬遜悄悄推出智慧音箱，在消費產品市場意外引起轟動，很快便售出數百萬臺裝置，促使科技龍頭爭相開發新的語音互動介面。Alexa在這個過程中，引發至少在初代聊天機器人伊萊莎時代就有的問題：機器究竟該擬人化到什麼地步？

二〇一四年：Model S自動輔助駕駛功能／特斯拉

特斯拉在一夜之間更新軟體，在大眾市場推出自動駕駛功能。友善使用者時代假定，新的產品和應用程式不應該要有太多說明，於是，自動輔助駕駛功能可以辦到和辦不到的事情，變

成模糊的概念——有時候甚至會鬧出人命。

二〇一六年：**IG限時動態**

二〇一六年，IG注意到使用者對IG貼文的自我意識逐漸升高，於是複製了Snapchat的限時訊息功能，最後大獲成功。幾年前，iPod點按式選盤才證明了使用者經驗創新能引發廣泛運用，Snapchat也是一個例子。但在數位產品時代，要防止他人抄襲創新，防不了多久。

二〇一六年：《一般資料保護規則》（General Data Protection Regulation）／歐盟

歐盟決策者制定一套讓使用者自行掌控個資的法律，拓展了友善使用者設計的疆界。但其中隱藏一個日漸重要的設計大哉問：要讓使用者了解他們的資料都傳到了哪裡，以及他們能換來什麼實際益處。

注釋

第一章 從一團混亂開始

① Mike Gray and Ira Rosen, *The Warning: Accident at Three Mile Island* (New York: W. W. Norton, 1982), 73.

② 同前注，84 ；*Daniel F. Ford, *Three Mile Island: Thirty Minutes to Meltdown* (New York: Viking, 1982), 17.

③ Gray and Rosen, *Warning*, 85.

④ 同前注，74。

⑤ 同前注，77。

⑥ 同前注，43。

⑦ 同前注，87。

⑧ 同前注，90。

⑨ 同前注，91。

⑩ 同前注，111–12。

⑪ 同前注，187–88。

⑫ 同前注，188–89。

⑬ Elian Peltier, James Glanz, Mika Gröndahl, Weiyi Cai, Adam Nossiter, and Liz Alderman, "Notre-Dame Came Far Closer to Collapsing Than People Knew. This Is How It Was Saved," *New York Times*, July 18, 2019, www.nytimes.com/interactive/2019/07/16/world/europe/notre-dame.html.

⑭ Sheena Lyonnais, "Where Did the Term 'User Experience' Come From?," *Adobe Blog*, https://theblog.adobe.com/where-did-the-term-user-experience-come-from.

⑮ 想要進一步了解這段歷史，請參見 Donald A. Norman, "Design as Practiced," in *Bringing Design to Software*, ed. Terry Winograd (Boston: Addison-Wesley,1996), https://hci.stanford.edu/publications/bds/12-norman.html.

⑯ 諾曼的訪談內容，二〇一四年十二月十一至十二日。

⑰ Ford, *Three Mile Island*, 101

⑱ Gray and Rosen, *Warning*, 104.

⑲ Ford, *Three Mile Island*, 133.

⑳ Jon Gertner, "Atomic Balm?," *New York Times Magazine*, July 16, 2006, www.nytimes.com/2006/07/16/

㉑ Cam Abernethy, "NRC Approves Vogtle Reactor Construction—First New Nuclear Plant Approval in 34 Years," *Nuclear Street*, February 9, 2012, http://nuclearstreet.com/nuclear_power_industry_news/b/nuclear_power_news/archive/2012/02/09/nrc-approves-vogtle-reactor-construction_2d00_first-new-nuclear-plant-approval-in-34-years_2800_with-new-plant-photos_2900_020902.

㉒ Marc Levy, "3 Mile Island Owner Threatens to Close Ill-FatedPlant," AP News, May 30,2017, www.apnews.com/26 6b9aff54a14ab4a6bea9C3ac7ae603.

㉓ Gray and Rosen, *Warming*, 260.

㉔ Mitchell M. Waldrop, *The Dream Machine: J.C.R. Licklider and the RevolutionThat Made Computing Personal* (New York: Viking, 2001), 54–57.

㉕ 或者如行為經濟學家康納曼所寫：「人生中的悔恨之所以落在可以忍受的範圍，最重要的因素，或許就是當一個人沒有採取行動時，就不會有確切的資訊。我們永遠無法肯定，如果選擇另外一個職業或另外一名配偶會不會比較快樂……所以我們往往不太會因為了解到決策的品質而感受痛苦。」引述於 Michael Lewis, *The Undoing Project: A Friendship That Changed Our Minds* (New York: W. W. Norton, 2016), 264. (中文版《橡皮擦計畫：兩位天才心理學家，一段改變世界的情誼》，早安財經，二〇一八年)

㉖ Tim Harford, "Seller Feedback," 50 Things That Made the Modern Economy, BBC World Service, August 6, 2017, www.bbc.co.uk/programmes/p059zb6n.

㉗ Waldrop, Dream Machine, 57–58.

㉘ 史汀的訪談內容，二〇一六年十一月十一日。

㉙ Gray and Rosen, Warning, 19–21.

㉚ 確切來說，三哩島一號反應爐和二號反應爐的設計始終略微不同。二號反應爐因為建造得比較匆促，所以問題比較多。

㉛ 你從三哩島事件可以發現第二件更細微的事。一切出錯時，工作人員有一套應對步驟。二號反應爐的工作人員受過訓練，按照一套機械化的程序即將發生的意外。今天，他們不是先從程序而是從徵兆著手，採用檢核表監控的方法。他們不會去整理互相衝突的資訊，而是有系統地排除各種可能性。這個程序旨在讓他們專心處理當下發生的狀況，而不是注意一般來說的正常狀況。

換言之，他們擁有知道事故究竟如何發生的新心智模型。舊方法讓維萊茲、豪瑟以及所有二號反應爐的工作人員，在心中產生了既定程序外的各種可能性。依照新方法，工作人員要遵循流程圖的指示，限制工作人員一次必須考慮的狀況數量，讓他們比較能將問題獨立出來。

心智模型的力量在於，它能幫助我們預測事物應該運作的方式，並讓我們推論出真實情形。

㉜ 有些產品令人火大，主要原因在於心智模型不存在或令人困惑。想想蘋果有史以來最糟糕的功能 iCloud，本來應該要簡單地備份電腦上的所有檔案。但現在呢？誰知道？有時候那是下拉式選單裡的一個選項：「備份至 iCloud」。有時候那就只是一個網站。有時候是你要填寫登入的表單。而有時候那是令人困惑的警示視窗，提示你要對某個忘記曾經註冊過的功能採取行動。那絕對不是你能想像的東西，而真的就是一團選項。它和同樣用來備份檔案的 Dropbox 比較之下相形失色。Dropbox 就只是電腦上的一個資料夾，心智模型很簡單：資料夾儲存東西。把東西放進資料夾裡儲存起來。Dropbox 大獲成功──用戶暴增、員工人數以千計、公司市值將近百億美元──原因在於他們提供前所未見的心智模型。

㉝ 有時候心智模型會因為對應方式而失去作用。想一想你家的電視：有段時間你會上下轉換頻道，就像調整廣播頻道那樣，這個動作很合理，因為電視機透過電波收訊號，每個頻道都是一個無線電頻率區段。今天，在影音串流平臺 Netflix、HBO Go 和亞馬遜尊榮會員（Amazon Prime）的世界裡，電視變成了超級難用的東西，因為頻道轉換方式再也不符電視生態系統的樣貌。

㉞ 這個趨勢又稱為「資訊科技消費化」（consumerization of IT），從這個沉悶的簡稱，我們無法看出背後代表的重大變遷。

第二章　消費行為催生出工業設計

① 巴貝里奇的訪談內容，二○一五年八月十一日。

② 吉萊斯比的訪談內容，二○一五年十月三十一日。

③ 巴貝里奇的報導及訪談內容，二○一五年六月三十日。

④ 約翰史東的工作焦點放在預防性侵害，而不是性侵害的抵抗或防衛。想像一下，在酒吧裡，有一名女性比自己料想的喝得慢，她突然發現自己被一名整晚賴在他們那群人裡的男子盯上了。也許他是同學認識的人，又或者是朋友的朋友。然後，女生的朋友都走了，他還在那裡說要照顧她。約翰史東開始思考：要怎麼樣才能讓旁觀者介入其中，查看那名女性，問她有沒有遇到麻煩？（約翰史東的訪談內容，二○一六年二月十八日。）

⑤ 巴貝里奇的訪談內容，二○一五年九月十五日。

⑥ Bill Davidson, "You Buy Their Dreams," *Collier's*, August 2, 1947, 23.

⑦ Henry Dreyfuss, "The Industrial Designer and the Businessman," *Harvard Business Review*, November 6, 1950, 81.

⑧ Russell Flinchum, *Henry Dreyfuss, Industrial Designer: The Man in the Brown Suit* (New York: Rizzoli, 1997), 22.

⑨ Beverly Smith, "He's into Everything," *American Magazine*, April 1932, 150.

⑩ Gilbert Seldes, "Artist in a Factory," *New Yorker*, August 29, 1931, 22.

⑪ Smith, "He's into Everything," 151.

⑫ 我到紐澤西州的古柏休伊特（Cooper Hewitt）設計博物館檔案庫翻找德瑞佛斯的文章，從中看出某些端倪，或許那正是出自德瑞佛斯的手。有一張紙用打字的方式列出德瑞佛斯設計過的所有專案，有人斷然地畫了一個大叉，畫過每一齣戲劇劇作品。

⑬ Flinchum, *Henry Dreyfuss, Industrial Designer*, 48.

⑭ 正是這股動力，促使身為工業設計產業始祖的設計師莫里斯發明了「暫代品」（makeshift）的說法。William Morris, "Makeshift," speech given at a meeting sponsored by the Ancoats Recreation Committee at New Islington Hall, Ancoats, Manchester, November18, 1894, www.marxists.org/archive/morris/works/1894/make.htm.

⑮ Alva Johnston, "Nothing Looks Right to Dreyfuss," *Saturday Evening Post*, November 22, 1947, 132.

⑯ 同前注，20。

⑰ 同前注。

⑱ Arthur J. Pulos, *American Design Ethic: A History of Industrial Design* (Cambridge, MA: MIT Press, 1986), 261.

⑲ 同前注，304。

⑳ 同前注。

㉑ 同前注，305。

㉒ Jeffrey L. Meikle, *Design in the USA* (New York: Oxford University Press, 2005), 91.

㉓ 同前注。

㉔ Pulos, *American Design Ethic*, 331–32.

㉕ David A. Hounshell, *From the American System to Mass Production, 1800–1932* (Baltimore: Johns Hopkins University Press, 1985), 280–92.

㉖ Pulos, *American Design Ethic*, 330.

㉗ Johnston, "Nothing Looks Right to Dreyfuss," 21.

㉘ 同前注。

㉙ 同前注。

㉚ Smith, "He's into Everything," 151.

㉛ Johnston, "Nothing Looks Right to Dreyfuss," 135.

㉜ Seldes, "Artist in a Factory," 24.

㉝ 她的父親是有錢的商人，退休後致力於社會事業；她的母親主張婦女有參政權，提倡節育，是在美國引進日光節約的概念並進一步善用工作時間的功臣之一。

㉞ Smith, "He's into Everything," 151; Johnston, "Nothing Looks Right to Dreyfuss," 135.

㉟ Meikle, *Design in the USA,* 108.

㊱ Johnston, "Nothing Looks Right to Dreyfuss," 135.

㊲ 同前注，107。

㊳ Meikle, *Design in the USA,* 114.

㊴ 以使用者為中心的廚房設計，已知最早出現在十七世紀的荷蘭，此事並非巧合。因為在荷蘭，女性往往會成為家裡發號施令的人，而反映在建築設計上。相較於英國和法國上流階層住的房屋裡，廚房不是離主要臥房很遠就是藏在地下室，荷蘭的廚房是房屋的心臟。荷蘭女性讓廚房成為家庭生活的一部分。她們精心設計廚房空間，讓廚房可以更容易使用，銅製廚房用具懸掛在牆壁上、有熱的自來水和高級餐盤展示櫥櫃這些便利設施。想要進一步了解可以參見 Witold Rybczynski, *Home: A Short History of an Idea* (New York: Viking, 1986)。

㊵ Dreyfuss, "The Industrial Designer and the Businessman," 79.

第三章　因錯誤設計開創人機互動

① S. S. Stevens, "Machines Cannot Fight Alone," *American Scientist* 34, no. 3 (July 1946): 389–90.

② Francis Bello, "Fitting the Machine to the Man," *Fortune*, November 1954, 152.

③ Stevens, "Machines Cannot Fight Alone," 390.

④ 同前注。

⑤ 同前注。

⑥ Donna Haraway, *Simians, Cyborgs, and Women: The Reinvention of Nature* (New York: Routledge, 1990), 47–50.（中文版《猿猴、賽伯格和女人：重新發明自然》，群學，二〇一〇年）

⑦ 今天，費茲在人機互動領域最為人熟知的一件事，就是發明了費茲定律，這項定律成為電腦介面按鈕設計的有力基礎，以數學公式說明了直覺上的認知：按鈕愈大、離我們愈近，就愈容易找到。所以愈重要的按鈕，就要設計得愈大——現代軟體中隨處可見這樣的模式。舉個微妙的例子，就是多數桌面程式頂端都會有的固定式工作列。我們一下子就能輕易地找到工作列，因為游標一碰到它們就會停下來。工具列非常大：不管你瞄準瞄過頭了，還是差了一點，都沒有關係，還是會碰到。

⑧ Alphonse Chapanis, "Psychology and the Instrument Panel," *Scientific American*, April 1, 1953, 75.

⑨ Bello, "Fitting the Machine to the Man," 154.

⑩ Chapanis, "Psychology and the Instrument Panel," 76.

⑪ Stevens, "Machines Cannot Fight Alone," 399.

⑫ 同前注，394。

⑬ 同前注，76。

⑭ 同前注，399。

⑮ Chapanis, "Psychology and the Instrument Panel," 76.

⑯ Bello, "Fitting the Machine to the Man," 135.

⑰ Bill Davidson, "You Buy Their Dreams," *Collier's*, August 2, 1947, 68.

⑱ Russell Flinchum, *Henry Dreyfuss, Industrial Designer: The Man in the Brown Suit* (New York: Rizzoli, 1997), 89–90.

⑲ Russell Flinchum, "The Other Half of Henry Dreyfuss," Design Criticism M.F.A. Lecture Series, School of Visual Arts, New York, October 25, 2011, https://vimeo.com/35777735.

⑳ Henry Dreyfuss, "The Industrial Designer and the Businessman," *Harvard Business Review*, November 6, 1950, 80.

㉑ Dreyfuss, "The Industrial Designer and the Businessman," 135.

㉒ Henry Dreyfuss, *Designing for People*, 4th ed. (New York: Allworth, 2012), 20.

㉓ 最後喬和喬瑟芬會演變成大概兩百個人像，呈現各種人的樣貌，從第一百分位數到第九十九

㉔ 百分位數都涵蓋了。

㉕ Jorge Luis Borges, "On Exactitude in Science," in *Collected Fictions* (New York: Viking, 1998).

㉖ 不要讓你自己的手擋住螢幕上的動作，其實就是讓 Uber 崛起的設計細節之一。剛開始，Uber 應用程式要使用者用指尖把大頭針圖示放上去標示位置。但那就表示你的指尖其實遮住了你想要標示的地方。Uber 很快就重新改造程式，讓你移動地圖而大頭針停在螢幕中間。

㉗ Dreyfuss, "The Industrial Designer and the Businessman," 79.

㉘ Flinchum, *Henry Dreyfuss, Industrial Designer*, 168.

㉙ 卡普蘭的訪談內容，二〇一六年四月二十九日。

㉚ 法布坎這十年來不斷強調這件事。請參見 Fabricant, "Behavior Is Our Medium," presentation at the Interaction Design Association conference, Vancouver, 2009, https://vimeo.com/3730382.

第四章　讓技術成為信得過的設計

① Alex Davies, "Americans Can't Have Audi's Super Capable Self-Driving System," *Wired*, May 15, 2018, www.wired.com/story/audi-self-driving-traffic-jam-pilot-a8-2019-availability.

Dreyfuss, "The Industrial Designer and the Businessman," 78.

② Victor Cruz Cid, "Volvo Auto Brake System Fail," YouTube, May 19, 2015, www.youtube.com/watch?v=47utWAoupo.

③ Rock TreeStar, "Tesla Autopilot Tried to Kill Me!" YouTube, October 15, 2015, www.youtube.com/watch?v=MrwxEX8qOxA.

④ Andrew J. Hawkins, "This Map Shows How Few Self-Driving Cars Are Actually on the Road Today," *The Verge*, October 23, 2017, www.theverge.com/2017/10/23/16510696/self-driving-cars-map-testing-bloomberg-aspen.

⑤ 這裡有個矛盾的地方：奧迪汽車隸屬於福斯集團，當時福斯捲入廢氣排放引發不信任感的醜聞當中。這則故事中的工程師和設計師都沒有涉入。

⑥ 萊斯羅普的訪談內容，二〇一六年一月八日。

⑦ Asaf Degani, *Taming HAL: Designing Interfaces Beyond 2001* (New York: Palgrave Macmillan, 2004).

⑧ 比哈爾的訪談內容，二〇一七年六月二十二日。

⑨ Clifford Nass, *The Man Who Lied to His Laptop: What Machines Teach Us About Human Relationships* (New York: Current, 2010), 12. （中文版《你會對你的電腦說謊嗎？：從人和電腦的互動，了解如何成功經營人際關係》，財信，二〇一一年）

⑩ 同前注，6–7。

⑪ William Yardley, "Clifford Nass, Who Warned of a Data Deluge, Dies at 55," *New York Times*, November 6, 2013, www.nytimes.com/2013/11/07/business/clifford-nass-researcher-on-multitasking-dies-at-55.html.

⑫ Byron Reeves and Clifford Nass, *The Media Equation: How People Treat Computers, Television, and New Media Like Real People and Places* (New York: CSLI Publications, 1996), 12.

⑬ H. P. Grice, "Logic and Conversation," *Syntax and Semantics*, vol. 3, *Speech Acts* (Cambridge, MA: Academic Press, 1975), 183–98.

⑭ Nass, *Man Who Lied to His Laptop*, 8.

⑮ 戈萊瑟的訪談內容，二〇一六年十月二十日。

⑯ Frank O. Flemisch et al., "The H-Metaphor as a Guideline for Vehicle Automation and Interaction," National Aeronautics and Space Administration, December 2003; Kenneth H. Goodrich et al., "Application of the H-Mode, a Design and Interaction Concept for Highly Automated Vehicles, to Aircraft," National Aeronautics and Space Administration, October 15, 2006.

⑰ William Brian Lathrop et al., "System, Components and Methodologies for Gaze Dependent Gesture Input Control," Volkswagen AG, assignee, Patent 9,244,527, filed March 26, 2013, and issued January 26, 2016, https://patents.justia.com/patent/9244527.

⑱ 萊斯羅普的訪談內容，二○一六年七月十日。

⑲ 萊斯羅普的訪談內容，二○一六年二月二十二日及二十五日。

⑳ Lathrop et al., "System, Components and Methodologies."

㉑ Rachel Abrams and Annalyn Kurtz, "Joshua Brown, Who Died in Self-Driving Accident, Tested Limits of His Tesla," *New York Times*, July 1, 2016, www.nytimes.com/2016/07/02/business/joshua-brown-technology-enthusiast-tested-the-limits-of-his-tesla.html; David Shepardson, "Tesla Driver in Fatal 'Autopilot' Crash Got Numerous Warnings: U.S. Government,"Reuters, June 19, 2017, www.reuters.com/article/us-tesla-crash/tesla-driver-in-fatal-autopilot-crash-got-numerous-warnings-u-s-government-idUSKBN19A2XC; "Transport Safety Body Rules Safeguards 'Were Lacking' in Deadly Tesla Crash," *Guardian*, September 12, 2017, www.theguardian.com/technology/2017/sep/12/tesla-crash-joshua-brown-safety-self-driving-cars.

㉒ "Transport Safety Body Rules Safeguards 'Were Lacking.'"

㉓ Ryan Randazzo et al., "Self-Driving Uber Vehicle Strikes, Kills 49-Year-Old Woman in Tempe," AZCentral.com, March 19, 2018, www.azcentral.com/story/news/local/tempe-breaking/2018/03/19/woman-dies-fatal-hit-strikes-self-driving-uber-crossing-road-tempe/438256002/.

㉔ Carolyn Said, "Exclusive: Tempe Police Chief Says Early Probe Shows No Fault by Uber," *San Francisco*

Chronicle, March 26, 2018, www.sfchronicle.com/business/article/Exclusive-Tempe-police-chief-says-early-probe-12765481.php.

25 Jared M. Spool, "The Hawaii Missile Alert Culprit: Poorly Chosen File Names," *Medium*, January 16, 2018, https://medium.com/ux-immersion-interactions/the-hawaii-missile-alert-culprit-poorly-chosen-file-names-d30d59ddfcf5; Jason Kottke, "Bad Design in Action: The False Hawaiian Ballistic Missile Alert," Kottke.org, January 16, 2018, https://kottke.org/18/01/bad-design-in-action-the-false-hawaiian-ballistic-missile-alert.

26 Eric Levitz, "The Hawaii Missile Scare Was Caused by Overly Realistic Drill," *New York*, January 30, 2018, http://nymag.com/intelligencer/2018/01/the-hawaii-missile-scare-was-caused-by-too-realistic-drill.html; Nick Grube, "Man Who Sent Out False Missile Alert Was 'Source of Concern' for a Decade," *Honolulu Civil Beat*, January 30, 2018, www.civilbeat.org/2018/01/hawaii-fires-man-who-sent-out-false-missile-alert-top-administrator-resigns; Gene Park, "The Missile Employee Messed Up Because Hawaii Rewards Incompetence," *Washington Post*, February 1, 2018, www.washingtonpost.com/news/posteverything/wp/2018/02/01/the-missile-employee-messed-up-because-hawaii-rewards-incompetence.

27 A. J. Dellinger, "Google Assistant Is Smarter Than Alexa and Siri, but Honestly They All Suck," *Gizmodo*, April 27, 2018, https://gizmodo.com/google-assistant-is-smarter-than-alexa-and-siri-but-ho-1825616612.

28 詳細的清單請參見 Tubik Studio, "UX Design Glossary: How to Use Affordances in User Interfaces," *UX*

Planet, https://uxplanet.org/ux-design-glossary-how-to-use-affordances-in-user-interfaces-393c89686e4.

㉙ 薩普魯的訪談內容，二〇一六年五月五日。

第五章 用隱喻嵌入直覺塑造行為

① 雷努卡的訪談內容，二〇一六年七月三日。

② Jessi Hempel, "What Happened to Facebook's Grand Plan to Wire the World?," *Wired*, May 17, 2018, www.wired. com/story/what-happened-to-facebooks-grand-plan-to-wire-the-world.

③ 同前注。

④ 研究人員手稿，二〇一五年二月二十四日至二十八日。

⑤ Klaus Krippendorff, *The Semantic Turn: A New Foundation for Design* (Boca Raton, FL: CRC, 2005), 168.

⑥ 研究人員手稿，二〇一五年二月二十四日至二十八日。

⑦ George Lakoff and Mark Johnson, *Metaphors We Live By*, 2nd ed. (Chicago: University of Chicago Press, 2003), 15.（中文版《我們賴以生存的譬喻》，聯經，二〇〇六年）

⑧ 同前注，158。

⑨ 同前注，7–8。

⑩ 數位世界第一個資訊回饋的例子，或許是蘋果電腦先進技術小組（Advanced Technology Group）最早開發的極簡同步散播（RSS）饋送。

⑪ Micheline Maynard, "Waiting List Gone, Incentives Are Coming for Prius," *New York Times*, February 8, 2007, www.nytimes.com/2007/02/08/automobiles/08hybrid.html.

⑫ 華森，二〇一六年七月十二日；羅伯茲（Ian Roberts），二〇一六年十一月二十八日；葛林伯格（Jeff Greenberg），二〇一六年五月二十六日；懷特豪爾（Richard Whitehall），二〇一六年五月十日；以及福爾摩薩，二〇一六年五月十日的訪談內容。

⑬ 處理車輛駕駛回饋有個麻煩的地方。要怎麼將此時此刻正在做的事情，連結到你能在時間推移中做了哪些好的事情？我們沒有辦法長期表現很好，有一個原因是我們無法看見事物起作用。要讓人們改變行為，就要讓他們得到回饋，立刻看見優良駕駛行為的長期效果。只是好好開車幾分鐘並不夠，要把那幾分鐘累積起來。

⑭ Jane Fulton Suri, "Saving Lives Through Design," *Ergonomics in Design* (Summer 2000): 2–10.

⑮ 亞特金森與赫茲菲爾德的訪談內容，二〇一八年五月十四日。

⑯ 霍恩的訪談內容，二〇一八年五月九日。

⑰ 亞特金森的訪談內容：Michael A. Hiltzik, *Dealers of Lightning: Xerox PARC and the Dawn of the Computer Age* (New York: HarperCollins, 1999),332–45.

⑱ 赫茲菲爾德的訪談內容。

⑲ Hiltzik, *Dealers of Lightning*, 340.

⑳ Alan Kay, "A Personal Computer for Children of All Ages," Proceedings of the ACM National Conference, Xerox Palo Alto Research Center, 1972, Viewpoints Research Institute, http://worrydream.com/refs/Kay%20-%20A%20Personal%20Computer%20for%20Children%20of%20All%20Ages.pdf.

㉑ 二〇一〇年，泰斯勒開的速霸陸汽車車牌上寫「NO MODES」（無模式）。

㉒ 在多所學校兼課的純理論哲學家熊恩（Donald Schon）對創意的內在運作深感著迷，他很早就注意到隱喻扮演關鍵角色，不僅能描述事物，還能創造事物。熊恩希望能看見創意形成的火花，最後終於找到　間願意讓他觀察發明過程的公司。這是一間生產油漆刷的公司，當時正在設計用比較便宜的合成鬃毛製成的新刷子。新刷子的原型花了好幾個月都做不好，顏料塗起來很不順，會變成一團黏稠的樣子——直到有一天，熊恩觀察到，其中一位研究人員脫口而出說了一個隱喻：「油漆刷就像水泵！」

剛開始這個邏輯上的躍進不是很合理。但那位研究人員試著解釋，油漆刷的重點不只在於鬃毛。刷子藉由毛細力用鬃毛**夾帶**塗料。當刷子的鬃毛順著牆面彎曲，鬃毛之間的空隙會加大，創造能讓油漆均勻流出的管道。因為這個洞見，研究人員開始用不一樣的心智模型重新看待事情。他們著手重新設計人工鬃毛的**彎曲**方式，而不是去想鬃毛多厚、要有幾根。熊恩

描述：「對研究人員來說，油漆刷像水泵是個有生產力的隱喻，因為它帶來新的預防措施、解釋和發明。」

㉓ R. Polk Wagner and Thomas Jeitschko, "Why Amazon's '1-Click' Ordering Was a Game Changer," Knowledge@Wharton by the Wharton School of the University of Pennsylvania, September 14, 2017, http://knowledge.wharton.upenn.edu/article/amazons-1-click-goes-off-patent.

㉔ 最早的方向盤出現在動力曳引機和動力雪橇上，前身是船舵，一種從船隻借來的方向操控技術。在船隻上，當舵柄將方向舵轉向左邊，船身會向右轉，所以原始的方向盤其實是讓車子的方向跟你操控的方向相反。但大家漸漸對汽車感到熟悉。船隻的參考隱喻消失了。因此在右轉時將方向盤打向右邊，變成一件「自然」的事。

㉕ 再舉一個隱喻轉變的例子：如果你用的是蘋果的筆記型電腦，你可能注意到，大約在二〇一〇年的時候，觸控板的捲動方向從往上滑動將頁面往下拉，變成「自然的」下滑拉下頁面。前者就像用望遠鏡看東西：望遠鏡對準要看的地方，你移動身體，把正在讀的地方往上移入畫面。自然的捲動方式與此不同，你在閱覽東西時會把實體頁面往上推。第一個隱喻在桌上型電腦的時代很有道理，那時視窗就像用望遠鏡看頁面內容。第二個隱喻只適用於觸控式螢幕，你以前認為是螢幕畫面的東西，事實上已經變得跟紙張一樣。我問過別人他們怎麼設定電腦，答案出現世代差異：只有桌上型電腦時代的人會把自然捲動的設定取消，年紀較輕的

㉛ 笛卡兒想像，他受到某個惡魔的束縛，惡魔讓他在睡夢中沉睡，控制著他的一切體驗。現代哲學家稱此為「桶中之腦」（brain in a vat）思想實驗。你也可以想像《駭客任務》的場景。

㉚ Cliff Kuang, "Fuchsia, Google's Experimental Mobile OS, Solves Glaring Problems That Apple Doesn't Get," *Fast Company*, May 10, 2017, www.fastcompany.com/9012472/fuchsia-googles-experimental-mobile-os-solves-glaring-problems-that-apple-doesnt-get.

㉙ Ari Weinstein and Michael Mattelaer, "Introduction to Siri Shortcuts," presentation at the Apple Worldwide Developers Conference, McEnery Convention Center, San Jose, June 5, 2018,https://developer.apple.com/videos/play/wwdc2018/211/.

㉘ Lindy Woodhead, *Shopping, Seduction and Mr. Selfridge* (New York: Random House, 2013); Tim Harford, "Department Store," *50 Things That Made the Modern Economy*, BBC World Service, July 2, 2017, www.bbc.co.uk/programmes/p056rj3.

㉗ Ellis Hamburger, "Where Are They Now? These Were the 10 Best iPhone Apps When the App Store Launched in 2008," *Business Insider*, May 17, 2011, www.businessinsider.com/the-best-iphone-apps-when-the-app-store-launched-2011-5.

㉖ 研究文稿，二〇一五年二月十七日至二十一日。

智慧型手機世代則會保留設定。

㉜「體現認知」有所謂的「再現危機」（replication crisis），所以心理學界普遍會嚴格審查這個領域的實驗，但「基礎認知」的研究自始至終蓬勃發展。

㉝ Samuel McNerney, "A Brief Guide to Embodied Cognition: Why You Are Not Your Brain," *Scientific American*, November 4, 2011, https://blogs.scientificamerican.com/guest-blog/a-brief-guide-to-embodied-cognition-why-you-are-not-your-brain.

㉞ 馬瑟西爾的訪談內容，二〇一六年三月二十二日。

㉟ 早在一九二一年，心理學家就已經指出，人類會從曲折的線條聯想到「憤怒」、「嚴肅」、「緊張不安」，而彎曲的線條則讓人聯想到「傷心」、「安靜」和「溫柔」。

㊱ 最近有一位學者在研究為什麼車子的前臉總是很寬大。在研究外形比較寬闊的手錶和汽車後，她的結論是那些設計之所以比較常見，原因在於我們會預設比較寬的人臉有侵略性。參見 Mark Wilson, "The Reason Your Brain Loves Wide Design," *Fast Company*, August 24, 2017, www.fastcodesign.com/90137664/the-reason-your-brain-loves-wide-products.

第六章　同理他人創新設計想像力

① *The Simpsons*, season 2, episode 28, "O Brother Where Art Thou," aired February 21, 1991, www.dailymotion.com/video/x6tg4a5.

② Tony Hamer and Michele Hamer, "The Edsel Automobile Legacy of Failure," *ThoughtCo.*, January 6, 2019, www.thoughtco.com/the-edsel-a-legacy-of-failure-726013.

③ 麥金的訪談內容，二〇一六年十一月二十九日。

④ Julia P. A. von Thienen, William J. Clancey, and Christoph Meinel, "Theoretical Foundations of Design Thinking," in *Design Thinking Research*, ed. Christoph Meinel and Larry Leifer (Cham, Switzerland: Springer Nature, 2019), 15, https://books.google.com/books?id=9hwDwAAQBAJ.

⑤ William J. Clancey, introduction to *Creative Engineering: Promoting Innovation by Thinking Differently*, by John E. Arnold (self-pub., Amazon Digital Services, 2017), 9.

⑥ John E. Arnold, *The Arcturus IV Case Study*, edited and with an introduction by John E. Arnold, Jr. (1953; repr., Stanford University Digital Repository, 2016), https://stacks.stanford.edu/file/druid:rz867bs3905/SC0269_Arcturus_IV.pdf.

⑦ Morton M. Hunt, "The Course Where Students Lose Earthly Shackles," *Life*, May 16, 1955, 188.

⑧ Arnold, *Arcturus IV Case Study*, 139.

⑨ 萊佛（Larry Leifer）的訪談內容，二〇一六年四月二十二日。

⑩ Hunt, "Course Where Students Lose Earthly Shackles," 195–96.

⑪ William Whyte, Jr., "Groupthink," *Fortune*, March 1952.

⑫ Clancey, *Creative Engineering*, 8.

⑬ 同前注。

⑭ 另外參見 Barry M. Katz, *Make It New: The History of Silicon Valley Design*(Cambridge, MA: MIT Press, 2015)。（中文版《設計聖殿：從 HP、Apple、Amazon、Google 到 Facebook，翻轉創意思維和科技未來的矽谷設計史》，臉譜，二〇一八年）

⑮ 凱利的訪談內容，二〇一六年十二月十五日。

⑯ Katherine Schwab, "Sweeping New McKinsey Study of 300 Companies Reveals What Every Business Needs to Know About Design for 2019," *Fast Company*, October 25, 2018, www.fastcompany.com/90255363/this-mckinsey-study-of-300-companies-reveals-what-every-business-needs-to-know-about-design-for-2019.

⑰ Jeanne Liedtka, "Why Design Thinking Works," *Harvard Business Review*, September/October 2018, https://hbr.org/2018/09/why-design-thinking-works.

⑱ 蘇瑞的訪談內容，二〇一六年六月三十日。

⑲ 福爾摩薩的訪談內容，二〇一六年五月二十日。

⑳ 布朗的訪談內容，二〇一六年一月七日。

㉑ 後來因為那樣，摩格理吉發明了「互動設計」一詞，納入產品的物理特徵和數位特色，包含完整的產品體驗。

㉒ 庫柏當時已經發明圖形工具 Visual Basic 語言，成為知名軟體設計師。Visual Basic 後來被微軟買下，供程式設計師用工具系統建立新程式。當庫柏開始著手了解早期用戶，注意到他們有共通點。舉例來說，程式設計師找不到別人開發的程式碼而心煩意亂，產品經理不懂為何寫程式的人總是趕不上截止期限。他運用人格誌將那些細微差異，簡化成容易解釋的摘要。詳細內容請參見 Alan Cooper et al., *About Face: The Essentials of Interaction Design*, 4th ed. (New York: Wiley, 2014)。

㉓ 這些快照最後集結成一本由蘇瑞與 IDEO 共同撰寫的迷你書籍《不經意的舉動》(San Francisco: Chronicle, 2005)。

㉔ 實驗合作六年後，梅約診所推出「連通」諮詢室，並成為醫護界依循的黃金準則。其遠見在於認為欲提升醫療服務的品質，重點不是提供更多檢測或科技產品，而是要改善醫病溝通。因此，連通諮詢室以一張「餐桌」為主軸，沒有病床或檢查工具；病床或檢查工具另外放在一間雙開門診察室裡，由兩間談話室共用一間診察室。

㉕ Avery Trufelman, "The Finnish Experiment," *99% Invisible*, September 19, 2017, https://99percentinvisible.org/episode/the-finnish-experiment.

㉖ Pagan Kennedy, "The Tampon of the Future," *New York Times*, April 1, 2016, www.nytimes.com/2016/04/03/opinion/sunday/the-tampon-of-the-future.html.

第七章　人性化如何納入設計流程

① John Markoff, *What the Dormouse Said: How the Sixties Counterculture Shaped the Personal Computer Industry* (New York: Penguin, 2005), 148–50. （中文版《PC迷幻紀事》，大塊文化，二〇〇六年）

② "Military Service—Douglas C. Engelbart," Doug Engelbart Institute, www.dougengelbart.org/about/navy.html.

③ Markoff, *What the Dormouse Said*, 48.

④ John Markoff, *Machines of Loving Grace: The Quest for Common Ground Between Humans and Robots* (New York: Ecco, 2016).

⑤ Matthew Panzarino, "Google's Eric Schmidt Thinks Siri Is a Significant Competitive Threat," *The Next Web*, November 4, 2011, https://thenextweb.com/apple/2011/11/04/googles-eric-schmidt-thinks-siri-is-a-significant-competitive-threat.

⑥ 康奈爾的訪談內容，二〇一六年五月二十日。

⑦ Alex Gray, "Here's the Secret to How WeChat Attracts 1 Billion Monthly Users," World Economic Forum, March 21, 2018, www.weforum.org/agenda/2018/03/wechat-now-has-over-1-billion-monthly-users/.

⑧ 即使是在電腦一點一滴注入大眾想像之前，我們也曾幻想過創造能與人類交談的機器。佛列茲·朗一九二七年拍攝經典電影《大都會》時，正值工業設計行業在美國萌芽。這部電影描述階級戰爭，傲慢的權貴階級居住在地面上，不得安寧的低層階級則在由機器主導的城市深處做苦工。有一位想融合有錢人和窮人的科學家，打造出一個機器人，來當完美的調停者──它能為新工業世界發聲，也能說人類了解的話語。爆個雷：結果這個機器人很兇殘。

⑨ 勞倫斯（Ronette Lawrence）的訪談內容，二〇一八年五月十三日。

⑩ 荷姆斯的訪談內容，二〇一五年十一月十七日；二〇一六年二月十二日；二〇一五年五月十九日。

⑪ 例如，在《關鍵報告》、《鋼鐵人》、《普羅米修斯》等科幻電影裡，電影角色使用電腦時，他們瀏覽的是全像數據宇宙，用手滑過超級複雜的讀出裝置，顯示速度快到我們來不及讀懂。他們的動作代表人類還無法做到這件事，但有一天可以。有一天，人類將能在瞬間處理這所有的資訊。有一天，人類會變成超人。這正好是令「展示之母」創始人恩格巴特著迷的願景。他認為，進步就是讓人類成為電腦運算新方法的專家，這樣人們就能擺脫過去的生活。（事實上，他想打造一個讓人在數據裡翱翔的虛擬世界。）

⑫ 巴瑞特的訪談內容，二〇一四年十一月十八日。

⑬ 雷耶斯的訪談內容，二〇一六年二月十二日。

⑭ 雷耶斯的訪談內容，二〇一五年十一月十七日及十二月二日。

⑮ **摩爾**的訪談內容，二〇一五年十月十六日。

⑯ Pat Moore and Charles Paul Conn, *Disguised: A True Story* (Waco, TX: Word, 1985), 63.

⑰ Cliff Kuang, "The Untold Story of How the Aeron Chair Was Born," *Fast Company*, February 5, 2013, www. fastcompany.com/1671789/the-untold-history-of-how-the-aeron-chair-came-to-be.

⑱ "Microsoft AI Principles," Microsoft, www.microsoft.com/en-us/ai/our-approach-to-ai.

⑲ 傅立曼的訪談內容，二〇一八年二月九日。

⑳ James Vincent, "Google's AI Sounds Like a Human on the Phone—Should We Be Worried?," *The Verge*, May 9, 2018, www.theverge.com/2018/5/9/17334658/google-ai-phone-call-assistant-duplex-ethical-social-implications.

㉑ Nick Statt, "Google Now Says Controversial AI Voice Calling System Will Identify Itself to Humans," *The Verge*, May 10, 2018, www.theverge.com/2018/5/10/17342414/google-duplex-ai-assistant-voice-calling-identify-itself-update.

㉒ 海伊的訪談內容，二〇一七年五月二十三日。

㉓ 寇科立斯的訪談內容，二〇一七年五月二十三日。

第八章 減少阻力客製化一致體驗

① Austin Carr, "The Messy Business of Reinventing Happiness," *Fast Company*, April 15, 2015, www.fastcompany.com/3044283/the-messy-business-of-reinventing-happiness.

② 克羅夫頓的訪談內容，二○一四年八月一日。

③ Carr, "The Messy Business of Reinventing Happiness."

④ 派吉特的訪談內容，二○一六年十二月二十一日。

⑤ Rachel Kraus, "Gmail Smart Replies May Be Creepy, but They're Catching On Like Wildfire," *Mashable*, September 20, 2018, https://mashable.com/article/gmail-smart-reply-growth/.

⑥ John Jeremiah Sullivar, "You Blow My Mind. Hey, Mickey!," *New York Times Magazine*, June 8, 2011, www.nytimes.com/2011/06/12/magazine/a-rough-guide-to-disney-world.html.

⑦ 參見 Jill Lepore, *These Truths: A History of the United States* (New York: W. W. Norton, 2018), 528；另外，關於華特‧迪士尼的美學品味，精闢分析請參見 Sullivan, "You Blow My Mind. Hey, Mickey!"。

⑧ 派吉特的訪談內容，二○一六年十月三十一日、十一月八日及十二月二十八日；二○一七年七月三十一日及八月一日。

⑨ 史塔格斯的訪談內容，二○一四年八月一日。

⑩ 富蘭克林的訪談內容，二○一四年八月一日。

⑪ 史塔格斯的訪談內容。

⑫ 克羅夫頓的訪談內容。

⑬ Brooks Barnes, "At Disney Parks, a Bracelet Meant to Build Loyalty (and Sales)," *New York Times*, January 7, 2013, www.nytimes.com/2013/01/07/business/media/at-disney_parks-a-bracelet-meant-to-build-loyalty-and-sales. html.

⑭ Carr, "The Messy Business of Reinventing Happiness."

⑮ 同前注。

⑯ Scott Kirsner, "The Biggest Obstacles to Innovation in Large Companies," *Harvard Business Review*, July 30, 2018, https://hbr.org/2018/07/the-biggest-obstacles-to-innovation-in-large-companies.

⑰ 派吉特的訪談內容，二○一七年七月三十一日及八月一日。

⑱ 同前注。

⑲ 目前最接近這個理想的不是美國公司，而是中國的騰訊集團。騰訊旗下的即時通訊平臺 QQ 是一個入口網站，可連結到騰訊旗下諸多子公司，幾乎提供了你能想像到的各家美國科技公司服務（包括：亞馬遜、Google、Facebook、PayPal、Uber、Yelp），統統隸屬於單一品牌底下。

⑳ 全世界最大的郵輪名單，請參見 Wikipedia, "List of largest cruise ships," accessed March 12, 2019, https://en.wikipedia.org/wiki/List_of_largest_cruise_ships。

㉑ 斯瓦茲的訪談內容，二〇一七年七月三十一日。

㉒ 派吉特的訪談內容，二〇一七年七月三十一日及八月一日。

㉓ 榮根的訪談內容，二〇一七年七月三十一日及八月一日。

㉔ 派吉特的訪談內容，二〇一七年七月三十一日及八月一日。

㉕ 斯瓦茲的訪談內容，二〇一七年七月三十一日及八月一日。

㉖ 吳修銘（Tim Wu），"The Tyranny of Convenience," *New York Times*, February 16, 2018, www.nytimes.com/2018/02/16/opinion/sunday/tyranny-convenience.html。

㉗ Luke Stangel, "Is This a Sign That Apple Is Serious About Making a Deeper Push into Original Journalism?," *Silicon Valley Business Journal*, May 9, 2018, www.bizjournals.com/sanjose/news/2018/05/09/apple-news-journalist-hiring-subscription-service.html.

㉘ Sam Levin, "Is Facebook a Publisher? In Public It Says No, but in Court It Says Yes," *Guardian*, July 3, 2018, www.theguardian.com/technology/2018/jul/02/facebook-mark-zuckerberg-platform-publisher-lawsuit.

㉙ Nathan McAlone, "Amazon Will Spend About $4.5 Billion on Its Fight Against Netflix This Year, According to

㉚ 德拉馬雷的訪談內容，二〇一七年一月十三日及八月二十九日。

第九章　鉤癮效應帶來商機與危機

① 波爾曼的訪談內容，二〇一七年五月二日。

② 羅森斯坦的訪談內容，二〇一七年三月十六日。

③ 實際圖像創作者為席提格。

④ Justin Rosenstein, "Love Changes Form," Facebook, September 20, 2016, www.facebook.com/notes/justin-rosenstein/love-changes-form/10153694912262583; and Wikipedia, "Justin Rosenstein," https://en.wikipedia.org/wiki/Justin_Rosenstein.

⑤ 參見 Facebook 的上市申請書：United States Securities and Exchange Commission, Form S-1: Registration Statement, Facebook, Inc., Washington, D.C.: SEC, February 1, 2012, www.sec.gov/Archives/edgar/data/1326801/000119312512034517/d287954ds1.htm。

⑥ Nellie Bowles, "Tech Entrepreneurs Revive Communal Living," *SFGate*, November 18, 2013, www.sfgate.com/bayarea/article/Tech-entrepreneurs-revive-communal-living-4988388.php; Oliver Smith, "How to Boss It Like:

JPMorgan," *Business Insider*, April 7, 2017, www.businessinsider.com/amazon-video-budget-in-2017-45-billion-2017-4.

⑦ Justin Rosenstein, Cofounder of Asana," *Forbes*, April 26, 2018, www.forbes.com/sites/oliversmith/2018/04/26/how-to-boss-it-like-justin-rosenstein-cofounder-of-asana/.

⑧ Daniel W. Bjork, *B. F. Skinner: A Life* (Washington, D.C.: American Psychological Association, 1997), 13, 18.

⑧ 同前注,25–26。

⑨ 同前注,54–55。

⑩ 同前注,81。

⑪ 同前注,80。

⑫ XXPorcelinaX, "Skinner——Free Will," YouTube, July 13, 2012, www.youtube.com/watch?v=ZYEpCKXTga0.

⑬ Natasha Dow Schüll, *Addiction by Design: Machine Gambling in Las Vegas* (Princeton, NJ: Princeton University Press, 2014), 108.

⑭ Lesley Stahl, *Sixty Minutes*, "Slot Machines: The Big Gamble," CBS News, January 7, 2011, www.cbsnews.com/news/slot-machines-the-big-gamble-07-01-2011/.

⑮ 札德的訪談內容,二〇一七年一月二十日。

⑯ Alexis C. Madrigal, "The Machine Zone: This Is Where You Go When You Just Can't Stop Looking at Pictures on Facebook," *The Atlantic*, July 31, 2013, www.theatlantic.com/technology/archive/2013/07/the-machine-zone-this-

is-where-you-go-when-you-just-cant-stop-looking-at-pictures-on-facebook/278185.

⑰ 欲進一步了解，介面不僅使用各種獎勵機制，也使用「暗黑手法」，例如：社會互惠性和錯失恐懼症，請參見哈里斯的文章：Tristan Harris, "How Technology Is Hijacking Your Mind—from a Magician and Google Design Ethicist" (*Medium*, May 18, 2016)，這篇文章在使用者經驗的圈子裡，引發對科技成癮的熱烈討論。

⑱ Sally Andrews et al., "Beyond Self-Report: Tools to Compare Estimatedand Real-World Smartphone Use," *PLoS ONE* (October 18, 2015), https://journals.plos.org/plosone/article?id=10.1371/journal.pone.0139004.

⑲ Julia Naftulin, "Here's How Many Times We Touch Our Phones Every Day," *Business Insider*, July 13, 2016, www.businessinsider.com/dscout-research-people-touch-cell-phones-2617-times-a-day-2016-7.

⑳ Sara Perez, "I Watched HBO's Tinder-Shaming Doc 'Swiped' So You Don't Have To," *TechCrunch*, September 12, 2018, https://techcrunch.com/2018/09/11/i-watched-hbos-tinder-shaming-doc-swiped-so-you-dont-have-to/.

㉑ Betsy Schiffman, "Stanford Students to Study Facebook Popularity," *Wired*, March 25, 2008, www.wired.com/2008/03/stanford-studen-2/.

㉒ Miguel Helft, "The Class That Built Apps, and Fortunes," *New York Times*, May 7, 2011, www.nytimes.com/2011/05/08/technology/08class.html.

㉓ B. J. Fogg, "The Facts: BJ Fogg and Persuasive Technology," *Medium*, March 18, 2018, https://medium.com/@bjfogg/the-facts-bj-fogg-persuasive-technology-37d00a738bd1.

㉔ Simone Stolzoff, "The Formula for Phone Addiction Might Double as a Cure," *Wired*, February 1, 2018, www.wired.com/story/phone-addiction-formula/.

㉕ Noam Scheiber, "How Uber Uses Psychological Tricks to Push Its Drivers' Buttons," *New York Times*, April 2, 2017, www.nytimes.com/interactive/2017/04/02/technology/uber-drivers-psychological-tricks.html.

㉖ Taylor Lorenz, "17 Teens Take Us Inside the World of Snapchat Streaks, Where Friendships Live or Die," *Mic*, April 14, 2017, https://mic.com/articles/173998/17-teens-take-us-inside-the-world-of-snapchat-streaks-where-friendships-live-or-die#.8S7Bxz4i.

㉗ Alan Cooper, "The Oppenheimer Moment," lecture delivered at the Interaction 18 Conference, February 6, 2018, https://vimeo.com/254553098.

㉘ Max Read, "Donald Trump Won Because of Facebook," *New York*, November 9, 2016, http://nymag.com/intelligencer/2016/11/donald-trump-won-because-of-facebook.html.

㉙ Joshua Benton, "The Forces That Drove This Election's Media Failure Are Likely to Get Worse," *Nieman Lab*, November 9, 2016, www.niemanlab.org/2016/11/the-forces-that-drove-this-elections-media-failure-are-likely-to-get-worse/.

㉚ Tom Miles, "U.N. Investigators Cite Facebook Role in Myanmar Crisis," Reuters, March 12, 2018, www.reuters.com/article/us-myanmar-rohingya-facebook/u-n-investigators-cite-facebook-role-in-myanmar-crisis-idUSKCN1GO2PN.

㉛ Amanda Taub and Max Fisher, "Where Countries Are Tinderboxes and Facebook Is a Match," *New York Times*, April 21, 2018, www.nytimes.com/2018/04/21/world/asia/facebook-sri-lanka-riots.html.

㉜ Amy B. Wang, "Former Facebook VP Says Social Media Is Destroying Society with 'Dopamine-Driven Feedback Loops,'" *Washington Post*, December 12, 2017, www.washingtonpost.com/news/the-switch/wp/2017/12/12/former-facebook-vp-says-social-media-is-destroying-society-with-dopamine-driven-feedback-loops/.

㉝ Taub and Fisher, "Where Countries Are Tinderboxes and Facebook Is a Match."

㉞ Matthew Rosenberg, "Cambridge Analytica, Trump-Tied Political Firm, Offered to Entrap Politicians," *New York Times*, March 19, 2018, www.nytimes.com/2018/03/19/us/cambridge-analytica-alexander-nix.html.

㉟ 柯辛斯基的訪談內容，二〇一七年四月二十五日、五月十八日、七月七日及十二月四日。

㊱ Michal Kosinski, David Stillwell, and Thore Graepel, "Private Traits and Attributes Are Predictable from Digital Records of Human Behavior," *Proceedings of the National Academy of Sciences* 110, no.15 (April 13, 2013): 5802–805, www.pnas.org/content/110/15/5802.full.

㊲ Sean Illing, "Cambridge Analytica, the Shady Data Firm That Might Be a Key Trump-Russia Link, Explained," *Vox*, April 4, 2018, www.vox.com/policy-and-politics/2017/10/16/15657512/cambridge-analytica-facebook-alexander-nix-christopher-wylie.

㊳ Joshua Green and Sasha Issenberg, "Inside the Trump Bunker, with Days to Go," *Bloomberg News*, October 27, 2016, www.bloomberg.com/news/articles/2016-10-27/inside-the-trump-bunker-with-12-days-to-go.

㊴ Kendall Taggart, "The Truth About the Trump Data Team That People Are Freaking Out About," *BuzzFeed News*, February 16, 2017, www.buzzfeednews.com/article/kendalltaggart/the-truth-about-the-trump-data-team-that-people-are-freaking.

㊵ Sam Machkovech, "Report: Facebook Helped Advertisers Target Teens Who Feel 'Worthless,'" *Ars Technica*, May 1, 2017, https://arstechnica.com/information-technology/2017/05/facebook-helped-advertisers-target-teens-who-feel-worthless/.

㊶ Elizabeth Kolbert, "Why Facts Don't Change Our Minds," *New Yorker*, February 27, 2017, www.newyorker.com/magazine/2017/02/27/why-facts-dont-change-our-minds.

㊷ Mark Newgarden and Paul Karasik, *How to Read Nancy: The Elements of Comics in Three Easy Panels* (Seattle: Fantagraphics, 2017), 98

㊸ Thomas Wendt, "Critique of Human-Centered Design, or Decentering Design," presentation at the Interaction 17 Conference, February 7, 2017, www.slideshare.net/ThomasMWendt/critique-of-humancentered-design-or-decentering-design.

㊹ Tim Wu, "The Tyranny of Convenience," *New York Times*, February 16, 2018, www.nytimes.com/2018/02/16/opinion/sunday/tyranny-convenience.html.

㊺ Nellie Bowles, "Early Facebook and Google Employees Form Coalition to Fight What They Built," *New York Times*, February 4, 2018, www.nytimes.com/2018/02/04/technology/early-facebook-google-employees-fight-tech.html.

第十章　承諾要讓世界更美好之外

① 歐席特的訪談內容，二〇一六年十一月十八日。

② 開發中國家都可見這樣的動力：在墨西哥市、雅加達、德里，手機都引發創新、設計導向的交通工具實驗。同時，全世界最受歡迎的 M-Pesa 行動支付系統普及，也為許多新服務提供平臺，例如：薩法利通信（Safaricom）和達爾博格設計合作開發的「數位農場」（Digifarm）農夫市集。

③ 韋斯特的訪談內容，二〇一六年三月三日。

④ 參見 "How We Work Grant: IDEO.org," Bill and Melinda Gates Foundation, www.gatesfoundation.org/How-We-Work/Quick-Links/Grants-Database/Grants/2010/10/OPP1011131；以及 "Unlocking Mobile Money," IDEO.org, www.ideo.org/project/gates-foundation；以及 "Giving Ed Tech Entrepreneurs a Window into the Classroom," IDEO.org, www.ideo.com/case-study/giving-ed-tech-entrepreneurs-a-window-into-the-classroom。

⑤ Avery Trufelman, "The Finnish Experiment," *99% Invisible*, September 19, 2017, https://99percentinvisible.org/episode/the-finnish-experiment/.

⑥ 羅森斯坦的訪談內容，二○一七年三月十六日。

⑦ 波爾曼的訪談內容，二○一七年五月二日。

⑧ Jean M. Twenge, "Have Smartphones Destroyed a Generation?," *The Atlantic*, September 2017, www.theatlantic.com/magazine/archive/2017/09/has-the-smartphone-destroyed-a-generation/534198/.

⑨ Larissa MacFarquhar, "The Mind-Expanding Ideas of Andy Clark," *New Yorker*, April 2, 2018, www.newyorker.com/magazine/2018/04/02/the-mind-expanding-ideas-of-andy-clark.

⑩ 提比茲的訪談內容，二○一五年一月二十日。

⑪ 提比茲的觀點與魏瑟有某些雷同之處。普及運算預測到今天存在的許多東西，包括 Google 和迪士尼世界。魏瑟主張無縫（seamless）設計是陷阱，比較好的目標是呈現裝置切換的「銜接」（seamful）設計。

⑫ Marcus Fairs, "Jonathan Ive," *Icon 4* (July/August 2003), www.iconeye.com/404/item/2730-jonathan-ive-%7C-icon-004-%7C-july/august-2003.

後記　從友善使用者的角度看世界

① 德瑞佛斯在蘇城觀察前來雷電華劇院看電影的人，也討論過這一點（參見第二章第六四─六五頁）。

② 這項原則已編入英國政府的內部運作流程，多數聯合國機構也依據「開發數位原則」（Digital Principles for Development）予以採納。開發數位原則則有一部分來自我推動的青蛙設計與聯合國兒童基金會創新辦公室合作案。

③ 「經驗」一字可追溯至……拉丁文的「experientia」，意思是「測試或嘗試」，與「經驗」和「專家」皆有關聯，同時暗示反覆試驗及終於精通一樣事物。「經驗」透過直接接觸世界，隨著時間累積。它是親身的、不假他人之手，而且在本質上總是很具體。」Carina Chocano, "Why Suppress the 'Experience' of Half the World?," *New York Times*, November 28, 2018, www.nytimes.com/2018/10/23/magazine/why-suppress-the-experience-of-half-the-world.html.

④ Robert Fabricant, "Why Does Interaction Design Matter? Let's Look at the Evolving Subway Experience," *Fast Company*, September 19, 2011.

⑤ 如第一章討論，維納納是研究大規模資訊系統回饋的重要人物，他在一九五〇年出版暢銷著作《人類對人類的用處：模控學與社會》，將此概念普及。

⑥ 蘋果公司推出 iPhone 5 的時候，把 Google 地圖換成自家的地圖應用程式，粗暴地讓 iPhone 使用者驚覺，這些強人的細微設計差異有多重要。

⑦ 曾在蘋果和 IBM 研究中心（IBM Research）工作的艾瑞克森（Thom Erickson），精闢描述了如何觀察這些互動模式，請見他在二〇〇五年撰寫的開創性論文："Five Lenses: Towards a Toolkit for Interaction Design," http://tomeri.org/5Lenses.pdf。

⑧ 達巴瓦拉外送服務有一百二十五年的歷史，是自有組織的便當盒遞送及回收系統，將熱騰騰的午餐從家裡或餐廳送到二十萬名印度上班族的手中，在孟買尤其盛行。他們使用顏色編碼系統標示目的地和收件人。

⑨ Jon Yablonski, "Jakob's Law," Laws of UX, https://lawsofux.com/jakobs-law.

⑩ 交友平臺 Match.com 首席科技顧問費雪（Helen Fisher）觀察到，對戰後嬰兒潮世代來說，汽車實際上只是代表了「會滾動的房間」：Fisher, "Technology Hasn't Changed Love. Here's Why," filmed June 2016 in Banff, Carada, TED video, www.ted.com/talks/helen_fisher_technology_hasn_t_changed_love_here_s_why。

⑪ 像青蛙設計這樣的公司，一般來說會讓沒有參與產品開發的設計師主持使用者回饋會談，因

⑫ 為他們應該會比較公正。

如設計教育家與作家寇可（Jon Kolko）在著作中所言：*Well-Designed:How to Use Empathy to Create Products PeopleLove* (Boston: Harvard Business Review, 2014)。（中文版《好產品，背後拚的是同理心：看不清人們最愛的體驗？暢銷產品設計師教你這樣深刻想與用力做！》，大寫，二〇一七年）

⑬ 杜威在其重要著作闡述得非常精闢，請參見：*Experience and Education* (New York: Touchstone, 1938)。（中文版《經驗與教育》，聯經，二〇一五年）

⑭ 一九八三年，格魯丁（Jonathan Grudin）與麥克林（Allan Maclean）發表類似的研究論文，指出有時即使使用者也很熟悉較有效率的介面，但會為了美感而選擇較慢的介面。這項研究遭微軟的同事反駁，他們認為以科學追求效率，是成功的使用者介面設計所要追求的終極目標。

⑮ Brad Smith, "Intuit's CEO on Building a Design-Driven Company," *Harvard Business Review*, January/February 2015, https://hbr.org/2015/01/intuits-ceo-on-building-a-design-driven-company.

⑯ 貝倫斯也認同情感與快樂的力量，工業產品的設計也適用：「不要以為工程師買車子，是為了要拆開來檢查。就連他們這樣的專業人士，都是看外觀買車。汽車一定要做得像生日禮物的樣子。」德瑞佛斯在創作平凡的家電用品時（例如吸塵器），也會想要設計成在聖誕樹下不會格格不入的樣子。

⑰ 艾斯林格的座右銘與包浩斯的精神「形隨機能」顯然不同。形隨機能以拉姆斯的經典作品為代表，他主導了當時的德國產品設計圈。形隨機能的說法，據說可追溯至美國建築師蘇利文（Louis Sullivan），他曾經指導過萊特（Frank Lloyd Wright）。

⑱ 由於新科技大量出現，使用者行為追蹤做得愈來愈詳細，這個流程也逐漸有參考數據。

⑲ 我們的觀察發現，與馬瑟西爾為吉列進行研究時的靈感雷同，請參見第五章第一六○—一六一頁。

⑳ 臺夫特正向設計學院（Delft Institute of Positive Design）的近期研究指出，我們會用產品拿在手裡的方式，下意識傳達出對產品的正向情感。

㉑ 這個故事類似德瑞佛斯在一九五九年為 AT&T 設計暢銷產品「公主電話」（Princess phone）的經驗。他的設計靈感來自看見年輕女性會將電話放在腿上，長時間躺在床上與朋友聊天。

㉒ 文字紀錄請見：Mary Dong et al., "Can Laypersons in High-Prevalence South Africa Perform an HIV Self-Test Accurately?," presented at the 2014 International AIDS Conference, Melbourne, Australia, July 20–25, 2014, http://pag.aids2014.org/EPosteHandler.axd?aid=10374。

參考書目

Abernethy, Cam. "NRC Approves Vogtle Reactor Construction—First New Nuclear Plant Approval in 34 Years." *Nuclear Street*, February 9, 2012. http://nuclearstreet.com/nuclear_power_industry_news/b/nuclear_power_news/archive/2012/02/09/nrc-approves-vogtle-reactor-construction-_2d00_-first-new-nuclear-plant-approval-in-34-years-_2800_with-new-plant-photos_2900_-020902.

Abrams, Rachel, and Annalyn Kurtz. "Joshua Brown, Who Died in Self-Driving Accident, Tested Limits of His Tesla." *New York Times*, July 1, 2016. www.nytimes.com/2016/07/02/business/joshua-brown-technology-enthusiast-tested-the-limits-of-his-tesla.html.

Andrews, Sally, David A. Ellis, Heather Shaw, and Lukasz Piwek. "Beyond Self-Report: Tools to Compare Estimated and Real-World Smartphone Use." *PLoS ONE* 10 (October 18, 2015). Accessed August 28, 2018. https://journals.plos.org/plosone/article?id=10.1371/journal.pone.0139004.

Apple Computer, Inc. *Apple Human Interface Guidelines: The Apple Desktop Interface.* Boston: Addison-Wesley, 1987.

Arnold, John E. *The Arcturus IV Case Study*. Edited and with an introduction byJohn E. Arnold, Jr. Stanford University Digital Repository, 2016. Originally published 1953. https://stacks.stanford.edu/file/druid:rz867bs3905/SC0269_Arcturus_IV.pdf.

Bargh, John. *Before You Know It: The Unconscious Reasons We Do What We Do*. New York: Touchstone, 2017.

Barnes, Brooks. "At Disney Parks, a Bracelet Meant to Build Loyalty (and Sales)." *New York Times*, January 7, 2013. www.nytimes.com/2013/01/07/business/media/at-disney-parks-a-bracelet-meant-to-build-loyalty-and-sales.html.

Bello, Francis. "Fitting the Machine to the Man." *Fortune*, November 1954.

Benton, Joshua. "The Forces That Drove This Election's Media Failure Are Likely to Get Worse." *Nieman Lab*, November 9, 2016. www.niemanlab.org/2016/11/the-forces-that-drove-this-elections-media-failure-are-likely-to-get-worse/.

Bill and Melinda Gates Foundation. "How We Work Grant: IDEO.org." Accessed December 9, 2017. www.gatesfoundation.org/How-We-Work/Quick-Links/Grants-Database/Grants/2010/10/OPP1011131.

Bjork, Daniel W. *B. F. Skinner: A Life*. Washington, D.C.: American Psychological Association, 1997.

Borges, Jorge Luis. "On Exactitude in Science." In *Collected Fictions*. New York: Viking, 1998.

Bowles, Nellie. "Early Facebook and Google Employees Form Coalition to Fight What They Built." *New York Times*,

February 4, 2018. www.nytimes.com/2018/02/04/technology/early-facebook-google-employees-fight-tech.html.

——. "Tech Entrepreneurs Revive Communal Living." *SFGate*, November 18, 2013. www.sfgate.com/bayarea/article/Tech-entrepreneurs-revive-communal-living-4988388.php.

Buxton, William. "Less Is More (More or Less)." In *The Invisible Future: The Seamless Integration of Technology in Everyday Life*, edited by P. Denning (New York: McGraw-Hill, 2001), 145–79. www.billbuxton.com/LessIsMore.pdf.

Caplan, Ralph. *Cracking the Whip: Essays on Design and Its Side Effects*. New York: Fairchild Publications, 2006.

Carbon Dioxide Information Analysis Center, Environmental Sciences Division, Oak Ridge National Laboratory, Tennessee. "CO2 Emissions (Metric Tons per Capita)." World Bank. https://data.worldbank.org/indicator/en.atm.co2e.pc.

Carr, Austin. "The Messy Business of Reinventing Happiness." *Fast Company*, April 15, 2015. www.fastcompany.com/3044283/the-messy-business-of-reinventing-happiness.

Carr, Nicholas. *The Glass Cage: How Our Computers Are Changing Us*. New York: W. W. Norton, 2014.

CBS News. "Slot Machines: The Big Gamble." January 7, 2011. www.cbsnews.com/news/slot-machines-the-big-gamble-07-01-2011/.

Chapanis, Alphonse. "Psychology and the Instrument Panel." *Scientific American*, April 1, 1953.

Chocano, Carina. "Why Suppress the 'Experience' of Half the World?" *New York Times*, November 28, 2018. www.nytimes.com/2018/10/23/magazine/why-suppress-the-experience-of-half-the-world.html.

Cid, Victor Cruz. "Volvo Auto Brake System Fail." YouTube, May 19, 2015. www.youtube.com/watch?v=47utWAoupo.

Clancey, William J. Introduction to *Creative Engineering: Promoting Innovation by Thinking Differently*, by John E. Arnold. Self-published, Amazon Digital Services, 2017. www.amazon.com/Creative-Engineering-Promoting-Innovation-Differently-ebook/dp/B072BZP9Z6.

Cooper, Alan. *The Inmates Are Running the Asylum: Why High-Tech Products Drive Us Crazy and How to Restore the Sanity*. Indianapolis: Sams, 2004.

——. "The Oppenheimer Moment." Lecture delivered at the Interaction 18 Conference, La Sucriere, Lyon, France, February 6, 2018. https://vimeo.com/254533098.

Cooper, Alan, Christopher Noessel, David Cronin, and Robert Reimann. *About Face: The Essentials of Interaction Design*. 4th ed. New York: Wiley, 2014.

Davidson, Bill. "You Buy Their Dreams." *Collier's*, August 2, 1947.

Davies, Alex. "Americans Can't Have Audi's Super Capable Self-Driving System." *Wired*, May 15, 2018. www.wired.

com/story/audi-self-driving-traffic-jam-pilot-a8-2019-availablility/.

Degani, Asaf. *Taming HAL: Designing Interfaces Beyond 2001.* New York: Palgrave Macmillan, 2004.

Dellinger, A. J. "Google Assistant Is Smarter Than Alexa and Siri, but Honestly They All Suck." *Gizmodo,* April 27, 2018. https://gizmodo.com/google-assistant-is-smarter-than-alexa-and-siri-but-ho-1825616612.

Deutchman, Alan. *The Second Coming of Steve Jobs.* New York: Broadway, 2001.

Dewey, John. *Experience and Education.* New York: Touchstone, 1938.

Dong, Mary, Rachel Regina, Sandile Hlongwane, Musie Ghebrenichael, Douglas Wilson, and Krista Dong. "Can Laypersons in High-Prevalence South Africa Perform an HIV Self-Test Accurately?" Presented at the 2014 International AIDS Conference, Melbourne, Australia, July 20–25, 2014. http://pag.aids2014.org/EPosterHandler. axd?aid=10374.

Doug Engelbart Institute. "Military Service—Douglas C. Engelbart." AccessedMay 9, 2017. www.dougengelbart.org/ content/view/352/467/.

Dourish, Paul. *Where the Action Is: The Foundations of Embodied Interaction.* Cambridge, MA: MIT Press, 2001.

Dreyfuss, Henry. *Designing for People.* 4th ed. New York: Allworth, 2012.

———. "The Industrial Designer and the Businessman." *Harvard Business Review,* November 6, 1950.

Erickson, Thom. "Five Lenses: Towards a Toolkit for Interaction Design." http://tomeri.org/5Lenses.pdf.

Eyal, Nir. *Hooked: How to Build Habit-Forming Products*. Self-published, 2014.

Fabricant, Robert. "Behavior Is Our Medium." Presentation at the Interaction Design Association conference, Vancouver, 2009. https://vimeo.com/3730382.

―――. "Why Does Interaction Design Matter? Let's Look at the Evolving Subway Experience." *Fast Company*, September 19, 2011.

Fairs, Marcus. "Jonathan Ive." *Icon* 4 (July/August 2003). www.iconeye.com/404/item/2730-jonathan-ive-%7C-icon-004-%7C-july/august-2003.

Flemisch, Frank O., Catherine A. Adams, Sheila R. Conway, Michael T. Palmer, Ken H. Goodrich, and Paul C. Schutte. "The H-Metaphor as a Guideline for Vehicle Automation and Interaction." National Aeronautics and Space Administration, December 2003.

Flinchum, Russell. *Henry Dreyfuss, Industrial Designer: The Man in the Brown Suit*. New York: Rizzoli, 1997.

―――. "The Other Half of Henry Dreyfuss." Design Criticism MFA Lecture Series, School of Visual Arts, New York, October 25, 2011. http://vimeo.com/35777735.

Fogg, B. J. "The Facts: BJ Fogg and Persuasive Technology." *Medium*, March 18, 2018. https://medium.com/@bjfogg /

the-facts-bj-fogg-persuasive-technology-37d00a738bd1.

Ford, Daniel F. *Three Mile Island: Thirty Minutes to Meltdown.* New York: Viking, 1982.

Gertner, Jon. "Atomic Balm?" *New York Times Magazine,* July 16, 2006. Accessed July 16, 2017. www.nytimes. com/2006/07/16/magazine/16nuclear.html.

Goodrich, Kenneth H., Paul C. Schutte, Frank O. Flemisch, and Ralph A. Williams. "Application of the H-Mode, a Design and Interaction Concept for Highly Automated Vehicles, to Aircraft." National Aeronautics and Space Administration, October 15, 2006.

Gray, Alex. "Here's the Secret to How WeChat Attracts 1 Billion Monthly Users." World Economic Forum, March 21, 2018. www.weforum.org/agenda/2018/03/wechat-now-has-over-1-billion-monthly-users/.

Gray, Mike, and Ira Rosen. *The Warning: Accident at Three Mile Island.* New York: W. W. Norton, 1982.

Green, Joshua, and Sasha Issenberg. "Inside the Trump Bunker, with Days to Go." *Bloomberg News,* October 27, 2016. www.bloomberg.com/news/articles/2016-10-27/inside-the-trump-bunker-with-12-days-to-go.

Grice, H. P. "Logic and Conversation." In *Syntax and Semantics.* Vol. 3, *Speech Acts,* edited by Peter Cole and Jerry L. Morgan, 183–98. Cambridge, MA: Academic Press, 1975.

Grube, Nick. "Man Who Sent Out False Missile Alert Was 'Source of Concern' for a Decade." *Honolulu Civil Beat,*

January 30, 2018. www.civilbeat.org/2018/01/hawaii-fires-man-who-sent-out-false-missile-alert-top-administrator-resigns/.

Guardian. "Transport Safety Body Rules Safeguards 'Were Lacking' in Deadly Tesla Crash." September 12, 2017. www.theguardian.com/technology/2017/sep/12/tesla-crash-joshua-brown-safety-self-driving-cars.

Hamburger, Ellis. "Where Are They Now? These Were the 10 Best iPhone Apps When the App Store Launched in 2008." *Business Insider.* May 17, 2011. www.businessinsider.com/the-best-iphone-apps-when-the-app-store-launched-2011-5.

Hamer, Tony, and Michele Hamer. "The Edsel Automobile Legacy of Failure." *ThoughtCo.* January 6, 2018. www.thoughtco.com/the-edsel-a-legacy-of-failure-726013.

Haraway, Donna. *Simians, Cyborgs, and Women: The Reinvention of Nature.* New York: Routledge, 1990.

Harford, Tim. "Department Store." *50 Things That Made the Modern Economy.* BBC World Service, July 2, 2017. www.bbc.co.uk/programmes/p056srj3.

———. *Messy: The Power of Disorder to Transform Our Lives.* New York: Riverhead, 2016.

———. "Seller Feedback." *50 Things That Made the Modern Economy.* BBC World Service, August 6, 2017. www.bbc.co.uk/programmes/p059zb6n.

Harris, Tristan. "How a Handful of Tech Companies Control Billions of Minds Every Day." Presented at TED2017, April 2017. www.ted.com/talks/tristan_harris_the_manipulative_tricks_tech_companies_use_to_capture_your_attention.

——. "How Technology Is Hijacking Your Mind—from a Magician and Google Design Ethicist." *Medium*, May 18, 2016.

Hawkins, Andrew J. "This Map Shows How Few Self-Driving Cars Are Actually on the Road Today." *The Verge*, October 23, 2017. www.theverge.com/2017/10/23/16510696/self-driving-cars-map-testing-bloomberg-aspen.

Helft, Miguel. "The Class That Built Apps, and Fortunes." *New York Times*, May 7, 2011. www.nytimes.com/2011/05/08/technology/08class.html.

Hempel, Jessi. "What Happened to Facebook's Grand Plan to Wire the World?" *Wired*, May 17, 2018. www.wired.com/story/what-happened-to-facebooks-grand-plan-to-wire-the-world/.

Hiltzik, Michael A. *Dealers of Lightning: Xerox PARC and the Dawn of the Computer Age*. New York: HarperCollins, 1999.

Hounshell, David A. *From the American System to Mass Production, 1800–1932*. Baltimore: Johns Hopkins University Press, 1985.

Hunt, Morton M. "The Course Where Students Lose Earthly Shackles." *Life*, May 16, 1955.

Hutchins, Edwin. *Cognition in the Wild*. Cambridge, MA: MIT Press, 1995.

IDEO.org. "Giving Ed Tech Entrepreneurs a Window into the Classroom." Accessed October 11, 2017. www.ideo.com/ case-study/giving-ed-tech-entrepreneurs -a-window-into-the-classroom.

―――. *The Field Guide to Human-Centered Design*. Self-published, 2015.

Illing, Sean. "Cambridge Analytica, the Shady Data Firm That Might Be a Key Trump-Russia Link, Explained." *Vox*, April 4, 2018. www.vox.com/policy-and-politics/2017/10/16/15657512/cambridge-analytica-facebook-alexander-nix-christopher-wylie.

Johnston, Alva. "Nothing Locks Right to Dreyfuss." *Saturday Evening Post*, November 22, 1947.

Katz, Barry M. *Make It New: The History of Silicon Valley Design*. Cambridge, MA: MIT Press, 2015.

Kay, Alan. "A Personal Computer for Children of All Ages." Proceedings of the ACM National Conference, Xerox Palo Alto Research Center, 1972. Viewpoints Research Institute. Accessed November 11, 2017. http://worrydream.com/ refs/Kay%20 -%20A%20Personal%20Computer%20for%20Children%20of%20All%20Ages .pdf.

Kennedy, Pagan. *Inventology: How We Dream Up Things That Change the World*. New York: Eamon Dolan, 2016.

―――. "The Tampon of the Future." *New York Times*, April 2, 2016. www.nytimes.com/2016/04/03/opinion/sunday/

the-tampon-of-the-future.html.

Kirsner, Scott. "The Biggest Obstacles to Innovation in Large Companies." *Harvard Business Review*, July 30, 2018. https://hbr.org/2018/07/the-biggest-obstacles-to-innovation-in-large-companies.

Kolbert, Elizabeth. "Why Facts Don't Change Our Minds." *New Yorker*, February 27, 2017. www.newyorker.com/magazine/2017/02/27/why-facts-dont-change-our-minds.

Kolko, Jon. *Well-Designed: How to Use Empathy to Create Products People Love*. Boston: Harvard Business Review, 2014.

Kosinski, Michal, David Stillwell, and Thore Graepel. "Private Traits and Attributes Are Predictable from Digital Records of Human Behavior." *Proceedings of the National Academy of Sciences* 110, no. 15 (April 13, 2013): 5802–805. Accessed June 6, 2018. www.pnas.org/content/110/15/5802.

Kottke, Jason. "Bad Design in Action: The False Hawaiian Ballistic Missile Alert." Kottke.org, January 16, 2018. https://kottke.org/18/01/bad-design-in-action-the-false-hawaiian-ballistic-missile-alert.

Kraus, Rachel. "Gmail Smart Replies May Be Creepy, but They're Catching On Like Wildfire." *Mashable*, September 20, 2018. https://mashable.com/article/gmail-smart-reply-growth/.

Krippendorff, Klaus. *The Semantic Turn: A New Foundation for Design*. Boca Raton, FL: CRC, 2005.

Kuang, Cliff. "Fuchsia, Google's Experimental Mobile OS, Solves Glaring Problems That Apple Doesn't Get." *Fast Company*, May 10, 2017. www.fastcompany.com/90124729/fuchsia-googles-experimental-mobile-os-solves-glaring-problems-that-apple-doesnt-get.

——. "The Untold Story of How the Aeron Chair Was Born." *Fast Company*, February 5, 2013. www.fastcompany.com/1671789/the-untold-history-of-how-the-aeron-chair-came-to-be.

Lacey, Robert. *Ford: The Men and the Machine*. 4th ed. New York: Ballantine, 1991.

Lakoff, George, and Mark Johnson. *Metaphors We Live By*. 2nd ed. Chicago: University of Chicago Press, 2003.

——. *Philosophy in the Flesh: The Embodied Mind and Its Challenge to Western Thought*. New York: Basic Books, 1999.

Lange, Alexandra. "The Woman Who Gave the Macintosh a Smile." *New Yorker*, April 19, 2018. www.newyorker.com/culture/cultural-comment/the-woman-who-gave-the-macintosh-a-smile.

Lathrop, William Brian, Maria Esther Mejia Gonzalez, Bryan Grant, and Heiko Maiwand. "System, Components and Methodologies for Gaze Dependent Gesture Input Control." Volkswagen AG, assignee. Patent 9,244,527, filed March 26, 2013, and issued January 26, 2016. https://patents.justia.com/patent/9244527.

Lepore, Jill. *These Truths: A History of the United States*. New York: W. W. Norton, 2018.

Levin, Sam. "Is Facebook a Publisher? In Public It Says No, but in Court It Says Yes." *Guardian*, July 3, 2018. www. theguardian.com/technology/2018/jul/02/facebook-mark-zuckerberg-platform-publisher-lawsuit.

Levitz, Eric. "The Hawaii Missile Scare Was Caused by Overly Realistic Drill." *New York*, January 30, 2018. http:// nymag.com/intelligencer/2018/01/the-hawaii-missile-scare-was-caused-by-too-realistic-drill.html.

Levy, Marc. "3 Mile Island Owner Threatens to Close Ill-Fated Plant." AP News, May 30, 2017. www.apnews.com/266 b9aff54a14ab4a6bea903ac7ae603.

Levy, Steven. *Insanely Great: The Life and Times of Macintosh, the Computer That Changed Everything*. 2nd ed. New York: Penguin, 2000.

Lewis, Michael. *The Undoing Project: A Friendship That Changed Our Minds*. New York: W. W. Norton, 2016.

Liedtka, Jeanne. "Why Design Thinking Works." *Harvard Business Review*, September/October 2018. hbr.org/2018/09/ why-design-thinking-works.

Lorenz, Taylor. "17 Teens Take Us Inside the World of Snapchat Streaks, Where Friendships Live or Die." *Mic*, April 14, 2017. https://mic.com/articles/173998/17-teens-take-us-inside-the-world-of-snapchat-streaks-where-friendships-live-or-die#.f8S7Bxz4i.

Lupton, Ellen, Thomas Carpentier, and Tiffany Lambert. *Beautiful Users: Designing for People*. Princeton, NJ:

Lyonnais, Sheena. "Where Did the Term 'User Experience' Come From?" *Adobe Blog*, August 28, 2017. https://theblog.adobe.com/where-did-the-term-user-experience-come-from/.

MacFarquhar, Larissa. "The Mind-Expanding Ideas of Andy Clark." *New Yorker*, April 2, 2018. www.newyorker.com/magazine/2018/04/02/the-mind-expanding-ideas-of-andy-clark.

Machkovech, Sam. "Report: Facebook Helped Advertisers Target Teens Who Feel 'Worthless.'" *Ars Technica*, May 1, 2017. https://arstechnica.com/information-technology/2017/05/facebook-helped-advertisers-target-teens-who-feel-worthless/.

Madrigal, Alexis C. "The Machine Zone: This Is Where You Go When You Just Can't Stop Looking at Pictures on Facebook." *The Atlantic*, July 31, 2013. www.theatlantic.com/technology/archive/2013/07/the-machine-zone-this-is-where-you-go-when-you-just-cant-stop-looking-at-pictures-on-facebook/278185/.

Markoff, John. *Machines of Loving Grace: The Quest for Common Ground Between Humans and Robots*. New York: Ecco, 2016.

——. *What the Dormouse Said: How the Sixties Counterculture Shaped the Personal Computer Industry*. New York: Penguin, 2005.

Princeton Architectural Press, 2014.

Maynard, Micheline. "Waiting List Gone, Incentives Are Coming for Prius." *New York Times*, February 8, 2007. www.nytimes.com/2007/02/08/automobiles/08hybrid.html.

McAlone, Nathan. "Amazon Will Spend About $4.5 Billion on Its Fight Against Netflix This Year, According to JPMorgan." *Business Insider*, April 7, 2017. www.businessinsider.com/amazon-video-budget-in-2017-45-billion-2017-4.

McCullough, Malcolm. *Digital Ground: Architecture, Pervasive Computing, and Environmental Knowing*. Cambridge, MA: MIT Press, 2004.

McNerney, Samuel. "A Brief Guide to Embodied Cognition: Why You Are Not Your Brain." *Scientific American*, November 4, 2011. https://blogs.scientificamerican.com/guest-blog/a-brief-guide-to-embodied-cognition-why-you-are-not-your-brain/.

Meikle, Jeffrey L. *Design in the USA*. New York: Oxford University Press, 2005.

———. *Twentieth Century Limited: Industrial Design in America, 1925–1939*. Philadelphia: Temple University Press, 1979.

Merchant, Brian. *The One Device: The Secret History of the iPhone*. New York: Little, Brown, 2017.

Mickle, Tripp, and Amrith Ramkumar. "Apple's Market Cap Hits $1 Trillion." *Wall Street Journal*, August 2, 2018.

www.wsj.com/articles/apples-market-cap-hits-1-trillion-1533225150.

Microsoft. "Microsoft AI Principles." Accessed September 9, 2018. www.microsoft.com/en-us/ai/our-approach-to-ai.

Miles, Tom. "U.N. Investiga-ors Cite Facebook Role in Myanmar Crisis." Reuters, March 12, 2018. www.reuters.com/article/us-myanmar-rohingya-facebook/u-n-investigators-cite-facebook-role-in-myanmar-crisis-idUSKCN1GO2PN.

Moggridge, Bill. *Designing Interactions*. Cambridge, MA: MIT Press, 2007.

Moore, Pat, and Charles Paul Conn. *Disguised: A True Story*. Waco, TX: Word, 1985.

Naftulin, Julia. "Here's How Many Times We Touch Our Phones Every Day." *Business Insider*, July 13, 2016. www.businessinsider.com/dscout-research-people-touch-cell-phones-2617-times-a-day-2016-7.

Nass, Clifford. *The Man Who Lied to His Laptop*. New York: Current, 2010.

Newgarden, Mark, and Paul Karasik. *How to Read Nancy: The Elements of Comics in Three Easy Panels*. Seattle: Fantagraphics, 2017.

Norman, Donald A. "Design as Practiced." In *Bringing Design to Software*, edited by Terry Winograd. Boston: Addison-Wesley, 1996. https://hci.stanford.edu/publications/bds/12-norman.html.

———. *The Design of Everyday Things*. New York: Doubleday, 1988.

————. *Emotional Design: Why We Love (or Hate) Everyday Things.* 2nd ed. New York: Basic Books, 2005.

————. "What Went Wrong in Hawaii, Human Error? Nope, Bad Design." *Fast Company*, January 16, 2018. www. fastcompany.com/90157153/don-norman-what-went-wrong-in-hawaii-human-error-nope-bad-design.

Panzarino, Matthew. "Google's Eric Schmidt Thinks Siri Is a Significant Competitive Threat." *The Next Web*, November 4, 2011. https://thenextweb.com/apple/2011/11/04/googles-eric-schmidt-thinks-siri-is-a-significant-competitive-threat/.

Park, Gene. "The Missile Employee Messed Up Because Hawaii Rewards Incompetence." *Washington Post*, February 1, 2018. www.washingtonpost.com/news/posteverything/wp/2018/02/01/the-missile-employee-messed-up-because-hawaii-rewards-incompetence/.

Peltier, Elian, James Glanz, Mika Gröndahl, Weiyi Cai, Adam Nossiter, and Liz Alderman. "Notre-Dame Came Far Closer to Collapsing Than People Knew. This Is How It Was Saved." *New York Times*, July 18, 2019. www.nytimes. com/interactive/2019/07/16/world/europe/notre-dame.html.

Perez, Sara. "I Watched HBO's Tinder-Shaming Doc 'Swiped' So You Don't Have To." *TechCrunch*, September 12, 2018. https://techcrunch.com/2018/09/11/i-watched-hbos-tinder-shaming-doc-swiped-so-you-dont-have-to.

Petroski, Henry. *The Evolution of Useful Things: How Everyday Artifacts—from Forks and Pins to Paper Clips and*

Zippers—Came to Be as They Are. New York: Vintage, 1994.

Pulos, Arthur J. *American Design Ethic: A History of Industrial Design*. Cambridge, MA: MIT Press, 1986.

Rams, Dieter. "Ten Principles for Good Design." Vitsœ. Accessed November 2018. www.vitsoe.com/gb/about/good-design.

Randazzo, Ryan, Bree Burkitt, and Uriel J. Garcia. "Self-Driving Uber Vehicle Strikes, Kills 49-Year-Old Woman in Tempe." AZCentral.com, March 19, 2018. www.azcentral.com/story/news/local/tempe-breaking/2018/03/19/woman-dies-fatal-hit-strikes-self-driving-uber-crossing-road-tempe/438256002/.

Read, Max. "Donald Trump Won Because of Facebook." *New York*, November 9, 2016. http://nymag.com/intelligencer/2016/11/donald-trump-won-because-of-facebook.html.

Reeves, Byron, and Clifford Nass. *The Media Equation: How People Treat Computers, Television, and New Media Like Real People and Places*. New York: CSLI Publications, 1996.

RockTreeStar. "Tesla Autopilot Tried to Kill Me!" YouTube, October 15, 2015. www.youtube.com/watch?v=MrwxEX8qOxA.

Rose, David. *Enchanted Objects: Design, Human Desire, and the Internet of Things*. New York: Scribner, 2014.

Rosenberg, Matthew. "Cambridge Analytica, Trump-Tied Political Firm, Offered to Entrap Politicians." *New York*

Times, March 19, 2018. www.nytimes.com/2018/03/19/us/cambridge-analytica-alexander-nix.html.

Rosenstein, Justin. "Love Changes Form." Facebook, September 20, 2016. Accessed April 30, 2018. www.facebook.com/notes/justin-rosenstein/love-changes-form/10153694912262583.

Rutherford, Janice Williams. *Selling Mrs. Consumer: Christine Frederick and the Rise of Household Efficiency*. Athens: University of Georgia Press, 2003.

Rybczynski, Witold. *Home: A Short History of an Idea*. New York: Viking, 1986.

Said, Carolyn. "Exclusive: Tempe Police Chief Says Early Probe Shows No Fault by Uber." *San Francisco Chronicle*, March 26, 2018. www.sfchronicle.com/business/article/Exclusive-Tempe-police-chief-says-early-probe-12765481.php.

Scheiber, Noam. "How Uber Uses Psychological Tricks to Push Its Drivers' Buttons." *New York Times*, April 2, 2017. www.nytimes.com/interactive/2017/04/02/technology/uber-drivers-psychological-tricks.html.

Schiffman, Betsy. "Stanford Students to Study Facebook Popularity." *Wired*, March 25, 2008. www.wired.com/2008/03/stanford-studen-2/.

Schull, Natasha Dow. *Addiction by Design: Machine Gambling in Las Vegas*. Princeton, NJ: Princeton University Press, 2014.

Schwab, Katherine. "Sweeping New McKinsey Study of 300 Companies Reveals What Every Business Needs to Know About Design for 2019." *Fast Company*, October 25, 2018. www.fastcompany.com/90255363/this-mckinsey-study-of-300-companies-reveals-what-every-business-needs-to-know-about-design-for-2019.

Seldes, Gilbert. "Artist in a Factory." *New Yorker*, August 29, 1931.

Shepardson, David. "Tesla Driver in Fatal 'Autopilot' Crash Got Numerous Warnings: U.S. Government." Reuters, June 19, 2017. www.reuters.com/article/us-tesla-crash/tesla-driver-in-fatal-autopilot-crash-got-numerous-warnings-u-s-government-idUSKBN19A2XC.

The Simpsons. Season 2, episode 28, "O Brother Where Art Thou." Aired February 21, 1991. www.dailymotion.com/video/x61g4a5.

Smith, Beverly. "He's into Everything." *American Magazine*, April 1932.

Smith, Brad. "Intuit's CEO on Building a Design-Driven Company." *Harvard Business Review*, January/February 2015.

Smith, Oliver. "How to Boss It Like: Justin Rosenstein, Cofounder of Asana." *Forbes*, April 26, 2018. www.forbes.com/sites/oliversmith/2018/04/26/how-to-boss-it-like-justin-rosenstein-cofounder-of-asana/#31194af7457b.

Soboroff, Jacob, Aarne Heikkila, and Daniel Arkin. "Hawaii Management Worker Who Sent False Missile Alert: I Was

'100 Percent Sure' It Was Real." NBC News, February 2, 2018. www.nbcnews.com/news/us-news/hawaii-emergency-management-worker-who-sent-false-alert-i-was-n844286.

Spool, Jared M. "The Hawaii Missile Alert Culprit: Poorly Chosen File Names." *Medium*, January 16, 2018. https://medium.com/ux-immersion-interactions/the-hawaii-missile-alert-culprit-poorly-chosen-file-names-d30d59ddfcf5.

Stahl, Lesley. "Slot Machines: The Big Gamble." *60 Minutes*, January 7, 2011. www.cbsnews.com/news/slot-machines-the-big-gamble-07-01-2011/.

Stangel, Luke. "Is This a Sign That Apple Is Serious About Making a Deeper Push into Original Journalism?" *Silicon Valley Business Journal*, May 9, 2018. www.bizjournals.com/sanjose/news/2018/05/09/apple-news-journalist-hiring-subscription-service.html.

Statt, Nick. "Google Now Says Controversial AI Voice Calling System Will Identify Itself to Humans." *The Verge*, May 10, 2018. www.theverge.com/2018/5/10/17342414/google-duplex-ai-assistant-voice-calling-identify-itself-update.

Stevens, S. S. "Machines Cannot Fight Alone." *American Scientist* 34, no. 3 (July 1946).

Stolzoff, Simone. "The Formula for Phone Addiction Might Double as a Cure." *Wired*, February 1, 2018. www.wired.com/story/phone-addiction-formula/.

Sullivan, John Jeremiah. "You Blow My Mind. Hey, Mickey!" *New York Times Magazine*, June 8, 2011. www.nytimes.

com/2011/06/12/magazine/a-rough-guide-to-disney-world.html.

Suri, Jane Fulton. "Saving Lives Through Design." *Ergonomics in Design* (Summer 2000).

Suri, Jane Fulton, and IDEO. *Thoughtless Acts?* San Francisco: Chronicle, 2005.

Taggart, Kendall. "The Truth About the Trump Data Team That People Are Freaking Out About." *BuzzFeed News*, February 16, 2017. www.buzzfeednews.com/article/kendalltaggart/the-truth-about-the-trump-data-team-that-people-are-freaking.

Taub, Amanda, and Max Fisher. "Where Countries Are Tinderboxes and Facebook Is a Match." *New York Times*, April 21, 2018. www.nytimes.com/2018/04/21/world/asia/facebook-sri-lanka-riots.html.

Teague, Walter Dorwin. *Design This Day: The Technique of Order in the Machine Age*. New York: Harcourt, Brace, 1940.

Tenner, Edward. *Our Own Devices: The Past and Future of Body Technology*. New York: Knopf, 2003.

Trufelman, Avery. "The Finnish Experiment." *99% Invisible*, September 19, 2017. https://99percentinvisible.org/episode/the-finnish-experiment/.

Tubik Studio. "UX Design Glossary: How to Use Affordances in User Interfaces." *UX Planet*. https://uxplanet.org/ux-design-glossary-how-to-use-affordances-in-user-interfaces-393c8e96686e4.

Turkle, Sherry. *Alone Together: Why We Expect More from Technology and Less from Each Other*. New York: Basic Books, 2011.

Twenge, Jean M. "Have Smartphones Destroyed a Generation?" *The Atlantic*, September 2017. www.theatlantic.com/magazine/archive/2017/09/has-the-smartphone-destroyed-a-generation/534198/.

United States Securities and Exchange Commission. Form S-1: Registration Statement, Facebook, Inc. Washington, D.C.: SEC, February 1, 2012. Accessed July 6, 2018. www.sec.gov/Archives/edgar/data/1326801/000119312512034517/d287954ds1.htm.

"Unlocking Mobile Money." IDEO.org. Accessed October 9, 2017. www.ideo.org/project/gates-foundation.

Vincent, James. "Google's AI Sounds Like a Human on the Phone—Should We Be Worried?" *The Verge*, May 9, 2018. www.theverge.com/2018/5/9/17334658/google-ai-phone-call-assistant-duplex-ethical-social-implications.

Von Thienen, Julia P. A., William J. Clancey, and Christoph Meinel. "Theoretical Foundations of Design Thinking." In *Design Thinking Research*, edited by Christoph Meinel and Larry Leifer, 15. Cham, Switzerland: Springer Nature, 2019. https://books.google.com/books?id=-9hwDwAAQBAJ.

Wagner, R. Polk, and Thomas Jeitschko. "Why Amazon's '1-Click' Ordering Was a Game Changer." Knowledge@Wharton by the Wharton School of the University of Pennsylvania, September 14, 2017. http://

knowledge.wharton.upenn.edu/article/amazons-1-click-goes-off-patent/.

Waldrop, M. Mitchell. *The Dream Machine: J.C.R. Licklider and the Revolution That Made Computing Personal*. New York: Viking, 2001.

Wang, Amy B. "Former Facebook VP Says Social Media Is Destroying Society with 'Dopamine-Driven Feedback Loops.' " *Washington Post*, December 12, 2017. www.washingtonpost.com/news/the-switch/wp/2017/12/12/former-facebook-vp-says-social-media-is-destroying-society-with-dopamine-driven-feedback-loops/.

——. "Hawaii Missile Alert: How One Employee 'Pushed the Wrong Button' and Caused a Wave of Panic." *Washington Post*, January 14, 2018. www.washingtonpost.com/news/post-nation/wp/2018/01/14/hawaii-missile-alert-how-one-employee-pushed-the-wrong-button-and-caused-a-wave-of-panic/.

Weinstein, Ari, and William Mattelaer. "Introduction to Siri Shortcuts." Presentation at the Apple Worldwide Developers Conference. McEnery Convention Center, San Jose, June 5, 2018. https://developer.apple.com/videos/play/wwdc2018/211/.

Weiser, Mark, and John Seeley Brown. "The Coming Age of Calm Technology." In *Beyond Calculation: The Next Fifty Years of Computing*. New York: Springer, 1997.

Wendt, Thomas. "Critique of Human-Centered Design, or Decentering Design." Presentation at the Interaction 17

Conference, School of Visual Arts, New York, February 7, 2017. www.slideshare.net/ThomasMWendt/critique-of-humancentered-design-or-decentering-design.

Whyte, William, Jr. "Groupthink." *Fortune*, March 1952.

Wiener, Norbert. *The Human Use of Human Beings*. Boston: Houghton Mifflin, 1954.

Williams, Wendell. "The Problem with Personality Tests." ERE.net, July 12, 2013. www.ere.net/the-problem-with-personality-tests/.

Wilson, Mark. "The Reason Your Brain Loves Wide Design." *Fast Company*, August 24, 2017. www.fastcompany.com/90137664/the-reason-your-brain-loves-wide-products.

Woodhead, Lindy. *Shopping, Seduction and Mr. Selfridge*. New York: Random House, 2013.

Wu, Tim. "The Tyranny of Convenience." *New York Times*, February 17, 2018. www.nytimes.com/2018/02/16/opinion/sunday/tyranny-convenience.html.

XXPorcelinaX. "Skinner—Free Will." YouTube, July 13, 2012. www.youtube.com/watch?v=ZYEpCKXTga0.

Yablonski, Jon. "Laws of UX." Accessed November 2018. https://lawsofux.com/.

Yardley, William. "Clifford Nass, Who Warned of a Data Deluge, Dies at 55." *New York Times*, November 6, 2013. www.nytimes.com/2013/11/07/business/clifford-nass-researcher-on-multitasking-dies-at-55.html.

致謝

這是一本以報導為主的書，我非常感謝，許多人邀請我參與了他們的生活，至少都有好幾

個小時，有些甚至好幾年。要感謝的人實在太多了，而且其實還有更多人後來沒有寫進內容。

但有幾位我要特別列出來。巴貝里奇馬上就了解透過本書完成的目標，在這三年當中，數

十次邀請我在第一時間去看他的設計進度。不像大部分的人會隱藏，他坦率地向我介紹，甚至

將弱點暴露出來。我也因此認識了吉萊斯比。他對創業過程知無不言，言無不盡。

近來許多人對記者敬謝不敏，有極少數人，則是有理由，對訴說他們的故事小心翼翼，因

為那些故事經常遭到誤解。前一類有亞特金森和赫茲菲爾德，而我很榮幸能採訪到他們。後一

類有戈萊瑟、萊斯羅普、奧迪電子研究實驗室的工作人員，以及波爾曼和羅森斯坦。

有許多人是花時間幫忙，卻不求回報的。包括在加州大學聖地牙哥分校慷慨招待我的大人

物諾曼。還有大方替我和雷努卡翻譯對話的米希拉（Pragya Mishra），她也為我重述代表達爾博

格進行的研究。華森和福爾摩薩為我喚起他們設計福特Fusion儀表板的久遠記憶。IDEO的沃克

（Nadia Walker）不遺餘力地替我想還有誰對這本書的內容有幫助，例如蘇瑞就是她找來的。雷耶斯花了無數小時與我分享他的人生經歷，他在逆境尋找目標的毅力深深啟發了我。古柏休伊特設計博物館的奧爾（Emily Orr）替我找出德瑞佛斯的文獻，協助我費勁閱讀一大堆資料。三哩島的工作人員幫了大忙，讓我了解電廠做了多少改變。麥金努力搜索了他的記憶，而且光是和他在一起，我就得到了如何組織內容的靈感。我還要衷心感謝幾位研究人員，大方地與我分享得來不易的研究成果。像是長年研究德瑞佛斯的福林肯，以及克蘭西，他出於興趣致力於挖掘阿諾生平未曾透露的細節，不求回報。派吉特忍受我糾纏多年，還讓我參觀他在嘉年華郵輪打造的設計，因為如此我也訪問了好多人，有正式也有私下訪談，感謝參與的人。

還有許多人以其他方式為這本書出力。我要大力感謝夥伴法布坎，他確信世界需要有一本這樣的書，也是他為本書取名──這是一件簡單的事，卻讓書本更具具體。我也要特別感謝范赫莫特（Kyle VanHemert）。他在前置作業階段蒐集原始資料，為我提供指引與聰明的見解。少了他的高見，我便無法看清方向，無法將許多內容串連起來。有好多朋友仔細認真讀過這本書，給了我非常多精進內容的建議，有布朗（Joe Brown）、傑比亞（Joe Gebbia）、克蘭登尼爾（Morgan Clendaniel）、坦茲（Jason Tanz）、威爾森（Mark Wilson）、拉瑪斯瓦米（Mohan Ramaswamy）以及再次感謝范赫莫特。但我最重要的兩位讀者是我的經紀人帕格納曼塔（Zoë Pagnamenta）和編輯麥克唐納（Sean McDonald）。帕格納曼塔一路悉心守護這本書，從一開始就守護著它，催生這本

超越設計領域的書，比所有人都更早看出它的潛力。麥克唐納也是，從我將寫書企劃放到他的桌上，就抱持很大的熱情。六年來，麥克唐納有耐心又堅定不移，只要我有需要，他都會伸出援手——包括他可能沒有發現的幫助。若不是他認為設計對未來世界很重要，這本書也不會誕生。鮑威爾（Andrea Powell）無所畏懼、眼光銳利、專心致志地查核本書相關事實。當然，若有任何錯誤之處，仍由我負擔全責。

最後，我要感謝我的妻子妮可（Nicole），沒有她的愛和支持，我無法寫完這本書。我等不及看我們的寶寶從書架上把書拉下來，在封面留下她的齒印。

　　　　　　　　　　　　　　——匡山

首先我要感謝匡山接受我的說服參與計畫，一開始連我自己都不清楚，要如何將未曾訴說過的設計故事，栩栩如生地呈現給大眾讀者。他以嚴謹的態度全心全意投入報導，堅持不懈地描繪引人入勝的角色和鮮明的敘事——遠遠超越我最初的期待。我認為世界上再沒其他人，擁有這樣的背景、能力、智慧來完成這項任務。閱讀文稿時，我總是驚訝於匡山的彙整能力，他將複雜的概念歸結成簡單又能產生共鳴的人類語言。我對設計工作一直有想法，卻不知該如何

表達，這些想法出現在書中的每一章、每一頁，渾然天成。正如書中精闢描述的，設計的角色已經來愈難捉摸，但設計對世界的影響與日俱增。因此我很高興，看見這本書經由大師之手，不斷塑造與改造。就像傑比亞在本書推薦語中所說：「我很少像讀這本書一樣，摺起這麼多頁做記號，還在這麼多段落底下畫線標記。」阿們。

我也要感謝，過去二十五年來，我有幸從許多大無畏的設計師身上學習，他們讓我相信設計具有人們不曾訴說的力量。感謝名單族繁不及備載，謹以主要人物為代表：伯恩斯（Red Burns）、達康傑羅（Gideon D'Arcangelo）、德倫特爾（Bill Drenttell）、查特帕，以及瑟吉歐（Fabio Sergio）——瑟吉歐是另一個我，也是我的創意靈魂伴侶。我也要感謝各個世代事蹟不曾為人傳誦的設計師，他們精心打造產品與經驗，貢獻至今影響著世界。他們的故事可以再多寫好幾本書。

如我在後記所寫，這本書最主要是一件產品，我希望它是對使用者友善的產品。我在青蛙設計學到，任何產品都是跨領域合作的產物。我在出版界踏入這行成為設計師（有幸與一位才華洋溢的書籍設計師為一位姊妹設計），所以從另一方面來看，看著這本書出版感覺很棒。麥克唐納是真正的大師，他帶領天資縱橫的團隊，並創造空間讓這個獨特的產品自己成長。我們的經紀人帕格納曼塔在此過程，以耐心與智慧穿針引線，支持這次難得的合作，並在需要時調動大家。

最後，我要簡短地感謝我的家人。先謝謝我的父親理察，年屆八十八歲的他，還在等待真正友善使用者的使用經驗。也要謝謝我的母親芙蘿倫絲（Florence），她是我的創意來源，曾經撰寫十四本著作的她，還在繼續創作。最重要的，是要感謝兩位正值青春期的女兒茱莉亞（Julia）和伊薇。謝謝你們忍受我在晚上和週末大聲地敲鍵盤。也謝謝陪伴我超過三十四年的吉兒（Jill Herzig）。聰明的她警告過我，不要做這件有創意但賺不了錢的事，即便如此，她依然從頭到尾支持我。**你擁有我的心，也擁有我的靈魂�⋯⋯**

——羅伯・法布坎

國家圖書館出版品預行編目 (CIP) 資料

我們的行為是怎樣被設計的：友善設計如何改變人類
的娛樂、生活與工作方式／匡山、羅伯‧法布坎 (Cliff
Kuang, Robert Fabricant) 著；趙盛慈譯 . -- 初版 . -- 臺北市
: 大塊文化 , 2020.01
432 面；14.8x21 公分 . -- (from ; 130)
譯自：User friendly : how the hidden rules of design are
changing the way we live, work, and play

ISBN 978-986-5406-43-1(平裝)

1. 產品設計　2. 工業設計

964　　　　　　　　　　　　　　　　　　108021024

LOCUS

LOCUS